REVUE CRITIQUE

DU

SALON DE 1824.

CET OUVRAGE SE TROUVE AUSSI AU DÉPÔT DE MA LIBRAIRIE,
Palais-Royal, galeries de bois, nos 265 et 266.

REVUE CRITIQUE

DES PRODUCTIONS

DE PEINTURE, SCULPTURE,

GRAVURE,

EXPOSÉES AU SALON DE 1824.

Par M. ***.

A PARIS,

CHEZ J. G. DENTU, IMPRIMEUR-LIBRAIRE,
RUE DES PETITS-AUGUSTINS, N° 5;

ET CHEZ BLOSSE, COUR DU COMMERCE, N° 7.

1825.

AVERTISSEMENT.

Il est inutile d'expliquer au public les causes qui ont retardé la publication de cette Revue du Salon. Si cette critique a quelque mérite sous le rapport de la vérité et de la précision des jugemens, les artistes ou amateurs sauront bien excuser ces retards, sinon ce serait donner de l'importance à ce qui n'en mérite pas.

L'auteur, voulant, dans tous les cas, donner ses titres, va s'empresser de mettre la dernière main à un ouvrage sur la métaphysique de tous les arts, dans lequel toutes les questions, soit particulières, soit générales, seront traitées d'une manière plus directe et plus méthodique que dans tous les ouvrages qui ont paru sur le même sujet jusqu'à ce jour.

Cet ouvrage paraîtra dans l'année.

PRÉFACE.

Aucun ouvrage complet et détaillé n'ayant rendu compte, comme je l'ai dit (*Prospectus*), des principales productions du Salon, j'ai pensé qu'il ne serait pas, sinon sans intérêt, du moins sans utilité, de recueillir ici mes articles insérés dans *l'Oriflamme*, en leur donnant toute la suite et tous les développemens nécessaires pour donner une idée exacte de l'exposition de 1824.

M. Landon paraît, en effet, avoir abandonné cette année la tâche qu'il remplissait depuis longues années, car à peine quelques numéros ont paru jusqu'à ce jour. L'ouvrage de M. Jal ayant été publié dès le milieu de l'exposition, l'on sait de combien de morceaux remarquables elle s'est enrichie dans les derniers temps. Puis, comme il le dit lui-même, il n'a pas eu la prétention de faire un ouvrage qui survécût à la circonstance. Il y a bien ensuite quelques bons jugemens et un esprit de critique fort judicieux et fort sain dans l'opuscule d'*Une matinée au Salon;* mais le cadre en est si resserré, qu'à peine quelques

douzaines de tableaux y ont été jugés sommairement, et non en détail. Quant aux analyses des divers journaux, quiconque les a parcourues a dû être frappé de la différence des opinions et des langages, car ça été une vraie tour de Babel.

Quant à moi, ayant examiné primitivement et avec soin, non seulement artiste par artiste, mais encore, la plupart du temps, tableau par tableau, et me trouvant, à la fin de l'exposition, avec une multitude d'opinions nouvelles sur les différens artistes, et de nombreuses dettes à payer envers quelques autres, que le cadre restreint du journal me forçait à laisser dans l'oubli, je me suis décidé à livrer à l'impression tout ce que j'ai recueilli dans le cours de l'exposition, en y apportant tout le soin nécessaire.

Peu habitué à manier la critique, et surtout à écrire à l'heure dite dans un cadre qui ne comportait ni les digressions ni la familiarité du style, ma manière a dû paraître lourde et compassée ; mais comme en fait de critique je crois que ce n'est pas celle qui s'exprime avec plus d'élégance et en plus beaux tours qui est la plus utile, je n'ai pas dû me laisser arrêter par cette considération. Si mon ouvrage n'amuse ni

l'homme du monde, ni l'amateur qui n'a qu'une teinte légère de l'art, les artistes qui s'occupent profondément de leur art, y trouveront, je l'espère, des idées utiles, des aperçus neufs, et il pourra, je pense, être de quelque poids dans la critique des expositions prochaines.

Dès mes premiers articles, j'avais invoqué la polémique à attaquer mes jugemens, si elle les trouvait ou faux ou trop décisifs et trop tranchans. Quoique plusieurs d'entre les critiques du jour aient émis d'autres opinions et d'autres jugemens, ils ne m'ont lancé, en général, que quelques traits détournés, sans oser rien avancer en face. Ce n'est malheureusement pas la mode aujourd'hui parmi les critiques de s'attaquer entre soi, et tous vengent ordinairement sur les pauvres artistes les blessures faites à leur amour-propre. J'ai donc eu la même réserve envers mes antagonistes, d'autres diraient la même pusillanimité, et je me suis contenté d'expliquer ici mes propres réflexions.

Mais il ne s'agit plus ici de demander grâce pour mon style ni d'expliquer les causes qui m'ont autorisé à livrer cet ouvrage à l'impression, ainsi que d'autres détails; il s'agit de déve-

lopper au lecteur dans quel esprit ont été dictées toutes mes opinions tant particulières que générales, puis d'examiner quelques questions assez intéressantes sur la manière dont la critique doit s'exercer, ainsi que sur le degré de confiance que doivent mériter les jugemens des gens de lettres sur les ouvrages des arts, et particulièrement de la peinture.

Quiconque m'a fait l'honneur de lire périodiquement mes articles sur le Salon de cette année, a dû s'étonner fortement de l'indépendance de mes réflexions au sujet des différens ouvrages de peinture, tant sous le rapport des genres que sous le rapport des écoles, il a dû peut-être me trouver souvent en contradiction avec moi-même. Rien n'est cependant plus inexact et moins fondé. En effet, tout critique qui est appelé à juger les productions des beaux-arts, et particulièrement d'une exposition de peinture, dans laquelle se trouve ordinairement une si grande variété de genres et de talens, doit, ce me semble, adopter la maxime de les juger tous en eux-mêmes, sans autre point de comparaison que les règles immuables de ce qui est vraiment beau et selon le goût.

Toute prévention pour un genre et pour une manière doit être essentiellement bannie de ses jugemens; car il s'exposerait, sans cela, à des critiques injustes et à des opinions très-erronées.

Chaque genre et chaque école a, pour ainsi dire, son esprit et son caractère particulier; mais comme la nature doit être toujours le guide premier de l'artiste et le point où il doit revenir sans cesse, soit quand il traite une grande scène d'histoire, ou bien une scène naïve des champs, il s'ensuit qu'à part quelques différences dans la manière de rendre les objets, toutes les fois qu'il donne à ses ouvrages l'esprit qui leur convient, ainsi que la couleur locale, pourvu qu'il n'offense ni la raison ni le goût, il doit recevoir le tribut d'éloges qu'il mérite ; puis, tout en rendant justice aux peintres dont les productions ont un caractère grave et chaste, je pense que l'abus des moralités ne doit jamais entrer dans l'esprit de la critique sur les autres compositions.

Les sujets de l'histoire ne se traitent pas de même que les sujets de la religion, et tous ont encore plus ou moins des différences dans la couleur, selon les natures et les temps : c'est pour-

quoi j'admire aussi bien Raphaël que M. David (1), et Rubens que le Poussin, parce que tous se sont montrés, chacun dans leur genre,

(1) J'admire Raphaël comme le plus grand, le plus fécond, le plus gracieux et le plus divin des peintres, et M. David comme le peintre le plus vigoureux, le plus profond et le plus sublime, et le génie le plus vaste qu'ait enfanté le dieu des arts. Je ne connais aucun poëte comparable à Raphaël ; mais si je puis en joindre plusieurs, je dirai que c'est tout à la fois l'imagination riante de l'Arioste, celle d'Ovide et la pureté de style de Racine, avec l'élévation d'esprit et de sentiment de ce dernier poëte. Quant à M. David, il est vraiment l'antagoniste de Corneille ; car il est aussi grand, aussi énergique et aussi sublime. Il est même peut-être supérieur, en ce que Corneille est, en général, dominé par ses inspiration, tandis que M. David domine les siennes et sait les plier à sa composition et à l'ordonnance de toutes ses parties. Deux ou trois situations vraiment tragiques et sublimes forment ordinairement le sujet des poëmes dramatiques de Corneille, et tout le reste semble un remplissage de sentimens quintessenciés et souvent obscurs, tandis que M. David, dans ses deux chefs-d'œuvre dramatiques, a su multiplier les scènes, les situations, et surtout les sexes, les âges, etc., sans que l'on y aperçoive rien qui fasse ce que l'on nomme *bouche-trous*. Quoique l'exécution du peintre soit quelquefois un peu dure, elle n'approche d'ailleurs certainement pas de celle de Corneille dans sa versification. Mais, au

peintres majestueux, touchans ou sublimes; et le beau me trouve partout son plus grand admirateur.

Quant aux parties techniques de l'art, c'est autre chose : le maniement de pinceau et des couleurs est essentiellement le même pour tous les genres et toutes les écoles; ce qui est beau dans l'une au jugement de tous, ne peut point ne pas l'être dans une autre. Il serait ridicule à une école de peinture de vouloir se mettre au-dessus de toutes les idées qui ont dirigé jusqu'ici les peintres dans leurs travaux manuels. Voilà pourquoi je me suis montré parfois un peu sévère sur l'exécution de certains ouvrages, et que je me suis plu à rappeler nos jeunes peintres à l'étude des chefs-d'œuvre des maîtres dont

reste, l'un et l'autre sont admirables, et sont les deux plus grands poëtes que la France ait eus.

Pour revenir aux différences entre le genre de Raphaël et celui de M. David, je dirai que quiconque aime les sensations douces et tranquilles, préférera le peintre d'Urbin; et quiconque veut être remué fortement par de grandes impressions de l'âme, préférera les ouvrages du chef de notre école; et il y a la même différence entre leur genre qu'entre le style de l'*Apollon* et de la *Vénus*, et celui du *Torse* et du *Laocoon*.

le nom est consacré dans les fastes de la peinture, tout en admirant l'esprit et le goût de leurs compositions.

Maintenant, je sens le reproche que l'on va me faire au sujet de ma critique parfois très-exigeante, et même un peu dure quant à la forme; car je ne crains pas que l'on puisse m'accuser de haine ni même de partialité. Mais comment cette même critique doit-elle s'exercer? Doit-elle, humble et bénigne, satisfaire en général tous les amours-propres et mettre de niveau toutes réputations, en ne distribuant jamais de censures sans adoucissemens, et des éloges froids et sans restrictions, ou bien doit-elle, audacieuse et hardie, vanter avec enthousiasme et critiquer jusqu'au découragement, en ayant toutefois égard à l'âge et aux succès passés? Si l'on pouvait avoir des doutes sur les résultats de ces différentes manières d'exercer la critique, l'histoire de la dernière période qui vient de s'écouler, et dans laquelle la critique a été exercée avec timidité et mollesse, soit en peinture, soit en littérature, suffirait, sans commentaire, pour démontrer les résultats pernicieux de la méthode de critique de ne rien louer ni rien blâmer avec énergie. Car

l'on sait dans quelle anarchie est tombée la littérature de nos jours, et à quel état de souffrance notre école de peinture est arrivée, puisque l'on a presque proclamé sa fin prochaine.

Rien de moins extraordinaire que ce résultat. Le mobile le plus puissant de l'artiste est ordinairement le besoin de la gloire et le désir de l'emporter sur ses rivaux. Or, il n'y a point de gloire sans véritable supériorité, sans prééminence; et si l'on met les réputations sur le même degré de l'échelle, il n'y a pas de doute qu'il y a des mécontens. L'homme de génie qui sent sa supériorité, et qui se voit comparé à des antagonistes qu'il méprise, s'indigne de cette humiliation; et si cet état de choses continue, il sent son feu se ralentir, s'éteindre pour la gloire, l'amertume s'empare de son âme, il brise sa palette ou son ciseau, et consume alors toute son ardeur et toute son activité à décrier les productions des autres. Ce même feu qui eût pu le rendre recommandable et même supérieur dans son art, ne sert plus qu'à lui faire acquérir le titre et la qualification d'*envieux*, de *jaloux* et de *méchant homme*.

Telle est la marche de l'esprit humain : c'est

pourquoi je pense qu'il faut louer avec enthousiasme et critiquer sans ménagement, pourvu toutefois que cette critique soit faite par un honnête homme, avec zèle et bonne foi. S'il se trompe quelquefois, et si quelques-uns de ses jugemens sont trop sévères, pour ne pas dire injustes, il se trouve toujours des contradicteurs qui réparent les torts de sa sévérité, et soutiennent l'artiste timide contre ses propres incertitudes.

Indépendamment du précieux avantage d'échauffer, de féconder le génie en l'enivrant de son propre mérite et en exaltant ses forces, une critique audacieuse et hardie a encore le résultat de faire taire cette foule de petits juges littéraires qui, avec le seul secours de quelques mots, de quelques phrases de journalisme, et sans aucune idée précise des principes de l'art sur lequel ils se permettent de parler, aspirent à tout juger, à tout critiquer, comme s'ils avaient véritablement mission pour cela. Véritables frélons littéraires, ainsi qu'ils ont été mille fois appelés, quoique ce soit sans fruit qu'ils bourdonnent, ils n'en corrompent pas moins tous les succès et n'en souillent pas moins toutes les gloires.

La carrière des arts ensuite doit être sans doute ouverte à tous ; mais comme elle n'est pas l'apanage de tous, la critique doit donc, en montrant cette carrière hérissée d'épines et de difficultés, l'interdire, dès les premiers pas, à tout jeune homme qui n'est pas né pour elle, et qui n'a souvent pris pour l'indice du talent qu'un goût frivole et passager. Ici l'on ne doit nourrir aucune crainte sur les erreurs de cette même critique ; car si le jeune homme se sent vraiment le feu du génie et l'ardeur des grandes âmes, il protestera intérieurement contre ses décisions, et n'en portera que plus de zèle et d'ardeur dans ses études, tandis qu'il est important pour les autres qu'on ne les laisse pas consumer leur jeunesse dans des travaux qui ne doivent leur rapporter que des humiliations et de la détresse.

Je sais bien que mes idées à ce sujet sont loin d'être conformes aux idées reçues aujourd'hui ; mais elles n'en sont pas moins conformes à la raison et à l'expérience. Que l'on porte, en effet, un regard sur Athènes, au sein de laquelle presque tous les arts naquirent et furent portés au plus haut point de perfection, et l'on n'aura plus aucune incertitude sur la manière dont la cri-

tique doit s'exercer. Dans les plus beaux jours de cette république, elle y était portée en effet jusqu'à l'outrage; et malheur à l'artiste peintre, poëte, sculpteur, orateur, et surtout comédien, qui ne s'exposait en public qu'avec une médiocrité de talent bien constatée! il était honni, méprisé, baffoué, et ce peuple, si exagéré dans ses passions, allait jusqu'à frapper les acteurs qui se montraient sur les théâtres (1). Mais, d'un autre côté aussi, de quelle gloire et de quelle considération n'entourait-il pas tout concitoyen, ou autre, qui parvenait à satisfaire à la fois son ardeur pour les grandes choses et son tact exquis pour les choses riantes et délicates! de quels triomphes enivrant ne le faisait-il pas jouir! des couronnes publiques étaient décernées aux Jeux olympiques, en présence de toute la Grèce, aux Hérodote et aux Thucydide pour leurs Annales, et aux Pindare et aux Corine pour leurs chants poétiques; des couronnes semblables étaient ensuite décernées, sur le théâtre, aux Sophocle, aux Euripides, aux Ménandre, pour leurs compositions ou tragiques ou comiques; des ambas-

(1) Démosthènes, *Pro coroná.*

sades et les plus grandes dignités de l'État étaient déférées aux comédiens jouissant de l'estime publique (1). Tout le monde sait ensuite qu'au sortir de la tribune, Callistrate, après un beau discours, fut porté chez lui en triomphe, et cette récompense fit sortir soudain le génie de Démosthène de son engourdissement, et le força à s'adonner à la carrière de l'éloquence et de la politique. Enfin, les Phidias, les Praxitèle, les Xeuxis, ne jouissaient pas d'une petite considération et de faibles honneurs dans cette même patrie.

Après l'exemple du peuple athénien à l'égard de sa manière de juger et de récompenser les ouvrages d'imagination, je ne citerai pas les différentes autres périodes de l'histoire dans lesquelles les arts ont été plus ou moins cultivés, sous la protection des différens princes ou pontifes, mais je dirai, en passant, que leurs maximes à tous a été de récompenser avec magnificence, ou bien de laisser dans l'oubli le plus complet.

Après cette question au sujet de la critique, vient ensuite celle de savoir jusqu'à quel point un homme de lettres peut émettre des jugemens

(1) Démosthènes, *Pro coronâ*.

sur les ouvrages de certains arts, comme la peinture et la sculpture, qu'il n'a cultivés que comme amateur, et sans avoir pratiqué le matériel de l'art. Cette question a souvent été débattue et discutée, et il n'est aucun littérateur qui, en expliquant les productions d'une exposition, n'ait discuté le pour et le contre. Quant à moi, qui ai manié le crayon et même le pinceau de différentes manières, qui ai copié d'après un torse, ou autre académie-modèle en plâtre, je n'invoque aucun privilége en ma faveur, et me réduits à discuter la question générale en elle-même.

Toute la question se réduit à ceci : les arts que professent les peintres, les statuaires, les architectes, sont-ils purement mécaniques, et le matériel de chacun de ces arts fait-il le fondement unique de leurs travaux? S'il en est ainsi, il faut primitivement déposséder ces mêmes arts du titre d'*arts libéraux* ou d'imagination ; car l'art où l'imagination n'entre pour rien et n'est d'aucun poids, ne doit-il pas être rangé dans la classe des arts mécaniques, dans lesquels, à force de patience et de temps, on finit par réussir? et doit-il avoir dans notre esprit un rang

plus élevé que celui du charpentier, du charron ou du tourneur? Or, les peintres et les statuaires se contenteront-ils d'une pareille place, et ne revendiqueront-ils pas le titre qui a fait placer leurs travaux dans la classe des beaux-arts? Dans ce cas, avant d'avoir des principes particuliers, tous les arts n'ont-ils pas des principes généraux et communs à tous, fondés sur les facultés de notre esprit et les capacités de notre âme et de nos sens? S'il en est ainsi, il est évident alors que l'homme de lettres qui a étudié spécialement tous les arts, soit dans leurs principes particuliers, soit dans leurs principes généraux, doit, sans contredit, être admis à porter sur les productions des artistes des réflexions aussi bien qu'eux-mêmes. Quant à ce que chaque art a de plus particulier encore, il faut avouer que cela est si peu de chose, que pour peu que l'homme de lettres soit doué de quelque tact, et qu'il ait quelque habitude d'observer, soit les ouvrages de chaque art, soit la nature elle-même, il doit être aussi bon juge, en général, que l'artiste lui-même, qui ne travaille que trop souvent la tête remplie des préjugés d'académie, ou du faire de son maître ou de ses rivaux.

Le génie de la création, d'ailleurs, nécessaire à l'artiste, est-il toujours accompagné du génie de l'analyse? et lors même que ces différentes qualités se rencontreraient dans un même artiste, n'est-il pas à craindre qu'il ne vante exclusivement dans les autres que ce qui a rapport avec sa manière et son jugement? puis encore, est-il toujours à l'abri de la partialité et de la haine, qui ne déshonorent que trop souvent les caractères des hommes de génie, faits pour s'aimer et s'estimer? Enfin, peut-on douter que l'homme de lettres, car je ne dis pas le savant, qui, en général, a tout autant de préjugé et plus de partialité que l'artiste, ne soit plus apte à juger des divers esprits qui se présentent dans la carrière, de leurs caractères, de leurs genres, car il a, en général, plus de lecture et de connaissances? enfin, ne connaît-il pas mieux, en général, le cœur humain, ses passions, ses sentimens, et les couleurs propres à chaque époque et à chaque sujet de l'histoire?

Il ne faut pas croire pourtant que je prétende de toutes ces réflexions tirer la conclusion certaine que le littérateur puisse juger en dernier ressort de toutes les parties d'un art, et surtout

de la peinture, dont le matériel est si compliqué, car il n'est donné d'ailleurs à personne de ne pas se tromper; mais je pense qu'il peut être admis à proposer ses réflexions sur les ouvrages de la peinture et de la sculpture, en spécifiant toutefois et en détaillant toutes ses réflexions. La méthode contraire me semble d'une impertinence et d'une effronterie qui n'a pas de nom, et surtout lorsque cette critique est tranchante et décisive, comme cela s'est vu quelquefois. La réputation des artistes ne doit jamais être une proie que le critique peut s'immoler à lui-même de gaîté de cœur et sans donner un motif de ses censures.

Quelles que soient les restrictions que j'ai apportées dans cette décision en faveur des gens de lettres, au sujet de leur critique sur les ouvrages d'arts, je sens qu'elle ne sera pas admise sans protestation tacite au moins ; mais si les artistes médiocres s'en offensent, je leur dirai que, sans remonter aux temps anciens, les plus grands artistes des temps modernes se sont toujours fait une gloire de vivre parmi les savans et les gens de lettres, et n'ont pas toujours dédaigné de rechercher leurs suffrages et leurs avis. Raphaël

était, comme l'on sait, l'hôte et l'ami des hommes les plus illustres de son temps, et se laissait souvent diriger par leurs conseils. Rubens vécut dans plusieurs cours, et savant lui-même, si l'on en croit Depile, il rechercha toujours les savans, et termina même une négociation politique comme ambassadeur. La vie du Poussin est, il est vrai, plus modeste; mais quand bien même on ne lirait pas dans ses ouvrages combien il étudiait l'histoire, ses Lettres à un ami savant et plein de goût annoncent combien il faisait cas de son approbation. M. David, comme l'on sait, fut attaché à un grand corps politique; et ce Falconnet lui-même, enfin, qui a tant écrit contre les gens de lettres qui se permettaient de juger de son art, n'adressait-il pas toutes ses criailleries et ses complaintes à son ami Diderot!

J'ajoute ici que quelque chose que les artistes répondent à cela, les gens de lettres seront toujours leurs meilleurs guides; car s'ils se trompent dans les détails, libres de préjugés, ils rappelleront incessamment toutes les écoles à ce beau et ce vrai beau indépendant de tous les temps, de tous les siècles et de toutes les nations; puis ils

seront éternellement leurs interprètes auprès de la multitude, qui doit récompenser leurs travaux et de ses éloges et de ses faveurs pécuniaires.

Je n'ai pas la présomption de croire que cet ouvrage, que j'offre aux artistes et aux amateurs, soit sans fausses opinions et sans choses hasardées; mais ce que je puis assurer, c'est qu'il a été écrit avec sincérité et bonne foi, et qu'aucun jugement ne m'a été dicté par la partialité ou la haine.

MATIÈRES

CONTENUES

DANS CET OUVRAGE.

PEINTURE. *Page* 1

Histoire.
Paysage.
Genre.
Animaux.
Fleurs et Fruits.

Intérieurs.
Portraits.
Miniatures.
Vignettes.
Porcelaines et Cristaux.

SCULPTURE. 216

Statues.
Bustes.

Bas-Reliefs.

GRAVURE. 258

Au burin,
A la manière noire,
Au pointillé,

Au crayon,
Sur bois.

LITHOGRAPHIE. 289

ARCHITECTURE. 293

REVUE GÉNÉRALE. 299

ÉTUDES. 335

SOCIÉTÉ DES AMIS DES ARTS. 382

REVUE CRITIQUE

DES MORCEAUX

DE PEINTURE, SCULPTURE, GRAVURE, ETC.,

EXPOSÉS AU SALON DE 1824.

PEINTURE.

M. ABEL DE PUJOL.

Germanicus recueillant les ossemens des légions vaincues. — Ixion dans le Tartare.

Lorsqu'un sujet assez compliqué a souri à l'imagination d'un peintre, avant d'ordonner sa toile et de disposer ses figures, il doit se demander bien des choses: « Puisque je veux peindre la grandeur, sais-je à quels caractères se reconnaît la grandeur? puisque je veux peindre l'enthousiasme des passions nobles, sais-je en quoi consiste l'enthousiasme des passions nobles? » Enfin, lorsqu'il veut peindre des figures à expression composée, c'est-à-dire qui expriment divers sentimens à la fois : « Suis-je capable d'exprimer tout ce que mon sujet comporte de noble et d'expressif? » S'il arrive qu'après s'être

rendu un compte sévère de sa propre science ce peintre puisse s'écrier avec le Corrége : *Et moi aussi, je suis peintre!* alors qu'il saisisse ses pinceaux, et qu'il exécute avec feu ce que son imagination aura conçu et embrassé. Telles sont les réflexions préliminaires qui naissent tout naturellement à la vue du tableau de *Germanicus* de M. Abel de Pujol.

Le sujet choisi par lui exigeait toute la science et toute la profondeur de son art, et particulièrement toutes les études que j'ai analysées plus haut. Voyons donc si M. Abel de Pujol a compris toutes ces parties : 1° A-t-il compris la grandeur? Il la sent, il la cherche, il la rencontre quelquefois, plutôt par hasard que par une connaissance approfondie de ses secrets. 2° A-t-il compris l'enthousiasme? Je crois pouvoir affirmer ici que non; car il ne suffit pas de mettre des figures dans des attitudes forcées, avec de grands gestes; il se manifeste aussi bien dans des poses simples, et la roideur n'est pas le caractère particulier de l'enthousiasme (1). 3° Enfin a-t-il réussi à nous montrer dans ses figures l'expression d'indignation, de douleur et d'effroi qui devait être le caractère distinctif de presque toutes ses figures? Quelques têtes sont, il est vrai, assez bien caractérisées. Cependant, il faut avouer que la plupart n'ont pas l'expression qui

(1) Il dessine d'ailleurs très-froidement.

convient; ce qui rend, comme on l'a dit, cette composition un peu froide.

Maintenant, si l'on vient à l'exécution, l'on y trouvera de grandes beautés, mais aussi de grands défauts; son dessin est arrêté trop sèchement, ses proportions sont trop grêles, trop menues, sa disposition assez mal conçue; car ses lignes se croisent, se heurtent de manière à produire un spectacle désagréable; enfin, sa couleur est tantôt molle, tantôt sèche, et son coloris (vanté par d'autres) rose-violet est marié de la manière la moins harmonieuse.

Quant à son *Ixion dans le Tartare*, il y a quelques parties assez bien traitées; mais ce sujet est trop tourmenté (de dessin s'entend), et surtout par le contraste des lumières, qui lui donne un aspect sec et dur.

Toutefois, je ne crois pas l'avenir de M. Abel de Pujol sans espoir pour la peinture; il semble posséder une grande ardeur pour son art, et une grande intrépidité dans ses conceptions. Mais M. de Pujol, qui paraît dessiner avec assez de facilité, aurait besoin d'un critique qui, à l'exemple de Boileau, lequel apprit à Racine à faire des vers difficilement, lui apprît à peindre avec difficulté et avec peine. (*Voyez* ETUDES.)

M. DELACROIX.

Massacre à Scio.

Frapper plus fort que juste, c'est le moyen de se faire remarquer et d'obtenir les applaudissemens de la foule: tel est sans contredit le motif qui, dès le premier instant, a attiré les yeux du public sur le tableau de M. Delacroix, dont l'exagération fait le caractère principal.

Je pourrais aussi dire avec un apologiste maladroit, quoiqu'inconnu peut-être à M. Delacroix : Moi aussi, je me suis trouvé sur les mêmes bancs, j'ai assisté aux leçons du même excellent maître Bouillon, qui, s'il l'eût consulté, lui eût donné d'autres principes de goût et de composition. Ce n'est pas que son tableau soit dépourvu de beautés, et ne mérite des éloges sous quelques rapports; mais la critique sévère, toujours en garde contre l'introduction du faux goût ainsi que des fausses doctrines, doit s'armer surtout lorsqu'elle voit plutôt la bizarrerie que le beau, l'outré que le simple, le noblement senti et le noblement exécuté. Examinons toutefois cette production, que l'on a justement appelée *romantique*.

Dans toute production des arts, et surtout, dans les scènes dramatiques de la poésie ou de la peinture, une pensée première doit faire le fondement unique, et se retrouver jusque dans les accessoires, qui doivent concourir à l'effet général.

Or, dans la composition de M. Delacroix, je cherche en vain cette pensée unique ; car je ne vois qu'une foule de Grecs jetés épars et confusément, qui attendent l'esclavage ou la mort, de deux seuls Turcs qui, placés sur les côtés, viennent pour les enchaîner ou les massacrer. Mais si la froide cruauté des Turcs nous fait horreur, la faiblesse des Grecs, qui attendent bénignement la mort dans le désespoir, n'est point un spectacle propre à nous intéresser en leur faveur. M. Delacroix pouvait nous présenter un spectacle bien autrement imposant : c'était un groupe de Grecs, restes malheureux échappés au carnage, luttant généreusement contre le nombre de leurs ennemis, et vengeant par d'innombrables victimes la perte des leurs. Cette scène, bien rendue, eût été d'un très-grand effet, et eût mérité tous autres applaudissemens que cette scène odieuse, qui pourrait convenir, en ôtant seulement les deux Turcs, à une épidémie et à une peste, et par la couleur et par l'ordonnance de toutes les figures.

Il n'y a donc rien de dramatique dans la pensée et dans l'ordonnance de ce tableau. Venons à l'exécution : c'est ici que nous devons encore blâmer M. Delacroix ; car si nous trouvons du naturel, de la verve et de la variété dans le jet de toutes les figures, il faut reconnaître que l'on ne trouve ni ordre, ni belle nature, ni beau choix de formes ; que tout y est hideux, et que l'expression

y est poussée jusqu'à l'énergie la plus repoussante. Sous le rapport de la touche, de la couleur et du coloris, il y a bien d'autres reproches à faire. M. Delacroix semble s'être joué de tout ce qui charme la vue et satisfait le cœur et l'imagination ; sa touche est quelquefois vigoureuse et chaude ; elle est le plus souvent sèche, dure, heurtée, son coloris vert, jaune, rouge, gris, et tout cela mêlé de la manière la plus criarde et dans des tons les plus clairs ; enfin, ses carnations annoncent par anticipation la pourriture et la dissolution, ce qui ajoute encore à l'odieux de ce spectacle.

Cependant, au milieu de tant d'horreurs, il est de grandes et réelles beautés. Le torse de la jeune femme attachée au cheval du féroce musulman, bien qu'il rappelle les nombreuses figures d'Andromède et d'Angélique, attachées au rocher, n'en est pas moins remarquable par la délicatesse et l'énergie, et surtout par la touche chaude et hardie ; car *il est peint d'humeur*, pour s'exprimer comme Diderot. Beaucoup d'autres parties nous offrent encore de grandes beautés, et donnent l'espoir du plus grand talent ; mais pour arriver à des succès réels, et dignes vraiment d'être appelés tels, M. Delacroix doit mettre un frein à son imagination trop ardente, qui le pousserait à l'ignoble, et doit surtout chercher à attirer notre attention par des actions touchantes et nobles, et des modèles du vrai et du beau, de la nature ou réelle ou idéale. (*Voyez* ETUDES.)

M. DASSI.

La Madeleine pénitente. — Saint Jérôme dans le désert.
(*Tableaux commandés pour la cathédrale d'Arras.*)

Quoique le jet du *Saint Jérôme* de M. Dassi rappelle le tableau d'un grand maître, il ne me semble pas très-heureux ; mais l'expression de la tête est magnifique, et l'exécution, quoiqu'un peu négligée, est large et chaude. Si nous passons à la *Madeleine*, elle est réellement admirable de jet, admirable d'expression, admirable pour le grand faire, et la touche chaude et large. L'abandon de la douleur est parfaitement répandu dans tous ses membres. Néanmoins, je crois devoir faire remarquer que des coups de pinceau trop décidés donnent de la sécheresse à ses contours, et que la couleur de la Madeleine n'est pas assez agréablement fondue avec les ombres de la caverne, dont il n'a pas assez bien rendu le clair-obscur. (*Voyez* ETUDES.)

M. DELAROCHE.

Jeanne d'Arc, malade, est interrogée par le cardinal de Winchester. — Saint Vincent de Paul prêchant devant la cour de Louis XIII.

M. Delaroche a-t-il le sentiment de la poésie de son art? a-t-il le génie de la composition? c'est ce qu'il est impossible d'affirmer, si on le

juge d'après ses deux tableaux, qui n'exigeaient pas une grande force de conception ; mais ce que l'on peut dire à la louange de M. Delaroche, c'est qu'il n'est aucune partie technique de la peinture qui ait encore des secrets pour lui : dessin, coloris, clair-obscur, draperies, tout cela est rendu chez lui avec la plus grande perfection. Examinons toutefois ses diverses compositions.

Jeanne d'Arc interrogée par le cardinal de Winchester, assisté de son greffier.

Du haut d'un siége placé sur le devant du tableau, le cardinal, assis, interroge avec menaces la pauvre Jeanne, qui, couchée sur un grabat, les fers aux mains, lève les yeux au ciel, et implore son assistance. Un greffier est derrière, qui écrit, et dresse probablement le procès-verbal de ses réponses. Il y a dans l'expression du cardinal quelque chose de forcé et de trop dur ; mais sa tête est d'une précision admirable. L'expression de Jeanne est noble, pleine de candeur et d'innocence ; cependant M. Delaroche en a fait une trop petite fille, et elle paraît trop jeune. Jeanne, sans doute, devait avoir les dehors décens, peut-être un peu timides, mais celle qui remplissait toute l'armée d'une sainte ardeur, et lui communiquait l'enthousiasme, devait avoir l'âme forte ; et quoique malade ici, elle doit cependant conserver un peu de cette supériorité intérieure, et avoir les dehors d'une femme forte,

Quant au greffier, M. Delaroche l'a fait avec une figure douce, indifférent à cette scène cruelle; c'est, ce me semble, un contre-sens. C'était ou une figure sèche et pleine de dureté comme celle de son patron qu'il lui fallait donner, ou plutôt une figure pleine de sensibilité et de compassion pour les malheurs de Jeanne, et d'horreur pour la barbarie de son supérieur : cela eût jeté un bien autre intérêt sur cette scène.

Mais si ce tableau n'est pas irréprochable dans sa composition, qu'il est remarquable par d'autres parties! Ce cardinal, si dur d'expression, comme il est dessiné! comme ses carnations sont belles, ses mains rendues avec vigueur et précision! Enfin, cette draperie qui semblerait devoir être fatigante par son éclat, comme elle est harmonieuse, comme l'étoffe en est moelleuse, et comme, en suivant la direction du genou, elle semble sortir de la toile! Jeanne, placée en raccourci, est encore une figure bien exécutée, mais pourtant moins belle que celle du cardinal: Enfin, comme ce tableau est précieux pour la beauté du coloris et le charme du clair-obscur!

Saint Vincent de Paul prêchant devant Louis XIII.

Cette autre composition de M. Delaroche est encore un tableau bien remarquable pour la partie technique de l'art. Placée dans un demi-jour d'église, cette scène est vraiment charmante. La

variété des physionomies, la finesse et la vérité de leurs expressions, la beauté des chairs, le charme d'une touche ferme et moelleuse; enfin, des enfans d'une nature ravissante, font de ce tableau un morceau précieux dans notre école, qui connaît à peine ce que c'est que le coloris. Saint Vincent, qui prêche, n'est peut-être pas assez animé, quoique sa physionomie soit pleine de bienveillance. Je veux bien que ce saint homme prêchât avec onction, et sans grande action extérieure; mais toutes les fois que l'on parle en public de manière à intéresser, il y a toujours une émotion intérieure qui s'échappe au-dehors, et se communique aux assistans; il n'y a que les hommes froids et les beaux esprits qui, lorsqu'ils parlent en public, n'ont ni expression dans les traits ni émotion dans le cœur (1). (*Voyez* ETUDES.)

M. ROUGET.

Henri IV pardonnant aux paysans qui avaient fait entrer des vivres dans Paris.

Puisque M. Rouget s'est plu à nous représenter une scène du meilleur des rois, qui peint si bien son cœur, et qui du reste, quant à l'art,

(1) M. Delaroche, en outre, a exposé un petit tableau d'histoire tout à la fois du plus grand intérêt par la composition, et du plus grand charme par l'exécution.

n'exigeait qu'un faire aimable, élégant et facile, il faut donc le juger sans lui demander compte ni de la science du dessin ni de la profondeur de l'expression.

L'ordonnance du tableau de M. Rouget est simple : Henri IV, entouré de ses principaux officiers, remet une bourse aux paysans, qui la reçoivent à genoux avec la plus vive reconnaissance.

Toutes les figures qui composent ce tableau sont dessinées avec élégance et facilité ; la touche en est belle, le faire grand ; mais M. Rouget paraît ignorer l'art de grouper. Dans son tableau de *Saint Louis*, sa composition est trop ramassée ; ailleurs, dans son tableau placé à Saint-Gervais, elle est trop dispersée : ici, probablement, il a voulu s'amender ; elle est placée si méthodiquement sur une ligne droite, que bien que le nombre des figures soit assez grand, sa composition laisse des vides qui sembleraient annoncer la stérilité. Je crois que cela tient à ce que M. Rouget ne s'est pas assez ménagé les accidens de terrain, et fait pyramider ses groupes. Je lui dirai aussi, bien que je ne lui tienne pas rigueur sur ce point, que quelques-unes de ses figures ne sont pas assez belliqueuses, et que l'expression de quelques autres n'est ni assez noble ni assez fortement sentie pour la scène.

Un beau coloris eût été ici de rigueur, et celui de M. Rouget est d'un gris si clair, qu'il jette un

froid mortel sur cette composition, qui devrait être si animée (1).

M. Rouget a un beau talent; avec quelques études de dessin (qui n'est pas toujours très-pur chez lui), de l'expression, et surtout du coloris, il pourra devenir un des peintres les plus aimables de notre Ecole.

M. STEUBE.

Serment des trois Suisses.

Il y a ici de la poésie. Avoir placé son action au clair de lune, dans un vallon entouré de montagnes pittoresques, qui annoncent bien le pays où se passe la scène, c'est être poëte; mais sans me montrer bien sévère, je dirai à M. Steube que ses trois figures ressemblent à trois capitans grands faiseurs de rodomontades, d'autres diraient peut-être à trois grands coquins qui méditent un mauvais coup. Il y a trop de roideur dans toutes ces figures; leur action est trop tourmentée, et M. Steube devait savoir que les sentimens les plus nobles, ceux qui demandent le plus de force et de courage, s'exhalent peu au-dehors, et s'expriment toujours avec calme et dignité.

(1) Un critique a vanté le coloris de cette composition : sans doute il n'avait pas présens à la mémoire les ouvrages du Titien, de Rubens, de Vandik, ou bien il ne s'est jamais donné la peine de les observer.

Après cette petite critique de la scène de son tableau, je dirai que, sous le rapport de l'exécution, elle mérite le plus grand éloge. En effet, il y a beaucoup de finesse et de précision dans son dessin; ses mains surtout sont traitées avec une rare perfection. Sa touche est ferme, sa couleur forte, ses draperies larges; enfin, il règne dans tout ce tableau une douceur de teintes harmonieuses, quoique verdâtres, qui rend ce tableau plein de charme et de suavité. (*Voyez* ETUDES.)

M. SCHEFFER.

Gaston de Foix trouvé mort après la bataille de Ravennes. — Saint-Thomas d'Aquin prêchant la confiance en la bonté divine, après une tempête.

Gaston de Foix, étendu mort et supporté dans les bras d'un de ses compagnons d'armes, est entouré de Bayard, de Lautrec, de La Palisse, du cardinal de Médicis, qui le regardent avec le plus profond attendrissement, tandis que les soldats de son armée, placés sur le côté, et transportés de douleur, veulent le venger. Pensée simple, éminemment dramatique, et parfaitement bien rendue. Mais pourquoi M. Scheffer, après avoir peint tous ses personnages avec tant d'éloquence, a-t-il voulu nous porter des coups plus vifs encore, et pourquoi ces flots de sang noir et caillé? Gaston, étendu mort avec l'aspect simple de sa blessure, ne serait-il pas un spec-

tacle assez touchant, sans le rendre hideux par ce sang noir et caillé ? cela même est contre toutes les convenances. Ses amis ont-ils pu le laisser un instant dans cet état sans faire laver sa blessure? Un général mort n'est-il qu'un simple soldat dont on ne s'occupe que pour jeter un peu de terre sur son corps? certes on en prend un tout autre soin. Sans doute il vaut mieux des extravagances que des choses plates; mais ce n'est jamais sans tort que l'on choque dans ce siècle, quoi qu'on puisse dire, les convenances et le goût.

Le coup de maître de ce tableau, c'est d'avoir montré les plus grandes émotions dans ses figures, jetées sans roideur, et dans les attitudes les plus simples. Mais, monsieur Scheffer, pourquoi ce dessin si désordonné et si peu soigné dans ses détails, et surtout pourquoi cette touche heurtée et sans harmonie? Croyez-vous qu'en soignant un peu plus toutes ces parties, vous ne procureriez pas des effets plus longs et plus soutenus? Une scène vivement exprimée attire d'abord; mais lorsqu'elle ne nous offre aucune précision dans les détails, aucun charme dans la couleur, le public se retire bientôt.

Mais, dites-vous, en soignant les détails, en songeant à la couleur et au coloris, cela tue l'imagination et arrête la verve. Sans doute il en est ainsi au premier moment; mais aussitôt que l'on s'est rendu familier tout le technique de la

peinture, alors rien n'arrête plus l'imagination, et l'on exécute avec chaleur et avec verve ce qu'elle a conçu.

Le *Saint Thomas d'Aquin*, de M. Scheffer, est encore une composition pleine de vigueur et d'enthousiasme ; l'attitude du saint, qui montre le ciel à ceux qui désespèrent de recevoir son secours, est admirable, sa draperie d'un grand effet, ainsi que toute cette scène, qui est parfaitement éclairée et on ne peut mieux exprimée. Cependant, le ciel est lourd, sans profondeur. Je voudrais aussi dans la tête du saint un peu plus d'onction et un peu moins de sécheresse, car il a presque l'air d'un fanatique.

Si M. Scheffer a fait ce dernier tableau depuis celui de Gaston, nous le félicitons d'avoir peint cette scène avec une précision de dessin plus grande et une touche plus moelleuse ; sinon, nous devons d'autant plus le blâmer de ce qu'il a préféré en dernier lieu une touche si heurtée, et parfois si sèche et si dure (1). (*Voyez* ETUDES.)

(1) M. Scheffer nous a offert, en outre, une suite de petits tableaux de genre pleins d'intérêt et d'éloquence. Je regrette que la distribution des matières ne me permette pas d'en donner une analyse détaillée.

M. SIGALON.

Narcisse et Locuste (1).

Le trait historique le plus hardi, mais non pas le plus noble que nous ait offert la peinture cette année, est sans contredit celui de Locuste et de Narcisse, de M. Sigalon. Le crime y est représenté dans tout ce qu'il a de plus horrible.

Narcisse, ministre instigateur des cruautés de Néron, regarde froidement et avec réflexion le jeune esclave que Locuste vient de faire mourir à ses yeux; tandis que, de son côté, l'empoisonneuse lui montre avec une joie infernale les effets

(1) M. Sigalon figure au Livret de 1822 pour un tableau intitulé *Sujet familier*, avec cette notice : « Une jeune courtisane « reçoit d'une main les cadeaux d'un homme entre deux âges, « tandis que de l'autre elle prend un billet doux que lui glisse « un amant. » C'est un contraste bizarre que ce choix dans les sujets, et cela dénote un esprit original en toutes choses. Il y aurait un contraste aussi singulièrement extraordinaire à présenter dans la gravure qui doit être faite de la *Locuste*. Ce serait de donner au cadre et aux proportions le cadre et les proportions de l'*Endymion* gravé de Girodet, avec lequel il a beaucoup de rapport par la forme et la couleur. Tandis que l'un est le sublime des idées riantes et gracieuses, l'autre est le sublime des idées terribles. Ces deux morceaux seraient une décoration tout à fait dans le goût de lord Byron, qui vise souvent à nous frapper par des sentimens les plus opposés, sans nuances et sans gradations.

prompts et rapides de son poison. Tout est conçu avec énergie dans ce tableau, tout y est exécuté avec vigueur et audace, et toutes les convenances y sont d'ailleurs admirablement observées. Narcisse, quoiqu'esclave, mais affranchi, et possédant la confiance de Néron, se sert de l'empoisonneuse, mais ne lui livre pas son secret, et la tient à distance. Les formes hideuses de Locuste, l'aspect sombre et sauvage de Narcisse, le lieu, les accessoires, tout dans ce tableau est fait pour nous remuer fortement. Le dessin en est mâle, la touche vigoureuse, la couleur forte ; cependant je dirai que la couleur du jeune esclave est trop claire, et se trouve peu en harmonie avec celle du tableau. Le mouvement de ses entrailles ne m'a paru non plus ni assez noble ni assez relevé; car il lui donne les apparences de la colique. En général, il faut bien se garder, dans des scènes terribles, de donner à ses figures quelques gestes de la vie commune : cela apprêterait à rire, et arrêterait les effets de la plus sublime composition.

M. Sigalon soutiendra-t-il le vol qu'il a pris ? L'effrayant et le terrible seront-ils les seuls moyens par lesquels il cherchera à nous émouvoir ? Nous l'engageons toutefois à adoucir ses traits, qui portent, il est vrai, les plus vives impressions, mais qui jettent de l'amertume et de la sécheresse dans le cœur. (*Voyez* ÉTUDES.)

M. COGNIET (1).

Marius à Carthage. — Scène du massacre des innocens.

Enfin voilà un jeune peintre qui se montre avec tout le génie de son art, et qui, bien loin d'être arrivé au point de perfection où il doit s'élever, se montre déjà le digne successeur de David, dans la peinture des grandes scènes dramatiques.

M. Cogniet s'était fait connaître au dernier Salon par une *Jeune chasseresse* qui s'attendrit sur le sort de l'oiseau qu'elle vient de tuer; c'était réellement un joli tableau plein de sentiment, et trop peu goûté du public. Le jet de la jeune chasseresse, l'expression touchante qui règne dans ses traits, ainsi que tous les accessoires, répandent un charme indéfinissable d'innocence et de pureté. L'exécution d'ailleurs était digne des plus grands éloges. La couleur, quoiqu'un peu trop sauvage, mais vigoureuse et chaude, le dessin, la touche, les reliefs, la petite draperie, tout, dans ce petit tableau, était réellement remarquable.

(1) Appelé fort tard à la rédaction des articles sur le Salon de 1824, et pressé par le temps, l'analyse de M. Cogniet se ressentant de la précipitation qui nous avait été commandée, nous avons fait en conséquence quelques suppressions et changemens nécessaires.

M. Cogniet nous avait donné en outre son Métabus, étude peut-être incorrecte dans le jet, mais pleine d'énergie et d'enthousiasme. Ainsi donc, M. Cogniet se présentait à cette exposition avec les deux qualités supérieures et extrêmes dans l'échelle des qualités poétiques du peintre; savoir : l'énergie de l'enthousiasme et l'abandon de la sensibilité et de la grâce.

Comment M. Cogniet se présente-t-il cette année? a-t-il déçu l'espoir que l'on avait pu fonder sur ses premières compositions? s'il n'a pas atteint tout à fait encore le haut rang que j'aime à croire qu'il occupera un jour, il est sur la bonne voie; et les morceaux qu'il offre à nos yeux ne peuvent que confirmer notre opinion première. Examinons toutefois son *Marius à Carthage*.

Marius, sur les ruines de Carthage, avait déjà souri à bien des peintres, mais il n'était pas facile de le rendre dignement. En effet, comment rendre cette scène si grande dans l'histoire sans une action animée, et en mettant ses personnages dans des attitudes simples, sans gestes désordonnés ? Il fallait au peintre qui connût tous les effets des grandes passions, et qui eût assez d'énergie et d'élévation dans l'âme pour donner à la grande figure qu'il devait placer sur les débris de Carthage, toute la dignité qui convenait. M. Cogniet a-t-il rempli toutes les conditions qu'exigeait un pareil sujet ? J'ose dire que oui, quant à l'idéal de ses figures et à l'expres-

sion qu'il leur a donnée ; et si l'exécution n'est pas tout à fait à la hauteur de la scène, je crois qu'il sera difficile à un autre peintre de l'attaquer après lui.

Marius assis sur les ruines de Carthage, avec une espèce de désordre dans la chevelure et les vêtemens, montre d'une main, au soldat envoyé vers lui, les ruines sur lesquelles il est assis, tandis que le soldat, le javelot baissé, le contemple avec étonnement et un sentiment profond d'intérêt et de compassion. La tête de Marius est pleine de sévérité, et M. Cogniet a encore enchéri sur celle de Drouais, en lui donnant un caractère plus énergique et moins soigné. Le bras droit, qui tient un décret à la main, est admirablement dessiné et peint avec chaleur ; mais je ne suis pas aussi content du bras gauche, dont le raccourci me semble peu senti, et le geste ordonné comme si Marius disait : *Tu vois !* J'aimerais mieux que sa main fût tournée vers le soldat, et un peu inclinée, de manière à marier les lignes avec celles de la cuisse. Quant à la figure du soldat, qui appartient toute entière à M. Cogniet, elle est admirablement belle et bien sentie. Toutefois, le moment choisi, à la brune, moment où les sentimens nobles ont le plus de force, a jeté sur cette composition quelque chose de sec dans l'exécution, par les oppositions et les reflets de lumière.

D'abord, les figures de ce tableau n'ont plus comme dans la nature, à cette heure, ni les reliefs ni les détails que l'on voudrait y voir; ensuite les contours sont trop arrêtés, trop tranchans; et quand même le tableau serait placé ailleurs, dans un jour plus favorable, il serait toujours dur à l'œil (1).

Après cette composition, digne en tout de l'école, vient ensuite la *Scène du massacre des innocens*. Quand bien même M. Cogniet n'aurait exposé au Salon que ce tableau, il eût été impossible de ne pas reconnaître le génie de son art (2). Que la situation est admirablement choisie! que cette composition est bien sentie et bien exécutée! Une mère a réussi a emporter son enfant loin des assassins; elle s'est éloignée du massacre; et ne trouvant qu'un pan de mur à demi détruit qui la cache à peine, elle s'y est réfugiée : mais l'existence de son enfant n'est pas pour cela à l'abri de tout danger; de là elle entend les gémissemens des victimes; elle entend

(1) Le tableau, vu dans un jour plus favorable, tous les défauts que nous avons signalés se sont évanouis. Le bras droit lui-même est bien, sauf la main, qui est un peu cassée; la partie du ciel nuageux est peut-être aussi un peu mat. Après cela, malgré la fervente admiration que je professe pour M. David, je ne crains pas d'affirmer que ce tableau est en tout point digne du chef de notre école. (*Voyez* ÉTUDES.)

(2) Son petit tableau de la *Prise de Logrogno*, dont nous dirons un mot ailleurs, le prouve bien mieux encore.

même ses bourreaux s'approcher du lieu qui la récèle, et son enfant crie, situation vraiment terrible, vraiment épouvantable. Que faire dans cette circonstance? Cette malheureuse mère, pleine de trouble et d'effroi, met la main sur la bouche de son enfant, et fait des efforts inutiles pour cacher de plus en plus sa retraite. Tout est admirable dans l'idée-mère de ce tableau, et jamais situation mieux sentie n'a été conçue et exprimée par la peinture. Mais l'exécution répond-elle à la beauté de la pensée? je ne crains pas de dire que oui. Effroi dans la tête de la mère; contraction et effort dans tous les membres; draperies larges, couleur chaude et vigoureuse, enfin nature superbe et faire hardi. Toutefois, il ne faut pas chercher des finesses de dessin dans ce tableau, quoique tout y soit éminemment profond de pensée et d'exécution. Il ne faut pas y chercher des détails délicats et finis, ce qui eût été déplacé ici; mais ce tableau est fait pour communiquer les sensations les plus nobles, et il les communiquera lorsqu'on pourra le voir sans être étourdi par le bruit de la foule, et sans être ébloui par l'éclat trop vif de mille autres.

Que M. Cogniet simplifie encore son style s'il est possible, qu'il cherche une couleur moins sombre (1), et qu'il songe que les yeux des modernes sont voluptueux en toutes choses; et je

(1) Elle est belle et forte cependant.

suis persuadé qu'il sera un jour le plus noble soutien de notre école.

M. PAULIN GUÉRIN.

Ulysse en butte au courroux de Neptune.

Rien n'est plus difficile à transporter sur la toile que les fictions poétiques, et surtout rien de plus difficile que de lutter contre Homère. Combien d'Ulysse, combien d'Achille, combien d'Hector, d'Ajax, la peinture a-t-elle produits, et quel est l'œuvre connu qui puisse être cité comme ayant égalé son modèle ? Homère est trop grand, trop vigoureux, trop sublime, trop brillant, pour qu'un artiste des temps modernes ne demeure infailliblement au-dessous de lui. Le sujet qu'a pris M. Guérin, était d'ailleurs une de ces fables superstitieuses et hardies qu'Homère se plaisait à chanter dans sa vieillesse : par conséquent c'était un mauvais choix pour la peinture, qui, avant de parler à l'imagination, commence d'abord par parler aux yeux; c'était encore un choix d'autant plus mauvais, que la peinture a été ramenée dans ce siècle à tout ce qu'il y a de plus simple et de moins ambitieux, c'est-à-dire à peindre les actions des hommes, leurs crimes et leurs vertus.

Examinons toutefois le sujet traité par M. Guérin, en le comparant à ce qu'il est dans Homère :

Autant qu'un homme assis au rivage des mers

Voit d'un roc élevé d'espace dans les airs,
Autant des immortels les coursiers intrépides
En franchissent d'un saut.

(*Trad. de* Boileau.)

Quoique je sache bien que cette image du poëte n'a point eu pour occasion la marche de Neptune, cependant, comme par le rang il n'était point inférieur à Junon, cette image, ainsi que Boileau l'a fait pour les dieux, peut fort bien s'appliquer ici à Neptune. Or, il était presque impossible de la rendre en peinture.

M. Guérin a, il est vrai, rempli presque tout l'espace de son cadre par Neptune, son char et ses coursiers; mais comme Ulysse et le flot qui est prêt à l'engloutir le remplissent aussi presque tout entier, il s'ensuit que l'horizon est très-borné, et que l'image du poëte n'est aucunement rendue. Le dieu, les chevaux sont traités avec beaucoup de vigueur et de feu, mais sans aucune noblesse, sans aucune majesté, tel qu'il convenait surtout de représenter un dieu.

Si nous passons ensuite à Ulysse, il serait difficile de lui trouver cette élévation, cette grandeur, et surtout l'esprit de ruse que lui donne Homère. Il serait en outre difficile de reconnaître ce qui se passe dans son âme dans une pareille circonstance. Ulysse ici est un porte-faix, avec les membres, les muscles et les traits de cette sorte d'hommes. Il ressemble, dans son action,

à un homme des bois qui descend d'un arbre, soutenu par ses pieds.

Mais l'exécution? sans doute elle montre de grandes beautés. Les deux figures, ainsi que les chevaux, sont traités avec beaucoup d'énergie ; les reliefs sont très-bien rendus, et ils font le rond-de-bosse d'une manière remarquable. La uleur cependant est d'un rose violet, les draperies mal touchées, mal peintes et d'un trop vif éclat (1) ; enfin il règne dans ce tableau une pesanteur d'exécution qui, avec le mauvais choix des formes et le désaccord des couleurs, le rend froid, et d'un aspect lourd et monotone.

M. Paulin Guérin a exposé en outre une foule de portraits, parmi lesquels il s'en trouve de très-remarquables par la précision et la fermeté du dessin, la vigueur de la touche et la vérité du caractère (2).

Si la critique a prise cette année sur M. Guérin, il est homme à prendre sa revanche, et il s'est placé trop haut dans notre estime par son tableau de *Caïn*, pour qu'à notre tour nous ne lui prodiguions pas les éloges.

(1) Il est plutôt louche et de faux ton.
(2) *Voyez* PORTRAITS.

M. MAUZAISSE.

Le Martyre de saint Etienne.

Videri magnus, sentiri parvus, telle est la devise qui convient au tableau de *Saint Etienne* de M. Mauzaisse, et pourtant, M. Mauzaisse dessine et peint avec facilité, et touche quelquefois avec fermeté. Mais sa facilité est précisément un écueil pour lui ; car s'il en avait moins à jeter ses figures et à les exécuter, peut-être songerait-il un peu plus à sa pensée, et combinerait-il un peu mieux sa composition. Il semble que, pour lui, tout le génie de la peinture consiste à dessiner le nu, et à représenter des bras, des jambes et des tailles herculéennes dans les attitudes les plus forcées (1). Ce n'est pas qu'à l'exemple de certains critiques, je repousse le nu en peinture ; mais je ne puis m'empêcher de dire que ce n'est pas être peintre que de ne rechercher que les tours de force du dessin, et que, loin de voir de la variété dans cette multitude d'athlètes outrés, je n'y vois que la plus fade et la plus ennuyeuse uniformité.

(1) M. Mauzaisse aurait-il par hasard pris pour modèles ces Alcides que nous voyons maintenant sur un de nos théâtres ? car les formes de ses figures sont aussi outrées que les leurs. Dans ce cas, ce choix serait passablement ridicule, car jamais que je sache le goût ne pourra approuver la représentation de ces natures forcées.

Dans la composition de M. Mauzaisse, il faut le dire sans détour, il n'y a rien d'idéal; pas une ligne, pas une attitude qui fasse penser, et qui démontre que M. Mauzaisse ait songé à autre chose qu'à son dessin. La tête du saint elle-même n'est point de belle facture; les traits en sont sans noblesse; et sans l'auréole qui l'entoure et la différence d'expression, on ne pourrait la distinguer des têtes de ses bourreaux.

Je ne porte pas cependant la censure jusqu'à prétendre que, dans cette composition, il ne s'y trouve aucunes beautés, mais elles sont toutes d'exécution, particulièrement dans le dessin, et quelquefois la couleur et la touche. Je dis *quelquefois*, parce que l'une et l'autre sont souvent molles, le ciel cotonneux, et l'horizon sans profondeur (1).

Henri IV à cheval.

M. Mauzaisse a-t-il été plus heureux dans son *Henri IV à cheval?* Sans préjuger d'abord, je dirai à sa louange que le jet du cheval est naturel, que Henri IV est bien posé, mais sa tête, selon moi, n'est pas assez bien caractérisée, et ici la touche en est d'une mollesse inconcevable (2). Le ciel, en outre, est encore ici sans profondeur, de ma-

(1) L'horizon a de la profondeur; mais il est mal calculé dans la dégradation des teintes.

(2) Elle n'est pas molle, mais léchée, ce qui revient à peu près au même.

nière que le groupe semble être plaqué au ciel comme sur un morceau de papier bleu dont on aurait adouci graduellement les teintes.

Ces critiques paraîtront peut-être un peu dures ; mais l'abus étrange que M. Mauzaisse fait de sa facilité, provoque la sévérité à son égard, et sans esprit de présomption de notre part, nous pouvons penser que ce n'est pas un petit service à lui rendre que de lui faire comprendre que le nu n'est pas l'unique but de la peinture.

M. MEYNIER.

Saint Vincent de Paul prêchant devant la cour de Louis XIII.

Je connais de M. Meynier une fresque belle, très-belle, mais pas un tableau au-dessus du médiocre. Pourquoi cette différence de talent, qui est contre l'expérience des peintres du dernier siècle? C'est, je crois, parce qu'une fresque n'exige en général que de grands et beaux effets, que presque toujours allégorique, ou tiré des temps fabuleux, ce genre ne demande ni la même précision dans les idées qu'un tableau d'histoire, ni la même profondeur dans l'ordonnance et l'exécution.

Le tableau de *Saint Vincent de Paul,* de M. Meynier, me paraît donc, je le dis avec franchise, une composition tout à fait au-dessous du médiocre. Je ne crois pas que l'on puisse y vanter ni la conception, ni l'ordonnance, ni l'entente

des lumières, ni expression, ni dessin, ni touche, ni draperies, enfin ni couleur ni coloris (1).

Si j'ai blâmé un peu de froideur dans le *Saint Paul* de M. Delaroche, qui d'ailleurs avait une expression de bienveillance parfaitement caractérisée, ce même saint me paraît, dans le tableau de M. Meynier, au milieu de toutes les figures froides qui l'entourent, un de ces pleureurs qui gémissent éternellement sur les maux irrémédiables de notre nature, et qui, par conséquent, n'émeuvent personne; sa tête me paraît aussi manquer d'élévation et de style. Quant à toutes les figures qui l'entourent, et qui sont ordonnées d'une manière si méthodique et si peu pittoresque, j'ai déjà dit qu'elles étaient froides et sans vie; elles semblent, en outre, être toutes sorties du même moule. La lumière répandue indistinctement sur toutes ces figures, y cause un papillotage singulier. Joignez à cela une scène sans profondeur, une touche molle, des draperies sèches et cassées, des carnations formées de carmin sur

(1) Tous les critiques, en parlant de cet ouvrage, en ont regardé la composition comme très-touchante. Ils ne se sont donc pas aperçu, à ce qu'il paraît, du contre-sens épouvantablement ridicule qui rend toute la composition tout à fait condamnable? M. Meynier a fait de ses enfans des petits orateurs qui prêchent pour leur sort. A cet âge, l'on ne connaît que les jeux, et tout est *lettre close*, comme s'exprime Diderot. C'est ce qu'a parfaitement senti M. Delaroche.

du blanc, ou bien de bistre pour les ombres, et l'on aura la composition de M. Meynier.

Maintenant, s'il faut exprimer ma façon de penser sur ce peintre, je dirai que si j'avais un grand plafond à faire peindre, il serait le premier dans mon choix; mais que si j'avais un tableau d'histoire à commander, il serait peut-être le dernier.

M. BLONDEL.

Elisabeth de Hongrie déposant la couronne au pied de l'image de Jésus-Christ.

C'était, quoi qu'on en ait dit, un grand et magnifique sujet que celui d'Élisabeth déposant la couronne au pied de l'image de Jésus-Christ, et qui comportait les plus vastes développemens. En effet, le peintre pouvait nous montrer une multitude de scènes et d'expressions diverses : opposition de caractère et d'expression dans les deux princesses, opposition de caractère et d'expression dans les divers personnages de leur suite, enfin applaudissemens universels du clergé et du peuple, exprimés de mille et mille manières : telle aurait pu être cette composition. Mais cette idée, qui est à peu près celle de M. Blondel, avec quelques restrictions, aurait exigé une exécution autrement élevée, autrement vigoureuse, et un faire autrement remarquable. Expliquons cependant son tableau tel qu'il est, en examinant ce qu'il aurait pu être.

Elisabeth, arrivée à la porte du temple de Jésus-Christ, dépose sa couronne au pied d'une de ses image, tandis que sa belle-sœur, placée sur le même plan, vivement humiliée de cette action, qui est une censure amère de sa conduite, fait un geste très-prononcé de dépit et de colère. Sur les degrés du temple, vu de profil, est un religieux qui montre le ciel comme l'objet auquel nous devons rapporter toutes choses, tandis que quelques personnages de la suite des princesses, placés au bas des degrés du temple, sont diversement affectés de cette scène. Enfin, au bas du temple, sur le même côté, est une femme avec deux enfans en bas âge, qui demande l'aumône, que lui fait généreusement un officier d'Elisabeth, en lui indiquant du geste la source de ces dons. On voit, d'après ce premier aperçu, que ce tableau est bien pensé, fortement conçu. L'ordonnance même en est très-bien entendue, la masse des lumières parfaitement amenée, et se portant naturellement sur la figure principale, en laissant dans l'ombre les figures secondaires. Cependant ce tableau est du plus médiocre effet, grace au mauvais choix des natures et à l'exécution, qui est d'une faiblesse au-delà de tout ce que l'on peut imaginer.

Elisabeth, qui par cet acte annonce une élévation d'âme et une supériorité d'esprit très-grande, eh bien! dans le tableau de M. Blondel, c'est une petite fillette bien gentille, bien mi-

gnonne, et qui semble ne faire ici que ce que lui a ordonné son directeur ou son confesseur. De ses jolis petits doigts bien délicats et empreints d'une grâce infinie, elle dépose sa couronne, comme à peu près une des figurantes de notre Opéra dépose une couronne de fleurs sur la statue de Vénus ou de l'Amour. Ce n'était pas une femme délicate, une de ces natures frêles et timides qu'il fallait peindre ici ; c'était une nature pleine de noblesse et de dignité, qui pût dominer toute la scène au lieu d'en être dominée. Nulle afféterie ni recherche dans ses vêtemens et ses manières, une noble et riche simplicité, telle était l'obligation qu'imposait à M. Blondel le choix de ce personnage. Je passe quelques détails sur le vêtement, la pose et la faiblesse de la touche, ce qui m'entraînerait trop loin. Après cette figure, si nous examinons celle de la belle-sœur vêtue de bleu (contre l'explication de la notice), l'on trouve encore un grand défaut de tact de la part du peintre ; car outre qu'elle est roide de jet, elle est trop forcée d'expression, ce qui est ici contre toutes les convenances. Dans les mœurs des cours, et surtout parmi les personnes placées si haut, il n'est pas décent à elles de faire éclater si vivement leur indignation. Il y va trop de leur intérêt de se contraindre, surtout vis à-vis d'un grand concours de monde, qui tire si promptement des conjectures, et fonde avec tant de rapidité sa haine ou son amour. Le tact a donc

manqué au peintre, surtout en ce qu'un léger changement aurait pu rendre cette figure très-expressive, en ne montrant son dépit et sa colère qu'au seul spectateur, sans autre action violente que la contraction de ses traits. Je ne dirai rien du religieux qui montre le ciel; il est traité avec assez de noblesse et de fermeté. Je passe aussi très-promptement sur les différens officiers, véritables mannequins vêtus à la manière de nos artistes d'opéra, pour arriver à un autre groupe à effet, celui de cette femme qui demande l'aumône. M. Blondel a donc bien peu d'exercice dans son art, puisqu'il n'a pas su faire à cette femme des vêtemens qui annonçassent l'indigence! La couleur de sa draperie peut être sale et de faux teint, mais à coup sûr elle est moelleuse, et n'offre pas l'apparence d'un trou ou d'une pièce rajustée. En général, cette figure est froide, mal peinte, mal touchée (1). L'enfant qui est sur ses genoux est gros et gras, et a le ventre tendu comme un ballon; celui qui est à ses pieds est, à la vérité, d'une maigreur extrême, mais il est vu par le dos, et l'on inspire peu l'intérêt en se montrant de cette manière. Enfin, l'officier de la princesse Elisabeth, qui fait l'aumône, nous offre encore une très-grande maladresse du peintre, car il semble reprocher à la princesse de faire ses aumônes avec ostentation, et l'ac-

(1) Jugement un peu sévère.

cuser même d'orgueil et d'immodestie. Cette manière de donner n'étant rien moins qu'humble et délicate, j'aurais voulu que le peintre laissât le spectateur deviner la source de ces aumônes, en le mettant sur la voie par une espèce de livrée, ou des couleurs particulières aux serviteurs de la princesse.

Je m'arrête, bien que la pensée et l'ordonnance de ce tableau ne soient point sans quelque mérite. Il y aurait tant à dire sur les détails, que je serais entraîné trop loin. Mais après cela, si je regarde l'exécution en général, quelle pauvreté! quelle faiblesse soit dans le dessin, soit dans l'expression! quelle mollesse, soit dans la touche, soit dans la couleur! et comme le faire est lourd et le coloris brillanté!

J'ai dit que la masse de lumières était bien amenée; sans doute, mais elle ne devait frapper que la principale figure, et n'être pas produite par une gloire, lieu devenu trop commun en peinture, qui coupe trop sèchement le tableau. La figure de la belle-sœur, placée un peu plus avant, aurait naturellement été dans l'ombre du portail de l'édifice. Elle aurait encore gagné à cela par le contraste des ombres, qui eût été en rapport avec le contraste des sentimens et des passions. La scène, en outre, aurait dû être élargie, et présenter, comme dans ces sortes d'occasions, un grand concours de peuple, ce qui aurait offert au peintre la faculté de nous montrer une foule

d'impressions diverses. Mais, je le sens bien, M. Blondel, qui exécute laborieusement, n'a pas voulu se multiplier les difficultés ni les écueils. Pour ma part, quoique je sache bien que sa pensée entièrement développée était au-dessus de ses forces, je l'en aurais loué, parce que j'aurais vu avec plaisir qu'il l'avait comprise dans toute son étendue, et senti ce qu'elle comportait de développemens.

Je me suis peut-être un peu étendu sur l'œuvre de M. Blondel, quoiqu'il attire peu le public; mais je n'ai pas voulu passer ce tableau, qui a du moins le mérite de la pensée, sans montrer ce qu'exige de délicatesse et de goût la grande composition, et désabuser la plupart des artistes, qui ne la regardent que comme un objet sans importance.

L'Assomption de la Vierge.

Quoique ce sujet ait été traité mille et mille fois, et qu'il n'existe peut-être pas un saint dans la milice céleste qui n'ait reçu de la peinture la gloire de l'apothéose, cependant ce n'est pas encore un petit œuvre que de le traiter de manière à ravir tous les suffrages. En effet, un tel sujet exige tout l'idéal de la candeur et de la dignité, toute la délicatesse du style noble, la légèreté du pinceau, et toute la beauté du faire; il s'ensuit qu'il n'est pas beaucoup de peintres qui puissent espérer de le traiter dignement. De

grands maîtres y ont échoué; et le plus beau génie de l'art ne remplit que la moitié de l'œuvre, s'il ne réunit à la fois la délicatesse de l'exécution à la poésie et à l'idéal de la composition. Il y a du bon, du très-bon dans le tableau de M. Blondel; mais aussi la critique y trouve à s'exercer. Si l'on fait abstraction des deux anges supérieurs, un peu trop mignards, toute la partie idéale de ce tableau n'est point mauvaise. La tête de la Vierge est belle, pleine de candeur et de dignité. Le jet de toute cette figure est assez bien conçu, les plis de la draperie bien entendus par rapport à l'ascension; enfin tout le groupe ne manque ni d'élégance ni de légèreté. Mais si l'on arrive à l'exécution, quoique l'on puisse trouver quelques parties assez bien dessinées, la couleur en est trop claire, trop molle, la touche trop indécise, les draperies fausses de ton, enfin l'harmonie peu flatteuse et d'un aspect même désagréable.

Pour résumer ici mon opinion sur M. Blondel, je crois que çe n'est pas par défaut d'imagination qu'il pêche, ni par le choix de sa pensée, mais c'est par l'exécution, qui est chez lui d'une médiocrité inconcevable. Qu'il ne croie pas cependant qu'avec de l'imagination il puisse se passer du technique de son art. Avec un beau faire, il se passerait bien plutôt d'imagination, et acquerrait une gloire bien plus certaine. En effet, que seraient les Paul Veronèse, les Carrache, les Vandik, les Rembrant, et MM. tels et tels de

nos jours, sans la beauté, l'élévation et la vigueur de leur faire, et sans le fini de leur exécution? Je lui conseille donc, s'il veut arriver à de beaux succès, de songer sérieusement à acquérir ce qui lui manque. Il doit avoir compris déjà, par les critiques dont il a été assailli de toutes parts, qu'il n'a pas atteint encore une hauteur où sa renommée puisse être à l'abri des attaques, et par conséquent qu'il doit redoubler de travaux et d'études.

M. ALAUX.

Scène du combat des Centaures et des Lapithes. — Pandore descendue sur la terre par Mercure.

>Ne forçons point notre talent,
>Nous ne ferions rien avec grâce.

Parmi tous les artistes, il est un besoin dominant, une nécessité presque toujours fatale qui les porte à vouloir montrer qu'ils peuvent briller aussi bien dans un genre que dans un autre. Sans parler de Talma, qui veut exceller dans la comédie; de M^{lle} Mars, qui se croit supérieure dans le genre larmoyant, parce qu'elle est applaudie, le chef de notre école actuelle veut aussi bien traiter les scènes gracieuses que les scènes dramatiques, et il n'est que lourd et compassé. Le Corrége et M. Girodet, ces deux grands peintres de la grâce, veulent traiter des sujets historiques qui demandent de l'énergie, et ils font grimacer leurs figures, et sont outrés.

Ce préambule m'amène naturellement à M. Alaux, qui après nous avoir donné ce tableau, imposant et plein de vigueur, dans sa scène du *Centaure et des Lapithes*, ne nous offre aujourd'hui, dans la *Descente de Pandore par Mercure*, qu'un tableau plein de recherches et d'afféterie.

Le premier de ces tableaux se fait remarquer surtout par une grande beauté de dessin, une grande vigueur de touche, une couleur forte et chaude, et un grand faire. Si l'on aperçoit bien quelque sécheresse de dessin dans les têtes et dans les bras des figures, toute la partie inférieure du Centaure (1) est peinte avec une verve et une chaleur tout à fait remarquables. Mais le second...., on a prétendu que le jet des figures de Pandore et de Mercure est un plagiat. Dans ce cas, M. Alaux est doublement à plaindre : 1° d'avoir trouvé heureux la pose accroupie de Pandore et le choix de ses lignes ; 2° d'avoir exécuté cette composition sans avoir pour soutien l'amour-propre de père. Placée comme l'est Pandore, je défie, si toutefois Mercure descend un peu rapidement, qu'elle ne soit pas renversée en arrière, à moins qu'elle n'invoque sa divinité. Outre le ridicule de la pose et le choix des lignes, l'une et l'autre figures sont également maussades d'expression, et pleines d'afféterie ; le style

(1) Celle du Lapithe l'est encore mieux.

en est mignard, le dessin mesquin (1), la couleur trop égale de tons, et le tout ensemble trop clair.

Que M. Alaux s'en tienne aux grandes scènes qui demandent de la vigueur, et je crois qu'il pourra y obtenir de beaux succès; mais je ne le crois point appelé jusqu'à présent à des succès dans le genre qui demande de la délicatesse et de la grâce (2). (*Voyez* ETUDES.)

M. CAMINADE.

Mariage de saint Joseph.

M. Caminade nous a donné dans ce tableau un œuvre plein de naturel, de grâce et de vérité. Toutes les physionomies y sont d'une douceur et d'une délicatesse qui font l'éloge de cet artiste. Mais le style de M. Caminade était-il assez grand et assez élevé pour tenter une pareille scène? Je ne le crois pas. Sa Vierge est une personne bien jolie, bien douce ; mais nous trouvons de ces physionomies-là dans tous les magasins de nouveautés. Passant ensuite la revue de toutes les autres figures, je lui dirai que le grand-prêtre est bien, que saint

(1) Cependant il y a de belles parties de dessin dans ce tableau, et une finesse de teintes très-remarquable.

(2) Il y a encore de M. Alaux un petit tableau d'une scène de brigands qui est du plus beau faire et de la plus charmante exécution.

Joseph est bien, que les jeunes acolytes et tous les assistans sont bien. Mais pourquoi ces figures, charmantes prises isolément, ne font-elles qu'un ensemble si peu remarquable? Je vais le dire à M. Caminade : c'est que M. Caminade *ne sait pas s'arrêter* (1), que, trop soigneux de ses détails, il n'en calcule pas assez l'ensemble ; c'est qu'il tient plus à montrer de belles couleurs qu'à les accorder entre elles. Je lui dirai en outre que son local est trop resserré, que ses figures sont plaquées au mur de l'édifice ; enfin, que les proportions de ces mêmes figures sont trop ramassées, et qu'elles sont peu en accord avec les proportions des lieux.

Après cela, je reconnais avec plaisir un talent très-recommandable dans M. Caminade, savoir avec une âme douce, une imagination délicate, un faire qui, sans être très-élevé, est plein de charmes. Avec un peu plus de hardiesse dans la touche et quelques études de l'accord des couleurs, je ne doute pas qu'il n'obtienne un jour tous les suffrages des gens de goût.

M. THOMAS.

Achille de Harlay.

Il faut absolument que M. Thomas ait exécuté son tableau dans un jour qui ne lui permettait

(1) Paroles d'Appelles au sujet de Protogènes.

pes de voir que ces figures étaient ramassées et rabougries, que la scène était sans étendue et sans profondeur; enfin, que sa couleur et sa touche étaient l'une et l'autre sans moelleux et sans suavité. Son tableau paraît, au premier coup-d'œil, semblable à une tapisserie de papier peint. Ne serait-ce qu'un tableau ébauché que M. Thomas n'a pas voulu priver des honneurs du Salon? Dans ce cas, nous l'engageons à éteindre ses draperies, à les toucher plus fortement et avec plus de moelleux; nous l'engageons à donner à ses carnations un peu plus l'apparence de la chair; enfin, à donner de l'espace et de l'air à sa scène, qui manque de l'un et de l'autre. Mais il restera toujours un très-grand défaut : c'est la proportion des figures, qui semblent avoir été prises dans la race des nains, et de plus un défaut de proportion entre elles et le lieu de la scène.

Pour tempérer ces critiques par des éloges mérités, je dirai à M. Thomas, qui a fait mieux que cela, qu'il y a du feu, de l'action et du mouvement dans son tableau, que la tête d'Achille de Harlay, à part un peu de sécheresse, est belle, pleine de dignité; enfin, que tout ce tableau se distingue par un caractère de hardiesse et d'énergie. (*Voyez* ÉTUDES.)

M. COUDER.

Léonidas faisant ses adieux à sa famille.

Ah! M. Couder, qu'êtes-vous devenu depuis l'exécution de la belle figure de l'épouse du lévite? Qu'avez-vous fait du talent que vous aviez alors? Déjà le Salon de 1822 n'avait eu de vous que le médiocre, le froid tableau d'*Adam et Eve*, mal conçu, mal disposé, mal dessiné, de touche molle, de couleur sèche. Mais aujourd'hui c'est bien pis : qu'est-ce que votre Léonidas? Est-ce là un héros, et surtout est-ce là ce héros des Thermopyles, dont le nom a passé de siècle en siècle avec un caractère si imposant? Non, certainement; c'est un grand corps froid, flasque et rembourré de coton. Toutes les figures qui l'entourent sont des figures bien académiques, et par conséquent bien froides, bien compassées; elles sont d'ailleurs mal dessinées, mal touchées, mal peintes, et de coloris violet (1). Si ce n'est qu'un assoupissement de votre part, réveillez-vous donc bien vîte, sinon nous entonnerons le *De Profundis*.

(1) Ou plutôt vineux.

M. GOSSE.

Saint Vincent de Paul convertit son maître.

Ce n'est pas un tableau sans mérite que celui de *Saint Vincent de Paul*, de M. Gosse, et pourtant il n'a rien de bien idéal ; car la tête du saint est niaise, les autres figures insignifiantes, et toute cette composition est même un peu froide ; mais ce qui relève ce tableau, c'est le faire, qui est très-beau, la tête du saint est en effet d'une belle facture, sa poitrine et son bras droit sont bien peints, bien touchés, et les draperies largement jetées. S'il est vrai que M. Gosse soit le coopérateur de M. Cicéri dans ses décorations, il n'a pas dû se mettre l'esprit fortement à la torture pour son vêtement turc ; car on sait que ce décorateur n'en est pas *chiche* dans ses ordonnances orientales. Mais, d'un autre côté, M. Gosse aurait dû faire trancher un peu moins vivement qu'à l'Opéra toute la scène sur les montagnes bleuâtres, et calculer un peu plus soigneusement sa perspective et ses lumières.

M. SCHNETZ.

Le grand Condé à la bataille de Senef. — Sainte Geneviève distribuant des vivres aux assiégés de Paris.

Il paraît que M. Schnetz aime singulièrement à se servir des couleurs les plus vives et les plus

fraîches, à broyer le vert, le rouge, le jaune, et à marier ces couleurs entre elles avec tout leur éclat. Il ne faut pas s'étonner alors si la *Bataille de Senef* a eu des attraits pour lui; car il y avait à peindre des panaches, des écharpes, des guidons, des étendards et des uniformes de toutes couleurs. Ce n'est pas que les tableaux de M. Schnetz soient dépourvus de mérite, je suis prêt à le reconnaître; mais pourquoi toutes ces figures bien frisées, ces vêtemens bien propres, bien éclatans, surtout après une action aussi chaude, où le grand Condé se trouvait en personne? Avant tout il faut observer les convenances, si l'on veut plaire à l'imagination et satisfaire la raison.

Un autre défaut qui ajoute à la bizarrerie de ce luxe de couleurs, c'est que M. Schnetz a fait pyramider ses groupes comme une gerbe de fleurs sans plans, sans air, de manière que cela fait un ramage singulier de couleurs, et rend ce groupe ou plutôt ce bloc tout à fait inexplicable au premier abord.

Le tableau de *Sainte Geneviève*, sans avoir le même défaut, participe encore de ce manque d'espace et d'air, et surtout est très-mal disposé quant aux plans, car les figures y sont les unes sur les autres, et placées à pic.

Après cette critique générale, je dirai volontiers à M. Schnetz qu'il dessine avec fermeté et précision, que sa touche est belle, que l'expression de ses figures est parfaitement caractéri-

sée (1), que son exécution partielle est pleine de vérité et de correction; mais si le style de M. Schnetz a pour lui la simplicité et la vérité, il ne paraît pas atteindre la grandeur, car les deux figures principales de ses deux tableaux sont manquées. Le grand Condé, bien assis sur son cheval, avec l'action propre à la circonstance, n'a pas un caractère de tête assez prononcé et assez élevé; il n'est qu'un jeune freluquet qui n'a pas encore fait ses preuves (2). Sa tête n'est aussi peut-être pas très-bien posée sur son cou. Sainte Geneviève est une fille bien faible et bien timide, et qui, par parenthèse, n'a pas été exécutée avec la même verve que le reste des autres figures.

M. Schnetz a donné en outre plusieurs tableaux de genre qui attirent beaucoup, par leur étrangeté, par une certaine vérité et une précision de faire qui plaisent toujours (3).

(1) Cela n'est pas général.

(2) M. Schnetz a jugé à propos de changer l'énoncé de son tableau, et de lui donner le titre de *Condé à la bataille de Rocroy*, au lieu de *la bataille de Senef*, qui se trouve sur plusieurs éditions du Livret, et même sur celui de 1822, dans lequel il est annoncé. Ce changement d'idée est d'accord avec l'histoire, qui montre Condé à cette affaire parcourant le champ de bataille pour empêcher le massacre des ennemis; mais je crois que la tête du prince est toujours trop peu caractérisée, car dès lors qu'on est un héros, on est homme fait, et par conséquent les traits sont entièrement développés.

(3) Cette précision de faire est portée jusqu'à la sécheresse.

Pour revenir sur le talent en général de M. Schnetz, je lui dirai que son dessin est peut-être arrêté avec trop de précision : c'est un défaut qui fait presque toujours papilloter les figures, en ne les liant pas entre elles par une harmonie commune. Je lui conseille en outre de faire en sa propre faveur le sacrifice de quelques couleurs vives au second plan, et de penser que l'air est quelque chose dans la nature, ce qui, par conséquent, doit être considéré en peinture.

Au reste, tous ces défauts ne m'empêchent pas de prononcer que M. Schnetz possède un talent auquel il ne manque, pour produire de grands effets, que quelques parties de l'art, qu'il peut facilement acquérir. (*Voyez* ETUDES.)

M. DU PAVILLON.

Iphigénie.

J'ai vu le tableau de M. du Pavillon, je l'ai bien examiné, bien étudié, et j'avoue que je ne puis concevoir encore les motifs qui l'ont fait éloigner du Salon. Est-ce sa faiblesse ? Mais selon moi il s'y trouve des beautés du premier ordre. Sont-ce les réminiscences ? Mais si le jury réprouvait tous les tableaux à réminiscences, il faudrait commencer par fermer le Salon à la foule d'*Ecce homo*, de Vierges, de Madelaines, d'Apôtres, etc., qui ont été reproduits sous les mêmes traits et les mêmes vêtemens. Est-ce une question de

style? Mais l'on a admis une foule d'œuvres du même genre et de la même école. Enfin, serait-ce pour des raisons particulières? Alors, il ne nous reste qu'à gémir de ce que la plus parfaite impartialité n'ait pas présidé aux décisions du jury. Mais laissons M. du Pavillon exhaler son humeur, qui n'est peut-être pas fans fondement, et voyons son tableau.

Agamemnon, assis sur son trône, le sceptre en main, regarde avec une supériorité dédaigneuse la colère d'Achille, qui le menace, tandis qu'au milieu d'eux Iphigénie en pleurs est dans les bras de sa mère, qui regarde son époux avec indignation. Dans le lointain on aperçoit, selon le Livret, Ulysse et des soldats qui attendent la victime pour la conduire à l'autel. Il y a véritablement de l'âme, du feu et de l'éloquence dans cette composition; son ordonnance est assez bien conçue, et les têtes ont assez énergiquement l'expression de la circonstance; mais voyons plus en détail.

Agamemnon, assis sur son trône, est une grande et belle figure; sa poitrine, surtout, est peinte avec verve et avec une grande vigueur. Sa draperie est large, flottante, bien agencée; son pied parfaitement beau; et je dirai en confidence à M. du Pavillon que s'il n'est pas une réminiscence, il est au moins un conseil; mais dans tous les cas, heureux celui qui imite de cette manière! Cependant, cette figure n'est pas sans dé-

faut : le bras droit, qui est appuyé sur le trône, est d'un raccourci mal développé ; la main de ce bras n'est pas dessinée avec assez de précision. Son autre bras, qui tient le sceptre, ne me paraît pas assez tendu (1), quoique M. du Pavillon ait fait saillir assez vivement les muscles qui tiennent au poignet. Quant à son Achille, c'est un pygmée de proportions. Si nous rions à la vue de Ligier en Achille, cet acteur a des proportions colossales à côté de l'Achille de M. du Pavillon. Mais ce pygmée, comme il est dessiné ! avec quelle verve, et pour ainsi dire quelle sainte fureur il a été exécuté ! Son bras, ses cuisses, ses pieds, son torse, sa tête, tout est rempli d'une exaltation extraordinaire qui paraîtrait presque outrée, s'il ne soutenait pas constamment notre émotion. J'arrive à la partie la plus faible de ce tableau, c'est-à-dire le groupe des deux femmes. Quoique ces deux figures soient parfaitement posées et très-éloquentes par elles-mêmes, j'avoue que l'on n'y sent plus la même verve et le même feu. Le style de ces deux figures ne m'a pas paru assez élevé. Iphigénie est ici une de ces débutantes bien faibles que nous voyons passer successivement sur nos planches, et Clytemnestre une autre héroïne de coulisses. Leur attitude est même un peu théâtrale ; mais puisque le théâtre

(1) Il l'est peut-être trop, ou plutôt il n'y a pas d'accord entre l'énergie de toutes les parties de ce bras.

tâche d'imiter la nature, il n'est pas étonnant que la peinture nous présente des spectacles à peu près semblables.

S'il faut enfin m'expliquer sur l'œuvre de M. du Pavillon, je dirai que le premier coup-d'œil jeté sur son tableau lui est peu favorable, parce que sa couleur, trop tourmentée, est devenue louche et presque discordante. M. du Pavillon, sous ce rapport, est dans une mauvaise route, puisqu'il semble prendre à tâche d'imiter la couleur de son illustre maître (1), qui, selon notre opinion, n'est pas une très-bonne école pour les jeunes artistes. M. du Pavillon, en outre, est revenu, à ce qu'il paraît, si souvent sur son œuvre, que ses têtes en sont noires, ce qui en a affaibli l'expression et ôté de la franchise à la touche. Ainsi que M. Caminade, M. du Pavillon n'a pas su s'arrêter, et il a soigné ses détails, de manière que rien ne s'accorde dans son tableau. Ses figures y sont en outre peignées, coiffées, ajustées, agencées, drapées, comme si la scène était tranquille, et comme si ses personnages sortaient de leur cabinet de toilette, où ils auraient trouvé toutes les ressources de l'art et le secours des artistes. Enfin, la scène est trop étroite, trop sur le bord du tableau; la tente d'Agamemnon trop écrasée

(1) Voir son Opuscule, dans lequel il vante la couleur de M. David.

et d'un goût trop moderne, et tout le second plan insignifiant d'exécution.

Ce tableau de M. du Pavillon eût-il gagné, comme on l'a prétendu, à être vu à l'exposition? Nous en doutons, surtout s'il eût été placé dans le grand Salon. La taille de son Achille eût, sans contredit, appelé les sarcasmes et les bons mots ; mais il n'en est pas moins vrai que ce tableau renferme les plus grandes beautés, et qu'il donne l'espoir d'un artiste très-distingué. (*Voyez* ETUDES.)

M. GAILLOT.

Tableau destiné à orner une chapelle dédiée aux Saints Anges trépassés.

QUAND je veux chercher la cause de mes jugemens trop sévères, peut-être, envers plusieurs peintres recommandables, je la trouve généralement dans l'ambition que j'aperçois en eux de vouloir produire de trop grands effets et de surprendre notre admiration : alors je me sens naturellement porté à faire rentrer dans leurs bornes ces prétentions ambitieuses ; mais il n'en est pas de même lorsque j'aperçois une composition pleine de sagesse et un sentiment bien entendu dans le peintre de ne vouloir pas aller contre son genre de talent et le tour particulier de son imagination. Il me semble que sa cause devient la mienne ; que plus il se tient à l'écart, plus la critique doit chercher à le mettre en

évidence et à attier sur lui l'attention publique. Tel est le sentiment que m'inspire le tableau des *Anges trépassés*, de M. Gaillot, dont nul que je sache n'a encore parlé.

Un groupe assez nombreux d'anges trépassés, portés sur des nuages, montent au ciel en suppliant l'Éternel de les prendre sous sa protection et de les admettre probablement au partage de toutes ses gloires. Au-dessous des nuages, dans une vallée silencieuse et solitaire, vue au déclin du jour, est une simple croix gothique : telle est, avec le rayon céleste qui tombe sur le groupe des anges, toute cette composition. Ici, point de figures ambitieuses, mais aussi rien de tourmenté ; point de luxe de couleur, mais aussi rien de discordant ; toutes les figures y sont pleines de candeur, de grâce et de légèreté, et les anges s'élèvent jusqu'au trône de Dieu avec une joie et une confiance infinies.

La croix placée au-desssous des nuages répand sur cette composition un sentiment profond de mélancolie qui charme l'âme sans l'attrister. Quant à l'exécution, on n'y saurait, je crois, rien reprendre. Le dessin en est pur, simple et élégant ; les draperies y sont peut-être agencées avec trop de plis ; mais elles le sont d'une manière naturelle et légère. Donnez à cette composition la magie de l'air, la légèreté vaporeuse des nuages, une touche un peu plus forte et plus suave, l'on en fera certainement, sans y

rien changer, une des compositions les plus touchantes et les plus gracieuses de la peinture. (*Voyez* ÉTUDES.)

M. PICOT.

De la délivrance de saint Pierre. (*Tableau composé et ébauché par feu Léon Pallière.*) — Céphale et Procris.

QUAND vous prenez le pinceau, monsieur Picot, saisissez-le donc un peu plus fortement, et maniez-le avec un peu plus de vigueur et d'énergie. Est-ce que votre main se refuserait à l'office que vous voudriez en faire? ou bien est-ce que votre esprit trop timide préférerait le léché et le mou au heurté ou bien au strapassé? Ignorez-vous donc que la touche doit être en raison de la grandeur de la toile et des figures? que sans cela les plus belles figures y perdent leur caractère, et la plus belle composition tout son effet (1)?

Vous avez cru sans doute rendre un service à feu votre ami Pallière en terminant son ouvrage. Eh bien! voyez comme la tête de saint Pierre, belle d'expression, a perdu de son caractère par votre touche léchée et molle! et cet ange, grâce

(1) Il y a cependant de la science dans l'exécution de M. Picot; mais le maniement de pinceau n'est pas chez lui assez libre, car il laisse souvent de petites lumières sur des parties de détail qui affadissent tout l'ensemble.

encore à votre touche, y sent-on la chair et les os ? Ce n'est qu'une grande peau tendue, couleur presque *café au lait*. Et ces soldats, monsieur Picot! ils sont plutôt noircis que touchés. Ainsi, cette composition, très-remarquable d'ailleurs, en tombant entre vos mains a perdu tout son caractère et son effet. S'il faut que je le dise, je préfère cent fois le heurté et le strapassé au mou et au léché. Si les yeux s'en trouvent blessés, du moins les figures y conservent leurs caractères, et l'on aime à voir en quelque sorte la hardiesse et la liberté du pinceau.

Si nous passons maintenant à votre *Céphale et Procris*, quoique l'on y puisse trouver quelqu'indice d'une imagination délicate, voyez comme l'aspect de ce tableau est fade, grâce encore à votre touche et à votre faire mou. Mais ici la touche et le faire ne sont pas les seuls défauts de cette composition. Votre Céphale, je vous le dirai franchement, a la physionomie niaise, et il est coiffé d'une manière assez ridicule. M. Titus, votre coiffeur, semble avoir été plutôt consulté que le goût pittoresque reçu en peinture. Ce Céphale, d'ailleurs, est mal jeté, sa pose est forcée, ses jambes mal dessinées et pauvres de formes. S'il n'y avait que des chasseurs pareils, et surtout des chiens de l'espèce de ceux que vous lui avez donnés, certes les hôtes des bois pourraient dormir bien tranquillement dans leurs tannières ou leurs gîtes.

Dans l'exécution de cette composition, qui est faible en tous points, il y a cependant un raccourci de bras assez bien senti; mais je le dis à M. Picot : qu'il prenne des proportions plus petites, s'il ne veut pas les toucher plus fortement, ou bien qu'il se résigne à n'avoir jamais qu'un rang médiocre dans l'histoire de la peinture. (*Voyez* Études.)

M. DROLLING.

Séparation d'Hécube et de Polixène.

C'est rarement dans l'action la plus animée de l'homme qu'on le trouve le plus sublime; c'est rarement aussi dans les compositions les plus tumultueuses de la peinture qu'il faut chercher ce sublime. Si l'on pouvait en douter, l'œuvre de M. Drolling, ainsi que plusieurs autres, en seraient une preuve sans réplique. Que de tumulte pour laisser froid le spectateur! que de figures ambitieuses pour produire si peu d'effet! Il est généralement parmi les jeunes peintres une ambition démesurée de vouloir nous étonner, et de ravir notre admiration du premier abord. Pour cela, ils s'imaginent que les grands mouvemens, les coups de théâtre sont les moyens les plus sûrs pour arriver à leur but. Les imprudens! ils ne voient pas que s'ils émeuvent la foule comme dans le mélodrame, ils font hausser les épaules à ceux qui ont le tact délicat et le goût inflexible.

Que dit donc la composition de M. Drolling ? D'une part, je vois un soi-disant Grec qui entraîne une femme ; de l'autre, une femme qui se jette à genoux, et qui paraît vouloir la retenir ; à côté, une autre femme à figure douce, qui veut empêcher ce mouvement ; enfin, une quatrième qui sort précipitamment d'une tente formée de quatre poutres à peine équarries. Et puis que disent, que pensent toutes ces belles et grandes figures ? Ma foi, voilà ce que j'ignore. Il n'y a rien d'antique dans tout cela, monsieur Drolling ; toutes vos têtes sont modernes. Votre Polixène surtout est un portrait, un simple portrait dont je ne désespère pas de rencontrer un jour le modèle dans les rues. Mais, me direz-vous, un peintre ne doit-il pas copier la nature ? ne doit-il pas choisir pour ses ouvrages les modèles qui se présentent autour de lui ? Non, monsieur : laissez dire aux critiques d'un esprit peu élevé que Raphaël copiait pour ses vierges les dames romaines de son temps. Sans doute ce grand peintre allait observant sans cesse les visages qui s'offraient à lui ; mais ce n'était pas pour les copier servilement. S'il ne les eût embellis de tout ce que son imagination lui fournissait de plus élevé, jamais il ne serait parvenu à la hauteur où il s'est placé ; il n'eût été qu'un médiocre et froid copiste, tout au plus remarquable par l'exécution et le faire. Et dans quel pays, dans quelle nation et sous quels climats eût-il trouvé

des visages aussi parfaits que ceux de ses vierges, qui, avec tout l'idéal de la beauté et des grâces extérieures, laissent voir réunies l'élévation de l'âme, la supériorité de l'esprit et la délicatesse de l'imagination, et toutes ces qualités dans le degré le plus éminent de perfection?

Mais encore, s'il faut s'en rapporter à la tradition, Mengs, surnommé *le Raphaël* de son siècle, ne vous dit-il pas précisément que Raphaël réforma son goût aussitôt qu'il eut vu l'antique, tant méprisé de nos jours (1)? Ah! sans doute, c'est dans ces monumens sublimes de la grandeur antique qu'il puisa pour ses vierges *cette noble simplicité, cette grandeur tanquille* (Winkelman) qui en font toute la beauté et leur donnent tant de prix. Eh! si le peintre d'histoire devait copier les figures de son temps sans les soumettre à l'examen de son imagination, comment trouverait-il ces diverses expressions qu'il doit rendre selon la scène et les circonstances? En vérité, j'ai honte de répondre à des observations si peu dignes de la critique. Mais revenons à M. Drolling, ou plutôt arrêtons-nous, car si j'entrais dans les détails de son œuvre, je craindrais de jeter de l'amertume dans l'âme d'un peintre estimable; mais je lui dirai de soigner sa composition, de

(1) Voir en outre la scientifique *Histoire de la vie et des ouvrages de Raphaël*, par M. Quatremère de Quincy, et notamment l'épigraphe.

soigner ses caractères de tête, de soigner son dessin, de soigner ses draperies, de soigner sa touche; enfin, d'inventer plutôt des formes bizarres de tentes, plutôt que de nous donner des poutres équarries pour la magnificence et le luxe des Grecs. Il songera en outre à ne pas mettre ses figures si près des bords du tableau, en nous montrant un lointain si aride et si sec, sans la moindre apparence d'une roche ou d'un arbrisseau (1). (*Voyez* ÉTUDES.)

M. GASSIES.

Sainte Marguerite, reine d'Écosse, lavant les pieds aux pauvres.

C'est un beau trait d'histoire que celui de *Marguerite d'Écosse qui lave les pieds aux pauvres;* mais était-il susceptible d'être représenté par la peinture? Je ne le crois pas, à moins d'une excellence de faire et d'une extrême supériorité d'exécution. Le fait de laver les pieds est commun, si on ne le rachète pas par une grande délicatesse dans le personnage qui le remplit, et par un idéal extraordinaire dans la physiono-

(1) Plusieurs critiques ont vanté cette composition. Je pense qu'ils auraient dû nous l'expliquer. D'autres ont parlé avec admiration de la tête de Polixène : certes, jamais peut-être figure humaine n'eut un air plus inexpressif et plus sot. Je ne dis pas cela sur ma seule opinion, mais sur l'opinion de vingt personnes que j'ai entendues autour de moi.

mie. Quelque beaux vêtemens que vous donniez à la princesse, si vous ne traitez pas cette figure avec délicatesse, vous montrerez une femme commune qui fait un acte commun. Or, M. Gassies a l'énergie et la force en partage, et manque, je crois, de la délicatesse qui pouvait seule donner la vie à ce tableau dans son principal personnage. Rien dans cette composition ne pourrait racheter le manque d'idéal, ni la touche, ni la couleur, ni aucune des autres figures. Si nous arrivons à l'exécution, l'on y trouve, il faut l'avouer, des beautés remarquables. Les deux figures nues de pauvres sont traitées avec une grande énergie et une grande précision de dessin; seulement je dirai que le pied qui se trouve dans la main de Marguerite m'a paru tracé avec des lignes trop carrées, la touche très-vigoureuse, d'ailleurs parfois un peu sèche; toutes les autres figures m'ont semblé mannequinées, et la couleur d'un bleu trop clair et trop crû.

La Transfiguration.

Je viens de dire que M. Gassies avait en partage l'énergie et non la délicatesse; en conséquence, son tableau de la *Transfiguration* devait être manqué par lui. En effet, sa figure de Jésus-Christ, loin d'être idéale, légère, sublime, car Raphaël nous a rendus difficiles, est ici lourde, maussade, et plutôt disposée à la chute qu'à l'as-

cension. Malgré la malice (1) du tapissier, qui a voulu cacher en partie le défaut ridicule de cette composition, et lui épargner quelques bons mots, en le cachant en partie derrière quelques autres, je dirai que M. Gassies a manqué totalement de délicatesse et de goût dans l'ordonnance de son tableau, en voulant enchérir sur Raphaël et faire du nouveau. Dans *la Transfiguration* de ce peintre, les deux apôtres qui montent au ciel avec Jésus-Christ le suivent immédiatement au-dessous de lui. Cela est dans les convenances, et même cela était très-favorable à la grâce du groupe et à l'harmonie des lignes. Mais M. Gassies a voulu marcher sans antécédens : il a placé sur de gros nuages opaques et équarris, ses deux apôtres immédiatement au-dessus de Jésus-Christ, et aux deux coins supérieurs du tableau, de manière que ses figures semblent jouer aux *quatre coins*.

Tout ce tableau manque donc d'idéal et de délicatesse; mais l'on trouve encore ici des figures d'une grande beauté parmi les apôtres, particulièrement celui qui met ses mains sur ses yeux, pour n'être pas ébloui de la trop grande gloire du Sauveur.

M. Gassies nous a donné en outre (chose singulière!) un grand nombre de petits tableaux d'intérieur et de marine, que je n'ai vu encore

(1) Cette malice ou cette inadvertance a été réparée.

que rapidement. Il m'a paru que plus heureux que dans la scène de *Sainte Marguerite d'Ecosse*, qui manque d'air et d'espace, il avait montré dans ces petits ouvrages une grande intelligence de ces différentes parties de l'art (1).

Que M. Gassies ne se multiplie pas autant; qu'il choisisse surtout des sujets qui ne demandent que de la hardiesse et de l'énergie, et il sera vraiment supérieur. Trois ou quatre figures de la plus grande beauté, dispersées dans ses divers tableaux, nous sont un sûr garant de nos conjectures.

Nota. Un nouveau tableau apporté au Salon, et qui représente la *Clémence de Louis XII*, vient encore à l'appui de mes réflexions. Il nous montre un beau talent qui, en se multipliant, se réduit à rien.

M. COLSON.

Agamemnon méprisant les sinistres prédictions de Cassandre.

Encore du tumulte, encore des figures dans une action violente, et pourquoi encore ? pour me laisser froid. Certes, c'est bien mal comprendre ses intérêts que vouloir traiter de tels sujets lorsqu'on ne connaît pas la raison des

(1) Ils ont, en outre, une finesse de touche et de teintes qui les rendent fort remarquables ; malheureusement, les figures en sont touchées avec bien peu d'esprit ou de sentiment, et les caractères de tête sont trop souvent semblables.

émotions puissantes de l'âme. Mais M. Colson a un beau faire, une belle touche, et parfois de grandes et belles figures ; sans doute, je n'en disconviens pas ; mais cela ne suffit pas pour composer une scène dramatique en peinture, pas plus qu'on ne compose une tragédie avec de beaux vers et des phrases bien ronflantes, sans le principe vital d'une action bien nouée et de caractères fortement tracés. Voyons toutefois cette composition. Cassandre, d'une part, fait des prédictions à Agamemnon debout, auprès de Clytemnestre assise. Il les reçoit avec un air de mépris, tandis que Clytemnestre en est vivement effrayée. Derrière un rideau vert, Egisthe paraît, un poignard à la main, comme prêt à frapper sa victime. Sur le milieu de la scène, une suivante tient dans ses bras un petit enfant qui, ainsi qu'elle, paraît effrayé. Une statue est au-dessus du groupe (1). La scène se passe dans une tente soulevée par un coin, qui laisse voir le profil d'une grande fabrique. Je passe cet Egisthe qui se trouve derrière le rideau, comme prêt à frapper, ce qui est un peu lourd de pensée. Mais n'y a-t-il pas une grande maladresse de peintre dans l'effroi si prononcé de Clytemnestre, de la suivante et de l'enfant? car il n'est pas possible qu'Agamemnon ne s'en aperçoive pas, et par conséquent n'en tire des conjectures. Est-il bien vrai, en outre, que les

(1) C'est celle de la Fortune.

enfans de l'âge duquel il a fait le sien, aient des sensations composées? D'ailleurs quel est-il? que fait-il là avec cette suivante? Ce groupe est un *bouche-trou* qui n'est aucunement nécessaire à la scène, et par conséquent qui est de trop.

> Tout ce qu'on dit de trop est fade et rebutant,
> L'esprit rassasié le rejette à l'instant.
> (BOILEAU.)

Enfin, je ne comprends pas encore l'esprit de cette composition. Mais voyons l'exécution.

Agamemnon est bien beau, bien peint; mais sa tête est-elle celle d'un homme de génie qui a commandé long-temps des armées et des chefs belliqueux? Y trouve-t-on cette supériorité qu'exigeait un pareil commandement? Non, certes; c'est tout simplement un de ces hommes qui n'ont pour eux que leur extérieur, sans la moindre apparence de caractère et de génie. Le mépris qu'il témoigne de ses lèvres est passablement trivial et ridicule, et toute cette figure étrangement guindée. (Je l'ai déjà dit, Homère est trop grand.) La poitrine, il est vrai, est bien peinte, mais froidement, et d'ailleurs elle n'est pas développée à l'antique; car les lignes de ses épaules seraient jetées plus largement, et les seins seraient moins saillans et placés plus bas. Puisque M. Colson a pris la tête de Jupiter pour modèle de celle d'Agamemnon, il aurait dû prendre aussi sa poitrine pour modèle. Passant ensuite à Cly-

temnestre, sans doute elle est d'un grand goût et d'un beau jet; mais pourquoi cette exagération dans la manière de représenter l'effroi ? L'effroi se montre, il est vrai, par des yeux sortis de leur orbite, qui laissent voir ce que l'on appelle vulgairement le *blanc des yeux;* mais cet instant, dans la nature, est très-rapide. Une fois le moment de la surprise passé, l'effroi ne se montre plus de cette manière; et il est ridicule, en conséquence, de saisir cet instant propre, pour nous montrer, dans une composition, des yeux éternellement *blancs.* Je passe le groupe véritable *bouche-trou* que j'ai signalé. Mais cette Cassandre a-t-elle dans ses traits le génie et les hautes inspirations dont elle était douée selon l'antiquité? Elle me fait ici l'effet d'une femme jalouse et colérique, qui fait des menaces à Agamemnon pour s'être réconcilié avec une concubine. Enfin, Egysthe, assez fortement caractérisé d'expression, est vu de face. Or, il y a trop de symétrie dans l'homme vu de cette manière, pour que la peinture puisse admettre des figures présentées de cette sorte.

Malgré tout cela, le faire de toute cette composition est beau, le dessin en est assez net, et il règne une grande propreté de couleur et de touche, qui lui donne le plus grand relief aux yeux du vulgaire. Les carnations sont belles, sauf quelques parties un peu plâtrées. Mais, revenant aux critiques, monsieur Colson, votre draperie verte

faisant tapisserie est d'un fort beau bois peint au vernis ; la draperie rouge dorée d'Agamemnon est d'un fort beau bois encore, la draperie jaune-jonquille de Clytemnestre, d'un bois plus léger ; enfin, la draperie jaune-canarie ou serin, de Cassandre, pourrait bien être de sapin. Quant au linge, il est au moins passé à un empois un peu fort, car il tombe avec bien peu de flexibilité et de mollesse. En voilà assez sur ce tableau, les autres remarques m'entraîneraient trop loin.

DU PAYSAGE HISTORIQUE.

Les artistes, je le sais, protestent généralement contre les jugemens et les décisions des littérateurs : quoique je sois au nombre de ceux-ci, j'avoue qu'ils n'ont pas toujours tort. En effet, tel qui n'a jamais pu supporter les sensations fortes, proscrit dans les arts tout ce qui peut causer de pareilles sensations ; tel autre, qui n'a aperçu qu'un coin de l'art, parce qu'il est privé de ce regard supérieur qui embrasse toutes les parties, veut juger toutes ces parties. Celui-ci a l'âme sèche, et n'est qu'un bel esprit ; il veut parler des choses de sentiment ; enfin, tous, jusqu'à moi, veulent trancher impérieusement sur ce qu'ils n'ont peut-être pas toujours bien compris.

Dans ces derniers temps surtout, la critique s'est exercée d'une singulière manière ; elle s'est

appliquée presque généralement à déprécier dans les arts ce qu'ils ont de supérieur et de grand. Le paysage historique aussi n'a pas manqué d'être attaqué ; et parmi les raisons ridicules que l'on a objectées contre ce genre, on a été jusqu'à appeler *impertinente* la prétention des paysagistes à nous représenter des scènes dramatiques et touchantes de l'histoire. Certes, jamais opinion n'a été plus impertinente elle-même, et l'on ne sait comment la qualifier. En effet, que dire alors de ce Poussin, qui, dans une suite de paysages, l'honneur et la gloire de la peinture, nous a représenté tant de scènes si dramatiques et si intéressantes de l'histoire? que dire de ce Poussin, qui a été jusqu'à vouloir, dans son *Déluge*, nous représenter la catastrophe la plus terrible qui soit arrivée aux hommes? que dire enfin de ce Poussin, qui nous a donné tant et de si beaux paysages sur les Israélites dans le désert, et sur divers évènemens de l'histoire d'Athènes et de Thèbes? etc. C'est ainsi que d'un coup de plume un critique peu éclairé restreint tout de suite le cercle des arts, et met des entraves aux grandes inspirations. Eh! que deviendrait l'art du paysagiste, si, toujours trop timide, il n'osait s'élancer dans le domaine de l'histoire? Quelle serait la poésie ou bien les hautes inspirations qui pourraient l'enflammer et le soutenir dans son exécution? Toujours des arbres, des arbrisseaux, de l'air, de l'espace et des plans. Que m'importent toutes

ces choses, si, toujours froid, il ne fait refléter sur ces objets quelques sentimens de la nature vivante et animée, s'il ne leur prête tour à tour la tristesse ou la sérénité, la violence ou le calme? En effet, à quel propos le paysagiste nous montrerait-il tantôt la nature sombre et sauvage, et tantôt pleine d'éclat et de fraîcheur, si quelques traits de l'histoire ou de son imagination ne venaient pas l'inspirer et donner de l'âme à ses objets? Certes, si nos paysagistes écoutaient de semblables doctrines et s'en laissaient subjuguer, bientôt leur pinceau dégénéré tomberait sans gloire entre leurs mains. D'ailleurs, l'homme se lasse bientôt d'un art qui ne dit rien à son âme ni à son imagination, et dont la base n'est pas prise dans son histoire ou celle de ses sentimens. Ce serait donc encore pour les paysagistes mal calculer leurs intérêts propres, que d'écouter de semblables conseils ou plutôt de pareilles erreurs.

J'aime sans doute tout autant qu'un autre à me délasser des impressions grandes et fortes (car tout lasse, même le plaisir); en considérant des scènes plus tranquilles et plus légères de la peinture. J'aime tout autant qu'un autre à voir des bestiaux dans une prairie ou sur des collines; j'aime encore à contempler une scène naïve et touchante des habitans des champs. Mais parce que ces scènes nous plaisent, faut-il pour cela proscrire l'art du paysage historique?

Non, sans doute; tout ce qui est dans les bornes de la raison et du goût doit être admis, et toute critique exclusive qui s'exercerait dans un sens tout à fait contraire, serait plutôt pernicieuse qu'utile; et c'est à plus juste titre, je crois, qu'on pourrait, comme je l'ai dit, l'appeler une critique *fort impertinente.*

MICHALON (feu).

OEdipe et Antigone (1).

Tout le monde connaît la perte récente que les arts viennent de faire dans la personne du jeune Michalon. A peine arrivé à l'âge où l'on commence à cueillir des lauriers, et après en avoir cueilli avant cet âge, la mort l'a enlevé à la gloire de notre école. Le tableau que j'ai à analyser, dernier reste du génie de cet infortuné, est loin de réclamer notre indulgence comme les ouvrages d'un grand homme dans sa vieillesse : il s'offre au contraire à nous pour aug-

(1) On ne peut concevoir avec quel dédain tous les critiques ont parlé de ce morceau de feu Michalon; tous l'ont regardé comme une des *pages*, car c'est le mot, les plus faibles de son pinceau. Après un pareil jugement, la plume doit tomber des mains du critique lorsqu'il aperçoit du tapage dans une composition, et du brillanté dans la couleur, puisqu'un ouvrage si beau, si simple, si majestueux, ne recueille que des critiques. Heureux monsieur Schroth, gardez précieusement ce morceau; il vous rapportera un jour avec usure ce qu'il vous a coûté.

menter nos regrets, par le souvenir d'un si beau talent, et pour nous inspirer l'admiration la plus profonde.

Œdipe, vieux, accablé de fatigue, est arrivé avec Antigone, sur le soir, près d'un temple, dans un endroit retiré qui lui cache la ville ingrate. Il s'est assis sur un tertre, et s'est appuyé encore sur son bâton pour soutenir son corps courbé et chancelant. Antigone s'est placée à ses côtés, essayant par ses caresses d'adoucir ses infortunes. Mais voilà que des Thébains passent près de ce lieu, l'aperçoivent, l'injurient, et, d'un air menaçant, lui indiquent un chemin pour le forcer de quitter le pays. A cette vue, Antigone s'est levée, et tenant la main de son vieux père, elle invoque la compassion de ces malheureux, et les supplie de le laisser reposer un peu; mais rien ne peut fléchir ces barbares; ils refusent avec dureté. Tel est l'instant dernier sur lequel le peintre a arrêté son pinceau : scène vraiment grande et solennelle! moment admirablement choisi et fait pour nous émouvoir fortement! car tout respire dans cet œuvre un sentiment de tristesse profonde qui nous remplit de compassion pour les infortunes d'Œdipe; et le silence majestueux du bois sacré qui projette ses belles ombres sur toute la scène, et la tranquillité de la nature, et ce vieux tronc brisé, image des infortunes d'Œdipe; enfin, rien n'est oublié dans cette scène déjà si touchante par la

situation et l'éloquence de chaque personnage. Ah! sans doute, c'est dans cette composition surtout qu'apparaissent toute entière la beauté de l'âme de M. Michalon, et toute la force de son génie. Il a pu se montrer plus énergique et plus bouillant, mais jamais plus majestueux et plus touchant. C'est la grandeur tranquille des anciens, et je ne crains pas d'affirmer que par cet œuvre il s'est mis à la hauteur du Poussin, c'est-à-dire du plus grand des paysagistes modernes.

Si nous passons maintenant à l'exécution de ce monument de la plus haute poésie, nous y trouvons le génie du technique de son art porté aussi haut qu'il est possible de l'imaginer. Sa touche et sa couleur sont belles, suaves, harmonieuses ; le *feuillé* des arbres est aussi fortement et aussi délicatement touché que peut le comporter la nature du paysage. Ses lointains fuient, son ciel est gros au-dessus de la scène, puis léger et vaporeux au-dessus des montagnes qui bornent l'horizon; enfin, il règne une douceur de teintes suaves et harmonieuses qui charment agréablement. Cependant, comme rien n'est parfait dans l'ouvrage des hommes, je crois que l'on pourrait désirer que le vallon creusé par le fleuve qui coule auprès d'Œdipe, au-dessous de grands arbres, fût coupé plus largement. Le contraste trop rapide des lumières et des ombres fait que l'œil n'en suit qu'avec peine

les détours. Je regrette encore que M. Michalon ait fait voir de face les frontons des temples de Thèbes, que l'on aperçoit dans le lointain; car l'œil va se briser désagréablement sur leurs lignes droites et leurs angles. Mais comme ces défauts sont légers, si toutefois ils peuvent être considérés tels à côté des beautés sublimes de cette composition! à côté de cette scène antique qui étonne moins l'âme qu'elle ne l'attendrit! Sans doute il ne faut pas beaucoup de compositions comme celle-ci pour mériter l'immortalité; et quoique M. Michalon ait été enlevé à la fleur de l'âge, ses ouvrages nous restent, et désormais la postérité n'en peut perdre le souvenir.

M. BERTIN.

Aristomène pris par des archers crétois (vues de Messénie).

M. Bertin est peut-être tombé dans une faute de poésie, en introduisant le mouvement dans un paysage où il a mis le repos. Ce défaut toutefois est peu sensible, parce que M. Bertin a su donner au lieu où se passe l'action, un aspect un peu sombre, et tout à fait susceptible d'inspirer des sentimens de compassion. D'ailleurs, la scène qu'il nous a représentée est grave, belle, et nous rappelle de grands souvenirs, parfaitement en rapport avec sa belle manière de traiter le paysage. J'aime surtout, dans cet œuvre, l'idée

de cet homme qui, après avoir traversé un bras du lac, court vers une nacelle remplie de ses camarades, qui ne s'occupent que de leurs dangers personnels, et se hâtent de fuir (1).

J'avoue, quoi qu'on puisse en dire, que les grandes scènes, soit de l'histoire, soit de l'imagination, traitées dans un paysage, produisent sur moi des impressions beaucoup plus grandes. Je ne sais si c'est parce que les paysagistes ont à leur disposition, non seulement la nature animée, mais encore toutes les ressources de la nature inanimée, pour nous préparer aux impressions, et qu'ils peuvent faire usage de la tempête, de la foudre, des torrens, des gouffres et des précipices, enfin de mille accessoires divers, mais je suis bien plus souvent remué par leurs tableaux que par ceux mêmes des grands maîtres. Ensuite mon esprit, dans ces scènes, n'est occupé à juger ni du dessin, ni des formes, ni du coloris, ni du clair-obscur, quoique le paysagiste ait à traiter toutes ces parties; mais la multiplicité des plans, figures et accessoires, m'empêche d'y songer et d'en être offusqué, et mon âme se livre toute entière aux émotions de l'action.

Pour achever de donner mon opinion sur le tableau de M. Bertin, j'ai déjà dit qu'il traitait le paysage d'une grande et belle manière; cependant je dois lui faire un grand reproche : c'est de

(1) Ce qui est parfaitement conforme au cœur humain.

moutonner par une touche singulière, non seulement ses arbres, ses prés, ses montagnes, et souvent même ses eaux, car tout est lanugineux chez lui. Ses lointains ensuite ne fuient pas très-bien, et la perspective des montagnes que l'on voit à droite n'est rien moins que bien observée.

M. TURPIN DE CRISSÉ.

Apollon enseignant la musique aux bergers.

Si, comme je l'ai dit, c'est une tâche difficile d'écrire sur une exposition de peinture, lorsqu'on désire plaire à tous les lecteurs, c'est une tâche bien plus difficile encore lorsqu'on désire concilier l'estime que l'on a pour certains noms, et le devoir de la critique, qui doit juger sans partialité et sans prévention. Heureusement, l'on peut être juste envers M. Turpin de Crissé sans paraître dur ; et si la critique trouve quelque prise sur lui, les éloges qu'elle peut multiplier formeront une honorable compensation pour son amour-propre.

M. Turpin de Crissé a le pinceau léger, facile, délicat ; il jette ses plans avec grandeur, ou bien les rétrécit d'une manière élégante et pittoresque ; son *feuillé* est varié, délicat ; ses eaux limpides, sa perspective très-bien entendue, et ses *ciels* légers. Cependant, qu'il me permette une légère observation sur le site dans lequel il a placé sa scène d'*Apollon enseignant la musique aux*

bergers. Je crois qu'au lieu d'un site pittoresque et peu propre à la culture, il eût été mieux d'ouvrir une belle et large vallée avec toutes les richesses de l'agriculture, de manière à nous donner une idée de l'âge d'or; au lieu d'un lac stagnant, il eût mieux été encore, je crois, de montrer un beau fleuve promenant majestueusement ses eaux : plus, une ville dans le lointain, s'élevant par enchantement, selon la tradition. Sur le devant de la scène, de grands arbres sveltes et légers, autour desquels le zéphyr se serait joué; au lieu de chèvres, animal trop pétulant, des brebis, des agneaux, prêtant, selon l'opinion reçue, l'oreille aux sons de la musique d'Apollon. J'aurais désiré encore un ciel serein, même un peu chaud, de manière à faire rechercher l'ombre; puis une tranquillité charmante dans toute la nature, de manière à inspirer des sentimens aussi enchanteurs que les sons qui doivent sortir de l'instrument d'Apollon.

Par ce que je viens de dire, on sent la légère critique que je puis faire du tableau de M. Turpin de Crissé. Otez Apollon et les bergers, et vous aurez un paysage charmant; il sera charmant encore avec la scène, si l'on n'est pas trop exigeant sur les plaisirs de l'esprit.

Quant à l'exécution, j'ai dit que M. Turpin de Crissé avait le pinceau léger, facile, élégant; mais il me semble qu'il ne touche pas assez fortement certaines parties; car la somme de ses

teintes n'est pas grande ; son coloris aussi n'est pas chaud. Il me semble ici en outre qu'en n'adoptant pas un système d'ombres général et parfaitement dégradé, et en mettant à dessein toutes sortes de contrastes, il a fait papilloter différentes parties du *feuillé* de ses arbres. Le lac placé au milieu de sa *trouée* ne m'a pas semblé aussi très-heureux; ses figures, quoique charmantes d'idéal, sont assez froidement touchées. Mais au total, ce grand et bel œuvre de l'imagination la plus riche et la plus délicate, est un modèle d'élégance et de goût (1).

M. BOISSELIER.

Courageuse défense de Louis VII dans les défilés de Laodicée en Syrie. (*Sujet demandé.*)

Il y a de la grandeur, de l'énergie dans la manière de traiter le paysage de M. Boisselier; cependant, je ne sais pourquoi sa scène agit peu sur moi : pourtant toutes les figures sont bien traitées, et le théâtre de l'action fort beau. Je crois que cela tient à ce système de teintes rougeâtres et briquetées, qui répandent une dureté sourde qui fatigue les yeux sans causes apparentes ; car les lumières et les ombres n'y sont

(1) Ses vues prises des environs de Naples avaient bien frappé mes regards; mais je n'ai pas cru devoir en parler, et pour cause.

pas tranchantes. Les arbres indigènes, dont la verdure est passée un peu trop au vernis, n'y contribuent pas peu non plus. Peut-être le manque d'eau y est-il pour quelque chose encore. Du reste, la perspective est très-bien rendue, et il y a une entente très-remarquable des plans : l'arbre auquel le prince est appuyé est très-beau; mais ces petites fleurs jetées sur le premier plan me paraissent un peu mesquines.

Que M. Boisselier éteigne donc quelques parties de ses teintes, et particulièrement sur le terrain où se passe l'action, en touchant plus fortement quelques parties ombrées, et j'ose croire que ce tableau répondra entièrement à la confiance qui lui a été accordée.

M. FORBIN.

Ruines de Palmyre. — Ruines de la Haute-Égypte.

Il y a dans les ruines quelque chose de grave et de touchant; le souvenir des âges qu'elles représentent, en nous reportant à ces temps, jette dans notre âme une impression profonde de mélancolie douce. Mais pour sentir cette émotion dans toute son étendue, il faut, autant que possible, qu'elles nous ramènent à des actes de la vie actuelle qui forment un contraste avec leurs grandeurs passées. Ainsi, l'on aime à voir un palais devenu un chaumière, une grange, une étable, avec tous les détails de la vie rustique;

on aime à voir sur les murs le lierre y pousser ses rameaux, et l'herbe parasite en couronner les débris. Mais une ruine en elle-même, lorsqu'elle n'est pas environnée de ces accessoires, est à peine supportable en peinture; car il y a toujours quelque chose de trop symétrique pour elle dans l'architecture même détruite, et elle ne peut tout au plus alors être qu'un objet de curiosité ou d'étude pour les artistes. Avec la magie des lumières, avec du clair-obscur, avec une touche forte et suave, et enfin tout le technique de l'art, il n'y a pas de doute que l'on parviendrait à faire quelque chose de supportable pour l'artiste, mais nullement pour l'homme qui sent et qui pense.

M. Forbin, en prenant pour sujet de ses compositions deux ruines antiques, autour desquelles ne viennent point se ranger les accessoires que j'ai décrits, avait donc fait un mauvais choix. Je sens bien que M. Forbin, après avoir parcouru toutes ces contrées de la Syrie et de l'Egypte, a voulu se donner la gloire de nous les retracer par le pinceau, et nous montrer ces ruines *enchantées* (c'est le plus grand plaisir des voyages). Mais nous qui sommes étrangers à ces motifs, et qui d'ailleurs connaissons tout cela par Cassas, nous pensons que ce sujet n'était pas favorable à la peinture. Il l'était d'autant moins, que M. Forbin avait fait choix d'un cadre plus étendu que ne le comportent ordinaire-

ment ces sortes de compositions. Mais puisque l'artiste s'était engagé dans de pareilles compositions, il s'était imposé l'obligation de les toucher plus fortement, et de nous y montrer une dégradation de teintes et de lumières d'autant plus grande. Si nous jetons un coup-d'œil sur les deux ouvrages qu'il nous présente, nous y trouvons, à la vérité, une perspective immense et une dégradation de teintes assez bien calculée; mais comme la somme de ces teintes n'est pas très-grande ni la touche de M. Forbin très-vigoureuse, il s'ensuit que ses tableaux nous offrent une monotonie qui ne charme nullement les yeux, lors même que l'esprit n'éprouve aucune émotion.

La différence du lever au coucher du soleil ne me paraît pas non plus très-bien caractérisée. Je ne sais si le soleil d'Afrique et de Syrie n'est pas le même que le nôtre; mais il me semble que les différences caractéristiques doivent se rapprocher moins dans les teintes. D'ailleurs, les ruines, pour faire toutes leurs impressions, doivent être vues, ou bien à une époque du matin où le soleil n'est pas encore monté au-dessus de l'horizon, ou le soir, lorsque le soleil en est descendu. Quant à cette multitude d'Arabes ou de marchands qui foulent aux pieds ces divers débris, ils ne nous ramènent pas assez à la simplicité des champs, et ils sont plutôt faits, selon moi, pour répandre de la sécheresse sur ces

ruines, et en empêcher les impressions, par la connaissance qu'on a de leur caractère.

Jusqu'à présent, j'ai cherché en vain les autres productions (1) de M. le directeur du Musée ; ne les ayant pas trouvées, j'aime à croire qu'elles n'ont pas été uniquement produites par le désir de montrer ce qu'il a vu, et par conséquent qu'elles sont plus dignes de son goût et de son pinceau.

M. WATELET.

Vue ajustée du lac de Némi.

Je ne sais pourquoi M. Watelet, plus timide cette année qu'aux autres expositions, ne s'est pas élevé jusqu'à la hauteur du paysage historique. Il s'y était montré si supérieur, qu'il était de toute apparence qu'il se tiendrait à ce genre toujours plus élevé que les paysages copiés. A-t-il craint les censures de certains petits critiques, qui, n'ayant aperçu qu'un coin de l'art, veulent régenter sur ce qu'ils n'ont pas compris? A-t-il craint encore le goût dégénéré de ces derniers temps? S'il en est ainsi, nous l'engageons à rendre à son talent tout son essor, et à ne plus

(1) La *Vue intérieure d'une chartreuse d'Italie* n'est pas non plus un ouvrage bien merveilleux. Dès lors qu'en peinture la main ne seconde pas l'imagination, l'on ne peut être tout au plus que peintre médiocre.

se laisser arrêter par des considérations trop timides.

Ce n'est pas que le talent de M. Watelet soit à nos yeux sans défauts ; mais il montre une si grande intrépidité de conception, une si grande vigueur et une si grande variété de pinceau, que lorsque l'esprit est étonné, la critique trouve peu à s'exercer après cela. Cependant, qu'il nous permette quelques observations sur son faire en général : M. Watelet vise, pour la plupart du temps, aux grands effets et à l'énergie des conceptions ; mais M. Watelet ne sacrifie-t-il pas aussi quelquefois l'harmonie, et ne pousse-t-il pas ses effets jusqu'à la dureté ? Je ne rappellerai pas les autres compositions de M. Watelet, dont je pourrais m'armer ; mais dans sa *Vue ajustée de Némi*, par exemple, n'y a-t-il pas un trop grand contraste entre la chaleur du soleil et la verdure des arbres ? Tandis que le climat semble une fournaise ardente qui paraît ne devoir laisser aucune trace de végétation, on trouve des arbres d'un vert si crû, qu'ils en sont durs. Après cela, je lui dirai que son site me paraît très-bien ordonné et bien choisi. En effet, rien n'est pittoresque comme ce ruisseau qui tombe de la colline dans un endroit probablement vaseux et marécageux, pour reparaître ensuite après avoir traversé un aquéduc à demi détruit. La fumée qu'on aperçoit dans le lointain, sur le revers ombragé de la montagne, est encore d'un

effet très-piquant. Les eaux du lac peuvent n'être pas très-limpides ; mais on sait que les eaux dormantes ne le sont pas toujours ; enfin, c'est un beau morceau qui se recommande par une grande hardiesse et par une grande énergie.

Son petit tableau de la *Vue du cours du Var* est encore un joli morceau, et d'un effet très-animé ; l'exécution en est très-délicate et très-énergique ; mais, je le dirai à M. Watelet, il y a toujours des tons durs et crûs, et c'est un grand défaut aux yeux de certains amateurs.

M. RICOIS.

Vue prise d'Oberland.

Quand on a la touche aussi belle que M. Ricois, que l'on manie le pinceau et les couleurs avec autant de facilité, on ne devrait pas se contenter de représenter des *vues prises de....* Dans un pareil sujet, rien n'échauffe l'imagination, et rien ne soutient un peintre dans son exécution ; jamais aussi dans ces sortes d'ouvrages on ne sent cette verve, cette délicatesse et cette poésie que l'on trouve dans les ouvrages exécutés d'imagination. A la vue des tableaux des Poussin, des Wouvermans, des Berghem, et surtout à la vue de ceux du grand Vernet, on sent aussitôt que ces grands peintres composaient de verve et exécutaient leurs ouvrages dans une ivresse continuelle, et cela donne à tout ce qui est sorti de

leurs pinceaux un charme inexprimable. Sans l'imagination, point de poésie, et sans poésie il n'y a que de médiocres paysagistes.

M. Ricois pouvait donc faire mieux; mais puisqu'il ne lui a pas plu de s'élever jusqu'à nous représenter des scènes de l'histoire ou de l'imagination, il faut donc considérer son œuvre tel qu'il est. Le site qu'il a choisi, quoique dominé par de hautes montagnes qui en resserrent l'horizon, est assez bien choisi. Il est pittoresque, varié d'accidens de terrain et de lumière. Les arbres, quoique d'un vert trop léger et passé au vernis, sont touchés avec légèreté et délicatesse; ils sont aussi touchés fortement, mais pas autant cependant que je le voudrais. Ses figures, ainsi que ses animaux, sont bien exécutés et d'un beau faire. Cependant, ses plans et le tapis de ses prés lointains n'y sont pas très-bien rendus; et puis il y a toujours dans ses horizons quelque chose de brumeux, de froid, qui ôte à la nature son aspect riant et serein. Ses eaux, lorsqu'elles sont rares, sont à peine indiquées; si elles sont profondes, elles sont compactes et pas assez transparentes. Néanmoins, c'est un beau paysage, selon moi, que la *Vue prise d'Oberland*.

J'ai dit, en commençant, ce que je regrette dans M. Ricois : qu'il soit moins timide, et nous, à notre tour, nous serons moins avares de nos éloges.

OBSERVATIONS

SUR LES TABLEAUX DE GENRE.

Une foule de petits tableaux de genre nous ont été envoyés cette année de l'Italie. Le public a paru les remarquer, et en faire l'objet assez constant de son attention. Est-ce à leurs beautés réelles et à leur supériorité seule que l'on doit attribuer une pareille faveur? Je ne le crois pas; un air d'étrangeté, comme je l'ai déjà dit, des costumes différens des nôtres, des couleurs plus vives et plus soutenues ont peut-être eu plus de part à cette vogue que leur mérite intrinsèque. Mais les partisans exclusifs de l'Italie se sont aussitôt écriés que ce n'était que dans ce pays qu'on pouvait trouver de beaux visages, de belles têtes, et à ce propos ils citaient les ouvrages de Raphaël, de Léonard de Vinci, etc., et de quelques autres peintres de nos jours. D'autres n'ont pas manqué de dire que ce n'était qu'à Venise et à Naples qu'on pouvait acquérir le sentiment de la couleur, etc. Sans nous laisser éblouir par des mots, nous allons examiner jusqu'à quel point ces opinions sont fondées.

J'écarte, sans discussion, l'analogie que l'on prétend trouver entre les caractères de tête des ouvrages que j'examine aujourd'hui, et les caractères de tête des Raphaël, des Léonard de Vinci, des Guide, etc., analogie qu'il faudrait

d'abord prouver autrement que par des mots. Mais quant à l'assertion que l'on trouve de plus beaux caractères de tête en Italie qu'en France, je le nie. Il peut y avoir sans doute des têtes dessinées à plus grands traits et plus sérieusement arrêtées, quant aux formes, ainsi que dans tous les climats méridionaux ; mais la forme des traits n'en fait pas uniquement la beauté ; c'est l'âme, c'est le caractère de l'homme, qui, animant sa physionomie, lui donnne de l'élévation, en nuance et diversifie l'expression. Il faudrait donc prouver, avant toutes choses, que l'on trouve en Italie plus d'élévation dans les sentimens, d'énergie dans les volontés, et de hardiesse dans les esprits, car toutes les qualités agissent sur les traits. Certes, l'on peut affirmer, sans crainte de se compromettre, que cela n'est pas. L'Italien de nos jours est généralement connu pour un peuple léger, indolent, voluptueux, et souvent féroce ; or, ce n'est pas certainement par la représentation de ces qualités que l'on atteindra le sublime et le beau idéal de l'art. Dans ce pays, tous les individus ont le même caractère, et par conséquent la même physionomie : aussi voyons-nous que tous les petits tableaux de genre apportés d'Italie nous offrent le même type de tête, sans presqu'aucune nuance de sentimens et d'expression. Après cela, faut-il décrier la France comme pauvre de caractère et de variété dans les têtes, surtout lorsqu'un seul

peintre, M. Horace Vernet, nous en offre une si prodigieuse quantité, diversifiées selon les circonstances et le rôle que joue chaque personnage?

Quant à ceux qui vantent la couleur dans ces tableaux, j'avoue qu'ils ont quelque apparence de raison, car ils sont presque tous peints dans la pâte, et de couleur chaude. Mais conclure de là que ce n'est qu'en Italie que l'on peut acquérir le sentiment de la couleur, c'est au moins une exagération ridicule; car tout le monde sait que les Rubens, les Vandick, les Teniers, les Rembrant, etc., étaient de très grands coloristes. De nos jours même, n'avons-nous pas M. Gros pour les carnations? Et ceux qui ne voient pas dans M. Delaroche un très-grand coloriste, jugent par routine (*in verba magistri*), et n'ont pas eux-mêmes le sentiment bien distinct de la couleur et du coloris.

J'aurais pris plaisir à vanter tous ces petits tableaux, très-agréables à la vue, malgré toute la sécheresse et les incorrections que l'on trouve dans leur exécution, si l'on ne voulait pas en faire un genre nouveau et seul vraiment digne de nos regards. Ils ont réussi et devaient réussir, de même que ces petites histoires américaines que la littérature a vu produire chez nous, et qui n'ont eu de vogue que par un air d'étrangeté. Mais toutes ces petites malices de peintres ou d'auteurs n'ont qu'un temps, et l'on revient

toujours au beau et au vrai beau, indépendamment des circonstances et des lieux.

M. DUCIS (1).

Charmant, toujours charmant, monsieur Ducis ! mais quoi donc ! toujours aussi le même genre de scènes, toujours les mêmes figures et les mêmes costumes : ne craignez-vous donc pas que le public finisse par se lasser ? *J'ai tant vu le soleil !* disait un enfant à qui on en vantait la beauté. Sans doute, le genre de vos compositions est joli, est très-agréable ; le sentiment qui y règne est des plus délicats. Mais quelques amateurs rigides reprochent bien à Greuze d'avoir reproduit sans cesse les mêmes scènes et les mêmes caractères de tête ; pourtant, vous le savez, qu'il est inimitable, ce Greuze, soit dans la délicatesse de ses conceptions, soit dans la beauté de l'exécution ! Si vous voulez m'en croire, il n'y a qu'un moyen de remédier à la monotonie de vos petites scènes d'histoire, si je puis m'exprimer ainsi : c'est de ne pas les faire multiplier par la gravure, comme vous l'avez fait jusqu'à présent. Vos ouvrages, dispersés dans une foule de cabinets, en n'apparaissant que rare-

(1) Les tableaux de M. Ducis sont, il est vrai, tirés de l'histoire ; mais par leur exécution, ils ne s'élèvent guère plus haut que les tableaux de genre.

ment aux amateurs, conserveraient toujours leur nouveauté et leur prix.

M. BONNEFOND.

M. Bonnefond a un talent vrai, chaud; ses scènes sont ou touchantes ou terribles; il sait d'ailleurs les rendre avec vérité et une grande précision. Cependant, M. Bonnefond doit bien se garder de vouloir outrer ses effets, car il deviendrait guindé et boursoufflé. D'ailleurs, si dans les grandes toiles l'ambition de vouloir frapper trop fort est ridicule, elle est bien plus ridicule encore dans les petites, et surtout dans les scènes de genre. Si nous examinons ensuite l'exécution de M. Bonnefond, elle est naturelle, elle est simple, et son faire et très-beau. Il dessine bien, son expression est toujours énergique et convenable, mais sa couleur est un peu louche, et manque de franchise. Je dirai en outre à M. Bonnefond, qu'il prenne garde de placer ses figures dans des clairs trop vifs, car il n'appartient qu'à Rembrant de nous montrer des clairs éblouissans à côté d'ombres fortes, parce que c'est par-là qu'il faisait valoir tout le charme de son coloris, sachant, par sa touche délicate et forte, donner toute la dégradation convenable.

M.^{me} HAUDEBOURT-LESCOT.

En comparant le talent actuel de M.^{me} Haudebourt-Lescot et celui qu'elle a montré jadis, nous sommes loin de l'encourager dans la nouvelle route qu'elle a suivie. Autrefois elle se contentait d'être, dans de beaux et vastes intérieurs, grande, simple et naturelle ; mais aujourd'hui qu'elle veut avoir de l'esprit et le montrer dans des scènes piquantes, au lieu d'être la première dans son genre, elle n'occupe plus qu'un rang secondaire dans celui qu'elle a adopté. Ses tableaux sont jolis, à la vérité, mais aucun n'est frappé au coin de l'originalité. Il règne en outre, dans toutes ses petites compositions, un air de gêne et d'apprêt qui fait un contraste peu flatteur avec la simplicité, la noblesse et la variété de ses figures dans ses anciennes compositions ; et puis une femme qui veut à toute force avoir de l'esprit, n'est pas toujours sûre de plaire, tandis qu'une aimable simplicité est toujours son plus bel ornement. Si nous examinons ensuite l'exécution de M.^{me} Haudebourt, elle est bien loin de l'exécution de M.^{lle} Lescot. Son coloris jadis était léger, mais aimable ; aujourd'hui il est rouge, louche, et son dessin n'est plus arrêté avec la même précision. Ses caractères de tête ont bien encore parfois quelque vérité ; mais l'expression qu'on veut leur donner est aussi parfois un peu

forcée, et puis on a à lutter avec les Vernet, les Charlet, les Scheffer, les Bonnefond, et même avec Mlle d'Hervilly, etc., et cela nuit.

Il faut être poli avec les dames ; mais, en dépit de la politesse, je ne puis m'empêcher de dire que je préfère mille fois le talent de Mlle Lescot à celui de Mme Haudebourt.

Mlle D'HERVILLY.

Mlle d'Hervilly veut aussi réussir dans les scènes piquantes ; mais Mlle d'Hervilly n'a pas, je crois, à lutter contre des antécédens plus glorieux ; d'ailleurs, elle ne manque ni d'esprit ni de verve : ses quatre sujets tirés de l'histoire de Gusman d'Alfarache le prouvent. L'exécution surtout en est très-remarquable, car ils sont dessinés et touchés avec fermeté et franchise. Cependant, la couleur, assez forte d'ailleurs, me semble tirer un peu trop sur le rouge. Il y a encore de Mlle d'Hervilly une étude de pauvre, exécutée avec une grande précision et une grande fermeté. La barbe surtout est traitée avec une verve et une délicatesse exquises. Quant à ses autres productions, je ne les ai pas encore vues.

M. VIGNERON.

Exécution militaire.

D'un bout du Salon à l'autre l'on entend demander : *Avez-vous vu le tableau de M. Vigneron?*

— *Monsieur, pourriez-vous me dire où est le tableau de M. Vigneron ?* Et puis ensuite viennent les éloges des journaux et des journalistes, etc. Après cela, rapportez-vous-en aux jugemens de la foule quand il s'agit d'une exposition. — Mais quoi donc, ce tableau n'est-il pas très-remarquable ? La composition n'en est-elle pas très-touchante ? car je passe l'exécution. — Si vous me passez l'exécution, je dis à mon tour : Quand vous me prouverez que les animaux ont la connaissance distincte des choses et la prescience, la lutte de générosité gravement supposée entre le militaire et son chien pourra ne pas me paraître tout à fait ridicule (1).

MM. RIOULT, LECOMTE, BELLANGÉ, GRENIER.

Parmi toutes les petites compositions dites de *genre*, il en est une foule que la légèreté, et pour

(1) L'auteur d'*Une matinée au Salon* prétend que le soldat ne fait que repousser le chien, qu'il ne veut pas laisser périr avec lui. Je crois qu'il se trompe, car l'expression du soldat indique bien un combat de générosité. Cette idée d'ailleurs est tout à fait dans l'esprit des scènes de M. Vigneron; car, dans son *Convoi du pauvre*, il a déjà supposé une générosité raisonnée dans un de ces animaux, ce qui est contre l'observation exacte de la nature des bêtes. Or, quand on veut les faire agir et parler dans un tableau, il faut, sous peine de ridicule, ne le faire que dans les bornes très-circonscrites de leur intelligence.

ainsi dire la frivolité, nous empêchent d'analyser : c'est pourquoi leurs auteurs doivent paraître ici en groupe. Chez les uns et chez les autres, on trouve du naturel dans de petites scènes, mais aucun d'eux ne se recommande par un cachet d'originalité et de verve qui distingue particulièrement les ouvrages de Wauvermans et de quelques autres. Ce sont de petites bluettes très-agréables à voir, mais qui ne comportent pas l'analyse. Ici ce sont des marins qui causent entre eux; là, une halte militaire ; plus loin, une attaque faite par un grenadier ou un voltigeur; ailleurs, ce sont des scènes d'enfans, et une foule d'autres exécutées dans les proportions les plus mesquines. S'il faut que je dise mon opinion sur ces artistes, je dirai qu'ils me plaisent beaucoup plus le crayon que le pinceau à la main, parce que je regrette la couleur et le temps qu'ils emploient à des sujets si légers et si peu remarquables, et puis parce qu'aucun d'eux n'a ni la couleur ni le coloris, et que leur faire à tous n'est pas beau.

M. DUVAL LE CAMUS.

Sans s'élever beaucoup plus haut que les précédens pour la composition, M. Duval Le Camus se distingue au moins par un air de bonhomie et une certaine apparence de simplicité qui plaisent ; son exécution, d'ailleurs, est beaucoup

plus nette, plus précise, et son faire ne laisse pas que d'avoir quelque grâce. Cependant, à travers un air de bonhomie que l'on trouve dans ses compositions, on y sent une espèce de coquetterie qui s'applique à vouloir attirer et fixer notre attention. J'avoue que cela me dépite, car c'est une petite tyrannie que l'on veut exercer, et moi j'aime ma liberté.

Il manque cependant à M. Duval, pour être supérieur dans ce genre, un je ne sais quoi qui ne se décrit pas, mais qui se sent. Qu'il étudie les ouvrages de Chardin du dernier siècle, ou bien des Vernet de nos jours, s'il ne comprend pas, il sentira ce que je veux dire. Du reste, M. Duval connaît parfaitement le technique de son art; tous ses petits intérieurs sont charmans, et dans cette partie il peut rivaliser avec ceux mêmes qui se font le plus remarquer dans ce genre.

M. CARLE VERNET.

Rien de plus rare et de plus remarquable que cette suite de peintres supérieurs dans la même famille (1). Trois générations presque successives sont bien faites pour nous étonner; mais ce qui est plus singulier encore, c'est la ressem-

(1) Ce préambule eût été sans doute mieux placé à la tête de l'article HORACE VERNET ; mais, puisqu'il est ici, il doit y rester.

blance remarquable qui existe entre leur genre de talent. En effet, les uns et les autres se distinguent par une grande simplicité, une grande délicatesse et une fécondité heureuse.

M. Carle Vernet, sans être aussi grand que son aïeul, a cependant depuis long-temps les titres les plus recommandables à notre estime et à notre admiration. Qui n'a pas admiré, en effet, cette suite de chevaux dont il nous a rendu les détails si familiers? Puis ces belles chasses dans lesquelles il a développé un si grand faire et une si grande variété de scènes et d'objets? Qui ensuite n'a pas été charmé de la piquante originalité de cette suite de caricatures, modèles d'élégance, de délicatesse et de goût? Je n'entrerai pas après cela dans l'examen des divers ouvrages qu'il produit aujourd'hui. C'est toujours le même génie, le même esprit et le même sel; c'est aussi toujours le même faire et la même vérité dans l'exécution.

Je me crois dispensé, après cela, de faire quelques observations sur quelques légers défauts que l'on peut remarquer dans l'exécution de M. Carle Vernet, et qui lui sont familiers depuis long-temps. Si M. Carle Vernet était d'âge à se corriger, je me croirais en droit de les lui montrer; mais puisqu'il n'en est pas ainsi, il ne nous reste qu'à admirer son talent, sans que ses défauts viennent altérer en rien notre admiration et notre estime.

M. HORACE VERNET.

Il faut reprendre haleine, et se recueillir un moment avant de parler de M. Horace Vernet, et de caractériser son talent, ses qualités et ses défauts. Il y a tant de variété dans son imagination, et une fécondité si inépuisable dans son pinceau, que cela n'est pas inutile pour mettre un peu d'ordre dans ses idées et les développer clairement.

M. Horace Vernet s'est essayé dans tous les genres de composition, et aucune partie de la peinture ne lui est pour ainsi dire étrangère. En effet, si on jette un coup-d'œil sur ses compositions, on y trouve des scènes de genre, des intérieurs, des marines, des batailles, des paysages, des portraits, et même jusqu'à des scènes de la grande composition. Tous les cadres, toutes les proportions ont été des jeux pour ses pinceaux. Cependant, quoiqu'il puisse se vanter de s'être montré grand peintre dans tous les genres, y a-t-il également réussi, et toutes les proportions se sont-elles développées avec la même perfection sous son pinceau? Ce sont deux questions que nous allons examiner tour à tour.

M. Horace Vernet a reçu en partage le feu, la verve, l'originalité et l'enthousiasme même ; il a reçu en outre la faculté de tout animer et de tout vivifier. Mais dans quelle partie de l'art M. Ho-

race Vernet s'est-il le plus distingué? Je ne crains pas d'affirmer avec tout le monde que c'est dans la peinture dite de *genre*, et dans la peinture des batailles. Dans ces parties, il peut rivaliser pour la verve, l'originalité et l'énergie, avec tout ce que l'art a produit de mieux jusqu'à présent (1). En effet, avec toutes les qualités de l'imagination que j'ai décrites, il a reçu en outre, comme par inspiration, le talent de dessiner avec une fermeté et une facilité extraordinaires. Rien ne l'arrête donc dans ses conceptions, et depuis long-temps l'exécution chez lui est presque aussi rapide que la pensée.

Si nous passons ensuite au talent que M. Horace Vernet peut avoir pour la grande composition, c'est-à-dire celle qui, se saisissant d'un grand trait d'histoire, combine ses situations, ses caractères, met ses personnages en contraste, et les lie enfin entre eux par un intérêt ou un sentiment commun, nous trouvons quelques ouvrages très-remarquables sortis de son pinceau. Cependant, comme le talent naturel de M. Horace Vernet est la peinture de genre, l'on découvre encore dans ses ouvrages des scènes de genre qui s'y montrent comme la partie la plus animée, et celle qui attire toute l'attention. La combinaison et l'ordre, à ce qu'il paraît, ne con-

(1) Non pas quant aux batailles, dont il n'a pas compris la poésie.

viennent point à un esprit si vif et au besoin de création si puissant qui le tourmente et le domine. En effet, si nous parcourons les diverses compositions dans lesquelles il a essayé de mettre un peu d'ordre et d'ensemble, indépendamment de la recherche et de l'apprêt que nous y remarquons, nous y trouvons en outre des parties qui rappellent ses dispositions naturelles pour des scènes de genre; par exemple, dans *la Bataille de Clichy*, où il a mis en opposition le courage mâle d'un ancien militaire blessé avec la faiblesse timide de deux conscrits aussi blessés, et dominés par le courage calme et impassible de leur commandant, sur le devant de la scène, on trouve une femme avec son enfant à la mamelle, une chèvre, et les débris de son ménage. Sans doute une pareille scène peut se trouver dans une telle circonstance; elle est même philosophique et nécessaire; mais elle ne devait pas être placée au premier plan, car elle attire l'attention, et la détourne de l'action principale. Les épisodes, dans aucun art, ne doivent jamais prendre la place des scènes principales, et détourner l'attention du spectateur. En peinture, ils doivent être rejetés au moins sur le deuxième ou troisième plan, et souvent même dans l'ombre. Dans *la Bataille de Jemmapes*, dont ma mémoire fraîche me rappelle tous les détails principaux, une scène du second ordre, et tout à fait de genre, y prend encore tout l'intérêt. Après

nous avoir montré un colonel blessé, malheur qui n'intéresse jamais comme un malheur imminent, et un général d'armée qui s'occupe de toute autre chose que de cet infortuné qu'on présente à ses yeux, on trouve sur le premier plan une scène qui, quoique placée dans l'ombre, est infiniment plus intéressante et plus animée que le reste. On sent que je veux parler de cet obus qui, tombé auprès de l'équipage d'un caisson, fait fuir chevaux, paysans, avec la frayeur la plus vive ; scène qui, malgré l'intérêt que doit nous inspirer un homme éminent blessé, attire encore tous les yeux. Je pourrais aussi citer dans le même ouvrage, et à l'opposé, une scène de genre très-animée ; mais en voilà assez pour montrer qu'aussitôt que M. Horace Vernet veut mettre de l'ordre dans ses idées et les combiner, il n'y réussit pas de manière à satisfaire complètement l'esprit (1), il ne satisfait peut-être pas toujours non plus le goût ; mais je préfère relever ses beautés sans flatterie, que de m'arrêter si longtemps sur de petites taches. La seule partie de l'histoire que M. Horace Vernet puisse traiter avec le plus d'avantage, à mon sens, c'est celle qui ne nous montre qu'une seule figure prédomi-

(1) Il y a aussi bien papillotage de pensées que papillotage de lumières, et préalablement je dis ici que M. Horace Vernet fait presque toujours papilloter les idées, en les multipliant sans lien commun.

nante, sans liaison commune avec le reste des figures, comme dans *la Mort de Poniatowsky*, et dans la représentation de ces vieux guerriers, qui font à eux seuls toute une composition; car M. Horace Vernet a éminemment le don de l'expression, et il se montre toujours dans les scènes pathétiques très-naturel et très-éloquent.

Si j'analyse toutes les compositions de M. Horace Vernet, j'aurai trop l'occasion de montrer combien il est déjà supérieur, et combien il peut s'élever encore dans la partie dite de *genre*, pour m'arrêter plus long-temps ici. Voyons maintenant si les différentes proportions dans les figures peuvent lui convenir également. Parmi les innombrables compositions qu'il nous a données jusqu'à présent, indépendamment des portraits de grandeur naturelle, deux seules ont les proportions ordinaires. Eh bien, ici je dois être franc; au lieu de ce talent si vrai, si varié, si libre, si nerveux, je ne trouve qu'un talent tout ordinaire. Son exécution est flasque, sa composition est ramassée, son dessin sans finesse; le tout s'entend comparativement à ses figures de moyennes proportions. Sa couleur même est plus dure et sa touche plus heurtée. En effet, si l'on considère *la Bataille de Tolosa*, la composition en est surchargée, et dénuée de cette précision, de cette finesse qui ravissent chez lui. Si l'on examine ensuite son tableau du *Massacre des mamelucks*, la figure du pacha, admirée peut-être par d'autres,

est, selon moi, lourde, maussade, et même sans caractère déterminé. Si j'examine les différens portraits de grandeur naturelle qu'il nous présente, je crois qu'ils sont bien loin de ses autres portraits de proportions plus petites (1); la couleur en est plus froide, moins flatteuse et plus dure. Je crois donc pouvoir dire que M. Horace Vernet n'est appelé que médiocrement à représenter des proportions de grandeur naturelle. Mais qu'il se console ; le Poussin, Greuse, et une foule d'autres peintres, sublimes quand ils ont traité les proportions du chevalet, n'ont été que médiocres quand ils ont attaqué les proportions ordinaires ou colossales de la nature. Cependant leur gloire n'en est pas moins grande.

Maintenant, passons à son exécution en général, qui est peut-être la partie la plus brillante de son talent. J'ai déjà dit que M. Horace Vernet avait reçu du ciel, comme par instinct, le don de dessiner avec précision, délicatesse et verve. Mais cette qualité, la plus précieuse sans doute en peinture, n'est pas la seule que les amateurs exigent; il en est une foule d'autres qui, sans être d'un aussi grand prix, n'en ajoutent pas moins un très-grand charme à toute composition. Je ne les détaillerai pas. Au dernier Salon,

(1) Ceci ne doit pas s'entendre d'un petit portrait de femme placé dans les travées d'Apollon, et que je n'avais pas vu. Une exception ne nuit point à la règle.

une foule de critiques se sont accordés à blâmer en lui la couleur. En effet, un besoin de création le tourmentant sans cesse, il ne pouvait pas, à ce qu'il paraît, s'occuper de cette partie de l'art: aussi sa couleur était-elle dure, sèche et à peine empâtée. Sensible à ces reproches, M. Horace Vernet paraît, depuis le Salon dernier, avoir fait de grandes études de la couleur; aussi, quoiqu'elle ne soit pas encore tout à fait sans reproche, et qu'elle soit toujours un peu froide dans ses compositions nouvelles, elle est généralement forte, vigoureuse et bien empâtée.

Dans ses paysages, tout ce qui tient à la partie des ravins, des coteaux et des êtres animés, soit de jour, soit de nuit, y est traité avec beaucoup de force et un pinceau presque suave. Mais, il faut le dire, il est plusieurs points dans lesquels M. Horace Vernet se montre moins avantageusement, savoir : son feuillé, ses tapis de verdure, et surtout ses ciels et ses eaux. Son feuillé est comme sa couleur autrefois ; il est à peine touché, et il est presque toujours cru et sec. J'en dis autant de ses tapis de verdure. Ses eaux peuvent avoir la diaphanéité et la transparence, mais elles n'ont pas la liquidité : ce sont presque toujours de grandes masses de verre coulé en forme de flots, ou bien encore des plaques d'azur ou d'ardoise. Ses ciels sont toujours froids, crus et sans liquidité. Quand il veut peindre une tempête, ils sont lourds et sans mouvement;

quand il veut peindre un gros temps, ils sont briquetés et roussâtres; enfin, quand il veut peindre une scène de nuit, ils sont lourds et excessivement froids (1). Il semble que ces parties devraient surtout briller chez lui, car c'est principalement dans leur exécution que se distinguait éminemment le grand Vernet, son illustre aïeul; et puisque M. Horace Vernet a des exemples domestiques aussi beaux, il est étrange qu'il n'en ait pas encore profité. Du reste, il a une grande intelligence des plans, de l'espace et de l'air; ses lointains fuient, mais ils sont brumeux, secs, et toujours crus. Je lui demanderai, sans vouloir l'offenser, si c'est pour ne pas faire honte à son père, qui isole ordinairement toutes ses figures et ne les lie que rarement par les lumières et les ombres? Dans certains tableaux où il met nombre de figures, il arrête son dessin avec tant de précision, qu'il produit une sorte d'aridité, et fait presque toujours papilloter les figures. Je trouve en outre qu'il met trop d'égalité dans la répartition de ses lumières et de ses ombres. Le système de dégradation, tantôt des ombres à la lumière, et tantôt de la lumière aux ombres, n'est pas seulement de convention, il plaît aux yeux et les repose, en les attirant sur les parties principales de la composition. Mais, pour ter-

(1) Le ciel de la bataille de Brienne est bien, parce qu'elle s'est livrée en hiver.

miner par des éloges, je dirai que son style est aussi varié que le comporte le caractère des compositions qu'il nous représente ; tantôt il est simple, piquant, original, et tantôt il est touchant, plein de force, et s'élève même jusqu'à l'enthousiasme (1). Ses caractères de tête sont d'ailleurs aussi variés qu'il est possible, et ils ont presque toujours énergiquement l'expression de la circonstance.

Après cet aperçu détaillé des qualités et des défauts de M. Horace Vernet, dans lequel je crois ne m'être montré ni flatteur ni injuste, je suis persuadé que mes observations vaudront mieux pour lui que les éloges outrés de certains critiques. Ce n'est pas la foule, toujours éprise de son talent, sous quelque forme qu'il se présente, qu'il doit consulter, mais bien ceux qui ont le courage de lui indiquer ses défauts en présence d'un public idolâtre. Aussi je me permettrai, en dernier lieu, de l'inviter à songer quelquefois à ces vieux amateurs épuisés, qui n'estiment dans les arts que ce qui charme leurs sens, et par conséquent à soigner sa couleur, son coloris ; ses effets en seront plus vifs, et son talent plus à l'abri de la censure.

(1) Il manque peut-être de grandeur, comme je l'ai dit depuis. (*Voyez* PORTRAITS.)

SWEBACH (feu).

La mort, l'impitoyable mort, pendant l'intervalle des deux Salons, a exercé les plus tristes ravages parmi les artistes. Loin de s'adresser à la foule des inconnus, elle a porté ses coups sur les plus recommandables, chacun dans leur genre. C'est ainsi que M. Swebach et M. Géricault, dont je vais parler, ont été enlevés à la gloire et aux arts.

J'avoue que je connais peu les ouvrages de feu M. Swebach (1); mais les deux morceaux qu'il nous présente cette année sont bien faits pour appeler mes regrets et mon estime. Le premier de ces morceaux représente une *Marche d'équipages*, et l'autre une *Foire de village*. Ces deux tableaux, qu'il est impossible d'analyser, vu la quantité de scènes et de figures qu'ils contiennent, quoique dans les cadres les plus étroits, se recommandent par une grande délicatesse et une grande précision de faire. Tout a vie dans ces petites compositions, tout s'agite, se tourmente, et il est difficile d'exprimer la vivacité et le mouvement qui y règnent. Les plans des paysages, ainsi que tous les objets qui les remplissent, sont rendus d'ailleurs avec la plus extrême vérité. Ce-

(1) J'en ai vu un grand nombre depuis lors, et certainement je n'ai point à revenir sur mon opinion.

pendant, je crois qu'on pourrait y désirer un pinceau plus suave et moins sec, et un système d'ombres qui fît ressortir un peu mieux les scènes principales. Mais quel ouvrage est sans défaut? et là où l'on trouve la vie et la vérité, et surtout tant de grâces, faut-il y regarder de si près?

GÉRICAULT (feu).

Chevaux.

Encore une victime de la mort, et par conséquent encore des regrets; mais ce qui nous rend cette perte plus douloureuse, c'est que M. Géricault était à peine arrivé au commencement de sa carrière, et s'était déjà placé très-haut dans l'estime des gens de goût. Imitateur d'aucun peintre, ce jeune artiste s'était fait un genre à lui. Tandis que d'autres s'étudiaient à rendre les formes élégantes et sveltes du noble coursier, lui au contraire, par un sentiment rempli de candeur, s'attachait à nous montrer l'allure et les membres de ces chevaux qu'outragent souvent nos dédains, parce qu'ils sont employés à des travaux peu relevés, mais qui n'en sont pas moins utiles aux hommes. Tout ce qui tient aux chevaux de trait, comme chevaux de roulier, laboureur ou brasseur, était donc l'objet de ses compositions. Il en avait pour ainsi dire étudié les mœurs et les habitudes: aussi voyez ce cheval à la porte d'une forge de village, comme sa nature est sur-

abondante de vie ! Il s'irrite du repos qu'on lui donne pendant que son fer chauffe, et il piaffe d'impatience. Voyez cet autre, auquel un enfant présente de l'avoine, comme il se jette dessus avec avidité ! ses oreilles sont froncées, ses yeux bien sortant de la tête, et il y a à parier que ce ne serait pas sans danger qu'on tenterait de lui enlever dans ce moment ce qui fait l'objet de sa gloutonnerie, tant elle est grande. Rien ne manque d'ailleurs à ces deux morceaux, ni pour la vie et la vérité, ni pour l'exécution ; la touche est libre, franche, nette, la couleur forte, chaude ; et si les détails sont un peu négligés, il ne faut attribuer cette indifférence qu'à une coquetterie bien entendue de vouloir faire ressortir l'objet principal. Je le répète donc sans crainte d'être contredit, il n'a manqué à M. Géricault, pour se faire un grand nom dans ce genre, que quelques années de plus ; mais ses ouvrages ne peuvent manquer de rester comme modèles. (*Voyez* ETUDES.)

M. ANDRÉ GIROUX (fils).

M. Giroux, tout en amusant les enfans, petits et grands, de ses agréables bijoux, ne laisse pas de cultiver en même temps la peinture d'une manière fort remarquable. Rien de ce qui tient aux scènes champêtres ne lui est étranger, et il a une grâce particulière à en reproduire tous les objets. Mais comme il n'est aucun artiste qui n'ait

son côté faible, je dirai que M. Giroux représente mieux généralement tout ce qui tient aux objets animés. Ainsi, il est charmant dans la représentation d'un *Colporteur*, d'un *Pêcheur*, et dans celle d'une *Vache*; mais il me semble qu'il ne traite pas aussi bien le paysage, car non seulement son feuillé n'est pas bien touché, mais il est d'un vert louche. Ses eaux n'ont pas peut-être la fluidité convenable, et sa couleur est sans harmonie (1). Mais quand on a vu son *Pauvre marchand*, et surtout sa *Vache qui regarde son maître lui apprêter le son*, on oublie le côté faible du peintre, et on le trouve inimitable.

M. EUGÈNE VERBOECKHOVEN.

Bestiaux.

M. Verboeckhoven, pour être Belge, et par conséquent étranger à notre patrie, n'en a pas moins droit à notre estime et à nos éloges. C'est en vérité un peintre de bestiaux bien remarquable. Quoi qu'on en ait dit, je soutiens que plusieurs de ses tableaux supporteraient la comparaison avec tout ce que l'on a fait en ce genre,

(1) M. Giroux, en envoyant un nouveau morceau représentant une marine, dont les côtes sont ornées d'arbrisseaux, a voulu, si j'en crois mes pressentimens, me donner un démenti, et il y a réussi. Je suis bien aise d'avoir à revenir sur mes opinions.

et qu'ils sont destinés à faire l'ornement des plus riches galeries. Ces morceaux sont au nombre de trois : son *Pâtre et la Vache*, ses *Trois Taureaux dans une prairie*, et ses *Deux Vaches*. Dans ses ouvrages, on sent la chair de ces animaux et leur caractère doux et tranquille (1). Du reste, le paysage est très-bien traité, et les ciels légers, quoiqu'un peu plats. Quant à ses autres productions d'un module plus petit, elles sont d'une médiocrité extraordinaire, comparativement aux morceaux dont je viens de parler; car on y sent à peine si les animaux sont vivans; la touche n'est plus ni aussi franche ni aussi libre, et le tout ressemble à des peintures sur porcelaine.

M. BERRÉ.

Bestiaux.

C'est encore un charmant peintre de bestiaux que M. Berré; cependant, je n'ose le placer à la hauteur de M. Verboeckhoven. Ses animaux ont bien aussi la vie, mais ils n'ont pas les mêmes chairs, et d'ailleurs la touche n'en est pas si franche et le faire si beau. Quant à la perfection de ses tableaux, il diffère encore d'avec M. Verboeckhoven, en ce que plus ils sont petits de dimension, et plus ils sont jolis; car la touche de M. Berré devient molle et lâche dès qu'il dé-

(1) *Voyez* ÉTUDES.

passe un certain module (1). Son paysage et ses plans sont généralement très-bien espacés, ses ciels légers, sereins, et d'un coloris charmant. Néanmoins, je le crois au-dessous de M. Verboeckhoven.

M. CONSTABLE, paysagiste anglais.

On a envisagé de diverses manières la démarche que M. Constable et plusieurs autres peintres de sa nation ont faite de solliciter une place pour leurs ouvrages dans l'exposition de cette année. Si notre belle France n'offrait en ce moment que stérilité parmi nos artistes, et que M. Constable fût d'ailleurs si haut qu'il pût éclipser tous les nôtres, l'on pourrait croire qu'il a eu pour but un acte mortifiant pour notre nation. Heureusement il n'en est pas ainsi : c'est pourquoi la seule manière de juger l'acte de M. Constable et celui de ses compatriotes, c'est de trouver quelque chose de flatteur dans l'opinion qu'ils semblent avoir de notre goût, puisqu'ils daignent le consulter.

En examinant à part le talent de M. Constable, nous lui demanderons cependant s'il a bien con-

(1) M. Berré a sans doute voulu me donner un démenti, ainsi que M. Giroux, en produisant un ouvrage d'un assez grand module; mais il n'a pas été aussi heureux, et je lui conseille de s'en tenir aux petites proportions.

sulté ses forces dans cette occasion, et s'il s'attend à l'emporter sur tous nos artistes qui traitent le paysage. Nous pensons qu'il s'est trompé. Je sais bien que d'autres portent ses ouvrages aux nues; mais avant de le louer, nous désirerions savoir en quoi on peut le louer. Un peintre d'Italie (je ne sais plus lequel) prétendait, au rapport de Léonard de Vinci (1), qu'en jetant contre une toile une éponge imbibée de couleurs, on faisait des paysages. Assurément, si ce peintre eût vécu de notre temps, il se serait appuyé sur les ouvrages de M. Constable. Rien en effet n'est arrêté dans les ouvrages de ce peintre, et les objets sont même à peine indiqués. On ignore de quelle nature sont ses arbres, où commencent ses figures, et où elles finissent; ses ciels sont barbouillés de gris, et ses eaux sont des glaces que le patin n'a pas encore sillonnées. Après cela, je laisse à d'autres le soin de le louer; et s'il me paraît mériter quelques éloges, c'est peut-être par une apparence de simplicité et de grandeur, et par une entente assez remarquable de l'espace et des plans. Si M. Constable veut être loué plus franchement par nous, il n'a qu'à nous montrer des objets qu'on puisse concevoir et détailler (2).

(1) *Traité élémentaire de peinture.*
(2) *Voyez* ÉTUDES.

MM. A. X. LEPRINCE, R. L. LEPRINCE, VALENTIN, VILLENEUVE, COIGNET, GUDIN, ISABEY.

Si je place M. Leprince au rang des paysagistes plutôt qu'au rang des peintres d'animaux, c'est qu'en général il se fait plutôt remarquer, selon moi, par ses plans, l'espace et l'air, que par l'exécution, soit de ses figures, soit de ses bestiaux (1). Ce n'est pas non plus un peintre chez lequel on puisse chercher les détails ; car si les objets sont distincts, ils sont dessinés sans finesse et sans précision ; ses figures sont en outre éclairées trop également, ce qui les fait papilloter à la vue. Toutefois, j'excepte de ces jugemens le petit tableau d'une *Marche de bestiaux*, qui est de l'effet le plus piquant.

M. Leprince (Robert-Léopold) est encore un joli paysagiste ; mais je ne puis m'étendre fort longuement sur son compte, ni sur celui de MM. Valentin et Villeneuve, parce que je ne connais pas assez leurs antécédens. Tout ce que je puis dire en leur faveur, c'est qu'ils m'ont paru traiter le paysage avec grâce et netteté. J'en dis autant de MM. Coignet, Gudin et Isabey pour les marines (2). Le premier surtout m'a semblé

(1) Ceci doit être modifié. (*Voyez* ÉTUDES.)
(2) *Voyez* ÉTUDES.

traiter l'air et l'eau avec une grande vérité, mais ses lointains sont toujours brumeux et froids.

FLEURS ET FRUITS.

Parmi les nombreux tableaux de fleurs et de fruits que l'on voit au Salon, et qu'il est impossible d'analyser, il en est une grande quantité dans lesquels on s'est donné une peine incroyable pour nous montrer des fleurs sans leur velouté et des fruits sans leur duvet. Cependant il en est quelques-uns que nous avons remarqués : premièrement, un superbe *Tableau de fruits, oiseaux et bas-reliefs* de M. Tournier; deux petits tableaux, l'un de fleurs, l'autre de fruits, assez remarquables, de M. Eliaerts ; puis une rose, une simple rose avec quelques fleurs légères, de M^{lle} Comoléra; la rose surtout vous presse de la respirer, tant elle a de vérité, de grâce et de fraîcheur (1).

M. GRANET. (Intérieurs.)

Tout le monde admire M. Granet; il n'y a qu'une voix sur ce peintre (2): comme je ne veux

(1) M^{lle} Comoléra nous a offert aussi un dessus de table peint sur taffetas. Quoique l'on y rencontre des parties de détail bien traitées, le tout ensemble est peu harmonieux et d'un effet maussade. Le raisin blanc surtout est fort mal touché, et n'invite certainement pas à y porter la main.

(2) Cette année a vu s'élever bien des critiques contre ce peintre.

pas paraître original ni critique malveillant, je l'admire donc aussi. Cependant, lorsque je me demande ce que j'admire (car j'aime à me rendre compte de toutes mes opinions), j'avoue qu'il se fait un singulier retour en moi. D'abord, il ne me satisfait ni l'esprit, ni l'imagination, ni le cœur; car ce n'est pas là son but; mais au moins me satisfait-il les yeux? Voyons : au lieu d'un demi jour agréable et d'un clair-obscur produit par des clairs qui se reflètent, s'adoucissent et se modifient, je vois des flots de lumières qui m'éblouissent la vue. Au lieu de l'harmonie ordinaire des intérieurs, je vois des voûtes dont l'air atmosphérique n'adoucit ni les lignes, ni les angles, ni les supports, ainsi que dans la nature, au lieu de scènes piquantes ou touchantes, ou bien de figures vues sous tous les aspects, j'aperçois ce que certain peintre du dernier siècle appelait des *sacs de charbon* quand les moines étaient noirs, et des *sacs de farine* quand ils étaient blancs, et rangés tous de la manière la plus symétrique. Je vois en outre toutes ces figures touchées avec pesanteur, sécheresse et dureté, se tenir comme par miracle sur un parquet pour le moins aussi incliné que celui des Montagnes russes, et certainement plus lisse; enfin, je vois des colonnes qui ne tournent pas, et avec des proportions et des lignes!.... Certainement, si par malheur un architecte me présentait un plan d'édifice avec de semblables colonnes, je sais bien la harangue que je lui ferais;

et pour n'en pas fatiguer le lecteur, telle serait ma péroraison : « Puisque tu te mêles d'architecture, et que tu n'as pas plus de goût, de tact et de délicatesse, va, tu ne seras jamais bon qu'à planter des choux ; je te condamne à ne te servir désormais que de la pelle et de la pioche. »

Mais ceci s'adresse à mon architecte, et non à M. Granet ; et puisqu'il faut l'admirer, je l'admire.

MM. DAGUERRE et BOUTON.

M. Daguerre, tout entier aux travaux du Diorama, n'a exposé cette année qu'un tableau de sa *Chapelle d'Holyrood*. Ces sortes de compositions ne pouvant comporter que des proportions très-petites (1), et celles de M. Daguerre étant fort grandes, son tableau est sourd et monotone.

L'*Intérieur d'une ruine gothique*, de M. Bouton, tableau de trop grande dimension encore, est d'un effet maussade et froid ; de plus, la femme qui se meurt est outrée de couleur, et le chien qui sort pour la secourir, semble plutôt sortir pour la dévorer.

L'*Intérieur de la grotte de Saint-Germain-la-Truite*, autre tableau de M. Bouton, exécuté

(1) Le genre des intérieurs ne vit que par la variété ou la finesse des teintes. Or, si on répartit dans un cadre la même somme de teintes, il est évident que l'effet doit être moindre, et l'aspect plus monotone.

dans les proportions de ce genre, est de l'effet le plus charmant. Si je ne suis ni ému ni effrayé, je vois ici au moins des clairs qui se reflètent, s'adoucissent et se modifient; je sens le charme d'une touche forte et légère, délicate et suave; et dans plusieurs parties de cette grotte, l'air, en se joignant aux reflets de la lumière, charme agréablement la vue sans la fatiguer. Il se joint en outre à cela le sentiment d'une perfection qui m'étonne, et par conséquent me fait plaisir (1).

M. RENOUX.

M. Renoux vient ensuite pour les intérieurs; il a outrepassé, de même que les peintres précédens, les dimensions du genre; aussi tout le premier plan de son *Eglise de Saint-Etienne-du-Mont* est terne et fade; mais sa partie lointaine est très-bien; l'air se joue à merveille autour des voûtes et des piliers. M. Renoux a encore quelques intérieurs assez remarquables, puis une *Marine* dont la liquidité de l'eau est assez naturelle; mais la côte ressemble à sa palette, lorsqu'elle est garnie de mille teintes qui attendent le pinceau.

(1) M. Bouton a envoyé depuis plusieurs morceaux de petites dimensions. Son talent est connu par ces sortes de compositions : c'est pourquoi je suis obligé de répéter que c'est la même finesse de teintes et la même délicatesse de pinceau.

M. BOUHOT.

M. Bouhot, moins heureux qu'à la dernière exposition, ne nous offre qu'une foule de petits tableaux, soit intérieurs, soit paysages, fort ordinaires; il y en a quelques-uns de bons, mais peu de remarquables. Cependant, tous se distinguent par une touche délicate, fine, précise, et par le jeu de l'air. Sa *Salle des Pas-Perdus* est trop longue; son *Intérieur de forge, près Châtillon-sur-Seine*, semble être peint sur porcelaine. Si nous examinons ses figures, en général elles ont rarement un caractère bien déterminé, et ses lointains sont toujours brumeux et froids dans ses paysages. Mais je me lasse de répéter toujours les mêmes idées et les mêmes termes; et grâce au ciel, j'ai fini ma critique des peintres qui ne disent rien ni au cœur ni à l'esprit (1).

M. DUPRÉ (à Rome).

Camille chassant les Gaulois de Rome (2).

Les belles études à faire au Salon, pour ceux qui savent lire dans un tableau, et qui aiment à méditer sur les différens esprits! Si le style, en littérature, est tout l'homme, comme l'a dit

(1) Ceci ne doit se rapporter qu'aux peintres d'intérieurs, dont le genre est trop vanté et trop admiré de nos jours.

(2) Ici commence une nouvelle série de peintres.

Buffon, il en est de même en peinture, où le style est aussi tout l'homme. Combien de capacités différentes, et combien de caractères divers! Tel a le génie de la pensée, qui n'a pas celui de l'exécution, et tel a le génie de l'exécution, qui n'a pas celui de la pensée; celui-ci a la vigueur et l'énergie, mais n'a pas la délicatesse et la grâce, et celui qui a la délicatesse et la grâce, n'a pas la la vigueur et l'énergie; mais au milieu de tous, combien il en est peu qui puissent, ainsi qu'Homère, faire parler le langage de tous les âges, de tous les sexes et de tous les sentimens.

En examinant l'œuvre de M. Dupré, on s'étonne qu'une pensée si bien comprise, une situation si forte, des caractères et des expressions de tête si bien exprimés, ne produisent pas plus d'effet. Mais, hélas! c'est qu'il faut encore, comme je viens de le dire, autre chose que la pensée, et particulièrement ce souffle divin qui anime et vivifie toutes choses, sans lequel tout languit dans les arts, sans lequel on ne peut par conséquent nous émouvoir ni nous intéresser. Il faut le dire ici sans détour, à en juger par ce seul ouvrage, M. Dupré paraît être privé de cette dernière faculté; aussi le peu d'effet de son tableau ne doit plus nous surprendre. Après cela, je n'examinerai pas en détail cette composition; à chaque figure je serais obligé de dire: Parfaitement en situation, parfaitement caractérisée d'expression, mais froidement dessinée et froidement peinte.

Pour expliquer ensuite le degré de mérite que l'on doit attribuer à ce tableau, je dirai, pour me servir d'une expression consacrée aux ouvrages de la scène, qu'il doit obtenir un *succès d'estime*.

M. DEJUINNE.

La famille de Priam pleurant la mort d'Hector; Pâris jure de le venger.

« Quatorze figures, disait quelqu'un à côté de moi, c'est bien du monde; » et je reprends: Quatorze figures placées sur le premier plan, c'est beaucoup trop de monde. Le *sacrifice d'Iphigénie* n'en comptait que six ou sept, et l'on sait quelles ressources employa l'artiste de génie pour varier la douleur de chacun des personnages. Il eût donc fallu ici, pour animer tant de figures, et leur donner à toutes une douleur différente, une puissance de conception et une supériorité d'exécution vraiment extraordinaires, et malheureusement M. Dejuinne dessine et peint assez froidement. Son tableau de Priam se ressent donc de cette surabondance de figures; qui plus est, elles sont placées toutes sur une même ligne, de manière à être vues presque entièrement. Ensuite, ce qui est très-répréhensible dans ce tableau, c'est que les différens groupes ne se lient pas du tout entre eux; toutes les parties d'ailleurs en sont faibles; et si l'on peut y louer quelques parties de dessin, elles

sont en général touchées mollement, et jaunes de couleur. En un mot, cette scène, qui devrait m'arracher des larmes, me laisse froid et insensible.

M. DEVERIA.

La Vierge allaitant l'enfant Jésus.

On a traité, ce me semble, M. Deveria avec un peu de sévérité, en reléguant sa Vierge dans une des salles dans lesquelles on ne met pas ordinairement les ouvrages les plus remarquables. J'avoue qu'il s'est attiré cette petite humiliation, par la négligence avec laquelle il a exécuté ce morceau. En effet, cette Vierge, à la fois très-belle de jet et de dessin, d'une action et d'une expression charmantes, est touchée avec une faiblesse vraiment hors de toute mesure; la couleur en est grise, sèche, à peine empâtée, les chairs sont rougeâtres, et les draperies de la couleur la plus maigre et du plus médiocre effet. C'est ainsi que cette Vierge, du plus charmant caractère, ainsi que de la plus touchante action (1), qui serait peut-être placée à côté des

(1) M. Quatremère de Quincy, dans son excellent ouvrage de la *Vie de Raphaël*, prétend que ce grand peintre s'est bien gardé de représenter une Vierge allaitant l'enfant Jésus, comme rappelant des idées terrestres et trop matérielles. J'avoue qu'il y a quelque chose de vrai dans cette allégation. Cependant il y a tant de mystère dans la nourriture d'un sein virginal, et

Vierges des grands maîtres, a mérité justement la réprobation du jury et du public. Que M. Deveria acquierre la couleur et la touche, qu'il reprenne ensuite l'exécution de ce morceau, et la critique, je crois, n'aura plus rien à y reprendre.

M. SAINT-EVRE. (Ses différens ouvrages.)

Je ne sais quel plaisir peut avoir M. Saint-Evre à reproduire les formes les plus ignobles et la nature la plus basse, sans avoir d'autre motif que celui de les reproduire. Je conçois qu'il est des circonstances et des scènes qui exigent de ces natures, comme celle de M. Sigalon dans sa *Locuste*, parce que, sans des formes hideuses, tout l'effet en serait détruit; mais il est impossible d'imaginer qu'on les puisse employer sans cela. M. Saint-Evre est donc, selon moi, très-répréhensible pour le goût qu'il porte dans la peinture. S'il veut être original à toute force, rien ne l'en empêche; mais s'il espère obtenir de la réputation, et faire, comme l'on dit, *école*, nous pouvons l'assurer qu'il se trompe; son talent n'est pas assez élevé pour cela; et s'il dessine quelquefois avec énergie, le reste de son exécution est si médiocre, il y a en outre tant de par-

quelque chose de si délicat et de si touchant dans cette action, que cette manière de représenter la Vierge et l'enfant Jésus doit être pardonnée et admise.

ties croquées chez lui, qu'il ne fera ni admirateurs ni enthousiastes.

M. CHAMPMARTIN.

Massacre des innocens.

C'est un singulier tableau que celui de M. Champmartin, et qui cependant n'en a pas moins beaucoup de mérite. Les premières règles de l'art y ont été oubliées, mais on y trouve des parties traitées comme on le chercherait vainement ailleurs. En effet, tout le monde sait, même sans être artiste, qu'il faut ombre au tableau; eh bien! ce premier élément de l'art a été négligé par M. Champmartin, et il nous a donné, dans son ouvrage, une surface de la même couleur dans toutes ses parties. Mais après cela, si l'on examine en détail sa composition, quoiqu'on ne trouve pas beaucoup de génie dans l'ordonnance, on trouve des détails fort remarquables. Ainsi, toutes les carnations sont très-belles de couleur, les reliefs et méplats parfaitement sentis et exprimés; enfin le dessin, sans montrer beaucoup de finesse de formes, y est très-libre et très-hardi, dans les raccourcis surtout; les draperies, quoiqu'un peu trop mouillées pour un tableau, sont très-moelleuses, et laissent voir toutes les formes. Le tout, du reste (à part le ciel), est peint dans la pâte, et dans la plus belle pâte qu'on puisse imaginer. Que M. Champmartin se

soumette donc aux règles de l'art, qu'il soigne un peu plus sa composition, et nous verrons, à la prochaine exposition, quels éloges nous devrons lui accorder. (*Voyez* ÉTUDES.)

M. MOUCHY.

Descente de croix.

Il est bien difficile d'être neuf aujourd'hui dans la représentation d'un Christ en croix, ou de quelqu'autre manière qu'on le veuille, tant les différentes écoles d'Italie, de France ou d'Allemagne, ont reproduit ces sortes de sujets. Nous n'avons donc rien à demander de neuf à M. Mouchy, parce que ce serait au-dessus des forces humaines. Sa *Descente de croix* se rapproche beaucoup de la magnifique *Descente de croix* de Rubens; et sans l'égaler dans aucune partie, elle n'en mérite pas moins nos éloges. En effet, tout a vie dans cette composition, et les serviteurs du Christ, qui le descendent de la croix, remplissent cette fonction avec un sentiment profond de respect et de délicatesse pour le Sauveur, dont ils connaissent la mission sur la terre et la divinité dans le ciel. Toutefois, il ne faut pas chercher de grandes finesses de détail dans cette composition : tout y est traité d'ailleurs avec énergie, et même avec hardiesse. La Vierge et les Maries sont profondément émues, mais on leur chercherait en vain la beauté des traits et

la délicatesse des formes. La couleur, en outre, quoique très-forte, tire trop sur le vert. Mais au total, cette grande composition, pour n'avoir pas de beautés de détail, n'en serait pas moins d'un bel effet dans une grande enceinte.

M. PRUD'HON (feu).

Christ en croix. — Andromaque.

Feu Prud'hon était devenu bien faible dans ses derniers temps; et quoiqu'il ne se soit jamais distingué par une grande énergie d'exécution, il était encore tombé au-dessous de lui-même : son *Christ en croix* et son *Andromaque* en sont une grande preuve. Dans le premier de ces tableaux, la figure du Christ est à peine ébauchée, et d'une indécision de formes qui fait peine à voir ; elle est touchée aussi faiblement, et d'une pauvre couleur; cependant, il a retrouvé une partie de son talent dans l'exécution de sa Vierge, qui embrasse la croix, et à laquelle il a su donner et ce charme et cette grâce qu'il donnait à la plupart de ses compositions. Quant à son *Andromaque*, qui nous rappelle des scènes si augustes et si touchantes, il ne nous a montré qu'une scène de style mignard, et trop faible mille fois pour nous émouvoir dignement. Cependant, la postérité, qui ne juge pas un grand homme sur ses ouvrages faibles, saura lui rendre justice, et

le comptera au nombre des premiers peintres de l'époque.

M. LETHIERRE.

Fondation du collége royal de France par François Ier.

Voyez à quoi tient la destinée d'un tableau ! une seule figure manquée détruit l'effet du plus bel ouvrage. Qu'on ôte François Ier de ce morceau, ou du moins qu'on lui donne une autre tête, et qu'on le retouche un peu, ce tableau, qui n'inspire que de l'indifférence au public, et quelquefois même les sarcasmes, sera un des plus beaux ouvrages de la peinture, et digne de sa destination. S'il est mille morceaux vantés chaque jour, qui ne peuvent supporter le regard pénétrant de la critique dans les détails, celui-ci, au contraire, ne le redoute pas, il l'invite et le provoque. Vous (1) qui souriez à ces paroles, venez voir comme chacune de ces figures est dessinée ! voyez avec quelle fermeté et quelle variété tous ces caractères de tête ont été traités ! ce n'est pas ici une de ces compositions flasques où ils se ressemblent tous : chacun a son esprit particulier. Tournez ensuite vos regards sur toutes ces étoffes ; voyez avec quelle vérité elles ont été rendues ! velours, soie, lainage, toutes

(1) Lorsque j'écrivais ceci, j'étais persuadé du décès de M. Lethierre, que quelques journaux avaient annoncé; car sans cela j'eusse donné un autre tour à ma critique.

y sont exécutées de manière à servir de modèle dans un tableau de représentation comme celui-ci. Si la critique trouve à s'exercer quelquefois, c'est sur la faiblesse de la touche et de la couleur, qui est un peu pâle dans les carnations; c'est sur le peu d'espace et d'air de tout ce tableau; mais dans mille parties on peut s'écrier : Oui, c'est bien encore de la main du peintre immortel de *Brutus*.

M. HEIM.

Massacre des Juifs.

Personne plus que moi, on a dû le voir, n'est ennemi des scènes tumultueuses et violentes de la peinture, et personne plus que moi ne les évite, lorsque je ne suis pas obligé, par devoir, de les examiner. Mes raisons en cela sont bien simples : c'est qu'en général elles ne sont traitées que par la médiocrité; car l'homme violemment agité dans son intérieur, et au repos, est bien autrement difficile à concevoir que l'homme dans une action tumultueuse, où toute sa pensée s'explique au-dehors. Ensuite, de telles scènes vous procurent des sensations bien plus douces et plus profondes. Cependant, sur ce point, je suis loin d'apporter une rigueur extrême; et lorsqu'une scène est parfaitement entendue, et que l'exécution est à la hauteur de la conception, par la manière énergique de rendre les figures,

alors, non seulement je passe condamnation et j'admire, mais j'admire encore plus qu'un autre.

C'est donc avec autant de plaisir que j'en ai éprouvé, que je vais faire l'analyse du tableau de M. Heim, que je connaissais peu, et dont le tableau de *Sainte Adélaïde* ne m'avait pas donné une grande idée. Expliquons donc le sujet de M. Heim tel qu'il l'a conçu, ou du moins tel que je le conçois ; il a assez de beautés et assez de défauts pour que nous nous y arrêtions un peu.

La scène se passe dans l'intérieur de l'une des cours du temple de Jésusalem, comme il est dit dans la *Notice*. Deux frontons vus de diverses manières, pour éviter la symétrie, rendent cette cour un peu singulière ; mais passons. Sur le devant du tableau, en allant de la droite à la gauche du spectateur (car je dois suivre une marche), est un guerrier romain à cheval ; l'œil en feu et la colère sur le front, il est prêt à faire fouler aux pieds de son cheval une femme jeune et belle, qui implore sa compassion. A côté de cette femme est un homme du peuple (1); plein

(1) Plusieurs critiques, en analysant ce tableau, ont fait un époux de cet homme. J'avoue que j'en suis fâché ; car un étranger mu par le seul motif d'humanité ou de respect dû à ses princes, serait selon moi plus dramatique. Dans ce cas encore, il faut reprocher au peintre de n'avoir pas su donner à cet homme un style et des vêtemens en rapport avec le style et les vêtemens de son épouse, car le style de la femme est réellement grand, tandis que celui de l'époux l'est fort peu, et puis

d'effroi pour le péril de cette femme, qui paraît être d'une famille illustre, il se jette sur la bride du cheval pour le détourner et sauver, s'il se peut, cette infortunée. Il s'expose ainsi lui-même à une mort inévitable, que va lui donner le barbare Romain d'un coup de sa hache. En allant toujours dans le même sens, on voit, au milieu de la flamme et de la fumée d'un temple voisin incendié, une mêlée horrible d'assassins et de victimes. Sur le devant de cette mêlée on aperçoit un jeune adulte, prêt à recevoir le coup mortel, qui implore la clémence du vainqueur, tandis que sa vieille mère, pleine de douleur et de rage, se jette sur l'assassin, et se fait une arme effroyable de ses doigts et de ses ongles. Derrière ce groupe est encore un guerrier assassin, qui tient une jeune femme par ses cheveux épars, et va la frapper de son javelot. En revenant sur la droite, aux derniers plans, on voit différens groupes d'assassins qui poursuivent, et de victimes qui fuient une mort inévitable. Enfin, tout à fait sur le premier plan de cette même droite, on voit par les pieds la moitié du cadavre d'un homme qui vient d'être immolé par ses bourreaux. Telle est la composition de M. Heim ; elle mérite certainement d'être détaillée à plus d'un titre. La pensée, comme on le

il est vêtu comme un homme du peuple, tandis qu'elle l'est comme une personne de haute distinction.

voit, en est forte, parfaitement conçue, et elle nous présente des scènes terribles et douces. Mais examinons chaque figure en détail, en exprimant notre opinion sur chacune d'elles.

Il n'y a rien de bien important à faire remarquer sur le Romain, qui, à l'éclat de ses armes et au cheval qu'il monte (car il est le seul à cheval), paraît être un chef ; il est vigoureusement traité, et bien en action. Le cheval qu'il monte, un peu oblong, comme on traite tous les chevaux antiques, est surtout exécuté avec une verve, une vigueur et une énergie difficiles à décrire. En passant à la femme qui est sur le point d'être écrasée, je dirai à M. Heim que je lui rends grâce de ne pas nous avoir montré le pied du cheval prêt à fouler la partie du ventre et des intestins, ce qui a quelque chose de répugnant ; mais devait-il faire porter cette jambe de cheval sur la cuisse ? Je crois que non ; la cuisse n'est pas un endroit assez dangereux, et ne nous montre tout au plus, pour résultat, qu'une simple fracture, si toutefois le coup n'est pas amorti par les chairs. Le spectacle n'est donc pas assez effrayant ; j'aurais préféré, moi, montrer cette jambe fatale se dirigeant sur le sein de cette femme : un beau sein prête toujours plus à l'intérêt, et le spectacle en eût été plus effrayant pour les suites ; le contraste d'ailleurs de l'éclat des chairs avec le brun du pied du cheval, eût ajouté plus d'effroi à la scène.

Du reste, cette femme, ainsi que l'enfant qu'elle porte, et qui est étranger à sa situation, sont on ne peut mieux traités : la femme est belle de caractère et d'expression, et elle est parfaitement jetée et parfaitement drapée (1). Vient ensuite l'homme qui se jette au-devant du cheval. Je laisse à d'autres le soin de dire qu'il est mal jeté, que ses épaules sont trop larges, et qu'on lui trouve des poignets mal dessinés ; quant à moi, je ne vois dans cette figure que la pensée qui l'a conçue, et je la trouve parfaitement belle et vigoureusement exécutée, et sa draperie d'un grand effet.

Après cette scène première, qui occupe le devant de la toile, vient celle de cette femme qui se jette à la tête de l'assassin de son fils, pour l'empêcher de consommer le crime : scène vraiment effrayante et terrible. Oui, c'est bien là le désespoir maternel, qui se sert des armes que nous a données la nature, pour s'opposer au crime autant qu'il est en son pouvoir. Mais je pense que M. Heim aurait pu ajouter encore à cette scène, et la rendre plus intéressante : il eût fallu, selon moi, jeter à côté du fils prêt à être frappé, un second fils expirant. Cette mère aurait supplié pour le premier ; mais voyant

(1) Cette figure semble avoir été modelée d'après le même modèle que la *Polixène* de M. Drolling ; mais loin d'en faire un reproche à M. Heim, je ne puis que le louer de l'avoir si bien mise en situation et avec une expression si convenable.

que les larmes n'ont pu fléchir le bourreau, sa douleur se tournant en rage, elle se fût précipitée sur l'assassin : cette pensée d'ailleurs eût été neuve, tandis que (1)..... Si M. Heim goûte cette idée, il lui sera très-facile de nous la représenter; car il y a dans cette partie de son tableau une lacune qui empêche que la scène première ne se lie bien à celle-ci.

Du reste, cette mère est une des figures les plus énergiques que je connaisse ; et pour revenir sur ce que j'ai dit à propos des natures hideuses (2), c'est encore ici qu'il est permis de nous les montrer, parce qu'elles sont nécessaires, et ajoutent à l'effet. Je voudrais bien ensuite pouvoir louer également le fils objet de la tendresse de cette femme, mais il est d'une faiblesse de caractère et d'expression qui inspire peu d'intérêt en sa faveur, et puis il est pauvrement touché, et blafard de carnations. Dans la même mêlée on trouve encore, comme je l'ai dit, une scène vraiment effrayante : c'est celle de ce soldat qui saisit les cheveux d'une jeune femme pour la retenir, et qui est prêt à l'immoler. Après cela, je ne parcourrai pas les diverses autres figures

(1) Rubens, dans son *Massacre des innocens*, a traité cette même idée.

(2) La nature de cette femme n'est point hideuse, mais outrée, ce qui revient à peu près au même, et se trouve fort convenablement placé ici.

placées dans le lointain, qui ne forment que des scènes secondaires. Au milieu de toutes les beautés de ce tableau, un défaut essentiel me frappe dans toute cette composition, c'est que, dans cette scène de meurtre et de carnage, on aperçoit à peine quelques morts, et pas une trace de sang; certes, s'il en faut montrer quelquefois, c'est assurément dans ces scènes violentes et cruelles. Si j'en ai blâmé l'usage dans le tableau de M. Scheffer, c'est parce que la scène est tranquille, et que d'ailleurs il en a fait un usage hors de mesure. Mais ici les barbares qui vont égorgeant tout, n'ont laissé, en allant de la droite à la gauche, aucune trace de leur passage; deux seules jambes d'homme, roides et mesquines, sont là comme pour l'attester, mais ce n'est pas assez. Jetez-moi, monsieur, sur ce corps, une femme; son épouse, la tête renversée et les cheveux épars et ensanglantés; votre composition en sera plus dramatique et plus terrible. D'ailleurs, c'est une scène qui manque ici; car après nous en avoir montré une de douleur maternelle, et deux où le danger propre est la première considération, une scène d'affection conjugale est nécessaire, et rendra votre œuvre d'autant plus intéressant. Si vous ajoutez, en outre, ce jeune homme expirant dont j'ai parlé, on n'apercevra plus aucun vide dans votre tableau, et l'on peut dire que vous ne les aurez pas remplis avec des *bouche-trous*.

Revenant maintenant sur cette composition

en général, on ne peut que la trouver étincelante de beautés du premier ordre. Trois scènes principales et terribles doivent sans contredit la placer à une grande hauteur; puis le génie qui les a conçues n'a point été en arrière pour les accessoires; car la flamme et la fumée du temple incendié, et les ruines du temple détruit, que l'on aperçoit dans le lointain, tout est fait pour ajouter à l'horreur de ce spectacle, et pour nous inspirer la plus tendre compassion. Après cela, si nous examinons l'ordonnance générale et toute l'exécution, nous y trouvons, il faut le dire, de grands défauts.

D'abord, la scène principale n'est aucunement liée avec les autres, ni par l'intérêt ni par les lumières et les ombres; puis les figures y forment un triangle, ce qui est assez peu agréable à la vue. Ensuite, quoique la couleur de M. Heim soit généralement forte, elle est quelquefois trop brune, et quelquefois trop faible dans les carnations. Il a jeté peut-être aussi trop de lumières sur le premier plan, ce qui, joint aux lignes brisées et heurtées de tout le tableau, fatigue la vue. Beaucoup de choses encore y papillotent, particulièrement la draperie de l'homme généreux qui se jette au devant du cheval; puis un ruban, un certain ruban qui noue les cheveux de la femme qui est sur le point d'être foulée. Enfin, dans tout le second plan, la perspective est très-mal observée; car les figures sont à dix

pas pour les tons de couleur, et sont à cent pour les proportions. J'en dirai autant pour les figures qu'on aperçoit sur les degrés du temple détruit. Mais je ne fais ces observations que pour le peintre; car ce n'est pas dans une composition comme celle de **M. Heim** qu'il faut chicaner sur des détails; cela ne doit être permis qu'envers ceux qui ne nous émeuvent ni ne nous attendrissent.

Sainte Adélaïde qu'on retire des eaux.

Après l'analyse du tableau du *Massacre des Juifs*, si digne d'éloges, celui de *Sainte Adélaïde* ne doit pas nous trouver bien sévère; c'est pourquoi, sans entrer dans beaucoup de détails, je crois pouvoir dire que la tête de la sainte est très-belle, et que l'on peut en beaucoup de parties reconnaître *ex ungue leonem*.

M. SMITH.

Andromaque au tombeau d'Hector. — Vénus sur l'élément qui lui a donné naissance.

Je ne suis point encore fatigué, moi, de *la sublimité des Grecs* (1): les souvenirs de leurs premiers âges, immortalisés par tant de chefs-d'œuvre des différens arts, n'ont point encore cessé de m'émouvoir ni de m'intéresser; cepen-

(1) Paroles de M. Jal, dans son ouvrage sur le Salon.

dant, il faut le dire, la manière dont la plupart des ouvrages, soit de la poésie dramatique, soit de la peinture, viennent les retracer de nos jours, est bien faite pour inspirer de l'humeur, et forcer la critique à la sévérité. Tel jeune homme à peine sorti des bancs du collége, parce qu'il sait tourner un vers, s'imaginant aussitôt qu'il est à la hauteur d'une composition dramatique, s'empare d'un des sujets de cette antiquité héroïque mille fois retracée, et croit qu'il va inscrire immédiatement son nom à la suite des Sophocles, des Euripides et des Racine; tel peintre, parce qu'Homère est encore révéré de nos jours, prétend, dès qu'il sait manier le pinceau, et nuancer plus ou moins les couleurs, qu'il est appelé à lutter avec le grand poëte, et participer à sa gloire. Il se demande alors à lui-même : Est-ce un Achille, un Ajax, un Agamemnon, une Cassandre, une Polixène, ou bien une Andromaque que je veux faire? Je connais un modèle dont la nature est à peu près caractérisée d'après le type connu de telle de ces grandes figures historiques, je le mettrai dans telle ou telle position, je lui dirai de prendre l'expression à peu près convenable; en quelques coups de crayon je l'esquisserai; puis s'il faut d'autres figures, je suivrai la même méthode, et j'ornerai le tout, soit d'un temple grec ou phrygien, soit d'une tente ou d'un tombeau, et j'aurai alors une scène de fureur, une scène de pro-

phéties, une scène de résignation, enfin une scène de tendresse, soit maternelle, soit conjugale. Telle est la méthode presqu'unique par laquelle nos peintres, en dernier lieu, nous représentent les grands caractères et les grands faits de cette antiquité fabuleuse, mais sublime. Que résulte-t-il aussi de toutes ces compositions dans lesquelles ni l'imagination ni le génie n'ont point eu de part? de sottes et plates compositions qui remuent la bile d'un homme de goût, et qui échauffent sa colère.

J'ignore si M. Smith est jeune, et s'il a des précédens plus glorieux; mais certainement il n'a pas composé ni exécuté son œuvre d'*Andromaque au tombeau d'Hector*, autrement que je viens de le décrire; aussi n'a-t-il fait qu'un ouvrage froid et médiocre. Son Andromaque n'est qu'un modèle plus ou moins bien choisi, qui grimace à peu près l'expression de la circonstance, mais qui n'a ni cette dignité imposante ni cette douleur profonde que nous sommes habitués à reconnaître dans la veuve d'Hector. Son Astianax, vu de nu, et qui contraste assez singulièrement avec le reste du tableau, n'est encore que le modèle d'un enfant médiocrement choisi, et coiffé d'un bonnet phrygien. Le tout, du reste, dans ce morceau, n'a ni grandeur ni dignité, quant à la composition, et, de plus, est faiblement dessiné, faiblement touché, et de couleur terne et molle, quant à l'exécution.

Si nous passons ensuite à la *Vénus sur l'élément qui lui a donné naissance*, ou autrement dit, sur la mer, quoique l'on y rencontre des parties assez délicatement touchées, quand on a vu les productions du Guide, de l'Albane et de Raphaël, sur des sujets semblables, on est bien éloigné d'être disposé à l'indulgence au sujet de ce morceau. La Vénus n'est ni belle ni jolie, et par conséquent il est impossible, même à l'imagination, de reconnaître la présence de la belle déesse de Cythère.

M. FRANQUELIN.

Baptême de Jésus-Christ.

Il n'y a rien de bien saillant dans toute la composition de M. Franquelin, du *Baptême de Jésus-Christ*. Ses figures ne sont même ni idéales ni d'un grand goût; il serait cependant injuste de passer ce morceau sous silence, car ces mêmes figures sont bien posées et d'un dessin qui, pour n'être pas aussi ferme qu'on le voudrait, est cependant assez correct et d'une exécution facile.

M. Franquelin nous promet encore une *Evirchroma* et une *Rosgala*. Puissent notre curiosité n'être pas mise en défaut, et nos espérances n'être pas trompées!

M. DE BOISFREMONT.

Étude d'après feu Prud'hon.

Indépendamment de cette étude, le Livret nous promettait encore une *Mort de Cléopâtre*, de M. de Boisfremont. J'ai attendu jusqu'à ce jour l'apparition de ce tableau pour parler de ce peintre; c'est en vain, car il paraît renvoyé, ainsi que bien d'autres, au Salon prochain et aux calendes de Mars. J'admire la petite ruse de nos artistes pour exciter notre curiosité et attirer sur eux les yeux; ils indiquent presque tous au Livret des ouvrages qu'ils sont dans l'impuissance de nous montrer dans l'intervalle de l'exposition. Mais, au surplus, dans ce siècle où le charlatanisme se glisse partout, il n'est pas étonnant que le Livret de l'exposition ait aussi le sien.

En parlant du *Christ en croix*, de feu Prud'hon, j'ai dit, s'il m'en souvient, que ce peintre avait retrouvé dans cette Vierge ou Madelaine ce charme parfait qui distinguait son pinceau. M. de Boisfremont, en reproduisant cette figure sous l'emblême d'une divinité qui pleure sur les cendres de son gracieux maître, ne lui a rien ôté de sa grâce et de son charme. L'exécution même en est un peu plus ferme, et le goût avec lequel il a adapté l'urne au lieu de la croix a été très-heureux. Il faut applaudir ensuite au sentiment qui a dicté ce morceau à M. de Boisfremont, et l'a

soutenu dans son travail ; car la reconnaissance qui ne s'arrête pas au bord de la tombe, ferait encore plaisir au cœur, quand bien même le morceau ne mériterait aucun éloge.

M. COUTAN (pensionnaire à Rome).

Arion. — Érésichton. — Ceix et Alcione.

Je n'ai pas besoin, je crois, de faire ici l'apologie de l'institution de notre Académie de peinture à Rome ; les effets en sont trop remarquables, soit pour l'émulation des artistes, soit pour leurs études et pour les connaissances qu'ils rapportent de ce pays. Quelles que soient les critiques qui pèsent sur d'autres institutions analogues, ce n'est qu'avec des armes bien faibles que l'on a attaqué les merveilleux effets de celle-ci. Quand bien même les ouvrages remarquables qui nous sont envoyés de Rome chaque année ne protesteraient pas contre les critiques de quelques hommes qui ne voient rien de bien que ce qui est soumis à leur influence et à leur patronage, l'institution par elle-même, bien qu'elle puisse prêter à la partialité dans les concours, pourrait encore être appuyée par la seule force de la logique et du raisonnement.

L'envoi de cette année a été certainement fort remarquable, moins peut-être par les productions des artistes que par les espérances que quelques-uns nous font concevoir : en effet, sur

cinq jeunes gens dont nous avons à juger les ouvrages, quatre au moins nous présentent dans l'avenir, sinon des peintres du premier ordre, du moins des artistes fort distingués.

A leur tête s'offre sans doute M. Coutan, dont les productions de deux années ne permettent pas de douter qu'il ne fournisse une carrière fort honorable dans son art. *Arion*, *Érésichton*, *Ceix et Alcione*, sont en effet des ouvrages évidemment remarquables. Le style en est noble, le goût simple, et le choix des formes et des natures fort beau. Il y a ensuite de la précision, de la délicatesse et de la vigueur dans leur exécution; et sans aucun doute, ils méritent déjà d'attirer les regards des amateurs éclairés de l'art. Cependant, je dirai à M. Coutan que, tandis qu'il était sur la terre classique de la couleur et du coloris, il aurait dû apprendre à toucher un peu plus grassement, quoique sa touche soit fort délicate et fort belle; car il y a de la sécheresse dans ses chairs, et sa couleur n'est pas toujours ce qu'elle devrait être. Son *Arion* est à la vérité une académie pleine d'expression et fort bien dessinée; mais les carnations sont d'un rouge noirâtre qui ne satisfait pas l'œil. J'en dis autant de son *Érésichton*, dont la composition me paraît d'ailleurs trop dure et faite pour repousser. Enfin, son *Ceix et Alcione*, qui est une composition fort bien traitée quant au jet des figures et à l'expression, est encore un peu répréhensible sous le rapport

de la couleur. Le corps de *Ceix* est d'un jaune presque vert ; puis je voudrais voir un peu moins la vie du sang dans la figure d'*Alcione*, dans ses seins et surtout dans sa tête ; car elle paraît être plutôt affectée d'un coup de sang que de la douleur d'avoir perdu son époux. M. Coutan aurait dû connaître, lui qui paraît s'occuper de poésie, l'image devenue presque banale à force d'être redite, de *pâle échevelée*; ce qui est parfaitement conforme à la nature ; car dans les grandes douleurs, le sang se retire au cœur et circule à peine, ce qui, par parenthèse, produit peut-être la douleur.

Par les ouvrages que M. Coutan nous a offerts cette année, il s'est acquis une grande considération à nos yeux ; mais il ne faut pas qu'il en reste là, et ce ne doit être que le prélude de nouveaux succès et de nouveaux triomphes.

M. DUBOIS (pensionnaire à Rome).

Chevrier des environs de Naples.

Si l'on juge du talent de M. Dubois pour les scènes dramatiques par l'esquisse qu'il a envoyée de Rome, indépendamment de son *Chevrier des environs de Naples*, on peut affirmer, sans crainte d'être contredit, qu'il est peu propre à nous toucher et à nous émouvoir fortement. Mais son *Chevrier* seul le place déjà bien haut dans notre opinion. C'est, en effet, un morceau délicieux,

soit par la grâce et la candeur de son caractère de tête, soit par l'esprit tout entier de cette composition. Ce tableau champêtre à la manière de Virgile, se recommande par la même grâce, la même fraîcheur et la même simplicité naïve. L'exécution, de plus, est de tout point en rapport avec la grâce du sujet; car le dessin, sans être hardi, est simple et gracieux, les reliefs de la poitrine parfaitement sentis et exprimés, et la couleur est d'une fraîcheur et d'une grâce difficiles à décrire. La critique cependant, lorsqu'il fut exposé aux Petits-Augustins, a reproché à cette figure des jambes moins bien peintes, et quelque pauvreté dans leurs formes Si, quant à la couleur, M. Dubois a prétendu nous montrer l'effet d'une longue marche, qui porte le sang dans les jambes en plus grande quantité, il faut l'absoudre sur ce point; car la couleur tire sur le rouge clair. Cependant je ne crois pas que la peinture doive se montrer si scrupuleuse dans l'imitation de la nature, surtout lorsque sans augmenter l'intérêt du sujet, cela peut déplaire aux yeux et au goût. Quant aux animaux qui ornent cette composition, ils sont tous assez bien traités; mais, comme tout le monde l'a dit, ils ne devraient pas être entassés les uns sur les autres, et placés sur le même plan.

M. HESSE jeune (pensionnaire à Rome).

Pâris et OEnone.

L'aspect en général du tableau de M. Hesse jeune est simple et harmonieux ; mais la froideur et la pesanteur de toutes les parties l'ont fait, à juste titre, critiquer par tous. Si M. Hesse jeune a des prétentions au coloris, il pourra peut-être parvenir à son but : quant au talent d'un grand peintre, ce jeune artiste a trop peu de beautés et même trop peu de défauts pour nous le faire espérer. Cependant il est de notre devoir d'attendre avant de prononcer.

M. COURT (pensionnaire à Rome).

La Jeune fille au Scamandre.

M. Court, beaucoup critiqué et fort peu vanté pour son tableau de *la Jeune fille au Scamandre*, est peut-être, à mes yeux, celui des peintres de l'Académie de France à Rome qui donne les plus grandes espérances. Au dernier envoi, sa *Scène du déluge* avait mérité les éloges des connaisseurs, par une énergie et une hardiesse peu communes. Le tableau qu'il nous présente aujourd'hui, bien que médiocre en plusieurs parties, ne laisse pas que de faire présumer beaucoup de son avenir. La couleur de la jeune fille, je le répète avec tout le monde, est sans doute blafarde

et passée au savon; et sous le rapport des carnations et de la couleur, ce tableau ne mérite que des reproches. Mais ensuite, si l'on examine les deux figures, on les trouve parfaitement jetées et sans indécision, soit dans leur attitude, soit dans leur expression. Après cela, l'on ne peut s'empêcher de reconnaître de la fermeté dans le dessin du fleuve sous la figure d'un jeune homme, puis de la délicatesse dans le dessin et les lignes de la jeune fille, quoique l'une et l'autre de ces figures puissent laisser désirer quelque chose dans les formes; enfin, l'on peut assurer qu'il n'est pas dépourvu d'imagination et de tact, celui qui a trouvé l'expression gracieuse et naïve de la jeune fille, et tout le laisser-aller de son corps.

Je puis certainement me tromper sur l'avenir de ce jeune homme, qui, d'après les différens ouvrages qu'il nous a envoyés, paraît incertain dans sa marche, et fait des essais de genre et de couleur; mais au milieu de cela, l'on ne peut s'empêcher de reconnaître en lui de la fermeté et de la délicatesse; et ce sont les deux qualités les plus essentielles du peintre. Si M. Court atteint jamais la bonne route, j'ai quelque espoir qu'il sera un jour un excellent peintre.

M. REMOND, paysagiste, pensionnaire à Rome.
(Ses différens ouvrages.)

Dans la peinture, comme dans les sciences et les lettres, il y a deux sortes d'esprits qui s'y

rendent recommandables. Les uns, qui parviennent de bonne heure au plus haut période de leurs talens, et les autres, qui n'y parviennent que lentement, et à force de travail et d'études. Ces derniers, pour la plupart du temps, se distinguent par l'énergie et la profondeur. Il semble que chez eux l'organisation morale soit plus fortement nouée, et que par conséquent il faille plus de peines pour la dénouer et la développer entièrement. Le besoin qu'ils éprouvent ensuite de pénétrer plus avant dans les secrets de chaque chose, les oblige à des études lentes et successives sur les différens objets auxquels ils s'appliquent. Sans parler de la foule des grands hommes que l'histoire des sciences et les lettres nous montre comme indolens ou stupides dans leur enfance, la peinture elle-même nous en fournit aussi plusieurs exemples. Le Dominicain n'était-il pas appelé *le bœuf* par ses camarades, pour son assiduité et son application au travail? « Laissez-le faire, disait Annibal Carrache son maître, ce *bœuf* vous surprendra un jour; » et l'on sait la grandeur du Dominicain et sa gloire. Si l'on en croit une notice sur la vie de M. David, ses premières études furent très-laborieuses et très-pénibles Michel-Ange (1) lui-même ne par-

(1) Selon M. Quatremère de Quincy, Michel-Ange ne termina son immortel carton de la guerre de Pise qu'en 1505. Or, il naquit en 1474, et par conséquent il avait trente-un ans,

vint aussi que très-tard à l'apogée de sa gloire (1).

Ces différentes réflexions me sont suggérées par les études que M. Remond nous a envoyées de Rome, et que je n'ose appeler *des ouvrages parfaits*. Le caractère particulier de son talent est l'énergie et la précision; mais, il faut le dire, bien que ses ouvrages aient de l'aspect, ce jeune artiste ne possède encore que bien peu de parties de son art. Son feuillé en général est touché avec force et précision, mais aussi avec un peu de pesanteur; et tout le reste, à part une touche grasse et belle et une grande netteté, est fort médiocre d'exécution. Mais nous allons voir tout à l'heure un observateur des effets du ciel et des phénomènes de la nature, et cela doit encourager nos espérances. Aussi, pour ne pas m'arrêter trop long-temps sur des études assez faibles, je passerai sans analyse sur la *Vue prise dans le golfe de Salerne*, qui, dit-on, est remarquable par la vérité du ciel et la teinte de l'atmosphère, et sur la *Vue du Campo-Vaccino*, qui n'a rien de remarquable que des plans assez généralement bien accusés, et des lignes assez bien jetées. Mais si nous portons nos regards sur son paysage historique d'Orphée, dont je ne prétends pas discuter la scène

âge où Raphaël était depuis long-temps en grande réputation.

(1) Dans cette nomenclature, j'ai oublié l'immortel Poussin, qui était encore plus âgé que Michel-Ange, lorsqu'il commença à jouir de quelque réputation.

ni la poésie, on trouve tout le premier plan très-beau, très-vigoureux, et qui annonce les qualités que j'ai citées ci-dessus. Quant aux autres, ils sont assez médiocrement traités ; car les arbres, les montagnes, s'y développent sans nuances et sans détails. Les figures mêmes y sont médiocrement touchées et pauvres de dessin; mais par l'étude d'homme que M. Raimond nous a envoyée de Rome, on voit qu'il n'en était pas content lui-même, et qu'il a senti qu'il devait faire des études plus précises et plus détaillées du dessin des formes humaines; sous ce rapport, son étude est d'une précision et d'une finesse qui ne laissent rien à désirer.

Le paysage d'une *Vue prise dans la Sabine par un temps d'orage*, est ensuite un morceau très-recommandable, et qui, outre une plus grande netteté dans toutes les parties, annonce, comme je l'ai déjà dit, un observateur des phénomènes du ciel et de la nature. L'ouragan n'a fait que passer; l'horizon lointain en est encore surchargé. Dans sa violence, il a déraciné les arbres et fait écrouler une partie d'un roc; et si l'on juge par approximation, le voiturier que l'on aperçoit dans le lointain devait être bien près de là lors de sa chute. Le vent souffle encore avec furie, et fait courber les arbres avec force. Les eaux commencent à s'élancer des montagnes, le ruisseau qui les reçoit commence à jaunir et à se changer en torrent, et le soleil reparaît alors dans tout son éclat.

Tel est l'instant choisi par M. Remond. Bien que cet effet d'orage soit très-journalier à certaine époque de l'année, il est si peu de peintres qui s'occupent à observer et à retracer les circonstances du ciel et de la nature, que ce mérite ne doit pas être compté pour peu de chose dans un jeune homme.

On pourra peut-être reprocher un peu de pesanteur à tout ce paysage ; mais ce phénomène, reproduit avec tant de vérité dans toutes les parties, et exécuté avec verve, vigueur et précision, ne doit pas permettre de douter, avec l'ardeur que M. Remond témoigne, qu'il ne parvienne, avec le temps, à une place très-honorable parmi les paysagistes.

S'il m'est permis maintenant de donner quelques conseils à M. Remond, je lui dirai de mettre un peu plus de délicatesse et de grandeur dans la coupe de ses plans, et dans le jet, soit de ses masses, soit de ses arbres, et dans son feuillé. L'énergie seule nous plaît sans doute ; mais elle nous plaît bien davantage lorsqu'elle est unie à la délicatesse et à la grandeur. Je lui dirai aussi de calculer un peu mieux ses tons de couleur et ses distances ; car, passé le premier plan, ses objets, soit arbres, soit prés, n'offrent plus que des masses compactes sans détails ; enfin, de songer à donner à la nature la teinte vaporeuse, au lieu de cette propreté trop recherchée, et ces effets de lumière qui annoncent l'impuissance de

nous plaire par la vérité dans toutes les parties. L'air, en s'interposant entre les objets, harmonise tout dans la nature : puis la vapeur, soit des terres, soit de l'eau, lui donne souvent quelque chose de terne à certaines heures du jour; et M. Remond doit n'avoir garde d'oublier ces phénomènes.

M. Remond sera peut-être quelques années encore sans être un peintre accompli; mais si l'on peut tirer des conjectures pour l'avenir, sans nous consoler entièrement de la perte de feu Michallon, il pourra du moins adoucir nos regrets, et obtenir des succès honorables dans la carrière du paysage.

M. VINCHON.

Jeanne d'Arc. — Mort de Comala.

M. Vinchon, selon moi, n'a pas été trop heureux dans ses fresques de Saint-Sulpice (chapelle Saint-Maurice), et, selon moi encore, il ne l'a pas été davantage dans ses productions de l'année : on ne peut méconnaître sans doute dans ce peintre le goût du grand et du beau, et un choix heureux de natures et de lignes; on trouve même dans ses ouvrages des détails d'ajustement qui pourraient lutter de délicatesse et de goût avec ce que M. Guérin (Pierre) peut avoir fait de mieux en ce genre; mais, il faut le dire, qu'est-ce que tout cela en peinture, sans la vie et la chaleur, et si l'on n'aperçoit après cela que de grandes na-

tures froides et sans expression? On aura beau nous vanter ce prétendu style, je préférerai toujours, quant à moi, des compositions dans lesquelles il sera moins grand, mais où l'on trouvera la vie et le mouvement.

Dans sa *Jeanne d'Arc*, M. Vinchon nous a présenté en effet un beau corps de femme, une belle nature et de belles lignes ; mais où est l'expression de cette tête? que dit-elle? et puis comme toute cette figure est dessinée et peinte froidement! Ensuite, ses carnations sont de la craie, comme disait Diderot, ou du plâtre, et le tout est peint avec un contraste de couleurs qui peut plaire à la multitude, mais dont le goût doit faire justice. Si nous passons ensuite à *la Mort de Comala*, la scène, il est vrai, est assez bien indiquée et peut-être touchante ; mais comme elle est froide, et comme les deux figures principales sont dénuées d'expression et de vie! car il faut revenir sans cesse sur le même reproche. Ensuite, qu'est-ce que toute cette fantasmagorie ossianique qui orne ce tableau? Ce sont, pour ceux qui ne connaissent pas Ossian, les ombres des ancêtres de Fingal, qui appellent au milieu d'elles celle de Comala; mais si tout cela fait plaisir dans le poëme, ce n'est pas une raison pour que cela soit sur la toile; car, je l'ai déjà dit, la poésie de la peinture est autrement circonscrite que celle du poëme. Le chien surtout est singulier pour ceux qui ignorent l'esprit et

les croyances des Calédoniens; il fait l'effet d'*aboyer à la lune*. L'exemple de deux maîtres qui ont échoué dans de pareilles compositions, aurait dû prévenir M. Vinchon de l'ingratitude d'un pareil sujet; mais si c'est par esprit de flatterie envers les chefs de l'école, nous l'assurons qu'il a eu tort, et nous renvoyons de pareilles compositions à la décoration d'un fond de toile d'Opéra, ou à celle d'une tenture de papier peint.

M. GUILLEMOT.

Le roi René signant des lettres de grâce, portrait équestre. — Esquisses des fresques de la chapelle dite *Saint Vincent de Paule*, à Saint-Sulpice.

Je n'ai jamais rien conçu, je l'avoue, à la réputation de M. Guillemot, et bien qu'à diverses reprises j'aie essayé de m'en rendre compte, j'ignore sur quels morceaux de peinture recommandables elle repose. Plusieurs églises de Paris sont *ornées* de ses ouvrages, pour me servir du terme consacré; je m'y suis rendu pour les examiner, et je n'en ai point été satisfait. Le musée du Luxembourg renferme aussi une grande composition de ce même peintre, *la Mort d'Hyppolite* d'après le récit de Théramène; mais, selon moi, c'est bien la composition la plus sotte et la plus froide sous le rapport de la conception, et la plus nulle sous le rapport de l'exécution. Je ne vois en effet dans toute cette grande toile que de

grandes figures de plâtre colorié, et qui déplorent la mort du héros de la manière la plus maussade et la plus niaise ; puis une couleur terne, sourde, brillantée par de beaux casques bien dorés et de superbes crinières bien soignées et bien léchées. Si nous passons ensuite aux ouvrages que ce même peintre nous offre cette année, soit le portrait équestre du roi René, soit les Esquisses de la chapelle de saint Vincent de Paule à Saint-Sulpice (car on lui donne aussi des fresques à exécuter), il faut avouer qu'ils sont bien loin de me donner une idée plus avantageuse de son talent. Il n'y a d'abord qu'une voix sur son portrait équestre du roi René, c'est qu'il est mauvais, lourd, sans caractère, et que tous les assistans sont durs, secs, mal peints, mal dessinés, et nuls d'expression, et, selon moi, d'une effrayante nullité. Quant à ses Esquisses, dans lesquelles il a mis, selon le cas, un bon nombre de personnages, c'est encore les mêmes critiques à faire, car toutes les figures y sont maussades, lourdes, les draperies sèches, la couleur terne, brillantée ; et de plus, toutes les femmes de la cour de Louis XIII y sont laides, comme si la beauté même n'était pas d'un aussi grand intérêt que la laideur dans le même cas.

L'on dira peut-être que M. Guillemot est jeune, et qu'il peut se corriger ; pour moi, quand je vois qu'un peintre à son plus bel âge tombe de mal en pis, je ne puis m'empêcher de désespérer

de son avenir. Mais puisqu'il exécute en ce moment des fresques, je dois lui souhaiter un succès plus grand que celui de ses antagonistes, dont tôt ou tard l'on sera forcé de passer les ouvrages à la chaux, au moins pour l'honneur de l'époque.

M. INGRES (à Florence).

Vœu de Louis XIII. — Tableaux de genre.

M. Ingres, à ce qu'il paraît, jouit de l'avantage d'avoir beaucoup d'amis, car nous avons vu remuer ciel et terre pour lui faire une réputation. A peine s'était-on aperçu au Salon de quelques petits ouvrages qu'il avait daigné nous faire voir dès l'ouverture. Mais aussitôt que son tableau de *Louis XIII* eut paru et occupé une des places les plus apparentes du Salon, nous l'avons vu et entendu vanter avec une exagération ridicule. Selon ses partisans, il n'y avait pas assez d'éloges à donner à son auteur pour le vanter dignement. Selon eux, Raphaël était ressuscité avec son génie gracieux, brillant, vigoureux, fécond, et avec tous les charmes de son talent dans l'exécution. A la suite de ces éloges secrètement insinués au Salon, car il a aussi ses coteries et ses applaudisseurs à gages, beaucoup d'artistes s'y sont laissés prendre, et pendant un temps il eut couru quelques risques, celui qui se serait permis une opinion contraire, tant le jugement des ar-

tistes eux-mêmes est facile à tromper et à se laisser aller aux opinions suggérées ; aussi la mystification a été complète, parmi eux seulement ; car le public n'a pris aucune part à ce *houra* d'éloges ridicules. Examinons donc ce prétendu chef-d'œuvre qui a éclipsé un moment toutes les autres productions des artistes. Sur un socle élevé, une Vierge entièrement volée à Raphaël, et d'ailleurs fort mauvaise copie, tient l'enfant Jésus dans ses bras ; groupe qui, semblable à son modèle de *la Vierge au poisson*, paraît s'occuper de l'acte de Louis XIII à genoux, et placé au bas, qui offre à la Vierge et à son fils sa couronne et son sceptre. La scène est éclairée de deux manières, car un rideau soulevé par deux genres d'une nature d'adultes, montre le groupe de la sainte Vierge éclairé par une lumière surnaturelle, tandis que la figure de Louis XIII, ainsi que celle des deux petits anges qui soutiennent une table sur laquelle on lit.........., sont éclairées par une lumière ordinaire. Telle est toute cette composition.

Mais, dira-t-on, une seule figure ne suffit-elle pas pour rendre une composition sublime ? N'est il pas une foule de productions immortelles de la peinture, qui n'en contiennent pas un plus grand nombre ? Sans doute, rien de plus vrai ; *l'Endymion* de Girodet, son *Attala*, chefs-d'œuvre de ce maître, et presque toutes *les saintes familles de* Raphaël, n'en comptent pas un plus grand

nombre, ou du moins guère plus. Mais en est-il ainsi des figures du tableau de M. Ingres? Placées toutes sur une surface plane, sans air, sans espace, sans magie de pinceau, leur conception et leur exécution partielle laissent bien plus encore à désirer. Rien de plus lourd en effet, de plus maussade, de plus mal peint que la figure de la Vierge; rien de plus lourd, de plus maussade et de plus mal peint que celle de l'enfant Jésus; j'en dis autant, et à plus forte raison, des deux anges qui soulèvent le rideau, qui sont d'une incorrection de dessin et d'une nullité d'exécution qui choquent même les moins sensibles. La figure de Louis XIII, enfin, n'est qu'un mannequin avec deux bras bien roides, bien cassés, et des mains bien prétentieuses, et de plus, elle est éclairée, non circulairement comme l'est à peu près le corps humain, mais angulairement comme un cube. Puis, il faut voir comme le tout est pauvre, mesquin, la couleur sèche, d'un rose lie de vin, et les draperies plissées petit, maigre, mesquin, et le tout ressemblant à une de ces madones d'aveugles de la foire ou de chanteurs de *noëls*. Croûte! croûte détestable! Telles sont les paroles que j'ai entendu vingt fois autour de moi par le public, et c'est, en dernier lieu, mon opinion.

Si nous passons ensuite aux petites compositions de M. Ingres, bien qu'elles se fassent remarquer par une couleur et des effets étranges,

on ne peut disconvenir que l'on y trouve quelque chose à louer; particulièrement quelques petites figures assez finement et assez spirituellement touchées. Mais que signifient d'abord toutes ces compositions, puis que signifie ce besoin de nous donner des tableaux qui semblent vouloir paraître anciens dès leur nouveauté, et demander à ce titre l'indulgence à cause de l'effet du temps? Certes, je n'ai encore pu comprendre l'esprit et l'intérêt de la plupart de ces petites scènes; aussi tous ces tableaux vantés me semblent tout au plus pouvoir servir de vignettes à des ouvrages de la typographie, et pouvoir être l'objet des études des Deveria, des Chasselas, des Choquet, si toutefois ils en ont besoin; ensuite je ne puis m'empêcher de blâmer cette méthode de peindre de manière à nous montrer, d'un côté, des couleurs qui ont poussé au noir, et, de l'autre, des couleurs qui ont conservé leur vivacité, mais sans leurs nuances, ce qui les fait horriblement papilloter; c'est une affectation ridicule et entièrement blâmable.

Loin donc d'avoir des grâces à rendre à celui qui a essayé de lui donner une célébrité qui doit être suivie d'une chute si prompte et de si grands retours d'amour-propre, M. Ingres, selon moi, n'a que des reproches à lui faire, s'il n'a qu'un sentiment bien raisonné de ses forces. Quant à moi, persuadé qu'il est du devoir de la critique de s'élever contre tout nouveau genre qui est

contraire à la saine raison et au vrai goût, et surtout d'empêcher des réputations de s'élever contre l'intérêt général, j'ai dû m'apesantir sur les ouvrages de M. Ingres, et protester contre les éloges ridicules qui lui ont été donnés. Mais si quelqu'un trouve les ouvrages de M. Ingres supérieurs, qu'il les explique et les détaille; s'il a raison, je consens à reconnaître mes torts et mon injustice.

M. MONVOISIN (à Rome).

Callirhoé. — Aristomène.

Il y a évidemment entre M. Court, dont j'ai analysé la production, et M. Monvoisin, une idée commune qui les a portés à traiter le même sujet sous différens noms. La *Callirhoé* de ce dernier n'est autre chose, en effet, que la *Jeune fille au Scamandre* de M. Court; car dans l'un et l'autre on trouve le même nombre de figures (c'est-à-dire un jeune homme et une jeune fille), toutes deux couronnées de fleurs, et toutes deux dans la même situation et de la même expression, et MM. Monvoisin et Court sont l'un et l'autre à Rome. Je n'ose pas croire au plagiat, car il me serait pénible de le penser, et j'aime mieux croire qu'il y a eu de leur part un motif louable, c'est-à-dire celui de se mesurer entre eux et de se faire juger par le public de Paris. Prenant donc les choses sur ce point de vue, en exprimant mon opinion

avec franchise, j'oserai dire que celui qui me paraît avoir mieux fait, car l'un et l'autre ne sont pas à l'abri de la critique, est sans contredit M. Court. Si sa couleur, comme je l'ai dit, ne mérite que des reproches, il y a de la délicatesse dans la figure de la jeune fille, et de l'énergie dans celle du jeune homme, et il n'y a rien d'indécis soit dans leurs poses soit dans leurs expressions. Chez M. Monvoisin, au contraire, bien que la couleur soit plus soutenue et moins blafarde, les deux figures me semblent un peu lourdes et d'une indécision de pose qui ne satisfait nullement l'esprit; car les deux figures semblent être saisies dans un de ces momens suspensifs qui précèdent, d'une part, celui de se laisser glisser, de l'autre, celui qui annonce l'incertitude de savoir si l'on recevra dans ses bras l'objet que l'on tente de recevoir: ce que je crois peu conforme au goût. M. Court, selon moi, mérite donc de plus grands éloges, et ce qui me confirme dans cette idée, c'est que *l'Aristomène* de M. Monvoisin est une composition au-dessus du médiocre, tandis que la *Scène du déluge* que jadis nous a offerte M. Court, n'était certainement pas une composition sans beautés.

M. LORDON.

Saint François d'Assises. — Tableaux de genre.

Saint François d'Assises, amené devant le soudan d'Egypte, l'étonna par la fermeté de ses ré-

ponses et par son zèle pour la foi de Jésus-Christ. Telle est l'idée de la composition de M. Lordon, à laquelle il a ajouté quelques sectateurs de Mahomet se laissant pénétrer de son enthousiasme religieux et se courbant devant ce saint homme. Ce n'est pas certainement un tableau sans mérite que celui de M. Lordon ; car il y a du dessin, il y a des draperies larges ; et le tout, dans son ouvrage, se fait remarquer par un assez grand goût. Mais, il faut le dire, le tout est diablement froid, diablement sec, et tous ces messieurs expriment les sentimens de leurs situations d'une manière assez compassée. Quant aux autres compositions de M. Lordon, comme *le Retour du petit Savoyard*, etc., elles ne m'ont paru que médiocres tout au plus, et aussi très-froides et très-compassées.

M. SEQUEIRA (Portugais).

Sujet tiré de la vie du Camoëns. — Fuite en Égypte.

M. Sequeira a fort bien fait de nous envoyer, en dernier lieu, son tableau d'une *Fuite en Égypte*; car assurément je l'aurais jugé impitoyablement sur celui du Camoëns. C'est bien en effet, sous tous les rapports, la plus détestable croûte qui soit entrée cette année au Salon, et je ne crois pas que la critique ait pu la vanter consciencieusement et de bonne foi. M. Sequeira, en prenant pour sujet de sa composition une des situations les plus touchantes du Camoëns, a voulu sans

doute attirer l'intérêt sur son personnage ; eh bien! dans son tableau, il n'en a fait qu'un vieillard décharné, un gueux sans dignité ; et le grand homme dans le malheur n'abandonne jamais la grandeur personnelle. Le lecteur qui est à ses côtés est un mannequin en pantin, ou polichinelle tel que le carnaval nous en offre souvent dans les rues ; toute la scène est éclairée de la manière la plus bizarre et la plus ridicule. Ce tableau paraît en outre noir et enfumé, comme s'il fût demeuré plus de deux siècles dans l'arrière-boutique d'une famille de brocanteurs de père en fils, et l'effet total de ce tableau est tout à fait nul.

Si nous passons ensuite à *la Sainte Famille* du même peintre, bien que ce ne soit pas un ouvrage du premier ordre, il faut avouer qu'il est plein de grâces et de charmes. Le style n'est peut-être pas assez élevé pour le sujet, la touche en est même sèche, et les rochers lourds et pauvres de détails ; mais toutes les figures y sont si joliment posées, si joliment touchées, et d'une harmonie de couleur si bien entendue, qu'il opère malgré nous un charme invincible sur notre esprit. Le saint Joseph et l'enfant Jésus dorment bien, et la Vierge qui repose les yeux ouverts, pour ne pas perdre de vue un instant le fardeau précieux qui lui est confié, est d'une grâce et d'une délicatesse exquises. Il y a ensuite un repos, un calme universel dans ce petit ouvrage, qui ravissent au milieu du tapage de couleur et de mouvemens

que l'on est habitué à vanter dans notre école. M. Sequeira est premier peintre du roi de Portugal ; nous en félicitons ce monarque ; mais nous engageons M. Sequeira à ne plus nous envoyer de Camoëns, c'est-à-dire aucune scène touchante ou dramatique, parce qu'il ne paraît pas les comprendre.

M. NAVEZ (Bruxellois).

Sainte Famille. — Jeune fille de Cori.

Voilà encore un peintre étranger qui, sans avoir un talent supérieur, ne laisse pas que de nous offrir des morceaux fort agréables. Le goût de M. Navez, ainsi que celui de M. Sequeira, n'est pas grand ; il dessine même avec quelque sécheresse ; mais ce qui rachète tous ces défauts, c'est un style naturel, simple, plein de grâce et de naïveté ; c'est une touche qui, sans être forte, est grasse ; c'est une couleur chaude. Sa *Sainte Famille* n'est pas précisément assez à la hauteur du sujet ; mais considérée comme peinture de genre, c'est un fort joli morceau. Sa *Jeune fille de Cori* et son portrait..... sont d'une grâce et d'une candeur trop peu recherchées chez nous, et qui font oublier bien des parties médiocres. M. Navez est, dit-on, premier peintre du roi des Pays-Bas ; nous dirons pour lui ce que nous avons dit pour M. Sequeira, que nous le croyons fort bien à sa place.

M. SERRURE.

Naufrage du Camoëns. — Tableaux de genre. — Étude.

M. Serrure, dont l'ouvrage principal était placé dans une des salles qui flattent peu l'amour-propre des artistes, est enfin parvenu à le faire transporter dans une salle soi-disant plus honorable ; mais son tableau a-t-il gagné à cette transposition ? Je ne le crois pas ; et il ne nous a pas paru meilleur qu'auparavant, c'est-à-dire que nous n'y avons vu qu'une composition gigantesque et outrée avec une exécution lourde et une couleur terne, noirâtre et brillantée. Semblable à un autre Ajax, ce personnage paraît accuser et menacer les dieux, comme si le celui du Camoëns n'était pas connu sous d'autres rapports qu'Ajax, qui était un héros, il est vrai, mais d'une rusticité de mœurs et de caractère qui apparaît même au milieu de ses compagnons et de la barbarie de ces premiers temps. Il y a d'ailleurs trop d'orgueil dans ce sentiment, et la manière dont il est rendu dans ce personnage le rend encore plus maussade et plus outré.

Je n'ai pas grand bien non plus à dire des deux petits tableaux du *Départ* et du *Retour* du même artiste, car ils m'ont paru dessinés sans finesse, sans esprit et sans naturel, et d'une exécution lourde. Quant à sa tête de Vierge, il y a trop de

volupté dans cette tête pour être louée comme telle; mais si M. Serrure ne la regarde que comme une étude, alors il faut y reconnaître une touche suave et un fini merveilleux, qui me feraient presque revenir sur mes opinions, au sujet des autres tableaux de M. Serrure, si je n'avais pas été si souvent et si rudement choqué de leurs défauts.

M. GRANGER.

Phèdre et Hippolyte.

M. Granger, abandonnant les grands cadres, souvent bien dangereux pour le succès, a traité cette année une grande scène sur une toile très-petite. Loin de le blâmer de cette espèce de modestie de sa part, je suis prêt à l'en louer; car s'il est des défauts dans son tableau, ils eussent été bien plus sensibles sur une grande toile, et son œuvre actuel se fait voir avec plaisir.

Je viens de dire qu'il y avait de grands défauts dans le tableau de M. Granger; oui, sans doute, il en est un de composition surtout que j'ai été long-temps à découvrir, et que le peu d'effet de la scène me faisait pressentir intérieurement. Ce défaut provient du manque d'unité dans la situation. En effet, M. Granger a-t-il saisi un seul instant de l'action qu'il nous a représentée? Je crois que non; car il me semble que pendant qu'Hippolyte, plein de mépris pour Phèdre, et d'horreur pour son amour incestueux, s'efforce de

fuir, la vieille lui présente encore le diadême; or, entre le moment où Phèdre, par l'entremise d'Œnone, lui offre la couronne, et l'instant où elle veut mourir de la main d'Hippolyte, il doit y avoir un intervalle et des combats; on ne passe pas dans la nature, aussi promptement qu'au théâtre, d'un sentiment extrême à un autre extrême. Je sais bien que la peinture doit nous donner, autant que possible, des traces de l'instant qui précède l'action, et des traces de l'instant qui suit; mais cela ne va pas jusqu'à intervertir l'état de l'action, et par conséquent empêcher l'effet de la situation. D'autre part, Hippolyte a une expression de mépris trop prononcée et trop dure, qui, par la manière humiliante avec laquelle il traite son amante, coupable, il est vrai, lui enlève quelque dose d'intérêt. Puis Phèdre suppliant l'objet de son amour avec une instance extraordinaire, ne dirige pas ses regards sur lui, et les a tournés vers le ciel; or, dans les supplications, quelque peu vives qu'elles soient, l'œil est ordinairement fixé avec une grande concentration sur l'individu auquel elles s'adressent.

Mais l'exécution de ce petit ouvrage, qui, comme on vient de le voir, a de grands défauts, se montre à nous d'une manière fort remarquable. En effet, il y a du feu, de la verve et de l'énergie dans toutes les figures; le style en est simple, mâle et noble, les draperies jetées avec une grandeur et une beauté vraiment remarquables.

Cependant, je crois que l'on pourrait demander un peu plus de délicatesse dans les formes, une touche plus franche et une couleur moins louche dans toute la composition, et moins rouge dans les carnations. Néanmoins ce petit œuvre, avec tous ses défauts, n'en est pas moins, selon moi, d'un très-grand prix.

Mme HERSENT.

Louis XIV bénissant son arrière-petit-fils.

Quoique le tableau de Mme Hersent représente un fait historique, si l'on en excepte le caractère de tête de Louis XIV, il n'a rien qui le distingue vraiment d'une scène de genre ; cependant, pour la dignité de l'histoire, nous nous empressons de l'examiner ici. Louis XIV, malade, en robe de chambre, et couché sur son fauteuil, se soulève pour donner la bénédiction à son petit-fils, en présence de Mmes de Maintenon et de Ventadour. L'une et l'autre sont diversement occupées : Mme de Maintenon à soutenir Louis XIV défaillant, et Mme de Ventadour à présenter à sa bénédiction la tête souveraine de son arrière-petit-fils, encore enfant. La scène se passe dans un intérieur d'appartement. En général, l'action et l'expression de chaque personnage qui figure dans ce tableau sont convenables et de beaucoup de vérité ; j'en dis autant pour tous les accessoires et autres parties. Il faut donc louer Mme Her-

sent de ce joli ouvrage ; cependant, entre nous, je pense que si madame a brodé les manchettes, coupé les robes et orné le salon, monsieur pourrait bien avoir croqué les têtes ; car à en juger *de visu*, c'est la même précision et la même finesse de dessin, et aussi la même sécheresse de touche et de carnations. Sans pousser plus loin cette investigation, j'ose dire que ce tableau, de la plus charmante exécution, à part un peu de sécheresse dans toutes les parties, braverait dans les détails les efforts les plus malveillans de la critique (1).

M. RIOULT.

Roger délivrant Angélique.

J'ai traité, je le confesse, un peu légèrement M. Rioult, quoiqu'il ait parfois de petites scènes assez intéressantes et assez morales ; mais M. Rioult prend le pinceau pour des bagatelles si légères (2), et il soigne souvent si peu son exécution, que cela a pu influer sur mes opinions. Puisqu'il nous présente une scène poétique que l'on peut ranger parmi les scènes d'histoire, nous allons donc spécialement nous occuper de son œuvre. Mais de quelle manière devons-nous envisager sa production ? On sait toute notre sévé-

(1) Cet éloge me semble aujourd'hui un peu faible pour un si joli ouvrage.

(2) Par exemple, son histoire de Ragotin.

rité à l'égard des sujets de la poésie transportés en peinture, on sait toute notre antipathie pour eux. Alors, de quelque bienveillance dont je sois animé pour M. Rioult, on ne sera donc pas étonné que je blâme le sujet de *Roger délivrant Angélique,* tel qu'il l'a reproduit. L'histoire d'un hippogryphe qui transporte d'une région à l'autre des personnages, et leur fait parcourir l'hémisphère en peu d'heures, est déjà assez bizarre dans l'Arioste, et cela ne passe chez lui qu'à la faveur du grandiose des pensées et du charme de la versification. Mais ici, nous montrer dans l'atmosphère la plus lourde bête suspendue en l'air avec des ailes qui ne supporteraient pas la vingtième partie de sa charge, cela est par trop ridicule. La raison est trop fortement blessée dans un pareil sujet, et rien n'y est compensé par la grâce que nous nous plaisons à admirer dans les amours, auxquels on pourrait faire le même reproche. Après cela, je dirai à M. Rioult que son hippogryphe a beaucoup de précision, de vigueur et d'énergie. Roger et Angélique sont assez bien en situation, quoique cette dernière figure soit mollement touchée. Mais je m'arrête ; car je pense que si ce tableau a quelque mérite d'exécution, ce sujet doit être absolument banni de la peinture.

M. LÉOPOLD ROBERT (à Rome).

L'Improvisateur napolitain. (Genre.)

C'est une chose singulière que l'enthousiasme excité parmi les critiques par ce petit œuvre; car c'était à qui trouverait des éloges plus vifs et plus exagérées. Sans s'occuper s'il satisfaisait pleinement la raison et le goût dans toutes ses parties, ils l'ont presque proclamé un chef-d'œuvre du genre. Nous allons voir cependant, par l'analyse que nous allons en faire, combien son mérite se réduit à peu de chose. D'abord, qu'est-ce qu'un improvisateur? Si j'ai bien compris sa nature, c'est, selon moi, un de ces êtres qui ont la puissance de s'exalter l'imagination, et de procréer par un souffle volcanique, soit des chants poétiques, soit des chants dramatiques, ornés de tout le charme du rithme et de toute la beauté du langage. Une telle opération de l'esprit ne peut certainement avoir lieu sans une grande agitation et sans de violens transports; et pour me servir d'une expression de Voltaire, *il faut avoir le diable au corps.* Or, si nous examinons l'improvisateur de M. Robert, nous trouvons un homme qui, les jambes croisées et dans une attitude très-froide, ouvre la bouche et ferme les yeux. C'était la pythie sur son trépied qu'il fallait nous montrer, même dans cet improvisateur populaire. Jamais, non,

jamais un homme si froidement organisé n'a pu, non seulement improviser, mais même procréer des chants ou poétiques ou musicaux (1). C'est tout bonnement un aveugle des rues qui va chantant des *noëls* pour gagner sa vie, ou s'il improvise, c'est, à la manière du signor Sgricci, pour la vingtième fois le même morceau. Il serait difficile ensuite de trouver dans les assistans le *pendent oscula fronti* du latin, c'est-à-dire cette émotion extraordinaire qu'une improvisation quelconque a coutume de produire sur ceux qui l'entendent, et qui, par conséquent, suspendent tous les yeux aux lèvres de l'orateur. Ils ressemblent tout au plus à ces *dilettanti* déterminés qui, après la cinquantième ou la soixantième représentation d'un ouvrage de Mozart ou de Rossini, écoutent le dos tourné à la scène et les mains dans les poches.

Voilà déjà la part de la composition, qui ne satisfait, comme l'on voit, en rien l'esprit ; voyons donc l'exécution. J'ai déjà dit que M. Robert dessinait froidement, et je dis maintenant

(1) Ce qu'il y a de singulier dans l'exposition de cette année, c'est que les trois peintres peut-être les plus froids de notre école aient cherché à nous représenter des personnages dans toute la chaleur de l'inspiration poétique. M. Gérard a fait *Corine* ; M. Robert, *l'Improvisateur napolitain* ; et M. Dejuinne, *la Maison du Tasse*, *à Sorente* (lithographie), dans laquelle on voit ce poëte dans le feu de la composition.

que personne ne dessine avec plus de pesanteur et de pauvreté, et souvent d'incorrection de formes. Qu'on examine seulement avec quels traits ont été dessinés les contours des yeux et des figures, et si l'on trouve de la délicatesse dans le trait, j'avoue ma malveillance. Mais la couleur ? Les couleurs, il est vrai, sont vives, chaudes, soutenues, et charment au premier abord. Mais le ciel a-t-il toute la liquidité nécessaire ? la mer toute la transparence et la fluidité qu'elle réclame ? et ce tertre, comme il est lourdement dessiné et lourdement peint! Après cela, on dira ce qu'on voudra : lorsque le goût est choqué de tant de manières, jamais la couleur seule, quelque belle qu'elle soit, ne pourra faire d'un tableau un œuvre digne d'estime.

En parcourant ensuite les différens ouvrages de M. Robert, j'en trouve quelques-uns qui me plaisent davantage, parce que le goût y est moins choqué, et que l'on y trouve quelquefois des parties dessinées. Parmi ces ouvrages, qui ne sont rien d'ailleurs pour la pensée, il faut distinguer les deux tableaux de *la Mort d'un brigand* et les deux *Pélerines se reposant dans la campagne de Rome*, qui ont le charme de la couleur au plus haut degré. Quant aux autres, ils sont plus ou moins médiocres, soit par la sécheresse de la touche et de la couleur, soit par les incorrections du dessin et la pauvreté des accessoires.

M. ROBERT FLEURY (à Rome). — Ses différens ouvrages. (Genre.)

Pour avoir fait moins d'enthousiastes que M. Robert, M. Fleury n'en a pas moins, selon moi, un mérite supérieur et qui promet davantage. La *Scène de brigands* me paraît de beaucoup au-dessus de *l'Improvisateur napolitain*. En effet, si les couleurs sont moins vives et moins bien soutenues, la couleur n'en est pas moins très-remarquable; et le dessin, ce fondement de l'art, y est traité avec verve, délicatesse et précision. Il faut voir ensuite comme tous les caractères de tête y sont exprimés, surtout ceux des religieux, qui sont diversement affectés de cette scène, et dont l'air archi-patelin de quelques-uns est saisi avec une délicatesse vraiment exquise. J'avoue ensuite que je ne suis pas aussi content des portraits des peintres français en Italie. Si la couleur de ce morceau se rapproche de celle de M. Robert (Léopold), et paraît plus soutenue, son dessin se rapproche aussi du sien, c'est-à-dire qu'il a moins de délicatesse et de précision que dans la *Scène de brigands*. Enfin, je dirai que je ne suis nullement content de son *Jeune pâtre dans la campagne de Rome*; car il est lourdement jeté et maussadement dessiné. (*Voyez* ETUDES.)

M. ROGER (à Rome). — Ses différens ouvrages.
(Genre.)

M. Roger, ainsi que les précédens, exploite les scènes et les costumes de l'Italie ; mais du moins il a la pensée, et cela fait toujours présumer davantage en sa faveur. Son *Intérieur de bâtiment pendant un orage*, sans être une scène traitée vigoureusement, ne laisse pas que d'être fort bien pensée. Pendant qu'un religieux confesse un jeune homme qui est à ses pieds et qui s'adresse au ciel, deux autres individus de conditions extrêmes s'embrassent comme frères, car le malheur les rapproche toutes. Un autre, plus calme et plus courageux, médite sur la circonstance ; et quoique le désespoir ne soit pas dans son âme, il regrette ses travaux imparfaits (car il paraît être artiste) et sa vie si tôt enlevée à la gloire. Dans le fond, un malade sort de la niche où il est couché pour embrasser aussi les deux individus qui sont dans les bras l'un de l'autre. Puis ce matelot qui veut descendre à fond de cale, et trouve que l'eau a tout envahi, rend encore la situation plus terrible. Cette scène est d'ailleurs parfaitement éclairée.

Le petit tableau des *Chevaux préparés pour la course* est encore bien joli et d'un effet piquant. S'il ne se recommande pas par la pensée, il est exécuté avec une délicatesse de dessin, une fer-

meté de touche et une beauté de couleur vraiment exquises ; c'est un charmant morceau d'amateur. Quant à l'arrivée des chevaux de course, quoique l'on puisse trouver dans beaucoup de parties les qualités que je viens de louer dans le petit tableau des *Chevaux préparés pour la course*, néanmoins, comme les figures sont plus nombreuses, et que cette multitude de figures exige une plus grande habitude du dessin, ainsi que les autres parties, ce tableau montre des endroits très-faibles. Que M. Roger se restreigne, qu'il laisse à ceux qui n'ont pas la pensée le soin de nous montrer les spectacles d'Italie, et je suis persuadé qu'il fera un jour un fort beau chemin dans la carrière du genre. (*Voyez* ETUDES.)

M. DESBORDES.

Scène de vaccine. (Genre.)

C'est une idée tout à fait philanthropique et louable que celle qui a suggéré à M. Desbordes l'idée de son tableau. Au moment où la résistance irréfléchie d'un grand nombre de parens aux bienfaits de la vaccine entraîne une foule d'évènemens malheureux dans les provinces, il est très-honorable sans doute d'en prêcher les heureux résultats. Mais l'intention mère du tableau n'est pas le seul motif qui m'engage à parler de celui de M. Desbordes. La manière dont il l'a traité, quant aux diverses parties de l'exécution,

en est la principale et unique cause. Il n'était pas facile, comme on pourrait le croire, de traiter une scène qui paraît se rencontrer tous les jours dans la société ; car ce n'était point une scène à passions violentes, et il fallait nous montrer toute la tendresse des parens avec cette inquiétude qui ne manque jamais de les agiter au moment d'une opération si mystérieuse, puis varier l'intérêt, et par conséquent l'expression de tous ses personnages. Comment M. Desbordes s'est-il tiré de ces écueils, où mille autres auraient échoué ? J'ose dire qu'il s'est montré supérieur dans cette partie, de manière à contenter les imaginations les plus délicates. Par exemple, ce médecin ; bien qu'il soit sensible aux douleurs de l'enfant, il est confiant en son art. Le jeune homme qui lui apporte son fils, premier fruit de son hymen, est plus sensiblement affecté de cette scène, et il regarde l'opération avec la plus tendre inquiétude ; la nourrice l'est un peu moins. Mais il faut voir quelle délicatesse de sentimens tendres le peintre a su répandre dans les traits et la physionomie de cette dame qui confie aussi son enfant au médecin, ainsi que dans ceux de la bonne et de la jeune fille. Enfin, il est impossible d'expliquer la bonté touchante exprimée dans tous les caractères de tête de cette composition, et dont l'invention fait honneur aux sentimens de M. Desbordes.

Si nous examinons ensuite l'exécution, on

trouve encore ici des parties véritablement supérieures, particulièrement le dessin ; car toutes les figures y sont dessinées avec une délicatesse et une précision que je n'ai point encore rencontrées dans notre école. Tous les reliefs sont parfaitement sentis, et les étoffes traitées avec beaucoup de vérité. Malheureusement il n'en est point ainsi dans les carnations ; car elles sont rouges, sèches, et d'une touche ni moelleuse ni forte, et toute la couleur se ressent un peu de sécheresse. Si cet ouvrage a produit si long-temps fort peu d'effet sur moi, c'est par ce côté faible, car c'est la couleur qui attire.

· Maintenant, si je puis me permettre de donner des conseils à M. Desbordes, ce serait d'aller étudier auprès de M. Delaroche jeune comment il traite les carnations, puis d'apprendre encore de lui comment il traite les cheveux de tous les âges ; puis toutes les étoffes, depuis le velours jusqu'à la bure, car il les traite encore mieux que M. Desbordes ; enfin comme il ordonne une grande assemblée. Après cela, je chercherai peut-être en vain parmi nos peintres quel est celui qui trouve des caractères de tête plus honnêtes, des expressions plus touchantes ; enfin, qui pense plus délicatement et exécute de même.

M. PERNOT.

Marius sur les ruines de Carthage. (Paysage historique.)

J'ignore pourquoi le nom de M. Pernot ne s'est pas trouvé plus tôt dans mes analyses, car l'ouvrage indiqué ci-dessus m'avait frappé dès le premier jour de l'exposition. Quelques critiques faites autour de moi sur l'étrange couleur du ciel, puis un peu de défiance dans mes propres opinions, ont été probablement cause de ce silence, et m'ont rendu timide à donner mon sentiment au sujet de ce bel ouvrage. Que l'on critique tant que l'on voudra l'effet du ciel, trop rouge peut-être, même pour le soleil couchant d'Afrique, ce morceau ne m'en paraît pas moins d'un homme de beaucoup de talent et d'un mérite distingué. En effet, il y a de la vérité dans la disposition de toutes les parties; l'on y trouve une entente admirable de la perspective et des plans; de plus, la vigueur de touche et d'exécution que l'on y remarque, n'est pas de peu de prix à mes yeux. Il y a bien un peu de lourdeur dans le tout ensemble; mais les ruines s'y développent bien, leur effet en est imposant, et la dégradation insensible des teintes y est traitée de main de maître. Quoique la critique, jusqu'ici dédaigneuse, n'ait pas jugé à propos de parler de ce morceau, il ne m'en paraît pas moins digne de beaucoup d'éloges.

M. STORELLI.

Différens paysages.

M. Storelli, dont le nom se trouve par hasard à côté de celui de M. Pernot, se fait remarquer par un genre de talent tout différent, et des qualités toutes contraires. En effet, au lieu de ce caractère grave, sévère, imposant, qui apparaît chez M. Pernot, c'est par la facilité, l'élégance et la richesse qu'il se distingue. Il jette parfaitement ses lignes, ses masses se présentent bien, son feuillé est fort joliment touché, tout chez lui est animé, et il y a pour ainsi dire du feu dans ses eaux; mais, il faut le dire, il y a dans quelques parties des faiblesses d'exécution; car sa touche n'est pas très-forte, ce qui fait que ses lointains ne fuient pas très-bien; car c'est par la dégradation insensible des teintes que l'on prolonge ses horizons, et le tout ensemble chez lui n'est pas toujours très-net. Malheureusement, l'on ne rachète pas dans le paysage, par le charme de la composition et la grâce des contours, ce qui manque d'énergie à la touche. Il n'y a pas de doute que si l'on pouvait réunir le talent de M. Pernot à celui de M. Storelli, l'on ne pourrait en faire un paysagiste du premier ordre, en donnant à M. Pernot la richesse, l'élégance et la facilité de M. Storelli, ou bien à M. Storelli la vigueur, l'énergie et le caractère imposant des grands ouvrages de M. Per-

not. L'artiste qui serait doué de leurs différentes qualités serait, sans contredit, le premier de nos paysagistes de l'époque.

M. SWEBACH.

Une course.

A la vue des ouvrages de M. Swebach fils, car j'en ai vu un assez grand nombre, il n'est pas difficile de s'apercevoir de quelle école il sort, et l'on sent bien que son père a présidé à ses études, et lui a, pour ainsi dire, inculqué ses principes et son goût. En effet, c'est le même genre, c'est la même manière de peindre et la même méthode dans toutes les parties de l'exécution. M. Swebach fils a déjà, selon moi, beaucoup de talent; mais, il faut le dire, il est encore loin de son modèle. Il a bien, comme son père, la vie, la vérité, et une grande finesse de dessin, et tous ses accessoires sont bien traités dans le même goût; mais cependant, ce n'est pas tout à fait la même grâce et la même netteté. L'on voit aussi chez lui la même abondance de figures, toutes très-animées; mais elles ne me paraissent pas si bien groupées, et l'on ne trouve pas chez lui cet aimable désordre dans lequel on voit l'ordre et la variété que l'on trouve chez son père. Il y a en outre un peu d'uniformité dans son dessin, et particulièrement dans ses chevaux; car ils paraissent tous des-

sinés sur le même modèle, c'est-à-dire d'après des proportions trop sveltes et trop alongées; enfin, le tout chez lui ne forme pas un ensemble aussi vrai pour le dessin, et aussi piquant pour le coloris. Mais M. Swebach est jeune, les amateurs se disputent déjà ses productions, et il n'y a pas de doute qu'il ne fournisse une carrière très-honorable dans son genre.

M. EUGÈNE LAMI.

Combat de Miravete. (Espagne, 1823.)

Je dois commencer par féliciter M. Lami de ce que, oubliant les principes stratégiques des armées modernes, il a choisi un combat pour lequel il a pu briser la symétrie des bataillons, et mettre la plus grande variété dans son ouvrage, car rien n'est plus froid en peinture que la symétrie, et rien ne choque plus que les alignemens et les groupes uniformes. Mais pour être grand peintre de batailles, cela suffit-il? Non, sans doute, il faut de l'imagination, il faut de la poésie pour ces sortes de compositions, il faut être fécond, varié, et savoir tuer un homme, faire couler son sang, et imprimer à tout, même aux coursiers, une ardeur belliqueuse, afin de donner au spectateur l'idée de ces scènes terribles que commandent quelquefois l'intérêt public et le plus souvent l'ambition et l'intrigue : sans cela, le peintre sera bien froid, et ne nous montrera que des combats sans terreur et des guerriers sans ardeur et sans courage.

De nos jours, les peintres de batailles ne s'occupent que trop souvent, en nous retraçant les hauts-faits de nos armées, de nous représenter que de beaux uniformes, de beaux galons, et de faire ressortir l'éclat des couleurs de manière à attirer les yeux de la masse. M. Eugène Lami doit bien se garder de ne voir le genre qu'il a adopté que de cette manière, il ne pourrait jamais obtenir qu'une réputation secondaire, peu propre à satisfaire son orgueil. M. Eugène Lami a de la chaleur dans l'imagination ; car l'histoire de ce cavalier renversé, et qui tombe dans un précipice que l'on aperçoit dans son tableau, le prouve ; il dessine bien, sa couleur est forte, chaude, sa touche grasse ; et si l'on en excepte des plans qui ne sont pas très-bien calculés, il n'y a que des éloges à donner à son exécution. Mais comme il n'y a pas assez de scènes pittoresques et poétiques dans son ouvrage, il est un peu froid ; c'est pourquoi il faut lui recommander surtout de monter son imagination à la hauteur du genre, et par conséquent de nous donner des ouvrages dignes de son pinceau.

M. DESTOUCHES.

Convalescence de Gresset. — Scène de prison. — Schéhérazade racontant des aventures au sultan. — Portrait.

M. Destouches n'aurait-il déjà plus le feu et l'ardeur du jeune âge, et l'ambition d'une grande

renommée n'animerait-elle plus son cœur? Il figurait à l'exposition de 1822 pour plusieurs ouvrages de grande dimension, tandis que celle de 1824 ne le voit qu'avec de petites scènes, charmantes à la vérité, mais qui ne peuvent le faire sortir de la ligne des peintres ordinaires. Ce sont en effet de charmantes élégies que sa *Convalescence de Gresset* et sa *Scène de prison*, et qui respirent un sentiment plein de grâce et de sensibilité. La première surtout, quoique le costume historique n'y soit pas observé, exhale, pour ainsi dire, un parfum de candeur touchante et de simplicité naïve; mais l'exécution en est si faible, qu'elle n'ajoute que bien peu à l'intérêt de ces scènes.

M. Destouches nous a offert encore une petite composition de *Schéhérazade* des *Mille et une Nuits*, puis un portrait. Mais M. Destouches me paraît avoir peu le sentiment des scènes gracieuses et spirituelles, c'est pourquoi le premier de ces ouvrages me paraît très-peu remarquable. Quant au portrait, il est assez bien caractérisé, mais, selon moi, très-faible d'exécution. Espérons qu'au Salon prochain, M. Destouches prendra glorieusement sa revanche.

M. SCHEFFER jeune.

M. Scheffer jeune est encore un peintre de genre très-estimable. Ainsi que son frère, il sait trouver des situations fort touchantes, de

beaux caractères de tête et des natures susceptibles de nous intéresser fort à elles. Mais, nous sommes forcés de l'avouer, l'intérêt qu'il excite en nous est médiocre, car il lui manque un peu de cette chaleur dont son frère a de trop : aussi ses ouvrages sont-ils froids et manquent-ils leur but. Je ne les examinerai pas. Il me suffit d'avoir constaté le principal défaut de ses petites compositions.

M. Scheffer jeune a aussi essayé les grandes proportions ; mais le défaut de chaleur s'y fait d'autant plus sentir : aussi j'engage M. Scheffer jeune, si toutefois il n'abandonne pas la carrière de la peinture, de s'en tenir aux petites scènes et aux petites proportions : s'il n'y acquière pas une grande réputation, il y acquerra du moins celle de peintre estimable.

MM. BONNINGTON et COLIN.

Marines.

J'ignore lequel de ces deux peintres s'est fait l'imitateur de l'autre ; mais ce que je sais bien, c'est que, malgré les observations répétées que j'ai faites sur leurs différens ouvrages, j'aurais de la peine, je crois, à distinguer les productions de l'un ou de l'autre. Tous deux, en effet, ont même genre de composition, même simplicité, même grâce et aussi même originalité dans l'exécution, et pour ainsi dire même coloris. Ce-

pendant, si j'ose exprimer mon opinion sur leurs talens respectifs, et caractériser leurs différences, il me semble que M. Bonnington montre plus d'abondance d'imagination, et plus de facilité dans le jet de ses figures. Il y a plus de bonhomie dans les figures de M. Colin, et plus de grâce dans leur exécution. Elles me semblent en outre traitées avec plus de verve, de précision, et leurs caractères de tête me semblent trouvés avec plus de bonheur. Il y a, comme je l'ai dit, plus d'abondance chez M. Bonnington; mais il y a plus d'intentions annoncées et plus d'intérêt dans les compositions de M. Colin; sa touche me paraît ensuite plus ferme, plus nette, plus précise, son coloris plus animé, et il paraît accuser ses plans avec plus de netteté.

Quelles que soient les différences qui caractérisent ces deux artistes, j'avoue qu'ils ont l'un et l'autre un talent fort estimable, et j'aime beaucoup leurs ouvrages, parce qu'il y a chez eux de la bonhomie et de la naïveté, qualités que je mets de beaucoup au-dessus du bel esprit de nos faiseurs de petites charges, et qui ne peut avoir cours qu'un moment. Je dirai toutefois en passant, à M. Colin, qu'il se garde bien de vouloir sortir de son genre pour nous donner des scènes telles que celle de l'*Enterrement d'une jeune fille*, dans laquelle il nous a montré une foule de compagnes vêtues de voiles blancs, qui exigeraient

une touche plus hardie, un goût plus grand, et une autre habileté d'exécution.

M. PINCHON.

Quand je vois les ouvrages de M. Pinchon, dont toutes les figures dirigent leurs regards sur le spectateur, au lieu d'être à leur action, je ne puis m'empêcher de me rappeler ces beaux esprits de salon qui, après avoir fait une mauvaise plaisanterie, regardent les assistans pour réclamer les éloges qu'ils méritent. Rien n'est plus insupportable, à mon sens, que de voir des figures ainsi représentées sur toile, et qui, pis est, visent à la naïveté. Quoi qu'en ait pu dire jadis un peintre critique, le spectateur ne doit en aucune sorte entrer dans l'action de la scène, et il faut que les acteurs agissent comme si le spectateur n'était pas là, et par conséquent qu'ils soient tout à leur *affaire*. Pour citer des exemples chez ce peintre, dans le tableau des *Petits Savoyards qui jouent aux cartes*, celui qui est sur le devant montre ses cartes au spectateur; dans *la Fileuse*, la vieille femme, au lieu d'être à ce qu'elle fait, regarde encore le spectateur, et l'enfant qui mange sa soupe fait encore de même. Bien que M. Pinchon ne soit pas sans talent et sans grâces dans l'exécution, l'on ne peut disconvenir qu'une pareille faute de goût enlève tout le charme de ses petites compositions.

M. MONTHELIER.

Intérieurs.

Parmi les différens peintres d'intérieurs dont je n'ai pu encore parler dans mes analyses premières, M. Monthelier est sans contredit celui qui se présente le plus avantageusement. Ses effets ne sont pas très-vifs, parce que la touche n'est pas très-forte; mais on voit avec plaisir ses ouvrages, parce qu'elle est franche, libre, et que ses figures sont spirituellement touchées, ce que l'on trouve rarement parmi les peintres d'intérieurs.

Si M. Monthelier est jeune, comme il y a toute apparence, il faut espérer qu'il ne s'en tiendra pas à ce genre, et qu'il cherchera à se distinguer dans un autre.

M. BEAUME.

Invalides visitant leur camarade malade.

Je n'ai qu'un souvenir confus du tableau d'*Alain Chartier*, de M. Beaume; par conséquent, je n'en puis parler consciencieusement. Mais son tableau de la *Maladie d'un invalide*, dont une gravure fidèle nous permet d'apprécier le mérite tous les jours, fait présumer beaucoup de cet artiste. Il y a en effet du naturel et de la simplicité dans cette petite scène, et l'on n'y trouve

rien de trop, mais aussi rien qui annonce l'indigence d'imagination. Un invalide est assis auprès du lit de son camarade malade, tandis qu'un autre invalide ouvre la porte, dans l'intention de savoir de ses nouvelles et de lui prodiguer une charitable distraction. La physionomie de ces braves gens est bien ce qu'elle doit être, et l'intérêt qui respire dans toute cette scène fait honneur à l'artiste. L'exécution du reste de ce petit drame est entièrement en rapport avec l'intérêt du sujet; car les trois figures y sont parfaitement dessinées, parfaitement touchées, et d'un faire d'une précision très-remarquable.

Si M. Beaume continue à peindre de pareilles scènes, il acquerra facilement l'estime des amateurs; mais qu'il ne se laisse point ébloui par les éloges qui lui ont été prodigués; son talent, à peine parvenu au jour, s'éclipserait bientôt, et il en serait pour des retours très-vifs d'amour-propre.

MM. L. WERBOCKOVEN et ROQUEPLAN.

Marines.

MM. Louis Werbockoven et Roqueplan ont été tous deux honorés d'une médaille; tous deux ont un véritable talent, quoique nullement supérieur. Il y a de la facilité et de la vérité dans leurs petits tableaux; leurs figures ont de la bonhomie, et tous deux ont une assez grande

finesse de touche. Cependant, je crois pouvoir dire que la couleur de M. Werbockoven me paraît trop grise et trop plombée, puisqu'il ne réussit pas si bien dans les tableaux dans lesquels il dépasse un certain module convenable à sa touche.

Quant à M. Roqueplan, je trouve sa couleur louche, terne, noirâtre et trop peu variée, car elle est la même dans toutes ses petites compositions. Or, un peintre de marine, dont le genre n'est déjà que trop rétréci, doit savoir se jouer des lumières, et nous montrer, autant que possible, tous les effets de jour. C'est par-là qu'il montre son esprit d'observation, et annonce qu'il ne s'en tient pas à de simples études.

M. VANDAEL et M^{lle} LABRUYÈRE.

Fleurs.

Ce n'est point assurément par oubli que j'ai différé jusqu'ici à parler de M. Vandael et de M^{lle} Labruyère relativement à leurs tableaux de fleurs. Mais, à quelque point qu'on les vante, je ne puis m'associer aux éloges qu'on leur a prodigués. Il me semble qu'il y a chez eux plus de magnificence que de vraie beauté, plus d'éclat que de vrai coloris. Leurs fleurs sont sans velouté, leurs feuilles sans duvet, et le tout paraît chez eux collé sous verre contre du papier, tant l'on n'y aperçoit ni reliefs ni air ambiant.

M. COPLEY FIELDING (Anglais).

Paysages aquarelles.

M. Copley Fielding a, dit-on, fait bien des jaloux parmi les peintres de notre école; aussi une foule de voix adulatrices se sont élevées pour lui prodiguer des éloges, ainsi que pour M. Constable. Si, dans l'art du paysage ou de l'aquarelle-paysage, la critique ne doit pas se permettre d'examiner chaque objet en détail, ni de leur demander en particulier de la vérité, il faut avouer que les ouvrages de ces messieurs sont des chefs-d'œuvre, parce que les masses s'y présentent bien et naturellement; mais si l'on oublie cette défense expresse, et l'on cherche quelque chose de plus dans leurs paysages, ce que je crois d'accord avec une saine critique, il faut avouer que l'on n'y trouve rien de dessiné ni rien de détaillé. Par exemple, chez M. Copley, les bestiaux ressemblent à des pierres ou rochers, selon la grosseur de leur nature, et ses pierres et rochers ressemblent souvent à ses bestiaux; ses arbres sont, ainsi que ceux de M. Constable, barbouillés et sans modèles; enfin, lorsqu'on regarde ses ouvrages de près, l'on n'y trouve plus rien.

Si M. Copley est jeune, et que l'on veuille voir en lui l'espérance du talent, j'y souscris; mais si dès aujourd'hui on veut y reconnaître un mé-

rite à l'abri de la critique, alors je proteste contre cette décision, et je prétends que l'on n'y trouve que l'indice du talent.

M. BRUNE.

Paysages aquarelles.

M. Brune est Français : partant les éloges ont dû être plus rares pour lui ; mais, selon moi, il est de beaucoup supérieur au peintre dont je viens de parler. Au lieu d'un faire lourd et sans détails, M. Brune manie le pinceau avec facilité, élégance, ainsi qu'il doit l'être dans le genre du paysage aquarelle. Il jette parfaitement ses masses, touche très-joliment ses arbres, et dispose le tout avec une grande richesse, sans négligences et sans incorrections. L'effet, pour en être médiocre au premier abord, en est, selon moi, plus agréable par le choix et l'agréable variété des couleurs ; car rien n'est plus fade, plus sourd, que les tons ou noirâtres ou bruns de M. Copley. Mais les artistes ont leurs préjugés et leur entêtement, et il n'est pas toujours très-prudent de les heurter.

DU PORTRAIT.

C'est un genre à part en peinture que celui du portrait, et certainement, dans les différentes parties de cet art, ce n'est pas celle qui exige le

moins de talens et de capacités. Tel souvent qui combine une scène, qui trouve des expressions, des caractères de tête, et qui se montre enfin supérieur dans le genre historique, n'est souvent qu'un médiocre portraitiste. Tel autre aussi, il faut le dire, qui excelle dans le portrait, n'est souvent qu'un froid peintre d'histoire. Ce sont en effet deux genres séparés qui exigent des capacités différentes : c'est de l'imagination, de la verve, de l'enthousiasme, qu'il faut à l'un ; et à l'autre il faut un génie plus froid, plus tranquille, mais aussi une chaleur non moins soutenue, et peut-être plus de profondeur. Le peintre d'histoire, épris d'une grande pensée, enthousiasmé par son sujet, et sorti en quelque sorti de lui-même, trouve souvent, au milieu d'une seule inspiration de génie, non seulement ses scènes, ses caractères de tête, l'expression de ses personnages, mais encore ses draperies, sa couleur, et même ses accessoires. Il n'en est pas de même du peintre de portraits : toujours froid et calme, il doit, avec une sagacité étonnante, étudier non seulement les traits de son modèle, mais encore le caractère de la physionomie, afin de nous montrer comme saillans à nos regards, avec les traits de sa figure, son caractère, ses mœurs, ses sentimens, et tous les traits distinctifs de son naturel. Pour cela, il faut une étude préliminaire et profonde du cœur de l'homme et des différens naturels qui se rencon-

trent dans la société. Les capacités nécessaires pour être un grand portraitiste sont donc, selon moi, pour le moins aussi difficiles à rencontrer que celles qui sont nécessaires pour un peintre d'histoire : aussi rencontre-t-on moins de grands peintres de portraits que de grands peintres d'histoire.

Si nous examinons ensuite l'exécution d'un portrait, c'est encore un autre genre d'étude et une manière différente. Si, dans une grande scène, le peintre peut et doit négliger une foule de détails, afin de ne pas compromettre l'ensemble, ici rien ne doit l'être ; carnations, cheveux, linges, étoffes, draperies, rien ne doit être montré sans le caractère distinctif de chaque objet. Il faut, de plus, que le goût le plus exquis préside soit à l'attitude, soit à l'ajustement, soit à l'assortiment des couleurs ; car le portrait a aussi sa poésie. Ensuite, si la vie et le sang ne circulent pas dans les carnations, si la coiffure n'est pas d'un tour gracieux ou sévère, selon le personnage, si les reliefs ne sont pas exprimés et toutes les étoffes rendues ; enfin, si le tout n'est pas calculé selon le caractère du personnage dans le monde, selon son esprit ou selon ses fonctions dans la société, le peintre n'aura fait qu'un portrait médiocre avec de belles parties peut-être, mais que l'on ne pourra regarder comme monument du genre.

Il est cependant une classe de portraits pour les-

quels le peintre peut et doit faire abstraction de tous les soins de détail dans l'exécution : c'est lorsqu'il a à représenter un héros dans la chaleur de l'action. Comme il ne doit nous montrer dans cet instant que le sentiment qui l'anime et son grand caractère, toutes les délicatesses de détail dont j'ai parlé énerveraient ce portrait, et nuiraient au sentiment qu'il doit exprimer. Ces sortes de portraits rentrant dans la classe des tableaux d'histoire, peuvent par conséquent être peints vigoureusement et chaudement, avec des draperies larges et le style convenable. Mais aussitôt que le peintre prétend nous représenter ce héros dans son intérieur, et en *déshabillé*, comme l'on dit, il faut alors qu'il nous montre l'homme avec ses vertus domestiques, ses qualités et même ses défauts.

Telles sont les règles sur lesquelles je crois que repose le genre du portrait. J'ai cru devoir faire précéder l'analyse des productions de ce genre qu'offre le Salon, afin de partir de là pour fonder mes observations et mes critiques.

Parmi les nombreux portraits que renferme le Salon, si j'en juge d'après l'énoncé des doctrines que je viens d'émettre, j'en trouve beaucoup de fort remarquables, mais peu ou point qui satisfassent pleinement ma raison et mon goût. Plusieurs, il est vrai, se font distinguer par de belles parties; mais il n'en est aucun qui réunisse toutes ces qualités, ou du moins un en-

semble de qualités suffisantes pour le proposer comme modèle aux autres. Dans celui-ci l'on remarque une belle et savante exécution, mais plusieurs parties croquées, et peu ou point de goût; dans cet autre on trouve du goût, mais une négligence impardonnable dans tous les détails de l'exécution; l'un est bien caractérisé, et l'autre n'a qu'une expression vague, dans laquelle le caractère ne s'explique point; enfin, j'en trouve peu qui annoncent une grande élévation dans l'esprit et une science profonde des caractères. Mais voyons nos portraitistes et par ordre.

M. le baron Gérard, premier peintre du Roi, se présente aussi le premier au Salon avec plusieurs portraits. Certes, personne ne peut contester à M. Gérard le talent de donner à tous ses portraits un aspect flatteur. Il caresse assez bien de la touche (car c'est le mot consacré) une tête de femme, et lui donne toutes sortes de grâces extérieures; mais M. Gérard ne les met-il pas trop souvent a représentation, et ne leur donne-t-il pas à toutes les mêmes caractères de physionomie et les mêmes carnations? Quant aux portraits d'hommes, il les traite plus largement, mais souvent avec monotonie, et puis toutes ses draperies et ses formes sont souvent de bois.

M. Girodet vient ensuite. Parmi la foule des portraits qu'il nous offre cette année, il s'en trouve deux en pied de héros vendéens, l'un du

général Bonchamp, et l'autre du général Cathelineau. En appliquant ici les principes expliqués ci-dessus au sujet des portraits de héros, on sent aussitôt le reproche que je puis faire à ces morceaux. La touche léchée et molle avec laquelle ils ont été traités, ainsi que le peu d'élévation et de grandiose dans le caractère de leur expression, suffisent pour me faire prononcer qu'ils sont au-dessous du genre. Quant à ses autres portraits, quoiqu'ils soient tous d'une exécution savante qui dessine bien les reliefs, ils sont assez médiocres, soit par la touche, soit par les carnations, soit par le peu de goût dans le choix des poses. Il en est cependant un de femme qui serait fort bien, si les carnations étaient moins noires et moins louches.

Après ces deux peintres vient M. Gros, qui nous offre un seul portrait, celui de M. le comte Chaptal. Le naturel de la physionomie et la simplicité de la pose sont on ne peut pas plus dignes d'éloges; les carnations surtout sont très-bien traitées, car l'on voit circuler le sang et la vie, particulièrement dans les mains. Si la touche n'était pas un peu molle dans quelques parties de la tête, il n'y aurait rien à dire jusque-là; mais ensuite les cheveux, la draperie, les accessoires, comme tout cela est dur, sec, heurté, cassé, et peu en harmonie pour les couleurs (1)!

(1) Ceci est exagéré à dessein, parce que je n'avais pas l'in-

Pourquoi faut-il qu'un si grand peintre ait à côté de parties sublimes des parties si faibles, et que l'on ne trouve jamais chez lui une draperie passable, ni aucun soin dans l'exécution des cheveux, et de plus, que l'on ne trouve (*voir* la Coupole) ni intelligence dans les groupes, ni choix harmonieux dans les lignes et les couleurs, ni entente des lumières et des ombres ! Regrets superflus ! la critique doit être indulgente sur les défauts en faveur des belles parties.

M. Hersent, célèbre comme peintre d'histoire et académicien, vient naturellement après ces peintres. On remarque de lui, au Salon, un grand nombre de portraits. Pour n'être pas obligé de me répéter en les détaillant tour à tour, je dirai que M. Hersent comprend assez bien le caractère des personnages qu'il représente, qu'il est très-heureux dans le choix de ses poses, ainsi que dans les ajustemens et tous les détails. Mais l'exécution de M. Hersent laisse beaucoup à désirer : on voit rarement chez lui les reliefs sortir de la toile ; ses carnations sont toutes sèches, sans transparence, et presque toutes ses étoffes sont manquées.

A la suite de ces peintres, dont la célébrité est reconnue sous divers rapports, l'on trouve

tention de parler de la coupole, qui, bien que remarquable sous quelques rapports, est aussi des plus condamnables sous un grand nombre d'autres.

une foule de peintres moins connus, mais qui n'en sont pas moins très-recommandables.

A la tête de nos peintres de portraits les plus distingués se présente sans contredit M. Paulin Guérin. En général, il a compris ce qu'exigeait le genre, soit pour l'énergie et la délicatesse de la touche, soit pour la variété et la vérité des carnations, soit pour les reliefs, et chez lui la science de l'exécution est des plus profondes. Si l'on examine en effet le portrait de M. Charles Nodier, quelle vie et quelle vérité! et comme il est touché! Pour être caressé avec la touche la plus variée, la couleur n'en est pourtant pas tourmentée, et les chairs sont resplendissantes de vie. Si l'on examine le portrait de cette jeune femme en Danaée, ou bien cette étude, comme tout porte à le croire, comme la chair de ce corps est pleine de transparence et de délicatesse! et ces seins!..... L'imagination de M. Paulin Guérin était en péché lorsqu'il les a exécutés. Je passe les autres portraits, où l'on trouve encore éminemment la vie et la vérité des carnations, ainsi que le sentiment exquis du coloris. Après cela, comme il n'est rien de parfait sur la terre, je dirai que M. Paulin Guérin n'est pas toujours heureux dans le choix de ses attitudes et de ses poses. Ainsi cet architecte, qui devrait être, le compas à la main, occupé à tracer un plan ou à le méditer, est ici dans l'attitude d'un orateur rempli d'indignation soit contre les vices, soit

contre les intrigues de son siècle, et jure de les foudroyer et de les étouffer. Cette jeune femme, au corps et aux seins délicieux, a d'ailleurs une tête tellement enluminée, et la vie du sang y est portée à un si haut point, qu'il faut craindre pour son représentant un attaque d'apoplexie, si réellement il est ressemblant. Cette autre dame assise, au schale rouge, et vue presqu'en entier, est dans une attitude indécise, et l'expression de la physionomie participe fortement de ce caractère. Toutes les parties de l'exécution ne sont pas non plus également recommandables et à la même hauteur chez M. Paulin Guérin. Il en est un surtout qui est chez lui de la plus grande médiocrité; je veux dire la partie des linges et des étoffes, soit dans l'ajustement, soit dans l'exécution. Ainsi l'habit de M. Charles Nodier n'est-il pas un peu étriqué et ne le gêne-t-il pas? J'en dis autant de celui de l'architecte. La gaze de cette jeune femme en Danaée, qui devrait être si légère et si transparente, n'est-elle pas sale et passée à un empois si fort, qu'elle doit infailliblement égratigner la peau si délicate de ce bras de rose et de lys? Le tissu de mousseline, ainsi que celui du cachemire qui revêt cette dame assise, sont-ils bien rendus avec vérité? J'aurais bien envie de pousser la querelle plus loin, en évoquant l'odalisque du Luxembourg, que M. Guérin a qualifiée du nom de *Vénus*; mais je me tais, dans l'espérance qu'il se corrigera sur cet article

Dix-sept portraits, et tous plus beaux, plus naturels les uns que les autres, telle est la part de M. Rouillard au Salon. C'est ce peintre qui entend à frapper un portrait du caractère distinctif de son modèle, qui sait placer chaque personnage dans une attitude convenable, sans apprêt et sans gêne! Nullement supérieur, il est vrai, dans aucune partie de l'exécution, M. Rouillard n'est cependant médiocre dans aucune; tous ses reliefs sont parfaitement exprimés, ses étoffes sont bien rendues, et l'on ne trouve rien de négligé ni rien de trop recherché dans ses détails; cependant je crois que l'on pourrait lui demander des carnations moins rouges ou moins louches, et une touche plus fière, plus délicate et plus nette.

M. Lawrence, premier peintre de l'Académie de peinture en Angleterre, et le peintre de portraits à la mode dans ce pays, a daigné nous envoyer deux de ses productions, pour nous consulter en quelque sorte sur notre goût. Quoique ce peintre ait quelque élégance et quelque délicatesse dans le choix de ses attitudes et dans le jet de ses portraits, nous engageons fortement nos peintres à ne pas se laisser prévenir par sa manière, et à éviter la sécheresse de ses carnations, la froideur de son coloris, et sa négligence dans toutes les parties de l'exécution. J'imagine cependant que ce peintre pourrait servir à exécuter un beau portrait, avec l'assistance des deux

précédens peintres. Ainsi, M. Lawrence le disposerait, M. Rouillard le caractériserait, et M. Paulin Guérin l'acheverait en le soignant dans tous ses détails. Mais quelle que soit la supériorité de la disposition et le jet d'un morceau de ce genre, sur le reste, la palme du portrait doit demeurer à M. Paulin Guérin, parce qu'en caractérisant assez bien ses portraits d'hommes, il a le mérite d'une exécution supérieure et profonde.

Viennent ensuite MM. Kinson et Belloc, avec même genre de talent, même manière et mêmes défauts : tous deux se présentent avec des portraits de femmes pleins de délicatesse et de grâce ; tous deux ont un goût exquis dans le choix des ajustemens et dans la manière de les rendre ; mais ni l'un ni l'autre ne me paraissent susceptibles de portraire des héros, parce que ni l'un ni l'autre n'ont la touche assez fière et le faire assez hardi.

Voilà pour les académiciens et les peintres uniquement occupés du genre ; maintenant nous allons parcourir la liste des peintres d'histoire de notre jeune école, et jeter un regard rapide sur leurs manières respectives de traiter le portrait. C'est ici que nous allons avoir des préjugés à combattre et des opinions à heurter relativement à quelques-uns d'eux ; mais quels que soient les obstacles à combattre, et les petites passions à vaincre, nous allons exprimer notre opinion avec liberté et franchise.

Le Salon renferme un grand nombre de portraits de nos jeunes peintres d'histoire; plusieurs même sont du genre héroïque, soit en pied, soit équestre. Parmi ces derniers se trouvent le *François I*er, de M. Couder; le *Henri IV*, de M. Mauzaisse; *le duc d'Angoulême* et *le roi Charles X*, de M. Horace Vernet. Parmi les autres, on distingue le portrait de M. le maréchal Gouvion-Saint-Cyr, du même peintre, M. Horace Vernet. Je ne dirai rien du *François I*er, de M. Couder, en faveur du coup de maître qu'il a fait en sa vie. On sait notre opinion à l'égard du *Henri IV* de M. Mauzaisse, auquel nous avons reproché une touche molle et léchée, et le peu de dignité répandue dans ses traits; car c'est Henri IV égrillard, après un bon dîner, revenant au logis, cahin-caha, sur son cheval. Dans l'analyse générale que j'ai faite des ouvrages de M. Horace Vernet, j'ai distingué, quant à l'exécution, les portraits de grandeur naturelle d'avec les portraits de chevalet, en faisant remarquer que l'exécution des premiers était plus lourde, plus sèche, et la couleur plus heurtée. Je dis de plus ici, indépendamment de tout cela, que M. Horace Vernet est peu propre au genre du portrait héroïque; car il n'y a ni assez d'élévation et de grandeur dans son style, ni de supériorité et de profondeur dans son esprit. S'il modèle en effet assez bien un cheval, il n'entend rien à créer un noble coursier, et de plus

il ne sait pas frapper une tête d'un caractère de grandeur idéale, qui fait le fondement d'un portrait héroïque. Je n'ai pas besoin, je crois, de faire de nombreuses applications à ces idées; elles sont trop palpables pour qu'il soit possible de les réfuter. M*gr le duc d'Angoulême*, par exemple, n'est point, il est vrai, Henri IV égrillard après un bon dîner; mais dans le tableau de M. Horace Vernet, c'est un ivrogne à jeun ; car à ces chairs rouges lie de vin, à cet air fatigué, il est impossible de ne pas lui reconnaître ce caractère. Quant au dernier portrait récemment apporté au Salon, il faut laisser l'enthousiasme se refroidir avant de hasarder les critiques qu'il réclame.

Si nous passons ensuite au portrait en pied de M. le maréchal Gouvion-Saint-Cyr, je défie, à la seule inspection de ce portrait, de deviner le caractère, le tour d'esprit de ce maréchal, et même le sentiment qui l'anime au moment choisi par l'artiste. Je sais qu'il est des imaginations vives, fécondes, enthousiastes, qui savent percer l'obscurité d'un caractère de tête et d'une expression, et lui prêter mille idées et mille sentimens; mais moi qui n'ai point le même talent, et sais peu m'animer à la vue de beautés factices, j'avoue que je n'ai pas encore compris la sublimité de ce portrait. Je passerai légèrement ensuite sur les divers autres portraits, que j'appelle d'*intérieurs*, de M. Horace Vernet. Afin d'éviter

la monotonie, je dirai en général, que si M. Horace Vernet s'entend quelquefois à caractériser un portrait de femme, son exécution est si lourde, ses chairs sont si mates et si fausses de ton, qu'il ne peut être regardé de tout point que comme médiocre en ce genre.

M. Coignet, le peintre de la femme du *Massacre*, et de *Marius sur les ruines de Carthage*, nous a donné deux portraits, l'un de son père et l'autre du chevalier Thévenin, ancien directeur de l'Ecole de peinture à Rome. Quoique j'aime beaucoup les portraits de M. Coignet, parce qu'ils sont fortement caractérisés, et que tous les reliefs sont parfaitement rendus, comme ils sont peints dans une pâte trop forte, quoique chaude, qui ne laisse voir ni la touche, ni le sang circuler, je pense qu'ils ne peuvent être regardés comme modèles. Mais j'engage d'ailleurs M. Coignet à se livrer peu à ce genre : j'en dirai peut-être les raisons ailleurs.

MM. Steube et Dubuffe se présentent ensuite avec des portraits fort recommandables, et qui ont à peu près les mêmes beautés et les mêmes défauts. L'un et l'autre savent toucher avec soin et délicatesse une tête d'homme ou d'enfant; mais l'un et l'autre peignent trop gris, et nous donnent des carnations trop blanches. Leurs portraits d'enfans sont surtout très-bien. M. Steube en a un de pied qui est d'une grâce et d'un naturel exquis; tous les détails en sont exécutés

avec un soin extrême. Cependant, je dirai à M. Steube qu'il doit rechercher moins l'éclat des couleurs et éviter surtout leurs contrastes. Ainsi, dans le portrait de M. le prince de ***, l'on voit, en commençant par le haut, le blanc de la poudre des cheveux trancher trop vivement avec les chairs, les chairs avec le linge, le linge avec le grand cordon rouge, le grand cordon rouge avec le bleu foncé de l'habit, et le bleu foncé de l'habit avec le bleu-clair de la décoration, et le tout avec le fond. Quant à M. Dubuffe, ses deux portraits d'enfans, à part le défaut que j'ai cité, sont très-bien ; celui d'une jeune femme assise est fort bien caractérisé et fort bien touché, mais encore d'un faux ton de carnation. Quand j'ai parlé des portraits d'hommes de M. Dubuffe, j'ai pensé à son tableau de *la Naissance du duc de Bordeaux*, qui nous en montre une galerie. Si M. Dubuffe voulait m'en croire, il quitterait tout à fait le genre historique, qui lui convient peu, pour se livrer entièrement à la carrière du portrait : d'un peintre médiocre il deviendrait infailliblement, en acquérant le technique, un peintre très-remarquable dans ce genre ; sa carrière en serait certainement plus belle, et pour sa considération et pour ses intérêts.

Plusieurs autres peintres viennent ensuite avec des portraits plus ou moins remarquables : M. Dassy, avec un portrait de dame âgée fort bien touché, et bien de carnations ; M. Mau-

zaisse (indépendamment de son *Henri IV à cheval*), avec un portrait de dame âgée, aussi fort bien traité dans toutes les parties ; M. Dupavillon, avec un portrait à gilet rouge (car je n'ai aperçu que celui-là), très-large et très-délicat d'exécution, mais avec une couleur de carnations trop tourmentée, ce qui paraît ordinaire chez lui ; M. Granger, avec le portrait d'un peintre fort bien cactérisé, mais dur et sec d'exécution, puis avec un ensemble assez ridicule de tête, qu'il qualifie de *portraits*, mal peintes, mal touchées, rouges de couleur, et d'un aspect fade.

J'allais oublier un de nos plus aimables peintres de portraits, M. Robert Lefèvre, qui nous offre celui d'une femme, qui est des plus élégans et des plus gracieux, et qui serait tout à fait irréprochable si les chairs n'étaient pas un peu louches et un peu sèches ; et surtout mon illustre professeur de dessin, M. Bouillon ; célèbre comme dessinateur, célèbre comme peintre, et célèbre comme graveur. Le portrait de M. l'abbé de La Mennais, qu'il a exposé cette année, est, sans aucun doute, un des plus délicatement représentés dans son caractère et dans l'expression de la physionomie. Si la couleur dans les carnations est un peu louche, la touche en est délicate, forte et légère, et les reliefs parfaitement sentis. C'est le peintre qui serait devenu un grand portraitiste, s'il s'était adonné spéciale-

ment à ce genre. Mais tout a été pour le mieux, car nous n'aurions pas cette galerie des antiques, monument si recommandable du siècle et si précieux pour les artistes qui ne peuvent voir ni consulter les originaux.

J'ai cherché en vain les portraits de M. Sigalon ; j'étais curieux de connaître le talent de cet tiste pour ce genre ; car ce peintre, qui a conçu et exécuté la scène la plus effrayante et la plus terrible qu'ait peut-être inventée le génie des arts, doit être original en toutes choses. Plusieurs critiques les ont jugés mauvais : je n'ai pas de peine à le croire. Il faut trop de flegme et de technique pour exceller dans ce genre ; et certes, le peintre de la scène dont je viens de parler ne se recommande pas certainement par le flegme et les froids calculs.

J'aurais désiré apercevoir aussi quelques portraits de M. Delaroche (le Livret n'en indique pas), non pas par curiosité, mais bien par plaisir, parce que je pense que ce peintre doit être supérieur en ce genre ; car il possède éminemment toutes les qualités nécessaires pour cela. Dessinant avec une chaleur soutenue, sans fougue ni froideur, ayant su comprendre les caractères de tête et les physionomies de tous âges et de tous les sexes, et possédant de plus ce que Diderot appelait *l'enthousiasme du technique*, il n'y a pas de doute qu'il n'y soit déjà très-habile ; car il n'a plus rien à apprendre sous le rapport

de l'exécution, comme étoffes, linges, draperies, carnations, cheveux, etc.

Après cette longue revue des meilleurs portraitistes de l'école, le lecteur n'exigera pas sans doute que je lui rende compte des froids et médiocres portraits de M. Rouget, de ceux de M. Gosse, qui pourraient tout au plus faire effet sur le panneau d'une décoration d'opéra, ni de ceux de M. Deveria, qui ne se donne pas la peine de les peindre, ni enfin d'un portrait de M. Ingres, qu'un succès travaillé et une mystification d'artiste ont transformé en un grand peintre. Quant aux autres, leurs auteurs, sauf oubli (1), peuvent avoir beaucoup de talent; mais je m'avoue jusqu'ici inhabile à le reconnaître.

MINIATURES.

Je n'ai pas l'intention de faire l'histoire des différens genres de peinture qui vont se succéder, cela demanderait des recherches et plus de connaissances que je n'en ai sur ces différentes matières. Les réflexions, d'ailleurs, que je pourrais faire à ce sujet, seraient peu intéressantes, je crois, pour l'art en général, dont ils ne sont

(1) Effectivement, j'ai oublié un très-beau portrait en pied du feu roi, par M. Bergeret, et quelques autres de Mme Lebrun, qui a de la réputation, mais dont les productions ne me paraissent d'ailleurs que fort peu remarquables.

que des branches secondaires. Cependant, comme chacun d'eux a ses hommes de talent qui intéressent l'époque, il serait injuste de les passer sous silence.

Parcourons d'abord nos miniaturistes, dont les principes, à quelques différences près, ne sont autres que ceux des portraitistes ordinaires. A leur tête, l'on est habitué depuis long-temps à y rencontrer le nom de M. Isabey. On sait le charme avec lequel il manie le pinceau et exécute les portraits miniature aquarelle. Facilité, grâces, finesse dans les physionomies de ses portraits; facilité, grâces, finesse dans leur exécution, telles sont les qualités qui ont, depuis long-temps, fait placer M. Isabey au premier rang des miniaturistes qui aient paru; ajoutez à cela un goût exquis, soit dans le choix de ses attitudes; soit dans le choix de ses ajustemens, et l'on aura quelqu'idée du mérite de ce peintre. La multitude des portraits qu'il nous présente cette année, soit à l'aquarelle, soit au lavis, ainsi qu'une foule de dessins de différens genres, le font remarquer par toutes les qualités que je viens d'exposer, et l'on y trouve de plus un soin charmant de détails que devrait exclure le grand nombre.

Après M. Isabey, le public semble, depuis long-temps, avoir placé M. Mausion, son élève. Les qualités de ce peintre ne sont pas, il est vrai, les mêmes que celles de son maître; car ce n'est

ni par la facilité, la finesse et ce laisser-aller si élégant de M. Isabey qu'il se recommande; quoique l'on ne sente pas le travail chez lui, c'est par une exécution plus ferme, plus précise, plus détaillée, et par un fini délicieux de toutes les parties. Tous ses portraits miniatures à l'huile, parmi lesquels on distingue celui de M. Horace Vernet, sont là pour attester le mérite de cet artiste, et prouver qu'il est digne, en tous points, de son maître.

Si M. Millet nous donnait souvent des portraits grande miniature à l'huile, tels que ceux de MM. X. Leprince et Bouhot, peintres tous deux, il n'y a pas de doute qu'il ne se plaçât bientôt à la tête de nos peintres en ce genre. En effet, à la ressemblance parfaite avec leurs modèles, au goût qui a présidé à leur attitude, parfaitement en rapport avec leurs caractères particuliers et à leurs physionomies, si l'on y ajoute la beauté d'une exécution qui se fait remarquer par une touche ferme et vigoureuse, et par une couleur chaude, mâle et forte, et un fini extraordinaire de détail sans être léché, l'on ne trouvera pas, sans doute, que je parle avec trop d'emphase du mérite de cet artiste, et que mes éloges sont exagérés. Je n'étendrai pas également mes éloges sur toutes les productions de M. Millet; ses portraits grandes miniatures aquarelles me paraissent, en effet, fort au-dessous des ouvrages à l'huile que je viens de citer, quoiqu'ils soient aussi d'un grand faire;

mais M. Millet se fait remarquer par la précision et l'énergie plutôt que par la facilité; or, c'est de la facilité, de l'élégance et de la légèreté que réclame ce genre; et toute la science de son exécution ne le sauve pas d'un peu de lourdeur et d'un peu de monotonie de teintes dans ces sortes d'ouvrages.

Le portrait d'Odry en maçon, en rappelant des idées plaisantes au sujet du sieur *Larose*, a fait une espèce de réputation à M. Maricot; mais, à part le comique du personnage, ce portrait me semble médiocre, et celui de M. Casimir Delavigne plus médiocre encore. Parmi les autres miniaturistes, dont je ne donnerai pas la nomenclature, il en est sans doute qui ont de la réputation; mais comme leurs ouvrages m'ont peu frappé, je n'en parlerai pas. M^{me} Callault, née Gillé, cependant, nous a donné quelques portraits fort recommandables, dans lesquels on distingue particulièrement celui de M. son père, typographe célèbre et fort connu.

J'ignore ensuite pourquoi M. Candide Blaise ne nous a pas offert quelques-uns de ces portraits miniature aquarelle que nous admirons au Palais-Royal; car, sans contredit, il peut passer pour un de nos miniaturistes les plus distingués. En effet, à la vérité et à la précision de ses caractères de tête, à la grâce parfaite de ses physionomies, au goût plein d'élégance, de finesse et de naturel qui y règne, et au charme d'une exécu-

tion précise et ferme, sans cesser d'être élégante et facile, il est impossible de méconnaître en lui un talent supérieur pour ces sortes de portraits. La stulographie qu'il nous présente a bien aussi quelques charmes sous son crayon par la facilité, l'élégance et le laisser-aller sans négligence de son exécution, mais ce genre est encore plus borné que l'aquarelle; et M. Candide Blaise, en voulant outre-passer ses bornes, manque souvent son but. Ce genre, selon moi, ne convient qu'aux portraits de jeunes femmes, parce que le crayon de mine de plomb si fin, si élégant, si spirituel, ne peut rendre ni la candeur d'un enfant, ni les contours fuyans de ses formes non encore prononcées, ni rendre la vigueur mâle et les traits caractérisés de l'homme fait. Il suffira de jeter un coup-d'œil sur le cadre de différens portraits stulographiques de M. Candide Blaise, pour sentir toute la justesse de ces observations; et par conséquent il faut l'engager à se restreindre, conseil qu'il eût pu s'épargner, car il possède un goût si pur et si exquis, qu'il aurait dû comprendre depuis long-temps ce que je me permets de lui dire.

DESSINS POUR VIGNETTES.

Dans ces temps où la typogaphie ne nous offre pas une production de littérature, de science ou d'histoire, sans que chaque volume n'ait au

moins sa vignette tirée du sujet même, l'art du dessinateur, qui prépare les scènes au graveur, doit, sans contredit, être en grande considération; aussi ce genre de peinture a-t-il pris une grande extension chez nous. Une foule d'artistes, plus ou moins remarquables, se sont uniquement destinés à ce genre; d'autres, recommandables dans la peinture d'histoire, sont même descendus des hauteurs de leur genre pour ambitionner les honneurs d'enrichir des collections d'ouvrages de la librairie, & rivaliser de talens avec les artistes en ce genre. Mais sans me laisser entraîner ici à des considérations longues et inutiles, examinons d'abord les productions des artistes, dans l'ordre que je crois le plus convenable.

L'exposition de 1824 n'offrait aucune production soit de M. Desenne, soit de M. Collin; nous ne caractériserons donc pas leur genre de talent. Mais MM. Deveria, Chasselat, Choquet, etc., nous ont offert assez de morceaux pour fonder nos opinions; quand bien même elles n'eussent pas été antérieurement formées. A leur tête, je place sans contredit M. Deveria, bien que d'autres lui préfèrent quelquefois M. Chasselat. Mais quoique ces deux artistes aient des qualités communes, savoir, le goût, la délicatesse et la grâce, qui les rapprochent beaucoup, je crois cependant M. Deveria un peu supérieur. Selon moi, il y a plus d'intérêt dans ses petites composi-

tions, puis plus d'élégance, de finesse et de grâce dans leur exécution, ensuite son pinceau me paraît plus suave, plus mélodieux, et son tout ensemble mieux ordonné, sans aucune stérilité ni abondance superflue. Chez M. Chasselat, il y a souvent de la mesquinerie dans le nombre de ses figures, puis il vise trop à l'effet par le contraste des lumières et des ombres, qu'il ne sait pas calculer. Son style, ensuite, me paraît moins élevé; mais au reste, l'un et l'autre de ces deux peintres peuvent marcher sur la même ligne sans s'écraser ni se nuire.

A la suite de ces deux artistes vient M. Choquet; il y a peut-être moins de grâce dans ses sujets, mais souvent il y a plus d'esprit, de verve et d'originalité ; et dans les sujets plaisans, il leur est certainement supérieur par le comique de ses scènes. Dans tout autre siècle, il aurait peut-être plus de vogue que les précédens ; mais dans celui-ci, où le romantisme *coule,* comme on l'a dit, *à plein bord,* non dans la société, mais parmi nos beaux esprits, il faut qu'il se résigne, leur cède la place, et ne voie que par hasard son nom accolé sur un des ouvrages du libraire romantique par excellence.

Plusieurs peintres, comme je l'ai dit, habitués à traiter jusqu'alors des sujets d'une toute autre importance, ont tenté de se faire un nom dans ce genre, et d'attirer sur eux les hommages du public par une prétendue flexibilité de génie

et de pinceau. Ainsi, nous avons vu cette année MM. Abel de Pujol, Dejuinne et Heim se trouver ensemble dans un cadre de vignettes pour une collection de romans. Or, je le demande, cette prétention à réussir dans tous les genres et tous les cadres, n'est-elle pas contraire à l'intérêt propre de ces peintres, et ne doit-on pas en quelque sorte attaquer ce besoin de rivaliser toutes les renommées, qui n'a pour résultat, en dernier lieu, que d'arriver à une triste médiocrité dans tous ces genres, en dérobant à tous un temps qui doit leur être sacrifié tout entier? Les hommes qui peuvent s'exercer dans tous les genres et en toutes les proportions sont très-rares, et il ne faut pas croire que parce que l'on se sent le feu et la vigueur de la jeunesse, on puisse passer impunément d'une grande scène d'histoire à une vignette enjolivée, et posséder immédiatement, et contre nature, la flexibilité du génie et du pinceau.

J'ai dit que le résultat de toutes ces prétentions était d'arriver à une triste médiocrité; or, il faut le dire, les ouvrages des artistes que j'ai cités plus haut en sont bien une preuve. M. Abel de Pujol, par exemple, dont le génie n'est pas d'ailleurs trop profond et le goût bien exquis, s'est encore montré dans ses dessins au-dessous de lui-même, car l'on n'y trouve que de ces grandes et flasques figures, comme il n'en fait plus d'autres, et avec cette sécheresse de dessin et de

pinceau qu'on lui connaît. M. Dejuinne, déjà bien froid, comme nous l'avons observé, est encore plus froid dans ses petites compositions, assez mal conçues d'ailleurs, car elles n'ont pas l'effet des couleurs pour les réchauffer un peu. M. Heim, dont j'estime d'ailleurs beaucoup le talent pour les grandes scènes dramatiques, m'a paru, d'après tous ses ouvrages, avoir trop peu de flexibilité dans le génie, et pas assez de facilité dans l'exécution pour être vraiment supérieur dans ce genre. C'est pourquoi je l'engage à ne jamais prendre le pinceau, ni par séduction, ni par l'entraînement de la vogue; car il resterait infailliblement au-dessous de lui-même. Ce conseil, je le donne à tout autre qui serait tenté de l'imiter; car voilà trois réputations reconnues, qui, par l'amour-propre de vouloir briller contre la direction de leurs facultés naturelles, ont fait une brèche à leur réputation, et compromis leurs succès à venir.

PEINTURE SUR PORCELAINE.

La supériorité toujours croissante de l'industrie, qui a importé en France la fabrication de la porcelaine, est d'une telle importance pour notre commerce, et d'un prix si inestimable pour les agrémens de la vie, que la peinture qui s'applique à embellir ses ouvrages des tableaux les plus remarquables de la peinture, mérite bien quel-

ques encouragemens ; aussi, je n'ai garde de passer sous silence les artistes qui se sont rendus plus ou moins recommandables dans ce genre de travaux. Parmi eux, M^me Jacquotot s'est placée, depuis long-temps, à leur tête. Je ne parlerai que fort peu de ses ouvrages ; car si je les ai vus, je n'en ai qu'un souvenir confus et insuffisant pour les juger en toute conscience. Feu Georget, en mourant, nous a laissé une fort belle copie de *la Femme hydropique* de Gérard Dow, dans laquelle il a transporté avec fidélité toute la vérité et tout le charme d'expression de son modèle, et toute la finesse de son exécution. Cependant, je crois que l'on pourrait désirer que la somme des teintes de ce morceau fût plus forte, et pût rivaliser de plus près avec la variété, la vigueur de Gérard Dow ; ce qui, je crois, n'est pas dans les moyens de la peinture sur porcelaine.

M. Pastier a essayé de rendre de même, par la peinture sur porcelaine, l'*Entrée d'Henri IV* de M. le baron Gérard, premier peintre du Roi. S'il y a mis beaucoup de finesse et de fidélité dans la reproduction de toutes les figures, il serait à souhaiter qu'il eût mis, non la beauté du coloris, qui n'existe pas, mais la même sagesse dans la distribution des lumières de son modèle ; car toutes ses têtes papillotent, tandis que le reste n'est marqué que par des tons louches et noirâtres.

Les dames ont leur génie particulier, et la

peinture sur porcelaine paraît leur convenir plus particulièrement encore que d'autres genres ; car indépendamment de Mme Jacquotot, qui s'élève, dit-on, beaucoup au-dessus des autres, nous n'avons presque plus d'éloges à donner qu'à des personnes du sexe.

Mlle Aurore Leclerc se présente d'abord avec bon nombre d'ouvrages fort remarquables; cependant, je crois qu'il serait à désirer qu'elle en eût restreint le nombre, et même qu'elle eût fait un choix, car elle paraît dessiner et toucher avec facilité et finesse, et réussir plus parfaitement dans les ouvrages qui exigent ces qualités, comme dans son *Accordée du village,* d'après Greuze, et dans son portrait de Perrault, d'après Largillière; mais elle me paraît ne pas reproduire aussi bien la grâce ; car sa *Liseuse,* d'après le Corrége, et sa *Vierge au coussin,* d'après Solario, me paraissent, sinon tout à fait manquées, du moins fort secondaires. Mlle Hoguer, il est vrai, n'a qu'un seul morceau, *les Orphelins,* d'après M. Scheffer aîné ; mais que le choix en est exquis et plein de goût, et que l'exécution en est délicieuse! A l'intérêt de la scène, à l'expression des figures que l'on trouve si éminemment dans les petites compositions de ce peintre, elle y a ajouté un charme inexprimable de teintes que l'on ne trouve certainement pas dans le modèle, et qui n'ajoute pas peu à l'intérêt de la composition. Les petits tableaux de M. Scheffer sont, selon moi, on ne peut plus pro-

près à être reproduits sur la porcelaine; c'est pourquoi j'engage M^{lle} Hoguer à poursuivre sa route, en sachant faire un choix; et je suis persuadé que sa galerie pourra peut-être rivaliser un jour de charmes et de prix avec celle des originaux mêmes.

Quelque plaisir que j'aie à louer les dames, je ne puis cependant m'empêcher de remarquer quelque faiblesse d'exécution chez M^{lle} Girard; car c'est le caractère que l'on remarque dans sa *Vierge au raisin*, d'après Mignard. Son fragment de *Corinne* est ensuite, selon moi, plus froid encore que son modèle qui représente une *Improvisatrice* dans toute la force de l'improvisation, ce qui est le dernier effort de l'agitation de l'âme et de toutes les facultés humaines.

Bien que l'on puisse trouver singulier que M^{me} Renaudin ait jugé à propos de reproduire cette petite fille à peine adulte qui pleure et se plaint à son papa de ce qu'on ne veut pas lui donner un jouet qu'elle montre, scène que M. Gros a fort singulièrement appelée *Ariane abandonnée et consolée par Bacchus*, néanmoins, je ne puis m'empêcher de reconnaître beaucoup de talent à M^{me} Renaudin. Son *Zéphir suspendu*, d'après feu Prud'hon, est sans contredit ce que la peinture sur porcelaine nous a offert de plus parfait cette année, par la fermeté du pinceau, la délicatesse et l'harmonie des teintes.

Après cela, je ne m'étendrai pas sur les pro-

ductions des autres artistes; mais je ne puis m'empêcher de citer un portrait fort remarquable de Mlle Perlet, représentant *Talma*, d'après M. Picot, et un autre, non moins beau, de *Mlle Mars*, d'après M. Gérard.

Je voudrais pouvoir louer M. Lachassaigne, pour ses deux tableaux d'après M. Ducis; savoir: *la Musique*, sous la figure de Marie Stuart, qui exécute un morceau de musique, et celui de *la Peinture*, sous la figure de Vandick peignant son premier tableau : mais l'un et l'autre de ces ouvrages m'ont paru comparativement encore plus faibles que leurs modèles.

Je ne dirai rien ensuite de quelques autres genres, comme celui des émaux, parce que je n'ai pas encore conçu la grande utilité de cette sorte de peinture, si ce n'est peut-être pour l'orfévrerie, qui s'en passe bien, et parce que je n'ai pas aperçu un morceau tant soi peu remarquable. Cependant, comme M. Counis a une réputation en ce genre, je m'empresse de le citer, bien que sa *Galathée*, d'après Girodet, m'ait paru fort médiocre, et le portrait contenu dans le même cadre guère plus remarquable.

SCULPTURE.

Au milieu de tous les jugemens sévères que nous avons prononcés sur les différens peintres, on a pu voir que, loin de désespérer de notre école, comme tant d'autres, nous la voyons au contraire dans un état florissant et plein d'espoir pour l'avenir; plusieurs jeunes artistes mêmes ont été placés par nous aux premiers degrés de l'échelle des talens supérieurs, non pas tant peut-être par les ouvrages qu'ils nous ont offerts, que par l'espoir qu'ils nous donnent de leurs productions futures. De quelqu'exagération que l'on puisse taxer ces jugemens, loin de les rétracter, nous sommes prêts à les soutenir par de nouvelles observations et par de nouvelles preuves.

Mais si l'état de la peinture a mérité nos éloges, l'état de la sculpture en mérite bien davantage encore, car elle se montre à nous dans l'état le plus florissant de gloire et de grandeur. Et cependant, en sculpture, tout le monde le sait, ce n'est pas comme en peinture, où des parties bien observées rachètent les défauts de quelques autres ; il faut être ici sublime ou plat sans intermédiaire, et la plus légère incorrection suffit pour détruire l'effet du plus bel ouvrage.

Le rôle de la sculpture, il est vrai, est bien froid dans une exposition, à côté de la peinture, qui séduit d'abord par la magie des couleurs; et s'il est déjà peu de juges parfaits appréciateurs de celle-ci, la sculpture en compte bien moins encore: c'est pourquoi il ne faut pas s'étonner de l'indifférence que le public montre pour les morceaux du plus grand prix. Mais puisqu'il en est ainsi, c'est donc à nous autres, chargés de leur examen, à jeter un coup-d'œil rapide, mais juste, sur leurs beautés et leurs défauts, à les faire ressortir, pour ainsi dire, aux yeux du public, et à attirer sur leurs auteurs l'estime des hommes. Quant à moi, habitué à donner mes opinions avec franchise et liberté, parce que je ne les donne point sans les avoir mille fois méditées, je suivrai encore ici la même méthode, que je crois la meilleure et la plus sûre pour former le goût des artistes et celui du public.

M. DE BAY.

Cinq morceaux, quatre chefs-d'œuvre, tel est le contingent de M. de Bay. Si j'en excepte un, il ne faut pas croire pour cela que ce soit un ouvrage médiocre; il n'y a pas d'artiste qui ne fût vain de l'avoir fait; mais, selon moi, il ne satisfait pas entièrement l'esprit; il ne répond pas aux exigences de l'observation.

Chaque fois que je passe devant ces monu-

mens qui doivent faire la gloire de notre époque, et transmettre aux générations futures l'état de nos arts, je me demande comment on n'entoure pas d'un balustre d'or ces monumens, aussi supérieurs par l'idéal qu'ils le sont par l'exécution. Mais que dis-je ! la foule indifférente daigne à peine les regarder, tandis qu'elle va se pâmer d'aise devant les objets les plus frivoles de l'art. Arrêtons-nous toutefois, car ce n'est pas tout à fait sa faute, comme je viens de le dire ; la froideur naturelle de la sculpture doit bien lui faire pardonner quelque peu son indifférence.

Mercure prenant son épée pour trancher la tête à Argus. (*Statue en marbre, grandeur naturelle.*)

Après avoir bien examiné cette statue, après être demeuré long-temps muet devant elle, je ne puis m'empêcher de m'écrier : Quel idéal dans cette tête ! quelle précision dans ces formes ! quelle vérité et quel naturel dans cette pose et cette action ! quel charme dans ces lignes et ces contours ! enfin quelle délicatesse et quel fini dans toutes les parties de l'exécution ! « Mais quoi, dites-vous, toujours de l'admiration ! toujours des transports ! ce n'est pas ainsi qu'on juge sainement des arts. » Mais comment parler froidement de ce chef-d'œuvre, quand il n'y a pas d'esprit si flegmatique, si dépourvu de sen-

sibilité, qui ne fût à l'abri des impressions les plus vives! Moi qui, jusqu'à ce jour, n'ai tourné qu'à regret autour d'une statue moderne, avec combien de plaisir j'ai laissé glisser mes regards sur ces beaux contours et sur ces lignes délicieuses qui ne s'interrompent jamais, et où l'on ne trouve ni pauvreté de forme, ni cette anatomie trop détaillée et de mauvais goût dont les Falconnet et autres étaient si vains! En effet, que de grâce, d'aisance et de légèreté! la belle nature! et quelle finesse de ciseau! on ne se lasse pas de revenir sur les mêmes éloges, comme on ne se lasse pas d'admirer. Voyons toutefois les critiques; mais quelles critiques? Peut-être la tête de Mercure, quoique parfaite d'expression, n'est-elle pas assez fortement arrêtée, et l'on pourrait lui désirer un caractère moins juvénile; car Mercure est le dieu des amans, le dieu des marchands, le dieu des fripons, et il vient faire usage de la ruse en ce moment. Je lui trouve aussi un peu d'engorgement dans le nez, près des yeux. Peut-être pourrait-on désirer qu'il ne ramassât pas son épée comme une femme ramasse un peloton de fil. Mais je pousse la rigueur à l'excès; et ce même bras est si naturel, si bien jeté, si bien exécuté, que je dois me taire et admirer.

Argus endormi aux sons de la flûte par Mercure. (*Pendant modèle en plâtre.*

Ici, rien, rien du tout à reprendre : action vraie et naturelle au-delà de tout ce qu'on peut imaginer. Argus s'était appuyé sur son bras, soutenu par son genou, pour entendre les sons de la flûte de Mercure, qui probablement lui jouait des airs propres à le faire succomber au sommeil. Il s'endort ; sa tête glisse de dessus son bras, et tombe ; il faut voir comme elle tombe pour apprécier l'œuvre. Tous ses membres ont le laisser-aller du sommeil ; mais la jambe seule sur laquelle son bras est encore appuyé, conserve de la force et de la contraction. Comme cela est parfaitement senti et parfaitement vrai! Que d'autres admirent le style mignard ou plein de recherche et d'incorrection des Canova et autres; pour moi, je le confesse, voilà le style qui me convient, parce qu'il me montre une simplicité élégante, noble et délicate, jointe au fini le plus précieux. Je le répète, je ne connais aucun défaut à cette composition ; la nature d'Argus y est parfaitement observée, ses formes sont dessinées plus fortement, et ses contours sont moins délicats. Mais que dis-je ? ce morceau a un très-grand défaut : c'est de n'être pas encore exécuté en marbre, et de ne pouvoir faire, avec Mercure, l'ornement de notre premier jardin public, auprès des chefs-d'œuvre des Cous-

tou, des Coisevox, des Théodon. Ils seraient là pour montrer aux générations à venir que les arts n'étaient point dans un état de décadence à notre époque, et pouvaient soutenir la comparaison avec les plus beaux âges.

Saint Jean-Baptiste, *modèle en plâtre, au-dessus de grandeur naturelle.* (*Commandé par la ville de Paris.*)

Le *Saint Jean-Baptiste* de M. de Bay est encore un chef-d'œuvre. En effet, la tête en est idéale (1), la pose pleine de naturel et de simplicité, les formes d'une délicatesse et d'une grandeur que l'on ne trouve que chez Raphaël. Aussi, je ne crains pas de dire que ce morceau supporterait la comparaison avec la plus belle figure de ce grand peintre, non seulement d'apôtre, mais de Christ même. C'est la même grandeur, c'est le même goût, c'est la même délicatesse et le même fini. Voyons toutefois nos observations sur ce morceau, car il y en a quelques-unes à faire ici. Il me semble d'abord que la pose, vue d'un côté,

(1) C'est avec l'esprit du christianisme qu'il faut juger les ouvrages des artistes sur les apôtres ou autres personnages de sa théogonie; car si l'on jugeait, avec les idées de l'antique toujours dans l'imagination, les morceaux de ce genre, on porterait d'étranges préventions contre eux. Il faut toujours avoir devant les yeux que les premières vertus du chrétien sont l'humilité, la résignation aux ordres célestes, accompagnées d'une sainte dignité.

paraît indécise ; puis, je ne sais si cela tient à un faux jour, il me semble encore que les formes sont arrêtées trop fortement, ce qui produit des ombres qui désaccordent un peu le calme et l'harmonie de toute cette figure. La bouche, entr'ouverte, est aussi creusée trop profondément, ce qui produit de petites ombres trop aiguës ; enfin, le système de cheveux, jetés grandement et naturellement, en produit encore de trop fortes. Mais comme cette tête est belle, noble et simple! que cette peau de mouton, qui paraîtrait une draperie ingrate à tout autre, est jetée avec noblesse, élégance et simplicité, et comme les formes de la jambe sont d'un dessin pur, noble et délicat! Mais la matière de mon article me presse, et je me hâte d'arriver au *Discobole*, qui éprouvera quelques critiques.

Le Discobole, *ou* Lanceur de disque.

Parmi les cinq morceaux que nous présente M. de Bay, le seul que je ne regarde pas comme un chef-d'œuvre est son *Lanceur de disque*. Le style cependant en est charmant, la pose et les formes très-élégantes ; mais me satisfait-il l'esprit dans toute son extension ? J'ose dire que non. Que l'on me permette d'invoquer un peu la science pour prouver ce que j'avance, et l'on verra sortir tout naturellement les défauts de ce morceau.

Dans les statues antiques qui nous sont parvenues, deux seuls, ou du moins deux principaux discoboles, ou lanceurs de disque, ont franchi les siècles. Le premier, d'après l'opinion des auteurs du *Musée des Antiques*, est une copie du célèbre *Discobole* en bronze de Myrrhon. Il est dans l'état le plus violent de l'action. L'autre, que possède notre Musée, se prépare tout simplement à l'action. Si l'on examine ces deux monumens, on trouve que l'état particulier d'énergie de chacun d'eux est parfaitement en rapport avec l'état particulier de leur action, au moment choisi par chacun des artistes. Ainsi, sans nous occuper si la position du premier n'est pas un peu trop tourmentée, comme le remarque Quintilien, en l'examinant attentivement, on trouve une contraction extraordinaire dans tous ses membres, muscles et artères. La poitrine surtout, qui est le centre de la force, est développée, dans ses formes, de la manière la plus détaillée et la plus énergique, et elle est dans un état de tension vraiment extraordinaire. Cela est d'accord avec toutes les observations naturelles; car la poitrine est le point de réunion de tous les vaisseaux et de toutes les artères ; c'est au milieu d'elle que le sang prend sa source, et c'est de là qu'il se distribue dans tous les membres. Aussi, lorsque l'homme est violemment agité, soit au physique, soit au moral, sa poitrine se développe dans cet instant de manière à ne pouvoir

être courbée. Si nous examinons ensuite le *Discobole* que possède notre Musée, qui se prépare seulement à l'action, comme nous l'avons dit, la contraction de ses muscles n'est pas aussi grande, mais elle commence à se développer. Ainsi, l'orteil, qui joue toujours un grand rôle dans nos agitations, soit morales, soit physiques (voir l'*Aveugle des Thermopyles*), est déjà un peu contracté; les autres membres et la poitrine sont déjà parfaitement développés; mais le seul bras qui doit lancer le disque conserve la souplesse nécessaire. Il n'y a donc rien à dire dans ces *Discoboles*, qui se trouvent d'accord avec les observations de la nature, et l'on sent que si leurs disques partent, ils fourniront honorablement leur carrière.

Revenons maintenant au *Discobole* de M. de Bay, qui nous l'a montré dans l'état le plus violent de l'action; eh bien, toute sa force semble être dans son bras, qui est roide, et peu en état de se mouvoir. Sa poitrine, en outre, est courbée, sans aucun développement de formes, puis on trouve à peine quelque contraction dans ses membres. Jeune homme, laisse ce disque, tu n'es pas fait, pour lutter dans les jeux de la Grèce; tu vas t'offrir à la risée du public; ou si tu obtiens la victoire, ce ne sera qu'une victoire peu honorable et peu glorieuse.

Un peu de froideur et pas assez d'énergie, tels sont donc les reproches que je crois pouvoir

faire [au] *Lanceur de disque* de M. de Bay. Du reste, il est charmant par le style et les détails de l'exécution; mais les anciens nous ont laissé des ouvrages si supérieurs en ce genre, qu'ils nous ont rendus difficiles, et M. de Bay ne doit pas moins recevoir nos éloges pour un si charmant ouvrage.

Buste de M. G***, peintre d'histoire. (*Plâtre.*)

J'ai dit que ce buste était un chef-d'œuvre, et je le répète. Il est impossible d'imaginer un goût plus grand, une exécution plus simple, plus belle, plus délicate, et un goût plus exquis, soit dans l'ajustement, soit dans le négligé superbe des cheveux, soit dans l'exécution de la draperie. M. de Bay, que je ne connais que par cette exposition, possède éminemment l'idéal le plus sublime, avec le degré le plus grand de perfection dans l'exécution. Il taille avec plus de délicatesse encore le marbre qu'il ne pétrit le plâtre, et son travail est aussi bien soutenu dans les détails que dans les grandes parties. Puisse-t-il n'avoir que trente ans! Le bel avenir de gloire et pour les arts et pour lui! (*Voyez* ÉTUDES.)

M. DAVID.

Le général Bonchamps s'écriant : *Grâce aux prisonniers !* (Statue colossale en marbre.)

C'est un grand et beau morceau que celui du *Général Bonchamps* de M. David, et qui se re-

commande par une grande vigueur et une grande hardièsse. L'action du héros est simple et sa pose naturelle. Blessé mortellement, la poitrine nue, les cheveux épars, il se soulève pour demander la grâce des prisonniers, qui, selon les horreurs de ces temps, allaient être massacrés. La situation a été très-favorable au sculpteur, car il a pu nous montrer le nu de la poitrine, sans lequel il n'y a point de sculpture. Le jet en est grand, plein de feu, et l'expression énergique. La draperie, en outre, est large et bien développée. Cependant, je ne sais pourquoi M. David n'a pas jugé à propos de traiter ce morceau avec un ciseau plus fini, car son ouvrage paraît à peine ébauché. Pourrait-il ignorer qu'en sculpture il n'est point de bel œuvre sans le charme des contours et les finesses du ciseau? Ce que j'ai dit pour les formes, je le dis de même pour les draperies ; car si elles sont bien jetées, elles n'ont ni la souplesse ni la fluidité nécessaires. Il paraît, au reste, que M. David ne taille pas autrement le marbre, car dans tous ses bustes il est à peine égratigné : aussi il n'en est pas un qui puisse être cité, et ils sont tous secs, durs et laids à faire peur. (*Voyez* ETUDES.)

M. DIEUDONNÉ.

M. Dieudonné, ainsi que tous ceux qui ont quelque part aux priviléges du Salon, n'a encore

fait que pelotter en attendant partie. De tous les nombreux bustes que le Livret désigne, le Salon n'en a encore montré que deux, celui du *Duc d'Angoulême* et celui du *Maréchal duc de Raguse*: l'un et l'autre sont très-beaux et très-ressemblans.

M. ESPERCIEUX.

Jeune homme entrant au bain.

Joli goût, style charmant, mais action un peu recherchée, telle est mon opinion sur le *Jeune homme entrant au bain*, de M. Espercieux. Je laisse ensuite aux artistes à juger s'il n'y a pas un peu d'indécision dans les formes des hanches, et si le dessin, dans toutes les parties, a toutes les formes et les finesses nécessaires.

M. FLATTERS. (Ses différens ouvrages.)

M. Flatters, à ce qu'il paraît, a des amis bien chauds, bien zélés, qui remplissent tout l'univers du bruit de ses succès, et ne laissent jamais refroidir un instant l'opinion sur son compte. Sans nous laisser éblouir par tant de gloire, ni prévenir contre lui en aucune manière, nous allons le juger avec sincérité et bonne foi.

M. Flatters se montre à nous de deux manières, et comme *portraitiste* et comme statuaire. Si j'en juge par la seule exposition actuelle, c'est un *portraitiste* des plus distingués, mais un sta-

tuaire des plus médiocres. Mais comme il faut prouver ce que j'avance en dernier lieu, examinons en détail son *Erigone* et sa *Tête de Christ*.

Premièrement, les traits d'Erigone sont hommasses et trop larges. Sa tête est mal coiffée, et le derrière n'est pas en rapport de grosseur avec la partie des traits, et l'aspect en entier n'est rien moins que gracieux. Ensuite, la ligne qui part de la plante des cheveux, et va dessiner si délicatement les épaules chez les femmes bien faites, est ici tournée on ne sait comment. Ces mêmes épaules sont carrées et concaves, et certes ce n'est point ainsi que sont faites celles des Brocart, des Grassari, des Lacroix. Les deux avant-bras de cette statue sont secs et disposés à angles aigus. Les deux seins sont trop gros, et relevés contre le mouvement et le but de la nature ; les hanches sont peu agréables à la vue, et toute la partie des formes que l'on aperçoit sous la draperie, ne laisse aucun regret de ne pas les voir. Enfin, cette même draperie est mal disposée, sèche, mesquine et sans mollesse, comme toutes les draperies de M. Flatters ; le tout, du reste, est sans aucuns détails délicats (1). Cependant, il faut le dire, cette statue, qui, comme l'on voit, ne supporte pas l'analyse, a de

(1) J'ignorais que ce morceau avait failli être exilé du Salon : peut-être alors eussé-je donné un autre tour à ma critique, car l'on ne doit point soutenir les injustices.

l'apparence, parce que M. Flatters pétrit bien le plâtre, et lui donne un grand éclat. Quant à sa *Tête de Christ*, elle est à détourner les yeux, tant elle est maussade et lourde; et cela ressort d'autant plus vivement, qu'elle est placée à côté du *Saint Jean* de M. de Bay, qui a une tête céleste.

En examinant ensuite M. Flatters comme *portraitiste*, il faut lui rendre justice; dans ce genre il est vraiment supérieur, et son faire est grand et beau. Le buste de Goëthe, celui de Byron, ceux de MM. Laffitte et Méchin, déposent en sa faveur, et pour la ressemblance (du moins quant aux deux derniers), et pour la simplicité du goût, et pour la beauté de l'exécution. Cependant, s'il égale M. de Bay pour la grandeur et la beauté du faire, selon moi il ne l'égale ni pour la délicatesse, ni pour la hardiesse, ni pour le fini, ni pour les draperies (1); mais il y a peu de gens à même de faire ces distinctions, et sa manière paraît plus belle au premier abord. Tous ses portraits, en outre, ne sont pas à la même hauteur; celui d'une dame, sous le numéro 1839, est très-médiocre, sa coiffure surtout est des plus pauvres, et toute la chevelure est d'une indigence et d'une mesquinerie qui font peine à voir. Du reste, je place M. Flatters immédiatement après M. de Bay pour

(1) Et surtout pour la poésie. (*Voyez* ÉTUDES, article DE BAY.)

les portraits, et je crois que ce n'est pas peu le priser (1).

M. GECHTER.

Pyrithoüs terrassant un centaure. (*Plâtre.*) — Un Gladiateur vaincu. (*Bronze demi-nature.*) — Un Guerrier s'arrachant une flèche. (*Bronze demi-nature.*)

Ce qui plaît surtout à voir dans notre école actuelle, soit de peinture, soit de sculpture, c'est le goût noble et pur qui y règne. Il n'y a pas de doute que si le génie répondait à cette délicatesse de goût, notre époque serait un de ces âges sur lequel les descendans ont toujours les yeux fixés quand ils veulent former le leur. Ces réflexions me sont suggérées par le style simple et élégant de M. Gechter, dont je ne puis du reste me permettre de décider la place qu'il occupe et celle qu'il doit occuper. Ses morceaux me semblent pleins de goût, de verve et de simplicité, voilà tout ce que je puis dire, et son exécution est fort belle, quoique sans finesse de dessin. Il y a peut-être aussi quelques incorrections que je crois pouvoir prendre sur moi de détailler, particulièrement un bras de Pyrithoüs, qui me semble trop court (celui qui frappe) et mal emmanché; puis je dirai à M. Gechter qu'il devait faire les membres du centaure affaissés, mais non brisés et disloqués.

(1) Du moins dans mes idées.

M. LEGENDRE.

Othryadas blessé. (*Modèle colossal en plâtre.*) — Sylène ivre.
(*Petite statue en marbre.*)

Je n'ose regarder l'*Othryadas* de M. Legendre que comme une étude, et non comme un modèle, car il est impossible de reconnaître, dans ses traits et dans sa nature, les traits et la nature d'un héros. Si je ne le considère que comme étude, alors je trouve cette figure bien jetée, dessinée avec force, délicatesse et précision, et digne de beaucoup d'éloges. Mais passons au *Sylène ivre*.

Ce *Sylène ivre* est un œuvre tout à fait idéal du genre. La sculpture, grave jusqu'à l'austérité, en toutes circonstances, permet cependant de nous montrer, tantôt un Faune, tantôt un Satyre ou un Sylène dans tout l'abandon de la joie bachique. Mais malheur à celui qui n'atteint pas l'idéal! il est alors honni, méprisé, et ne paraît plus que trivial et grosier. M. Legendre n'a pas craint d'affronter la critique, et le plus joli monument du genre en a été le résultat. En effet, à ces petits yeux à demi-fermés, à ces formes lourdes et pesantes, à ces traits écrasés et à ces chairs flasques et pantelantes, qui ne reconnaîtrait un suppôt de Bacchus, le Sylène ivre? Il vient de briser sa coupe, une grappe de raisin est à ses côtés, et, couché à la renverse, il s'abandonne à son délire vineux. A ces traits, il est impossible de ne pas

reconnaître ici ce vieux Sylène des Grecs, qui en toutes choses atteignirent l'idéal. Ce morceau d'ailleurs se recommande par une grande précision de dessin et une grande finesse de ciseau. Qu'on le mette à côté d'un Sylène antique, et je ne sais si le connaisseur le plus fin n'y serait pas trompé.

M. PETITOT.

Jeune Chasseur blessé par un serpent. (*Etude en plâtre.*)

Jusqu'à présent je n'ai encore découvert que le *Chasseur blessé par un serpent,* de M. Petitot; peut-être l'ouverture d'une autre salle de sculpture nous promet-elle de nouvelles richesses, car le *Livret* nous en annonce. Mais la seule étude que nous offre M. Petitot est fort remarquable. En effet, n'eût-il que le mérite d'avoir su tirer parti de toutes les circonstances de la situation, qu'il en aurait déjà beaucoup; car le chasseur est jeté d'une manière charmante, et le javelot dont il tient percé le serpent, lui sert de support d'une manière très-heureuse, et puis le choix des lignes est délicieux. Mais ce n'est pas le seul mérite de ce morceau; la vérité de l'expression, le naturel de l'action, et le charme d'un style élégant, simple et pur, lui en ajoutent beaucoup. Cependant, il y a quelques parties dans lesquelles on pourrait exiger une finesse de dessin plus grande, et qu'un enduit de couleur pourrait bien avoir ôtée.

M. RAGGI.

Hercule retirant Icare de la mer de ce nom. (*Modèle colossal en plâtre.*)

J'avoue mon incapacité à pouvoir apprécier sainement le mérite de ce grand morceau, dont on ne peut pour ainsi dire saisir ni l'ensemble ni les détails. Cependant, ce groupe m'a paru bien jeté, et fort bien entendu pour les lumières et les ombres, car tout s'y dessine agréablement, sans oppositions trop fortes. Malgré cela, je ne sais pourquoi tous ces grands colosses me paraissent suspects.

M. SEURRE.

Baigneuse en marbre. (*Au-dessous de grandeur naturelle.*)

Morceau charmant, plein de grâce et de goût, tel est le sentiment qu'inspire la *Baigneuse* de M. Seurre, lorsqu'on l'a examinée sous tous les points. Sans doute elle ne se recommande ni par le grandiose du style ni par l'idéal des formes, mais sa pose et son action sont naturelles, et puis son caractère de tête est charmant, plein de candeur et de pureté. Il n'y a pas jusqu'au désordre de sa chevelure qui n'ait de la grâce. Du reste, le dessin des formes est charmant, et l'on trouve ici ce qu'on ne trouve que rarement, même parmi nos peintres, je veux dire le sentiment de l'onctueux des chairs. Je n'étendrai pas

également mes éloges sur toutes les parties, car la draperie m'a paru sèche, sans moelleux; ses plis trop multipliés forment une espèce de papillotage qui, avec les lignes brisées du roseau dont M. Seurre a orné cette figure, en interrompent le calme et le repos, et empêchent de jouir de l'harmonie des contours. Si M. Seurre veut m'en croire, il retravaillera sa draperie, et fera le sacrifice de son roseau, bien qu'il soit très-pittoresque et très-naturel ici; alors il pourra se flatter d'avoir produit le morceau le plus gracieux et le plus ravissant de l'exposition.

M. TIOLLIER.

La Force asservie par l'Amour. (*Groupe en marbre.*)

Il y a beaucoup à dire, je crois, sur le groupe que nous présente M. Tiollier; son allégorie est cependant naturelle et simple. La Force, sous la forme d'un lion qui repose tranquillement, se met pour ainsi dire aux ordres de l'Amour, qui, armé de ses attributs ordinaires, se pavane sur son dos. Si l'Amour a beaucoup de délicatesse et de grâce, et s'il est d'un ciseau fini, n'y a-t-il pas un peu de recherche dans le style, et la pose n'est-elle pas par trop académique? Il me semble en outre que les deux figures ne sont pas bien en harmonie entre elles, d'abord par les lignes qui se croisent en *X* renversée, puis par le système de peau barbue, et d'ailleurs mal touchée

du lion, qui s'accorde peu avec les surfaces planes de l'Amour. Mais, au reste, je n'ai pas encore une idée bien précise de ce qui a pu me déplaire dans ce groupe.

M. DUPATY.

La nymphe Brisis changée en fontaine. (*Statue en marbre.*)

Je suis, je l'avoue, de ceux qui ne s'en laissent point imposer par les grandes réputations. Avant d'admirer, j'ai besoin de voir, et ce n'est que lorsque j'ai bien examiné, bien réfléchi, que je me décide à exprimer mon admiration, et à en proclamer les causes. La *Nymphe Brisis* de M. Dupaty est loin d'avoir, selon moi, répondu à la haute réputation dont cet artiste jouit aux yeux du public; et pour le dire ici sans détour, ce n'est qu'un œuvre tout à fait médiocre, où l'on ne trouve que l'apparence du talent, et rien que l'apparence.

A la vue de cette nymphe en fontaine, on dirait que M. Dupaty a voulu faire reculer la sculpture de quarante siècles, c'est-à-dire vers l'époque où elle n'osait encore faire sortir une figure humaine du marbre, et la tenait, pour ainsi dire, captive, sans oser lui donner ni mouvement ni vie. La *Nymphe Brisis* de M. Dupaty est précisément dans ce cas; car elle est collée au marbre avec une telle intensité et avec une roideur de membres si sèchement disposés, qu'elle ne présente

ni charmes de lignes, ni charmes de contours. La main gauche, surtout, est plaquée au marbre, à peu près comme les mains des figures égyptiennes qui sont plaquées sur leurs genoux. La tête, du reste, ne me paraît rien moins que belle, et toute la figure rien moins que d'un grand style.

Si le goût le plus exquis n'a pas présidé à la disposition de cette figure, l'exécution, d'ailleurs, n'en est guère plus remarquable ; le ciseau n'en est ni fin, ni suave, ni gracieux, puis les cheveux sont jetés comme des lanières, sans donner l'idée ni d'une chevelure ni d'une fontaine, et sans l'idéal qu'une imagination délicate aurait pu mettre dans un pareil sujet. Je ne connais ensuite rien de plus sec, de plus mal disposé que la draperie. Mais en voilà assez sur ce morceau tout à fait au-dessous de la réputation de l'auteur, et dont le talent paraît plus propre à ce qui réclame de l'énergie ; et je dirai, malgré la prétentieuse balustrade dont on l'avait entouré, qu'il ferait peu d'honneur même à un des sculpteurs médiocres de notre école.

M. GOIS.

Vénus sortant des eaux.

Voilà encore un artiste qui, pour avoir voulu sortir de son genre, est tout à fait tombé au-dessous de lui-même. Je me rappelle fort bien avoir vu, il y a quelques années, au palais des

Beaux-Arts, une *Descente de croix* de M. Gois, très-énergique, très-vigoureuse, et d'une belle exécution. Pourquoi donc a-t-il abandonné les ouvrages qui demandent de l'énergie, pour vouloir, contre nature, nous offrir des morceaux du genre gracieux? car, nous sommes forcés de l'avouer, la *Vénus à la coquille* n'est rien moins qu'un morceau recommandable, et c'est bien pis encore que la *Nymphe* de M. Dupaty. Rien de plus mal imaginé d'abord que de vouloir nous montrer toute la beauté des formes de la femme, en nous la représentant couchée dans une coquille dont la forme et les lignes ne se marient point avec les formes et les lignes de son corps, et par conséquent ne peuvent se faire valoir réciproquement; il faut voir aussi comme la position de tout le corps de Vénus paraît gênée, maussade, et comme rien ne se détache du bloc en ne permettant pas à l'œil de suivre tous ses contours : puis, comme le genre de talent de M. Gois n'est nullement la grâce, il ne nous a donné qu'une Vénus de style mignard avec des formes petites, sèches, mesquines, et peu convenables à la déesse des amours. Malheureusement la pauvreté de l'idée et du goût n'est nullement rachetée par la beauté et la finesse de l'exécution ; car le ciseau n'est rien moins que suave et délicat, l'immense chevelure rien moins qu'ondoyante et harmonieuse, et la draperie est d'une mesquinerie et d'un petit papillotage qui font

peine à voir. Enfin, il y a, selon moi, quelque chose de singulier dans le charlatanisme du rocher d'un gris brut qui soutient la coquille d'un blanc parfaitement poli. Si M. Gois a compté sur cela pour son succès, nous devons l'engager à mépriser de pareilles bagatelles, qui ne font qu'inspirer un préjugé défavorable à l'artiste.

NANTEUIL.

Euridice mourante.

Encore un morceau du genre gracieux; mais quoiqu'il soit d'un jeune homme, il est sans contredit fort supérieur, et par le goût et par l'exécution, aux ouvrages des maîtres que je viens de citer; cependant je crois qu'on l'a beaucoup trop vanté, et en voici les raisons. Le style en est grand et simple sans doute, la nature en est belle, et le marbre d'un brillant aspect; mais n'y a-t-il pas de grands reproches à faire dans le jet et la pose? De deux choses l'une, ou bien Euridice est appuyée sur son bras, ou bien soutenue par sa hanche sur le tronc d'arbre obligé : dans le premier cas, le bras qui supporte tout le haut du corps doit être plus fortement tendu, et avoir plus d'énergie; dans le second, les chairs de la hanche doivent être un peu plus affaissées, et, dans tous les cas, la jambe gauche qui soutient le corps conjointement avec le bras ou la hanche, doit avoir plus d'énergie. Cette cir-

constance donne quelque chose d'indécis à toute cette figure, qui, du reste, est froide d'expression. Je crois, sans paraître fort sévère, que l'on pourrait encore demander à cette belle figure des formes moins lourdes, et plus de finesse dans les contours. S'il ne faut pas trop se montrer exigeant envers un jeune homme, de même il ne faut pas lui donner immédiatement une confiance présomptueuse en ses propres forces : telle est mon opinion, que nul ne pourra blâmer ni contredire.

M. BRA.

Saint Pierre prêchant. (*Statue modèle en plâtre.*) — Le Duc d'Angoulême. (*Statue modèle en plâtre.*) — Buste du Roi. (*Plâtre.*)

Si je suivais les artistes par ordre de talens, il y a long-temps que le nom de M. Bra aurait dû se trouver sous ma plume. Sa réputation est grande; et ce qui est mieux encore, c'est qu'elle est méritée, et n'est pas le fruit du savoir faire et de l'intrigue. Ses ouvrages de cette année se composent de trois morceaux : 1° la *statue de saint Pierre*, 2° la *statue du duc d'Angoulême*, puis le *buste de Charles X*, pour lequel Sa Majesté a bien voulu lui accorder quelques séances, et duquel elle a été très-satisfaite. Ces trois morceaux se recommandent généralement par une grande hardiesse, une grande vigueur et un goût de la simplicité. La statue modèle du duc d'An-

goulême et le buste du Roi sont ce que jusqu'à présent l'on a fait de mieux sur ces augustes personnages ; la statue du duc d'Angoulême surtout est d'un idéal que nos peintres n'ont pas trouvé, et l'exécution, sous tous les rapports, ne laisse rien à désirer. Quant à saint Pierre, quoique l'on y distingue les qualités que j'ai décrites ci-dessus, j'avoue qu'il me satisfait moins ; il semble qu'il y a un peu de roideur dans toute son attitude, et que sa physionomie et son geste indiquent presque de l'orgueil, ce qui serait directement contraire à l'esprit du chrétien, qui est l'humilité.

M. PRADIER.

Psyché. (*Statue en marbre.*) — Buste du feu Roi. (*Marbre.*)

J'ai encore ici le regret de n'avoir pas parlé plus tôt de M. Pradier, car sa *statue de Psyché* et son *buste du feu roi* sont, selon moi, des morceaux très-remarquables. En effet, il y a de la grâce, de la délicatesse dans toute la figure de Psyché ; et quoique l'on puisse peut-être critiquer la manière dont elle est drapée, prise entièrement de la Vénus de Milo, je pense qu'on doit absoudre l'artiste lorsqu'on voit le choix exquis, quoique un peu recherché, des formes supérieures. Le buste du feu roi, en outre, est d'une ressemblance plus frappante et plus vraie que celle qui a été donnée jusqu'à ce jour à ce mo-

narque ; le ciseau en est en outre ferme, puis plein de finesse et de facilité. Il est à regretter que M. Pradier n'ait pas rencontré pour ces deux morceaux un marbre moins bizarre, qui ressemble presque à de l'alun cristallisé.

RAMEY père.

Blaise Pascal. (*Statue en marbre.*)

Nul sans doute mieux que Pascal ne mérite les honneurs de la statue ; et cette gloire, si elle ne lui a pas encore été accordée, est une justice tardive qui fait honneur à ce siècle. Nul en effet plus que lui n'a vu les hommes et les choses d'un point de vue plus haut, et ne les a jugés d'une manière plus profonde et plus vraie, tout en ramenant ses idées à des apophtegmes les plus vastes ; nul plus que lui n'a montré de sagacité dans la découverte des points attaquables de ses adversaires, et ne sut les démontrer avec plus d'esprit, de grâce et de finesse ; enfin, jamais génie ne fut plus sublime, et jamais esprit plus lumineux, plus profond et plus pénétrant. Malheureusement l'étude trop opiniâtre des vérités, soit de la nature physique, soit de la nature morale, et des jeûnes hors de saison, brûlèrent son sang, et portèrent ainsi dans son sein le germe d'une mort prématurée qui l'enleva trop tôt à l'illustration des sciences et à la gloire du genre humain.

Tel était l'homme que M. Ramey avait à nous représenter, et tel était le génie ardent à la poursuite des vérités que M. Ramey avait à caractériser. Or, a-t-il réussi dans son entreprise, et pouvons-nous même, avec le secours de l'imagination, comprendre par son œuvre le grand homme dont je viens d'esquisser quelques traits? Je vois bien, il est vrai, un personnage avec le costume du temps, debout, un livre à la main, les jambes croisées, et accoudé à un socle orné de figures de géométrie, lequel personnage est dans l'attitude d'un homme qui réfléchit; mais ce que l'on ne trouve pas, selon moi, dans l'ouvrage de M. Ramey, c'est l'effet d'une lecture profonde et suivie, telle que probablement Pascal les faisait; et certes cela n'est pas de petite importance dans un pareil sujet, car sans cela il est impossible d'y reconnaître le génie dont j'ai parlé. Le *Démosthène antique*, tel que le possède notre Musée, est aussi dans l'attitude de la méditation; or, il faut voir quelle agitation et quelle contraction sont développées dans tous ses traits. Il ne fallait pas sans doute encore faire ce grand homme gras et bouffi, mais il ne fallait pas non plus en faire un squelette étique sans caractère, et tout au plus propre à prendre des tisanes et cracher sur les charbons. M. Ramey ignorerait-il que lorsque l'homme supérieur est vivement agité de grandes pensées, même au lit de mort, il recouvre momentanément toute sa

force, et dans cet instant tout son individu se revêt de quelque chose d'imposant qui commande non seulement notre respect, mais même notre admiration? et c'est ce qui, je crois, manque entièrement au Pascal de M. Ramey.

Après cela, je vanterai tant que l'on voudra et avec sincérité l'élégance et le naturel de la pose de Pascal, le naturel et l'élégance de son vêtement, puis la facilité et la finesse du ciseau. Mais bien que l'exécution soit pour quelque chose dans un monument de sculpture, lorsqu'on veut nous représenter un Pascal, la critique a droit, je crois, de réclamer autre chose : c'est pourquoi j'engage M. Ramey à tourner son ciseau vers des ouvrages qui n'exigent ni la même élévation d'esprit ni la même supériorité de génie. Comprendre et caractériser Pascal n'est pas l'affaire d'un artiste même recommandable; il faut être Apelles pour peindre Alexandre.

M. FRAGONARD.

Statue du général Pichegru. (*Groupe colossal, plâtre.*)

Ce n'est pas ici, je crois, qu'il est permis de discuter si un monument à la gloire de Pichegru est bien d'une sage politique, lors même qu'un pareil acte dénote un grand besoin de reconnaissance. Mais à la vue du chien, emblème de la fidélité, qui orne le groupe, l'on ne peut s'empêcher de se demander, y a-t-il eu fidélité? à la

vue du lion, emblême de la force, y a-t-il eu force, et la force a-t-elle accompagné la fidélité? Mais laissant à l'histoire le soin de juger une pareille circonstance, je demanderai s'il n'est pas plaisant pour le vulgaire, peu au fait des emblêmes, de voir un lion vivre tranquillement en compagnie avec un chien, quoique cela se voie dans notre ménagerie? Puis la sculpture, toujours grave et sévère, doit-elle se permettre de pareils rapprochemens de natures ennemies, elle qui ne permet de placer la figure d'un lion qu'à côté d'une figure allégorique (1) qui est presque toujours l'emblême de la force? Je ne le crois pas; le sens le plus vulgaire en est trop choqué, et par conséquent la critique doit en faire justice.

Après ce préambule sur le choix des accessoires dont M. Fragonard a jugé à propos d'*orner* la statue de son héros, examinons la figure en elle-même : d'abord l'on ne peut s'empêcher, il faut en convenir, de reconnaître dans l'ensemble de ce monument de la grandeur, de l'énergie et une nature mâle et fortement prononcée. Mais la tête du héros, puisqu'il faut l'appeler ainsi, a-t-elle un caractère convenable et tel qu'une imagination élevée aurait pu nous la représenter (car on dit qu'il n'existe pas de portraits de

(1) A moins que l'histoire ne le requière, comme dans quelques sujets tirés de la Mythologie ou de la Bible.

ce soldat général)? Non sans doute : celle qu'il a plu à M. Fragonard de placer sur ce grand et beau corps à larges épaules est peu en rapport avec le reste, car elle n'indique qu'un bon homme sans génie et dans un état d'impassibilité qui contraste avec l'agitation de tout le reste du corps. Raphaël non plus n'avait pas tous les portraits des grands hommes dont il lui a plu d'enrichir son école d'Athènes ; mais, par la puissance de son imagination et par la force de son génie, il a su, comme l'observe son dernier historien (M. Quatremère), leur donner des caractères de tête tellement analogues avec leur caractère connu, qu'ils sont demeurés encore comme types même depuis la découverte des bustes ou médailles qui nous ont fait connaître leurs traits.

La tête du *Pichegru* de M. Fragonard me semble donc peu en rapport avec le monument projeté ; et bien que cette statue se recommande par un grand goût et un bel effet de draperies, cela me suffit pour prononcer que ce n'est qu'un beau morceau, en attendant qu'un morceau plus beau encore vienne usurper sa place, et l'effacer de l'histoire de la sculpture.

M. RUTXHIEL.

Pandore. (*Statue en marbre de grandeur naturelle.*)

Si dans une autre occasion je me suis plu à vanter le goût que je croyais régner parmi les sculpteurs de notre école actuelle (1), il faut avouer que les derniers ouvrages apportés au Salon, et dont j'ai déjà analysé quelques-uns, sont loin de me confirmer dans mon opinion à cet égard, surtout dans ce qui regarde le style gracieux. J'ignore à quoi cela tient; car l'on dirait, au style recherché de nos sculpteurs dans leurs sujets érotiques et à leurs grâces prétentieuses et minaudières, que nous sommes revenus au temps où Boucher tenait le sceptre des arts et la direction du goût. Canova d'abord, puis Girodet, par ses derniers ouvrages, ont exercé une fâcheuse influence sur les sculpteurs du siècle; et je ne crains pas de dire que, quoique ce dernier artiste soit mort fort jeune, il est mort encore trop tard pour notre école et pour sa propre gloire.

C'est bien, c'est très-bien sans doute à un artiste de chercher à représenter les grâces de la femme et la beauté de ses formes et de ses contours; mais, indépendamment du mauvais choix des formes et l'absence de la finesse, il est encore

(1) *Voyez* ci-dessus l'article GECHTER.

un écueil à éviter : c'est celui du style mignard et recherché qui a ses sectateurs, mais qui ne mène qu'à une réputation éphémère peu digne d'un homme de talent. Il faut le dire ici, la *Pandore* de M. Rutxhiel est entièrement dans ce cas, et, qui plus est, ce morceau est même l'idéal du genre. N'y a-t-il pas en effet trop de recherche et de prétention dans cette combinaison de la pose, du geste, du mouvement et de la foule des accessoires que l'on y remarque, et la grâce peut-elle se trouver à côté de tant de combinaisons? Si l'on s'en rapporte à M^{me} de Staël, *la grâce, ce charme suprême de la beauté, ne se développe que dans le repos du naturel et de la confiance..... le visage s'altère par les contractions de l'amour-propre* (1). Or, si nous appliquons ces idées à la *Pandore* de M. Rutxhiel, la trouvons-nous dans ce cas? Premièrement, je vois une figure nue, soutenue sur un pied, et élevant avec bien de la prétention et de l'afféterie ses deux bras au-dessus de sa tête, qui cependant nous laissent voir son air bien pincé, bien musqué comme celui de certaines coquettes de salon qui à chaque geste semblent dire à ceux qui les entourent : *Regardez, et admirez-moi.* Dans ses mains est la boîte obligée entr'ouverte, à laquelle est attaché un ruban qui descend per-

(1) *De l'Influence des passions sur le bonheur des hommes.* Édition de 1769, page 135.

pendiculairement et parallèlement au corps, et va lier une couleuvre, l'emblême de la méchanceté, et qui est censée sortie de la boîte. Cette *Pandore* est placée d'abord dans une coquille non polie, puis cette coquille est soutenue par un demi globe du marbre le plus poli, sur lequel rampe la couleuvre. Certes, si ce n'est pas là de la recherche et du bel esprit, je ne m'y connais plus ; et sans entrer dans toutes les discussions que pourrait me fournir cette matière, je protesterai seulement contre l'introduction de ce faux genre qui menace notre école. La sculpture ne vit que par les idées nobles ou gracieuses, délicates ou sévères ; et s'il est permis d'admettre dans ses ouvrages les combinaisons du génie, l'on ne doit jamais y admettre celles de l'esprit.

Je laisse ensuite à d'autres à vanter la finesse du ciseau et la finesse de tous les détails ; mais plus ce morceau me paraît parfait dans son genre, et plus j'en redoute l'exemple : c'est pourquoi je m'éleverai toujours contre ces fausses beautés et ces fausses grâces.

M. JACQUOT.

Enfant entrant au bain. (*Statue marbre.*)

Parmi les morceaux de sculpture qui nous ont été envoyés cette année de Rome, l'*Enfant au bain*, de M. Jacquot, figurerait sans doute au premier

rang. Ce n'est pas qu'il se fasse remarquer par un grand style et un grand goût, ni par un beau choix de natures et de formes, mais la pose en est simple et l'expression parfaitement caractérisée. Seulement, je crois que l'on peut reprocher un peu de lourdeur au tout ensemble, et désirer dans quelques parties une plus grande finesse de ciseau.

M. FORTIN.

Tête de Christ. (*Marbre.*)

Entre tous les morceaux de sculpture de M. Fortin, indiqués au Livret, je ne puis citer, pour avoir vu, que la tête de Christ; ce qui, selon moi, n'est pas d'un favorable augure pour les autres. Cependant, cette tête de Christ annonce beaucoup de talent et une grande habileté de ciseau. Conforme au type connu, et se rapprochant, pour le caractère, des Christs du Titien ou du Carrache, elle n'est pas, par conséquent, d'un grand style et d'un grand goût, mais l'expression en est profondément sentie, et l'exécution en est d'une hardiesse et d'une fermeté tout à fait remarquables. Si l'on y peut reprendre quelque chose, c'est dans l'exécution de la barbe et des cheveux, qui n'ont ni ce naturel ni cette souplesse que l'on est en droit de requérir. Mais pour avoir une opinion plus positive sur le mérite de M. Fortin, il faudrait avoir vu d'autres

ouvrages de lui, et des ouvrages plus caractéristiques du talent et du génie.

M. LANGE.

Buste. (*Marbre.*)

Voilà un sculpteur qui, s'il était jugé d'après le poli de son marbre et l'aspect flatteur des surfaces, il n'y a pas de doute qu'il ne dût obtenir une des premières places parmi les sculpteurs de l'école. Mais même pour faire un buste, il faut un autre talent et dans le goût et dans l'exécution. Si M. le comte de..... ressemble réellement à ce morceau, il peut se flatter d'avoir bien la mine d'un freluquet, car sa manière de se coiffer est bien celle d'un petit-maître. Au reste, ce morceau d'un assez médiocre aspect pour les gens de goût, quoique charmant aux yeux de quelques femmes, est traité sans aucune hardiesse d'exécution.

M. VIETTY.

Homère chantant les vers de son *Iliade* sur les bords de la mer agitée par l'orage. (*Statue modèle en plâtre.*)

J'ai copié ce titre textuellement comme il se trouve dans le Livret; mais j'ignore l'intention de l'auteur dans cette explication, car rien assurément, rien dans son ouvrage n'indique un rapport quelconque avec la mer et les flots irrités. Homère, jeune et couronné de lauriers, est assis

sur un rocher, et paraît effectivement chanter des vers. Il se présente deux questions à la vue de ce morceau, savoir : 1° jusqu'à quel point il peut être permis à un peintre ou sculpteur de changer, sans aucune nécessité quelconque, le type connu d'une grande figure historique; car Homère, indiqué jusqu'à ce jour comme un vieillard aveugle et caduc, doué d'une sévérité mâle et d'une noble dignité, est ici, comme je l'ai dit, un jeune homme ayant bien ses deux yeux, ce qui, conjecturalement parlant, peut être très-conforme à la vérité; 2° s'il n'y a pas quelque différence entre les formes d'un homme dont l'existence a été presque entièrement morale, et les formes d'un homme dont l'existence a été purement physique, comme celle de certains portefaix ou athlètes antiques du bas-étage ; car l'Homère de M. Vietty a tous les membres et toutes les formes d'une de ces sortes d'hommes. Quant à cette dernière question, elle est trop vaste, trop profonde pour être traitée ici ; elle sera plus convenablement placée ailleurs; mais quant à celle qui regarde le type des caractères de tête, je crois qu'il est de toute obligation, pour le peintre et le sculpteur, de se conformer aux traits consacrés, car sans cela, l'on introduirait le chaos dans ces arts en confondant tous les caractères et toutes les figures. Bientôt le profane et le sacré seraient mêlés, et il serait désormais impossible de reconnaître aucune figure historique ou reli-

gieuse. Homère, ici par exemple, a pu être pris mille fois par d'autres, comme par moi, pour un Orphée dont il a emprunté et la jeunesse et les traits, et jusqu'à la pose et les ornemens; de plus, cet Homère a plutôt l'air d'être un amoureux en délire qui se plaint des rigueurs de sa belle, que le grand poëte qui chante la guerre de Troyes, ses terribles et funestes combats. Quelque remarquable que soit après cela ce morceau par la fermeté, la vigueur et la précision du dessin, j'y vois trop de choses qui choquent le goût pour être disposé à en faire un éloge d'enthousiasme.

M. BOSIO.

Hercule terrassant Achéloüs.

Si je n'ai pas cru devoir exprimer jusqu'ici mon opinion sur les ouvrages de M. Bosio, c'est parce que, je l'avoue, je n'ai pas encore pu concevoir une opinion sur ses talens analogue à sa réputation et à sa place de premier sculpteur du Roi. Je me serais même tû ici sur ses ouvrages, si son *Hercule terrassant Achéloüs* ne devait pas faire partie de la décoration du jardin des Tuileries, et par conséquent être placé dans le premier jardin du monde, où doivent régner, de toute nécessité, l'ensemble le mieux ordonné et le plus symétrique, et le goût le plus pur dans toutes les parties.

Il est, je le sais, des réputations élevées et

sanctionnées par la foule, qu'il n'est pas toujours honnête d'attaquer, sous peine d'être regardé comme jaloux de toute supériorité, et le dépréciateur obligé de tout ce qui a un nom : celle de M. Bosio est peut-être de ce nombre; mais, comme je l'ai dit, sans la circonstance qui a fait destiner l'ouvrage dont je vais parler à être constamment sous nos regards, j'aurais respecté l'opinion publique, et suspendu mes critiques. Mais puisqu'il n'en est pas ainsi, il faut donc examiner d'abord l'ouvrage en lui-même, puis par rapport au tout ensemble du lieu qu'il doit décorer, en discutant s'il est bien convenable de laisser envahir notre premier jardin public par les ouvrages des artistes vivans.

Le premier coup-d'œil, il faut l'avouer, est on ne peut plus favorable à l'œuvre de M. Bosio ; car l'on ne peut se défendre d'un moment de surprise à la vue de son groupe d'*Hercule*, comme à la vue de tout ce qui est gigantesque, et annonce des mouvemens violens et extraordinaires. Mais soutient-il notre admiration? et soutient-il le regard même le moins sévère de la critique? Je crois pouvoir dire que non; car une fois le premier moment passé, tout le charme est évanoui, et l'on ne trouve alors que la plus grande incohérence dans toutes les parties, et des incorrections sans nombre, soit de jet, soit de détail, qui occasionnent un triste retour dans l'esprit.

En effet, de quelque côté que l'on regarde Hercule, et sous quelque point de vue qu'on l'envisage, l'on trouve que sa pose est mal entendue et peu propre à l'action qu'il veut remplir. En général, lorsqu'un homme veut développer toutes ses forces avec facilité et lutter avantageusement, il commence par s'appuyer vigoureusement sur ses deux jarrets, ou s'il ne s'appuie que sur un seul, son corps se penche sur ce jarret, qui développe la plus grande force. Or, si nous examinons l'Hercule de M. Bosio, qui est appuyé sur sa jambe de devant, ce n'est pas celle-ci qui est la plus vigoureusement développée, comme on doit le penser, mais bien celle de derrière, qui ne supporte rien, et touche même à peine à la terre. Cette jambe ressemble en général à celle de ces danseurs qui, même en tombant, veulent prendre une position académique et montrer la beauté mâle de leurs formes. Lorsqu'un homme veut encore développer ses forces avec facilité, et lutter avantageusement, après s'être placé convenablement, son corps se porte généralement sur la jambe de devant, et se penche un peu pour être toujours maître de son équilibre; et ceci, je crois, n'a pas besoin de discussion; l'exemple du gladiateur antique suffit pour ôter tout doute à cet égard. Or, l'Hercule de M. Bosio, loin d'être penché en avant, est renversé en arrière de telle sorte que, s'il n'était pas soutenu par le tronc d'arbre obligé, il y a à parier qu'il

perdrait bientôt son équilibre, et ne pourrait seulement même se soutenir. Le monstre enfin est mal placé, trop sur le derrière, et le bras du héros si mal emmanché et si mal disposé, qu'il ne pourra jamais atteindre son but sans un violent mouvement de corps, et par conséquent redoubler ses coups. Le tout, du reste, dans ce morceau, à part quelques parties d'une grande vigueur et d'une grande finesse de modelé, est très-incohérent dans toutes les parties, et fort lourdement groupé.

M. Bosio paraît trop vouloir suivre le goût et le genre de Canova, dont il prétend se faire le continuateur et l'héritier. Selon nous, c'est la plus mauvaise école que l'on puisse proposer au sculpteur, car son style est toujours prétentieux, incorrect ou bien outré; et il vise plutôt à ce qui est gigantesque qu'à ce qui est vraiment beau; or la sculpture ne doit jamais se permettre le moindre écart dans tout ce qui tient au goût; c'est pourquoi, sans être prophète, on peut prédire que le nom de Canova, si révéré aujourd'hui, sera un jour effacé de l'histoire de la sculpture.

En examinant ensuite l'ouvrage de M. Bosio, par rapport au lieu qu'il doit décorer (à la place du groupe du jeune Papirius), nous ne croyons pas qu'il puisse convenir non seulement à ce lieu, mais encore s'adapter à l'ensemble de la décoration. En effet, si l'on fait attention au plan général du jardin, distribué sur une surface originairement

plane, l'on ne trouve qu'un ensemble calme, imposant, majestueux, sans vues pittoresques, sans mouvemens et sans soubresauts de la nature. Jusqu'ici la décoration principale a toujours été calculée selon cet esprit et ce caractère général du tout en semble ; car, à part trois ou quatre groupes d'une action assez tourmentée, tous les autres monumens de sculpture ne respirent que la grandeur tranquille ou l'image des grâces riantes ou naïves. Admettre donc dans ce jardin l'ouvrage si tourmenté de M. Bosio, c'est mettre l'agitation à côté du repos, et par conséquent compromettre l'ensemble de la décoration ; le placer ensuite à côté du flûteur et les nymphes de Goisevox, et en face la belle copie du *Méléagre* antique, c'est compromettre encore l'effet de détail de ces beaux ouvrages, et par conséquent introduire le désordre où règne le plus bel ordre ; et pour vouloir enfin enrichir la décoration, lui ôter son ensemble, qui, s'il n'est pas parfait, du moins laisse peu de chose à désirer.

Vient ensuite la troisième et dernière question, celle de savoir s'il ne serait pas convenable d'attendre la mort d'un artiste avant de faire jouir ses ouvrages de l'honneur des Tuileries. Au temps où les morceaux de sculpture étaient rares en France, et la décoration de ce jardin incomplète, l'on conçoit aisément que l'on ait pu recourir aux ouvrages des artistes vivans, et même les commander exprès, car c'était le moyen le plus sûr de tout coor-

donner et de mettre toutes choses en harmonie. Mais aujourd'hui qu'il n'en est plus ainsi, pourquoi, lorsqu'on possède le bien, pour ne pas dire plus, chercher le mieux? N'a-t-on pas à craindre ensuite l'effet de l'engouement et de la vogue, qui élève si souvent un artiste au dessus de son talent, et, ce qui est pire encore, les effets de l'intrigue, qui n'auraient pour résultat que de détruire un ensemble qui, à trois ou quatre morceaux près, est de la plus grande beauté? Certainement, si le goût doit régner quelque part en France, c'est assurément dans ce lieu, le plus fréquenté du public, et qui a plus d'influence que l'on ne croit sur la justesse de tact et la délicatesse de goût que l'on attribue aux Français, et surtout aux Parisiennes.

M. Bosio, selon moi, n'a pas été déjà trop heureux dans son *Louis XIV équestre* de la place des Victoires; et certes, ce n'est pas un monument de l'art qui puisse faire beaucoup d'honneur à notre époque. Mais pour ne pas proscrire entièrement son nouvel ouvrage, puisqu'il est coulé en bronze, et qu'il appartient au gouvernement, je pense qu'il trouvera convenablement sa place dans les jardins de Versailles. Là aussi il se rencontre des ouvrages d'un goût plus gigantesque que beau, plus extraordinaires que marqués au coin du goût; mais la magnificence, qui est le caractère de ces jardins, n'est pas aussi sévère que la vraie grandeur, qui est celui des Tuileries; et l'ouvrage de

M. Bosio, placé dans quelque coin, sur quelque bassin, s'y verra avec plaisir.

Cet arrêt pourra paraître un peu dur à M. Bosio, qui semble affamé de gloire et de célébrité; mais quel que soit le résultat de mes réflexions, je n'ai pu m'empêcher de dire mon opinion sur son ouvrage, parce qu'il serait déplacé aux Tuileries, et que, pour ma part, je serais éternellement obligé à voir ses incorrections et ses défauts.

GRAVURE.

La gravure en taille-douce n'a pas besoin d'apologistes : tout le monde connaît son origine, et tout le monde connaît ses résultats. Destinée à reproduire les ouvrages les plus remarquables de la peinture, et à mettre sous les yeux des gens de goût, de quelque pays qu'ils soient, leur esprit et leurs beautés, son utilité est loin d'être mise en doute. Les avantages qu'elle procure ensuite pour l'ornement de nos salons, dans lesquels la peinture n'est pas toujours bien placée, par le besoin d'une décoration symétrique, la rendent encore une branche très-importante du commerce.

Mais laissons là les idées de commerce, qui s'allient peu avec la gloire des beaux-arts, afin d'examiner les différentes qualités nécessaires au graveur. Pour arriver au premier degré de l'échelle de son art, il ne faut pas croire que l'artiste graveur n'ait besoin que de la pratique et du mécanisme. Sans doute il ne lui faut ni autant de grandeur et de fécondité d'imagination ni autant de génie qu'au peintre ; mais il lui faut un esprit pour le moins aussi élevé, et une chaleur pour le moins aussi soutenue. Comment, en ef-

fet, reproduira-t-il les beautés de son modèle, s'il ne les sent et ne les comprend pas? Puis s'il n'a pas cette chaleur dont je parle, rien ne pourra le mettre à l'abri du dégoût de reproduire éternellement les idées des autres, ainsi que des momens de faiblesse dans l'exécution, momens irréparables dans son œuvre.

Si par cela même que le graveur n'invente pas, sa gloire est moindre que celle du peintre, elle n'en est pas moins très-recommandable. Combien ensuite n'est-il pas de peintres qui n'ont dû toute leur réputation qu'aux artistes chargés de reproduire leurs ouvrages par la gravure? Celui-ci, en perdant sous le burin ce qu'il avait de trop sec et de trop dur; celui-là, en acquérant de la grandeur et de la simplicité, et souvent de la finesse et de la grâce, et généralement en perdant ce que leur couleur avait de dur et d'offensant.

Pour montrer l'importance de cet art dans toute son étendue, nous n'avons qu'à nous rappeler que tous les chefs-d'œuvre de la peinture antique nous sont inconnus, par cela seul que les anciens en ignoraient les ressources, et leurs peintres sont perdus pour la gloire : nous ne saurions donc trop l'encourager; mais, grâce au Ciel, il semble n'avoir pas besoin d'encouragement dans ce siècle, où il a atteint pour ainsi dire le dernier période de son développement. Si nous avons perdu de grands artistes, il en est

plusieurs qui tiennent leur place avec honneur; d'autres se présentent dans la carrière avec le plus bel avenir, et nous pouvons présenter aux autres nations des ouvrages susceptibles d'exciter leur admiration et leur envie.

M. RICHOMME.

La Sainte Famille. (*Raphaël.*)

L'auteur de la gravure du *Triomphe de Galathée*, de Raphaël, et de quelques autres morceaux du fini le plus précieux, n'est point sans doute un graveur ordinaire. Jamais peut-être le premier peintre de l'Italie n'a rencontré un traducteur qui sût rendre ses beautés avec plus de grâces et de charme, un graveur si suave, si harmonieux, si délicat, si énergique et si net, et jamais production de son art n'a eu un ensemble plus merveilleux et plus parfait.

Tout le monde connaît la magnifique *Sainte Famille* de Raphaël, donnée par la reconnaissance à François I^{er}, que M. Richomme s'est chargé de reproduire. L'ouvrage qu'il nous présente, sans être aussi parfait que celui du *Triomphe de Galathée*, n'en est pas moins un œuvre du premier ordre. C'est toujours la même suavité et le même charme dans l'ensemble, la même délicatesse et la même énergie dans les tailles; cependant, je dois faire un reproche à M. Richomme : je crois qu'il apporte trop de soin

dans les détails, en les arrêtant avec trop de force, ce qui ôte au style de son modèle quelque grandeur. Souvent trop de soin éloigne de la perfection, et la sobriété en toutes choses est essentiellement convenable ; mais ces observations, qui ne sont point des critiques, ne doivent point faire tort à sa gravure, qui est une des belles productions du siècle en ce genre. (*Voyez* ETUDES.)

M. CHATILLON.

Saint Michel terrassant le Démon. (*Raphaël.*)

Il serait superflu de parler du mérite du tableau de Raphaël, fait à la sollicitation de François Ier, et dont la générosité fut récompensée par l'œuvre dont je viens d'analyser la reproduction. On sait la beauté de son style et la délicatesse de sa pensée, ainsi que le fini de l'exécution. Il ne nous reste donc qu'à examiner comment M. Chatillon a reproduit ce précieux morceau par la gravure. Il y a du bon et du mauvais dans son œuvre. Son burin se distingue, il est vrai, par la hardiesse, la vigueur, et il est souvent suave, délicat et harmonieux. Mais a-t-il généralement toute la délicatesse et la variété nécessaires pour lutter avec un pareil rival ? Je ne le crois pas ; car il est un peu lourd ; et puis le système de tailles trop symétriques et pas assez calculées selon les délicatesses de formes,

en a fait disparaître un grand nombre, ou bien les a alourdies.

Ces observations pourront paraître un peu sévères au sujet de cette belle gravure; mais quand on cherche à lutter avec l'ouvrage d'un grand maître, il faut s'attendre à des observations exigeantes et à des critiques plus sévères. M. Chatillon est sans doute un excellent graveur, mais je ne le crois pas susceptible de reproduire les ouvrages de Raphaël avec sa pureté et ses grâces, et avec toutes les délicatesses soit de pensée, soit d'exécution.

M. DESNOYERS.

La Visitation. (Raphaël.)

A la vue de ce nouvel ouvrage de M. Desnoyers, on trouve une différence singulière entre la manière avec laquelle il a traduit la multitude d'ouvrages de Raphaël, et celle avec laquelle il a traduit *la Visitation* et *la Sainte Catherine* du même peintre, que je vois dans quelques boutiques de marchands d'estampes. Aurait-il voulu par hasard atteindre la couleur, si je puis m'exprimer ainsi, des Claessens, des Richomme, des Massart? Dans ce cas, nous le prévenons qu'il a tort; car son burin, qui se distingue par beaucoup de grâce et de suavité, n'a ni la force ni la délicatesse nécessaires pour y parvenir. Il a réussi, il est vrai, à

obtenir la couleur qu'il désirait, mais à quel prix! C'est au prix d'une pesanteur d'exécution, d'une monotonie de tons noirs et d'une foule de parties charbonnées. Si nous examinons bien attentivement *la Visitation* de M. Desnoyers, le tout ensemble a pu conserver quelque grâce, comme tout ce qui est sorti de son burin; mais on n'y trouve plus le charme parfait qu'il a su répandre dans toutes ses autres compositions. De grandes et lourdes tailles jetées sans délicatesse et sans variété, enveloppant non seulement un pan de draperie, mais une draperie tout entière, puis une maussaderie et une pesanteur dans tous les détails, qui contraste assez malheureusement avec ses ouvrages antérieurs. M. Desnoyers s'est, il est vrai, un peu amendé dans sa *Sainte Catherine*; mais, il faut le dire, il n'y a pas retrouvé entièrement son ancienne manière dépourvue de prétentions et pleine de charmes. Nous ne voulons pas pousser plus loin ces observations sur un artiste dont la France doit s'honorer; mais que M. Desnoyers y prenne garde : en voulant s'élever au-delà de ce que lui permettrait la nature de son burin, il tomberait au-dessous de lui-même, et ses travaux, sans fruits et sans gloire, seraient vus peut-être avec plus que de l'indifférence par les artistes et les gens de goût.

M. CLAESSENS.

La Descente de croix (*Rubens*). — La Femme hydropique.
(*Gérard-Dow.*)

Si je parle de *la Descente de croix* de Rubens, reproduite par le burin de M. Claessens, qui n'est point au Salon, mais qu'on peut voir chez tous les marchands d'estampes, c'est parce que voulant émettre des opinions précises, et tirer des conjectures sur l'avenir de ce graveur, j'ai besoin de points d'observation et de comparaison pour expliquer mes opinions avec plus d'étendue, et motiver mes jugemens avec plus de force. M. Claessens est connu par un trop petit nombre d'ouvrages, pour qu'il ne me soit pas permis de faire cette excursion hors du domaine de l'exposition, surtout lorsqu'il s'agit d'un artiste qui s'offre avec des qualités si brillantes et de si beaux ouvrages.

M. Claessens s'est, selon moi, par les deux seuls morceaux indiqués ci-dessus, mis au rang des premiers artistes de l'époque. Qui sait ensuite le chemin qu'il doit parcourir? Son burin est libre, fier, hardi, vigoureux, délicat, précis; il attaque avec la même sûreté les expressions les plus délicates et les plus énergiques. Toutes les finesses de dessin, la délicatesse de formes et le moelleux des étoffes y sont rendus avec le plus incroyable bonheur. Il dispose en général

la direction de ses tailles si convenablement pour la direction des formes et de la draperie, que l'œil n'est point désagréablement frappé par le sytème général et monotone de tailles soit en losange, soit en carré. Aucune beauté de son modèle ne disparaît sous son burin, et l'on peut dire hardiment que par l'énergie et la précision de ses tailles, il ajoute encore à ses beautés. La gravure de *la Descente de croix*, de Rubens, est en effet d'un grandiose, d'une vigueur et d'une délicatesse d'exécution que Rubens n'a peut-être pas eus lui-même. J'ajoute que si les cheveux étaient traités dans cet ouvrage comme ils doivent l'être (ce qui n'est peut-être pas tout à fait la faute de l'artiste, car on sait que Rubens ne les traitait pas toujours bien), ce morceau serait peut-être, et par son effet général et par une foule de détails, le plus beau, le plus vigoureux que puisse nous offrir la gravure en taille-douce. La partie des carnations surtout y est traitée de manière à satisfaire les imaginations les plus exigeantes.

La gravure de *la Femme hydropique*, autre morceau plus délicat, plus correct et plus précieux pour son ensemble, est encore étonnant pour la sûreté des tailles et leur variété. Outre que les physionomies les plus délicates que puisse offrir la peinture ont été reproduites avec leur délicatesse et leur vérité, il a trouvé des tailles différentes pour une multitude d'objets

différens. Il en a trouvé pour les chairs, il en a trouvé pour les linges et toutes les autres étoffes ; il en a trouvé pour le bois, le verre, le marbre, l'airain, et l'on peut même dire pour le clair-obscur, variées toutes selon les circonstances de l'objet à rendre.

Quelque précieux que soit cependant ce dernier morceau pour le fini, j'avoue que je lui préfère le premier, malgré ses défauts. Je sens bien que M. Claessens, inconnu, a voulu suivre le torrent, et sacrifier au goût du jour en reproduisant ce que la peinture d'intérieur a pu lui offrir de plus remarquable ; mais comme il n'a pu développer dans des formes toute la richesse, la force et la variété de ses tailles, que j'admire dans *la Descente de croix*, je mets de beaucoup le premier de ces ouvrages au-dessus du dernier.

Puisque M. Claessens n'est plus inconnu, il doit s'élever au-dessus du goût actuel, qui emprisonne son talent et l'empêche de prendre son essor. S'il m'est permis de lui donner quelques idées sur les productions qu'il doit traduire par le burin, j'ose le coire capable de reproduire le *Léonidas* de M. David, parce que c'est le chef-d'œuvre de l'expression dramatique, du grandiose, du style et de la beauté du dessin, et qu'il a tout ce qu'il faut pour reproduire cet œuvre sublime du premier peintre de notre école. Si parfois l'entreprise que je viens de lui conseiller l'effraie, l'exposition actuelle renferme un mor-

ceau digne de son burin, je veux dire la femme du *Massacre*, de M. Cogniet (un autre doit se charger du *Marius*), parce qu'il y a là de quoi faire valoir la beauté de ses tailles dans les draperies et les formes, puis son énergie et son grand goût. Les cheveux peut-être l'effraieront, car ils sont ce que j'ai vu de plus beau et de plus voluptueux en ce genre ; mais ce sera une étude pour lui ; et M. Coignet, en perdant quelque chose dans cette partie, ne peut rien perdre d'ailleurs, quant à la pensée et à l'exécution, en ayant pour interprète un si grand artiste.

M. COINY.

La Création d'Ève pendant le sommeil d'Adam. (*Michel Ange.*)

Entreprendre de reproduire un ouvrage du grand Michel Ange, c'est annoncer par cela seul beaucoup de hardiesse. Pour rendre en effet par le burin une vigueur si mâle, des formes souvent si délicates, un grandiose de style si imposant, il faut se sentir dans l'âme quelque chose qui n'est pas ordinaire. Mais dans ces sortes d'entreprises, c'est le succès qui justifie la hardiesse ou qui condamne la témérité. Or, comment M. Coiny, que je ne connais que par ce morceau, s'en est-il tiré ? avec une supériorité étonnante, j'ose dire, en beaucoup de parties, et particulièrement en ce qu'il offrait le plus de difficulté. Il serait difficile, en effet, de rendre

avec plus de propreté et de délicatesse toutes les belles formes de la femme et toutes les finesses de dessin que l'on y trouve ; de rendre avec plus de justesse, et je dirai presque d'énergie, les formes mâles d'Adam, et le laisser-aller de tout son corps ; tous les détails, en outre, en sont soignés avec une grande perfection. Je crois cependant que M. Coiny aurait dû faire un peu plus usage de l'eau-forte, surtout dans la draperie du Père éternel, car elle n'est pas assez forte de ton, et puis le système de tailles losangées la rend monotone ; les cheveux de ses figures ne me paraissent pas non plus traités de manière à rendre leur souplesse et toute leur nature. Je souhaiterais enfin que ses tailles fussent modifiées avec un peu plus de variété, de manière à ne pas présenter des losanges absolument égales dans toutes les parties. Mais, au reste, ce sont des conseils pour arriver à la perfection que je donne à M. Coiny, et non pas des critiques faites pour rabaisser ni déprécier son œuvre.

M. MULLER.

Le Saint Jérôme du Corrège. (*Commencé par Bartholozzi, à l'âge de 85 ans, et terminé après sa mort par Ch. Muller.*)

Parler du Corrège, c'est parler de la grâce des physionomies, de la naïveté de la composition et du charme dans toutes les parties. Il faut donc rendre grâce à M. Muller de ce qu'il nous a re-

produit une composition de ce grand maître. Il nous serait sans doute difficile, pour ne pas dire impossible, de distinguer, dans l'œuvre qu'il nous présente, son travail d'avec celui du graveur dont il a terminé l'œuvre. Mais ce que l'on peut dire, c'est que la gravure est pleine de grâces et de charmes, et que le burin est libre, énergique et plein de suavité; enfin, que l'expression si délicate des physionomies a été rendue avec grâce et vérité. La réputation de M. Muller ne gagnera sans doute pas beaucoup dans ce travail ingrat et sans gloire, mais l'art y gagnera un morceau très-recommandable, et les amis des arts, le plaisir de contempler à loisir un œuvre du peintre le plus aimable qu'ait produit l'Italie.

M. BEIN.

Le Mariage de la Vierge. (*Carle Vanloo.*)

Depuis l'apparition de M. David dans la carrière de la peinture, il s'est établi d'étranges préjugés dans notre école. Ses élèves et ses successeurs, enorgueillis de ce qu'il avait ramené le goût du simple et du beau en France, se croyant par cela seul à la même hauteur que lui, ont pour ainsi dire proscrit tous les monumens de la peinture du dernier siècle, et outragé leurs auteurs du plus froid mépris. Ces idées s'étendant de proche en proche et d'élève en élève,

l'on en est venu au point que la critique n'ose pas en quelque sorte s'élever en leur faveur. Cependant, j'ose le dire, soutiendraient-ils la comparaison eux-mêmes avec ces peintres si méprisés ? Ils se sont, il est vrai, élevés plus haut par la simplicité de leur goût ; mais la beauté chez eux est à peu près semblable à celle d'une belle femme sans esprit et sans grâce, qui ne soutient pas le regard de l'homme de goût, et paraît froide et inanimée. Et ensuite, si l'on examine leur exécution, que de faiblesse et d'incorrection ! quelle médiocrité ! et pour tout dire en un mot, ils n'ont pour eux que le premier coup-d'œil, dont l'enthousiasme est bientôt affaibli, pour ne pas dire détruit. Dans le dernier siècle, au contraire, si les peintres ne se distinguaient pas par ce style dont les nôtres sont si jaloux, ils mettaient au moins du feu, de la verve et de la poésie dans leurs compositions ; puis l'on y trouve des détails charmans et pleins de délicatesse ; ils s'efforçaient de nous montrer le charme de la variété des natures tantôt énergiques, tantôt naïves ou gracieuses ; puis ils songeaient à la couleur, au coloris, au dessin, aux draperies, enfin à toutes les parties de leur art. Mais depuis ce temps, nos peintres se sont affranchis d'étudier toutes ces différentes parties de la science, et c'est dans ce moment même qu'ils proclament leur supériorité incontestable sur les peintres du dernier siècle !.....

Je ne prolongerai pas ces observations, que m'a suggérées la production de M. Bein, le *Mariage de la Vierge*, par Carle Vanloo, et qui se distingue par toutes les beautés et les grâces de détails que je viens de décrire. Mais depuis longtemps c'était un besoin pour ma conscience de m'élever contre cette multitude d'attaques journalières faites à la mémoire des Jouvenet, des Lemoine, des Carle Vanloo (1), et même de Pierre, dont les noms ne sortent de la bouche de nos faiseurs d'intérieurs ou de petites charges, qu'avec une ironie de dédain qui annonce leurs prétentions et leurs espérances. Mais venons à M. Bein.

M. Bein est un charmant graveur, rempli de goût, de grâce et de délicatesse ; il travaille avec une propreté et une sûreté infinies ; sous son burin, il n'est aucune délicatesse de physionomies ou de formes qui se soit éclipsée, et son ensemble est d'un effet charmant. Mais ensuite, cet artiste doit-il prendre un rang élevé parmi les graveurs de l'époque ? Je ne le crois pas ; sa manière est plus délicate que grande, son burin

(1) L'auteur des esquisses de la chapelle Saint-Grégoire, analysées avec tant d'éloquence et de vérité par Diderot, et que nous pouvons juger par les gravures qui en ont été faites, Vanloo, un médiocre peintre ! mais on fonderait tous les talens de nos académiciens ensemble, que l'on ne ferait certainement pas un génie de sa trempe.

plus moelleux que hardi, quoiqu'il soit ferme, et le tout n'est pas exempt de recherche ; mais son ouvrage, délicieux sous mille rapports, ne peut manquer de faire l'ornement des oratoires de la capitale et des provinces.

M. LAUGIER.

Galathée, d'après feu Girodet.

J'aurais beau jeu à soutenir les opinions que j'ai émises dans l'article précédent, surtout en comparant la *Galathée* de M. Girodet, qui n'est pas un des morceaux les plus médiocres de notre école, au dire de tous, à une *Nymphe au bain*, de Wandik, qui se trouve tout auprès, dans la galerie de M. de Sommariva. Mais comme il ne s'agit ici que de l'œuvre de M. Laugier, il ne me reste qu'à renvoyer pour l'effet les lecteurs à la galerie même.

L'auteur des gravures de *Héro et Léandre*, de *Daphnis et Chloé*, de *Sapho*, du *Zéphir suspendu*, et d'une foule d'autres, n'est point sans doute un graveur ordinaire. Mais son burin avait-il toute la délicatesse nécessaire pour oser entreprendre de reproduire toute celle du pinceau de M. Girodet, qui fait son plus grand charme? Je ne le crois pas ; bien que son œuvre soit très-estimable, il me semble par-là inférieur à son modèle. La pointe sèche dont il s'est servi pour rendre les chairs de Galathée, les a empâtées, alour-

dies, et tout son œuvre manque d'effet, et quelquefois de netteté. Mais que cela n'arrête pas M. Laugier, sa production se voit avec plaisir, et il est homme à reprendre glorieusement sa revanche dans un sujet plus approprié à son burin.

M. GARNIER.

Orphée et Eurydice, *d'après M. Drolling*. — La Fornarina, *d'après M. Picot*.

Mon intention n'étant pas d'examiner le mérite des ouvrages reproduits par les artistes, je ne rechercherai donc pas si notre école n'en présentait pas de plus remarquables. Mais M. Garnier n'aurait-il pas dû traiter le premier avec moins de dureté, et le second avec moins de fadeur? Je sais bien que l'un et l'autre des ouvrages originaux sont frappés de ces caractères distinctifs; mais n'aurait-il pas dû pour lui-même adoucir ce que l'un a de trop dur et ce que l'autre a de trop fade? Quoique dans ces deux morceaux M. Garnier ait montré de la facilité, qu'il produise ce que l'on nomme *de l'effet*, il est encore loin des Richomme et des Massart, pour la grâce et la propreté, et des Claessens pour la délicatesse et la force.

M. GELÉE.

Daphnis et Chloé, *d'après M. Hersent.*

Pour avoir obtenu le grand prix (1) de gravure cette année, ce que l'on aurait pu contester, M. Gelée n'est pas encore un bien grand artiste. Son burin est aigre, peu net, monotone et sans délicatesse, il empâte même les chairs. Si son ouvrage se fait regarder, grâces en soient rendues au peintre, qui a su mettre tant de simplicité, de grâces et de goût dans son œuvre, que, de quelque manière qu'on le reproduise, il sera toujours vu avec plaisir. M. Gelée atteindra-t-il le sommet des dignités dans son art? J'en doute; car il a trop peu de défauts et pas assez de beautés pour faire présager un grand avenir. Cependant, attendons.

(1) On m'a assuré que c'était le même Gelée qui a reproduit l'ouvrage de M. Hersent; mais ce que je sais, c'est qu'il existe un Gelée auteur de la gravure d'un *Berger* de Virgile, d'après feu Boisselier, qui est sans contredit un artiste d'un très-beau et très-vigoureux talent.

M. LIGNON.

Portrait du Poussin, *d'après le tableau original de ce maître.* — Portrait du duc de Richelieu, *d'après sir Thomas Lawrence.* — Portrait de Talma, *d'après M. Picot.* — Portrait du grand-duc de Bade.

M. Lignon a depuis long-temps des titres recommandables à l'estime des amateurs. Son excellente traduction de la *Vierge* dite *au poisson*, d'après Raphaël, est sans contredit le morceau de son art le plus remarquable qui ait été fait sur ce chef-d'œuvre, n'en déplaise à certain académicien illustre. Les différens morceaux qu'il nous présente cette année, bien que moins remarquables, sont loin de le faire décheoir dans notre estime, car le portrait de Talma et celui du feu duc de Richelieu sont certainement des morceaux fort précieux. Ni l'un ni l'autre, il est vrai, ne se distinguent par l'énergie du burin, mais l'on y trouve une grande délicatesse et un grand fini dans toutes les parties : puis, ni M. Picot ni sir Thomas Lawrence ne sont des portraitistes bien hardis et bien vigoureux ; par conséquent, il serait injuste d'exiger quelque chose de plus d'un graveur. Quant aux autres portraits de M. Lignon, ils m'ont paru au-dessous de ceux dont je viens de parler, car ils sont d'un burin maigre et presque dur et sec : cela me ferait croire que M. Lignon reproduit avec plus de bonheur tout ce qui tient à la légèreté, à la délicatesse et à la grâce, que

ce qui a pour caractère la vigueur et l'énergie ; car ces deux derniers portraits requerraient naturellement une hardiesse de burin et une vigueur de faire qui ne doit jamais être dureté.

M. LORICHON.

Ecce Homo, *d'après le Titien.*

A l'annonce seule d'une gravure d'après le Titien, un amateur s'attend de suite à trouver, sinon un grand goût, du moins une grande vérité et une grande précision de dessin, puis le charme d'une touche suave, harmonieuse et d'un coloris ravissant : son attente est-elle trompée dans la production de M. Lorichon ? Non, sans doute ; mais il faut avouer que l'on n'y trouve pas tout à fait les divers mérites que j'ai cités ci-dessus. Je sais bien que le travail du burin ne peut rendre qu'imparfaitement le charme du pinceau et du coloris de ce grand maître ; cependant je crois que l'on peut aller plus loin que n'a été M. Lorichon. Son burin, en général, est assez vigoureux, assez fin et assez beau, mais il a parfois un peu de sécheresse ; et bien que le tout ensemble de la gravure fasse reconnaître au premier abord un ouvrage du Titien, il faut avouer que l'on ne trouve ni la finesse, ni la suavité, ni le charme que requièrent irrévocablement les ouvrages de ce maître. Si M. Lorichon est jeune, comme il y a tout lieu de le croire, avec le tra-

vail et le temps il a tout ce qu'il faut pour parvenir à une place honorable dans la carrière de la gravure ; l'ouvrage qu'il nous a offert en est pour moi une garantie irrévocable.

M. MOREL.

Le Jugement de Salomon, *d'après le Poussin.*

Le Poussin n'a jamais été le peintre du vulgaire ; car c'est plutôt à la raison et à l'esprit qu'aux sens qu'il s'adresse : aussi a-t-il mérité depuis long-temps le titre de *peintre des gens d'esprit*, et, selon moi, plutôt le *peintre des gens éclairés et profondément sensibles*. Son génie échappe en général à l'homme qui ne recherche dans un ouvrage de peinture que les parties techniques de cet art ; son dessin est souvent incorrect, ses figures bizarres, ses caractères de tête outrés et niais, enfin sa couleur dure, terne, crue, froide, etc. Mais il n'en est pas de même pour l'homme sensible, qui pense, qui réfléchit et médite : la beauté pittoresque de son invention, son grand goût, et ses figures tantôt naïves, tantôt majestueuses, tantôt énergiques, et le sublime de ses compositions si profondément pensées, ravissent son admiration, et le forcent, malgré quelques duretés d'exécution, à faire son éloge. L'œuvre qu'a reproduit M. Morel est, sans contredit, un des morceaux les plus recommandables de ce maître, soit par la beauté du sujet, soit par le mérite de l'exécu-

tion; il faut donc le louer de s'être attaché à reproduire le bel ouvrage du *Jugement de Salomon* du Poussin. Mais la traduction est-elle à la hauteur de l'original, et peut-elle passer pour une bonne gravure ? J'en doute ; le burin de M. Morel, quoique libre et hardi, est un peu dur, un peu sec, et son ensemble un peu monotone. Mais comme M. Morel annonce que son ouvrage n'est pas terminé, je l'engage à adoucir quelques parties, et à en toucher plus fortement d'autres.

M. ADAM.

Maladie de Las-Casas, *d'après M. Hersent.*

M. Adam est encore un graveur d'un burin passablement dur et sec ; mais il a sur ce dernier artiste de l'avoir plus hardi, plus fier, plus flexible, et souvent d'une grande finesse. Néanmoins, la gravure de la *Maladie de Las-Casas* doit être regardée comme un morceau secondaire par sa dureté. Je veux bien que le modèle soit un peu sec et même un peu dur, comme l'est ordinairement ce qui sort du pinceau de M. Hersent ; mais sans l'avoir vu, je puis penser qu'il n'approche pas en dureté de la traduction. Dans le portrait de lord Byron, M. Adam nous a montré encore le *nec plus ultrà* de la dureté du burin, sans nous indemniser en aucune sorte par les belles et riches tailles que l'on trouve dans sa *Maladie de Las-Casas*. M. Adam doit être jeune ; car dans le

premier âge l'on ne recherche que la hardiesse et l'énergie ; et ce n'est qu'avec le temps et l'expérience que l'on apprend à rechercher ce charme et ce fini des détails qui contribuent tant aux succès des ouvrages des arts. C'est pourquoi je l'engage à songer un peu à adoucir son burin, qui est très-beau, et promet un grand artiste.

M. CARON.

Cyparisse, *d'après M. Vinchon.*

Il faut que M. Caron ait été bien mal inspiré, puisqu'il n'a trouvé dans notre école de peinture rien de mieux à graver que l'œuvre de M. Vinchon. S'il a prétendu donner au public un morceau digne de figurer dans les plus beaux salons, il faut lui dire que rien n'est plus froid, plus fade et pour ainsi dire plus lourd que cette composition ; s'il n'a prétendu faire qu'une étude, il faut lui dire encore qu'aucun ouvrage n'était moins propre à cela ; car comment faire valoir le burin et toutes ses ressources dans des formes lourdes, gonflées, sans finesse et d'un effet nul ?

Mais pour arriver à M. Caron, je pense qu'il n'est pas sans talent ; car son burin n'est pas sans force et sans variété : cependant, pour pouvoir l'apprécier à sa juste valeur, il faudrait l'avoir vu s'exercer sur d'autres ouvrages.

M. AVRIL.

Phèdre et Hippolyte , d'après M. Granger.

En analysant les ouvrages de peinture, j'ai dit ce que je pensais au sujet de la composition de *Phèdre et Hippolyte*, de M. Granger; je n'y reviendrai donc pas. M. Avril, en reproduisant ce petit ouvrage, n'a pas manqué de tact et de goût; car, malgré les défauts réels que j'ai fait remarquer, il y a de l'intérêt dans cette scène; et malgré la multiplicité d'actions, la composition en est dramatique et animée. Mais, il faut le dire, M. Avril n'est pas à beaucoup près un graveur extraordinaire; car si son tout ensemble n'est pas sans caractère et sans effet, son burin n'est rien moins que riche, varié et net; il est même parfois sec et terne, particulièrement dans les draperies; c'est pourquoi nous recommandons son ouvrage aux amateurs, sans cependant prétendre lui donner une place fort élevée dans les ouvrages de la gravure.

M. POTRELLE.

Portrait de M. le baron Dubois, d'après M. Gérard.

Je ne parlerai pas du portrait de la comtesse de ***, de M. Potrelle, indiqué au Livret, car je ne me souviens pas de l'avoir vu. Mais celui de M. le baron Dubois, qu'il nous a offert, n'est

pas sans contredit un morceau dépourvu de mérite, et qui ne manque ni d'ensemble, ni de netteté, ni d'effet. Quoique ce portrait n'ait d'ailleurs rien de bien extraordinaire quant aux détails, l'ouvrage peut néanmoins être convenamment placé dans tous les cabinets de médecins, à côté des portraits des meilleurs graveurs, sans trop de désavantage.

MM. JAZET, LECOMTE, LEROUX, PRADIER, PANQUET père, SIXDENIERS, CHOLLET, GIRARD, JOHANNOT.

Si je rassemble à ce titre tous ces noms de graveurs, c'est qu'en général ils n'ont ni assez de beautés dans leur burin, ni assez de diversité dans leur goût, pour mériter chacun une analyse à part, et parce que tous ont gravé d'après de jeunes peintres dont je dois examiner les productions par rapport à la gravure.

Tous les ouvrages de peinture, à mérite égaux, ne sont pas, comme on pourrait le croire, susceptibles d'être reproduits par la gravure. Ainsi, pour ne pas sortir du cercle des peintres dont les graveurs cités ci-dessus ont jugé à propos de traduire les ouvrages, ceux de MM. Horace Vernet, Ducis, Fragonard et Beaume, soutiennent parfaitement cette traduction, et souvent même gagnent à être privés de la couleur, tandis que les ouvrages de MM. Scheffer aîné, Rochu et

de Mme de Haudebourg, dépouillés de ce charme, perdent presque tous leurs effets, et ne sont plus que ternes et froids. A quoi tient donc cette différence, et quelle en est la cause? La gravure paraît être à la peinture ce qu'est à un ouvrage de poésie la traduction d'une langue dans une autre, qui ne rend pour ainsi dire que l'action, les caractères et toute la composition du poëme, sans la couleur et la vie poétique de la versification; car la gravure ne rend non plus que l'action, les caractères, et toute la composition, sans la couleur et les nuances qui vivifient le morceau. Ainsi, tout ouvrage de peinture comme de littérature, qui n'est que d'un coloriste ou d'un versificateur qui ne sait dessiner avec précision ni les traits ni les caractères, cet ouvrage a tout à perdre à être reproduit par le burin ou autre genre de graver. La peinture et la poésie, quelquefois libres, fougueuses et pleines d'audace, se permettent souvent, à la faveur du pinceau ou des couleurs, mille écarts que l'on pardonne en faveur des détails; mais privées de ces appuis, elles retombent sous l'empire de la critique, et leurs œuvres sont irrévocablement blâmés par le goût. Pour être susceptible d'être traduit par le burin, un morceau de peinture doit donc être d'un style sévère, d'une composition ni mesquine ni trop chargée, enfin d'une précision de dessin qui ne peut admettre ni incorrection ni même de négligence. C'est précisément par ces qualités que

se distiguent les peintres que j'ai cités, et dont l'exposition nous a offert des traductions plus ou moins bonnes. Chez MM. Scheffer, Roehn, et M^{me} Haudebourg, au contraire, bien que leurs petites compositions soient pleines d'intérêt et de charmes, et souvent plus éloquentes que celles de tels autres, il y a, soit dans leur ordonnance, soit dans leur exécution, quelque chose que ne comporte pas la gravure. Chez M. Scheffer, par exemple, son dessin, arrêté quelquefois avec une vigueur remarquable, a rarement une grande pureté dans le trait ; puis l'on y trouve souvent des négligences de détails incompatibles avec le burin ; enfin, il y a dans ses petites scènes toujours trop ou trop peu de figures. Chez M^{me} Haudebourg, pour ne pas citer M. Roehn, indépendamment de l'éclat de sa couleur, que ne rend pas la gravure, ses figures, ainsi que ses scènes, sont, pour la plupart du temps, d'un goût qui tire sur le précieux ou l'affêté, et l'on ne trouve pas non plus dans son dessin toute la fermeté et la précision requises : aussi les ouvrages traduits de cette artiste, ainsi que ceux de M. Scheffer, se ressentent-ils de ces défauts. Mais ce qui n'est pas propre à un genre peut convenir à un autre ; car la peinture sur porcelaine, moins sévère, reproduit avec plus d'avantages encore les ouvrages que proscrit la gravure, parce qu'elle a les couleurs, et d'ailleurs parce qu'elle manque

de moyens pour rendre la vigueur et la précision des autres.

Je ne parlerai pas ici fort au long des différentes manières de graver que recherche chaque artiste ; cependant je ne puis m'empêcher de blâmer, en passant, l'esprit de ces graveurs qui, dans leurs grands ouvrages, visent à l'effet de la vignette anglaise par des oppositions brusques de lumières et d'ombres. En général, selon moi, ils ressemblent à ces acteurs médiocres qui, ne pouvant produire de l'effet par un jeu sage, calculé, des inflexions de voix flexible variées, et un débit juste, multiplient les gestes, les éclats de voix et les contrastes subits d'intonnation, s'attirent par-là très-malheureusement pour le goût les applaudissemens du vulgaire. La manière de graver dont je viens de parler ne peut donc pas être tolérée ; et ce qui fait très-bien dans une vignette qui ne demande et n'obtient rarement qu'un coup-d'œil, est, selon moi, de l'effet le plus lourd et le plus maussade dans une grande gravure, comme tout ouvrage d'art qui s'annonce avec des qualités qu'il n'a pas ; une fois le premier coup-d'œil passé, l'ouvrage est bientôt classé à sa juste place.

Pour en revenir aux ouvrages des artistes que j'ai cités, je dirai que M. Lecomte a montré un beau et vrai talent dans sa gravure au pointillé du *Chien du régiment*, d'après M. Horace Vernet. La *Bataille de Clichy*, du même peintre, ainsi que

son *Intérieur d'atelier*, morceaux reproduits à la manière noire de M. Jazet, m'ont semblé exécutés avec assez de bonheur par cet artiste; cependant je crois pouvoir lui recommander un peu plus de fidélité et de précision dans la traduction des caractères de tête, puis un peu moins de sécheresse et de dureté dans les contours, ce défaut étant déjà assez sensible dans son modèle.

Si M. Allais, en reproduisant la *Leçon de Henri IV*, par M. Fragonard, n'avait pas mis des oppositions si brusques et si forcées des clairs aux noirs, je me ferais un plaisir de m'étendre sur son ouvrage, qui annonce de la facilité et une grande netteté de travail.

Quant à ceux de MM. Panquet père et Sixdeniers, représentant *les Quatre Arts*, de M. Ducis, quoiqu'ils ne soient pas sans effet, je ne les trouve que fort secondaires par la fidélité et la netteté.

Je ne parcourrai pas ensuite les gravures des autres artistes qui ont travaillé d'après M. Scheffer, M. Roehn et Mme Haudebourg : comme leurs modèles étaient peu propres à la gravure, j'attends, pour parler convenablement d'eux, qu'ils se soient exercés sur des sujets plus favorables.

GRAVURE SUR BOIS.

Dans ce siècle non de grands auteurs littéraires, auteurs philosophes ou auteurs dramatiques, mais de grandes entreprises typographiques, la gravure sur bois, qui exécute avec plus de rapidité et avec moins de frais que le burin, doit évidemment trouver sa place ; malgré cela, le nombre des artistes recommandables en ce genre n'est pas grand ; et quelque désir que nous ayons de donner des éloges à nos compatriotes, nous sommes forcés de reconnaître la supériorité incontestable de M. Thompsom, graveur anglais. En général, les artistes de cette nation réussissent mieux dans tout ce qui tient aux arts en petit ou qui exigent de froids calculs, que dans les ouvrages d'art qui demandent de l'imagination, un grand goût et des conceptions fortes (1) : c'est pourquoi l'on trouve plutôt d'excellens portraitistes que de médiocres peintres d'histoire, et plutôt des graveurs pour la vignette que des graveurs pour les grands et beaux ouvrages de la peinture héroïque : aussi, sans faire tort à l'amour-propre national, on peut accorder aux Anglais la gloire d'une perfection plus grande dans les ouvrages d'art en petit.

(1) Excepté toutefois dans les ouvrages scéniques. Shakespeare, le fondateur de leur théâtre, est depuis long-temps le type du beau pour eux, et ils n'en admettent point d'autres.

GRAVURE AU CRAYON.

La gravure au crayon, inventée et perfectionnée dans le dernier siècle, a rendu, comme l'on sait, de grands services dans tout ce qui tient aux arts du dessin, en apprêtant des modèles aux jeunes artistes ou autres pour leurs études premières. Bien que cet art ait reçu de la lithographie un coup mortel, parce que cette dernière reproduit encore avec plus d'avantage et de bonheur les morceaux remarquables des grands maîtres, elle ne mérite pourtant pas qu'on la passe sous silence : cependant, le peu d'ouvrages remarquables que cet art nous a offert cette année ne nous permet pas de nous étendre bien long-temps sur ses productions. Ainsi, à part une *Tête de Christ*, d'après le Guide, de M. Soinard, et quelques autres études, soit d'après le tableau des *Sabines*, de M. David, soit d'après le tableau de l'*Entrée d'Henri IV*, de M. Gérard, exécutés par différens artistes, tout le reste ne mérite pas de grands éloges. Je le répète : la lithographie a tué cet art, et le temps n'est peut-être pas éloigné où il sera entièrement abandonné, faute d'utilité.

LITHOGRAPHIE (1).

Depuis la découverte de cet art, qui reproduit le dessin, sans autre travail que celui du dessin même, on a vanté, prôné ce nouveau genre, et voulu créer même une fête en son honneur.

(1) Bien que d'autres aient parlé de la lithographie dans un sens différent que moi, je n'en persiste pas moins dans mes opinions, et j'y suis assez fondé par le discrédit où sont tombées toutes les entreprises lithographiques. Je dis, de plus, que, d'ici à dix ans, cet art, sauf quant aux genres où il se montre supérieur, sera presque entièrement oublié.

Vouloir, comme on l'a tenté, reproduire les œuvres des grands maîtres par la lithographie, me semble la prétention la plus ridicule que l'on ait pu imaginer. Comment rendre, en effet, leurs immortels ouvrages avec tous leurs charmes et leurs beautés d'exécution, avec un mode de crayon si peu net, si lâche, si mou, et dont la somme des teintes est si circonscrite?

J'ignore l'esprit qui a présidé à la décoration du Salon; mais en voyant à côté des deux ouvrages de M. Richomme, savoir, sa *Sainte Famille* et son *Andromaque*, d'après M. Guérin, la lithographie du *Combat des Amazones*, par M., l'on dirait qu'on a prétendu essayer le parallèle, et montrer que cet art nouveau peut déjà rivaliser avec la gravure en taille-douce. Certes, celui qui a tenté un pareil essai, si telle a été son intention, s'est étrangement trompé; car cet ouvrage a quelque effet de loin, et il devient bien peu de chose de près; le tout est

Quant à moi, je ne sais pourquoi j'ai de la peine à suivre le torrent, et à me laisser aller à l'enthousiasme de ses sectateurs. La multitude des productions, soit immorales, soit grossières, auxquelles la lithographie a donné le jour, l'arme qu'elle a prêtée et prête encore aux passions de parti, puis enfin sa faiblesse même m'ont inspiré presque un dégoût pour cet art tout entier. Je

mou, lâche et lourd dans les carnations et les formes. Le burin n'eût-il ensuite d'autre supériorité que le charme de ses tailles, qui procurent, ainsi que la beauté de la touche en peinture, de grands plaisirs, que la gravure en taille-douce serait incontestablement supérieure à la lithographie; mais il s'en faut de beaucoup qu'elle n'ait que cette supériorité.

Que les Vernet, les Charlet et autres se servent de la lithographie pour rendre les saillies spirituelles de leur esprit, rien de mieux. Un genre qui exigerait plus de soins refroidirait leur verve et éteindrait leur originalité. Que les artistes l'emploient encore à reproduire en dessins-modèles les plus belles études de la peinture, rien de mieux encore ; enfin, qu'on l'emploie à la foule des dessins, vignettes, partout où le burin devient trop dispendieux, cela est on ne peut pas mieux ; mais qu'on ne la mette pas en parallèle avec la gravure au burin : cela ne serait que ridicule.

Les œuvres des Audran, des Edelinc, des Nanteuil, sont encore aussi estimés, malgré leur ancienneté, que de leur temps; et parmi les lithographies du jour, aucune n'a survécu, je ne dirai pas à l'année, mais souvent même au mois qui l'a vue naître.

Ce qu'il y a de certain, c'est que je ne placerais pas 50 fr. dans une entreprise lithographique qui ne devrait commencer à produire que dans dix ans. (Avis aux intéressés.)

sais les réponses que l'on peut faire à mes deux premières objections; mon intention n'est pas de discuter le pour et le contre; mais personne ne pourra, je crois, contester sa faiblesse. En effet, que l'on examine toutes les productions de la lithographie qui tapissent nos boulevards et nos quais, si l'on en excepte quelques-unes d'un module très-petit, comme le reste est pâle et décoloré! et que le crayon est devenu lâche et sans force dans ce nouveau procédé! On parle de portraits lithographiques comme d'une chose merveilleuse, et on prétend que cet art leur est très-utile. Quant à moi, si j'examine les principaux morceaux de ce genre, je les trouve bien froids et bien dépourvus de force et de vie.

Une considération qui ajoute encore à mes préventions, c'est que la manie de se reproduire par cet art est devenue si générale, qu'elle a entraîné une foule de jeunes graveurs à se livrer à ce genre, plus rapide, qui exige moins d'études, et prive ainsi la gravure en taille-douce de sujets pour l'avenir. Des peintres mêmes ont négligé leurs ouvrages pour produire des petits chiffons de papier qui sont passés rapidement de l'étalage du boutiquier à la poussière de ses cartons.

Il est, je le sais, une foule d'objets pour lesquels la lithographie est très-utile, particulièrement les études de dessin, soit têtes, soit paysages, que la gravure au crayon ne reproduit ja-

mais comme le crayon même. Il est, je le sais encore, un grand nombre de pensées et de sujets piquans qui, par leur frivolité, ne comportent pas le pinceau, et qui se font voir avec plaisir ; mais ce genre est très-borné ; puis il faut qu'ils soient reproduits par la lithographie dans un module très-petit, et par un crayon bien manié. Sans cela, l'aspect en est terne, et l'effet manqué. Enfin, pour caractériser entièrement mon opinion au sujet de cet art, je pense que si l'on excepte les études de dessins-modèles, presque toutes les caricatures des Charlet, des Vernet, quelques chevaux de Géricault, et un très-petit nombre de portraits, l'on peut, sans beaucoup de perte pour les arts et pour nos plaisirs, jeter tout le reste au feu.

ARCHITECTURE.

L'ARCHITECTURE, cette année, ne s'est pas montrée fort riche en plans d'édifices ou de monumens quelconques. Si l'on en excepte quelques études de monumens antiques lithographiés, deux projets médiocres d'église nous ont été offerts : 1° celui d'une *Chapelle* à Saint-Germain-en-Laye, composée d'une multitude de parties et de corps d'édifice qui, pour n'être ni d'ordre gothique ou arabesque, n'en rappellent pas moins leur aride variété; 2° celui d'une *Chapelle expiatoire* fort lourd d'architecture, fort massif à ériger, sur le terrain de l'ancien Opéra, en expiation du forfait commis sur la personne du duc de Berry. S'il faut que je dise ma pensée à cet égard, je crois que l'espace ne permet pas un pareil monument ; car dans un quartier comme celui-là il faut quelque chose de grand, de magnifique, et qui puisse être en rapport avec la physionomie de cette partie de la capitale. Certainement, le projet offert, indépendamment de la difficulté quant au terrain, ne remplit aucune des conditions, et il ne doit être que d'un bien triste effet à côté de la Bourse, dont l'ensemble est assez imposant, et surtout à côté de ce Palais-

Royal, qui, bien qu'un peu chargé dans le pourtour de la corniche, est d'une architecture si élégante, si riche, et d'un goût si exquis de détails. Je crois donc que ce projet est inexécutable, et doit être écarté; ensuite, je pense que si un monument expiatoire doit être élevé, il conviendrait mieux, je crois, d'ériger sur cette place une fontaine en obélisque ou colonne, ou autrement; cela serait plus convenable, et aurait en outre l'avantage de donner de l'air au quartier, qui en manque, et surtout de l'espace à la circulation, qui, comme l'on sait, n'est que trop souvent embarrassée dans certains jours et à certaines heures.

Je laisse à l'administration à peser toutes ces réflexions.

Nota benè. Ici doit se terminer ma revue des ouvrages des arts, soit de peinture, de sculpture, etc., qui ont été exposés cette année. Entrer dans un examen sur toutes les autres productions m'eût entraîné trop loin. Je n'ignore pas cependant qu'une foule d'artistes dont je n'ai pas fait mention jouissent d'une réputation plus ou moins grande ; mais si je me suis tu à leur égard, c'est que leurs ouvrages de l'année ne m'ont pas paru à la hauteur des éloges qui leur ont été donnés antérieurement, attendant qu'une **exposition nouvelle vînt me rendre la parole et**

forcer mes éloges. M. le baron Gérard, par exemple, bien qu'il n'ait pas jugé à propos de nous montrer son tableau terminé de *Daphnis et Chloé*, avait d'ailleurs assez de productions au Salon pour être jugé; mais si j'eusse apporté dans leur analyse la même sévérité dont j'ai usé envers d'autres, assurément il m'eût trouvé bien loin du sentiment qu'il croit avoir de sa supériorité. M. Gros ensuite m'eût trouvé un peu froid dans mon admiration pour sa *coupole de Sainte-Geneviève*, et regardé mes restrictions peut-être même comme injustes. M. Hersent lui-même, pour lequel je professe beaucoup d'estime, n'aurait eu de moi que de faibles éloges pour son tableau des *Moines du mont Saint-Bernard*.

Parmi les autres réputations connues et publiées par moi à dessein, je citerai M. Fragonard, qui, dans *la Reine Blanche*, n'a paru s'occuper que de l'effet de lumière, sans penser ni à la composition, ni à ses figures, ni à leur exécution; M. Ansiaux, qui, dit-on, a eu une carrière fort honorable, mais dont les ouvrages de l'année sont bien loin de confirmer à mes yeux cette opinion. Je me suis tu aussi, et pour cause, sur la *Mort d'Henri IV*, par M. Bergeret, ainsi que sur les deux ou trois tableaux poétiques, romantiques et fantasmagoriques de M. Trezel. Enfin, la *Jeune Fille au Scamandre*, de M. Lancrenon, commandée par le ministère de l'intérieur, et louée par d'autres, m'aurait presque

forcé de m'écrier comme Diderot : *Au pont Notre-Dame, chez Tremblin!* car la composition en est sale, lascive, l'exécution froide, faible, prétentieuse, et le coloris maussade au-delà de tout ce qu'on peut imaginer.

M. Desmarne, parmi les peintres de bestiaux, a, je le sais, fait une infinité de petites compositions merveilleuses en sa vie; mais, quoi qu'on ait dit, je crois que son âge se fait sentir (soixante-cinq ans) dans ses productions dernières, et le nier ce serait faire tort aux jeunes artistes qui se le proposent pour modèle.

Cependant, parmi les oublis notables qui me sont échappés, j'ai regret de n'avoir pas dit un mot en faveur de MM. Chauvin et Féréol, qui tous deux, sans s'élever bien haut, ont un genre de talent fort agréable.

Des peintres si nous passons aux sculpteurs, nous ne trouvons pas des omissions aussi nombreuses, bien que plusieurs artistes renommés ne se soient pas trouvés dans nos analyses. Une réputation colossale seule n'a jamais pu trouver grâce à mes yeux : c'est celle de M. Cortot. Si tout le talent du sculpteur consiste à bien polir le marbre et à lui donner un bel aspect, cet artiste doit être un sculpteur du premier ordre; car il possède ce genre de mérite au plus haut degré; mais s'il en faut encore d'autres, c'est-à-dire de l'imagination, de la poésie, de la chaleur, un grand goût, etc., et tous les mérites de

l'exécution, alors je suis forcé de dire que je ne trouve rien de tout cela chez M. Cortot : sa *Sainte-Vierge*, ainsi que sa *Sainte-Marguerite*, sont tout au plus des ouvrages au-dessus de la médiocrité, pour ne pas être trop sévère.

J'attendrai donc, pour émettre des opinions plus positives à l'égard de tous ces artistes, qu'une ou plusieurs autres expositions me les ait montrés sous un jour plus favorable, ou du moins donné assez de points d'observations pour fonder une critique mieux assurée. Tout peintre ou sculpteur, comme tout poëte ou musicien, a dans sa vie des instans de faiblesse, et même des périodes d'affaissement dans lesquels son talent est méconnaissable. Une critique sage doit donc quelquefois se taire pour ne pas se faire, par amour-propre, un jeu de la réputation des artistes. Il n'arrive déjà que trop souvent aux petits esprits de s'emparer de la critique pour fronder sans réserve, et affecter du mépris pour tous les ouvrages de l'art, dans l'espérance de donner une haute opinion d'eux-mêmes.

AVERTISSEMENT.

On accuse aujourd'hui à tant de titres les ouvrages de la librairie de fouetter les feuilles pour tirer au volume, que j'ai cru devoir recueillir, dans cette Revue générale, *tout ce que j'avais d'abord écrit sous la forme verbeuse de* lettres, questions, *etc. Ainsi, toutes les conditions du Prospectus seront consciencieusement remplies.*

REVUE GÉNÉRALE
DE NOTRE JEUNE ÉCOLE,

PAR

LES DIFFÉRENTES PARTIES DE LA PEINTURE.

Après avoir analysé avec quelques détails les ouvrages principaux de nos jeunes peintres, essayons maintenant d'en caractériser l'esprit général, en développant quelques idées relatives, puis d'indiquer quels sont ceux qui se distinguent le plus dans les différentes parties de la peinture. Cette revue ne peut pas être sans intérêt ; car pour ceux qui n'osent aborder la critique particulière de chacun des peintres, elle aura pour avantage de leur offrir d'un coup-d'œil tout ce que notre école renferme de sujets remarquables, et, pour les artistes, celui de leur indiquer quels sont les peintres qui doivent être l'objet de leurs études.

De l'esprit général de nos peintres d'histoire.

Je ne discuterai pas ici avec d'autres critiques les questions de genre et d'école si souvent reproduites dans le cours de l'exposition ; elles ont

trop peu d'importance à mes yeux. Mais l'on a dit que le romantisme coulait à plein bord dans la société, et que, par conséquent, la peinture devait s'en ressentir, comme étant, aussi bien que la littérature, l'expression de la société. Or, je dis, moi, que l'une et l'autre de ces assertions sont fausses, et que rien ne peut leur servir d'application. Il se peut qu'une foule de beaux esprits d'un génie étroit et d'une imagination vagabonde et déréglée, cherchent à faire prévaloir un genre de littérature qui les dispense d'avoir de la raison et du bon sens, comme à toutes les époques où les petits esprits tiennent le sceptre de la littérature; mais il est faux que la société toute entière soit complice de cette apostasie littéraire, si je puis m'exprimer ainsi. Jamais, en effet, la société ne fut travaillée d'idées plus positives; car toutes les classes s'agitent pour s'élever, comme l'a dit un grand homme; et certainement, ce n'est ni par les rêves de l'imagination ni par les calculs mystiques des différens secrets, mais bien par des spéculations positives et hors du domaine des rêves.

Pour ne pas s'occuper cependant du galimatias amphygourique de nos modernes troubadours ou bardes, la nation, en général, n'en aime pas moins les choses grandes et belles, car elle est devenue essentiellement grave. Cet état de choses a influé et influe encore sur le goût de nos jeunes artistes, et détermine l'esprit particulier de leurs

compositions : aussi nos jeunes peintres aspirent-ils tous à nous toucher et à nous émouvoir, et recherchent-ils particulièrement les scènes graves et belles de l'histoire. Si nous examinons en effet toutes leurs compositions, à part quelques-unes, où l'esprit grave et sérieux de l'époque ne se fait pas sentir, toutes ont un caractère chaste, noble, élevé, sans pour cela montrer le désordre de l'esprit et des idées, et le besoin de s'affranchir de toutes les règles de la raison et du goût; dans aucune, ensuite, l'on n'y sent cette dégradation de mœurs ni ces idées licencieuses que l'on trouvait dans toutes les compositions du temps des Boucher, des de Troys.

Les arts, selon qu'ils ont une direction plus ou moins sévère ou plus ou moins noble, ont une influence heureuse ou pernicieuse sur l'esprit et les mœurs; s'ils entraînent quelquefois les nations à la mollesse et à la décrépitude par les peintures obscènes et lascives, soit de la poésie, soit de la peinture, il faut aussi avouer que, par un retour honorable, ils ont une influence plus puissante que l'on ne croit sur la perfectibilité de la nature humaine, par les exemples des belles et nobles actions, et par le sentiment du noble et du beau, qu'ils inculquent à l'homme, même à son insu. Il faut donc louer, d'une part, l'état et la direction de notre jeune école sous le rapport de l'esprit qui préside à toutes ses compositions, et tenir compte

à nos peintres de la moralité de leurs travaux. Mais ensuite je vois venir les vétérans de la peinture avec leurs prédilections et leurs préjugés, et me dire : « Eh quoi! vous ne voyez pas la décadence imminente de notre école et sa chute prochaine; vous ne voyez pas le torrent du mauvais goût entraîner tous les artistes, et recruter chaque jour parmi les plus jeunes! » Naguère même nous avons vu un professeur illustre d'ailleurs, sortant du caractère de modestie qui doit être l'apanage du talent, faire sur la tombe d'un ami illustre aussi, une sortie contre le prétendu faux goût de notre jeune école, et faire jurer avec une faconde toute particulière, à ceux qui l'entouraient, de ne pas se laisser aller aux fausses maximes qui dirigent soi-disant nos jeunes peintres. Sans appofondir ici les causes secrètes de ce zèle si ardent, l'opinion d'un seul doit-elle être la règle fixe de tous, et faut-il que des lieux communs sans preuves puissent balancer l'état évident des choses, et nous causer quelques inquiétudes pour l'avenir de notre école? Examinons donc toutes ces objections.

Ces messieurs prétendent que nos jeunes peintres manquent de style, qu'en général ils ne s'occupent à nous représenter que des natures ignobles ou bien outrées. Eh bien! je ne crains pas d'attaquer directement en face ce reproche, et de démontrer, par l'examen des différens peintres dont l'avenir se présente à nous de la ma-

nière la plus avantageuse, que rien n'est plus paradoxal et moins fondé. Peut-être après cela fera-t-on trêve aux accusations ridicules, et verrons-nous cesser ce *houra* magistral contre tous les jeunes peintres de l'époque.

M. Cogniet, par exemple, auquel personne sans doute ne contestera le mérite de savoir choisir une situation et celui de l'expression, quoique son exécution n'ait pas encore toute la netteté et la finesse qu'elle acquierra je l'espère, un jour; eh bien! ne nous offre-t-il pas des productions dans lesquelles le goût est éminemment élevé, et des natures superbes et d'un style qui, pour m'exprimer à la manière des peintres, est tout à fait *michel-angesque?* Qu'on mette en effet son *Marius* à côté de celui de Drouais, auquel il cède beaucoup sous le rapport de l'exécution, je ne crains pas d'affirmer qu'il l'écrasera par le style. Si j'avais un reproche à adresser à ce peintre, ce serait au contraire de se montrer trop grand, car il ne pourra être que médiocrement senti par les petites âmes de notre époque, et nullement compris par nos petits esprits. Je dis cela sans flatterie, parce que je n'ai pas l'honneur de connaître M. Cogniet ni aucun autre.

M. Scheffer, dont l'imagination est si féconde et si délicate, dont le talent est si chaud, quoiqu'inégal, eh bien, encore, ne trouvons-nous pas chez lui, dans ses petites figures, et surtout

dans ses femmes, une foule de caractères de tête que le Guide lui-même n'eût point désavoués dans ses vierges, pour leur expression et leurs grâces supérieures.

Si nous passons ensuite à M. Delaroche, que l'on examine tant qu'on voudra son tableau de *Jeanne d'Arc;* si l'on n'en trouve pas les trois figures d'un beau et grand goût, si celle du cardinal Winchester ne paraît pas digne de Paul Véronèse par la beauté du style, et surtout par l'exécution, il faut avouer que l'on a perdu de vue chez nous les types du grand, et que l'on est bien loin de savoir ce qui constitue les élémens du vrai beau. Dans son *Saint Vincent de Paule,* l'on trouve, il est vrai, des natures d'un style moins élevé, et particulièrement celles des nourrices, ainsi que celle de cet homme qui reçoit l'offrande du magistrat, et paraît être attaché mercenairement à la paroisse ou à l'hospice. Mais chaque personnage ne doit-il pas avoir, aussi bien sur la toile que dans le monde, le caractère et la nature qui lui conviennent, et par conséquent ne doit-on pas encore donner des éloges à l'artiste pour s'être montré si juste observateur des convenances, et un tact si exquis dans le choix divers de ses caractères? Puis toutes les autres figures de ce petit tableau ne sont-elles pas d'un style très-élevé? et ce groupe d'enfans n'est-il pas ravissant par l'esprit et le naturel de ces petits êtres qui ne connaissent que les jeux, la joie

enfantine ? D'ailleurs, pour avoir un style moins grand, moins délicat que Raphaël, Paul Véronèse, le Titien, etc., en sont-ils moins de grands peintres ? et *le gladiateur* antique, ainsi que tous *les lutteurs*, ne rachètent-ils pas par la hardiesse et la pureté de leur exécution, ce qui manque de grandeur à leur style, et se trouvent-ils déplacés à côté des morceaux sublimes d'idéal de *l'Apollon* et de *l'Antinoüs?*

M. Thomas ensuite, dont, malgré quelques parties négligées dans ses ouvrages de l'année, on ne peut méconnaître l'élévation de l'esprit et la chaleur de l'exécution, manque-t-il de grand goût et d'élévation de style dans le caractère de tête de son *Achille de Harlay*, ainsi que dans ceux des magistrats qui l'entourent ? Enfin, *la Madelaine* et le *Saint-Jérôme* de M. Dassi ne sont-ils pas des ouvrages d'un grand et beau style?

Il ne serait peut-être pas sans malice d'examiner ce que c'est que ce style si fort vanté, surtout en comparant les ouvrages de certains privilégiés avec les ouvrages des peintres que je viens de citer : le parallèle, s'il n'était pas trop dur pour l'esprit de critique de nos jours, en serait assez piquant ; il montrerait ce que l'on doit attendre du discernement de certains académiciens, et surtout de leur tact, quand il s'agit de juger les ouvrages de l'art qu'ils enseignent; car, certainement, le résultat ne serait pas à l'avantage des protégés ni des protecteurs.

Je conçois ensuite que ces grands juges vont m'opposer les ouvrages de MM. Delacroix et Saint-Èvre, et ils iront même jusqu'à citer l'œuvre de M. Sigalon. Quant aux deux premiers, je passe condamnation : l'un et l'autre sont en dehors du beau et du vrai, car les artistes ne doivent, en tout temps, ne prendre de la nature que ce qu'elle nous offre de supérieur et de grand. Mais quel est le critique sensé qui a osé les vanter? qui a songé à leur donner la première place? Enfin, ont-ils fait école? S'ils ont obtenu quelques applaudissemens d'abord, le goût du public en a bientôt fait justice, et on a rangé leurs noms parmi ceux des peintres médiocres, jusqu'à ce qu'ils aient songé à nous plaire par des ouvrages vraiment beaux, vraiment frappés au coin du goût. Quant au dernier des peintres que j'ai cités, c'est une autre affaire, et la question est plus délicate. On lui reproche, dit-on, d'avoir donné à sa *Locuste* des formes hideuses et un aspect sauvage et barbare; puis on accuse *Narcisse* de n'avoir pas l'éclat du costume du rang qu'il occupait près de Néron. J'avoue que l'on a quelque raison, et il y a une espèce d'anachronisme dans le costume qu'il a donné à ses figures. Mais si la poésie a ses licences, pourquoi la peinture n'aurait-elle pas les siennes? Qu'on habille *Locuste* en dame de cour de ce temps, avec des cheveux échafaudés en édifice, qu'on lui donne des formes sédui-

santes, puis que l'on fasse de Narcisse un courtisan musqué avec des ors dans toute sa draperie, l'on verra ce que deviendra cette scène, et si elle ne devient l'œuvre le plus plat et le spectacle le plus insoutenable que puisse offrir la peinture. Au lieu de cette sombre horreur qui convient à cette atrocité calculée, au lieu de ces deux figures féroces qui se livrent au crime avec joie et sans remords, et par le seul instinct de leur nature, nous n'y verrions plus qu'une scène banale de deux cœurs corrompus qui méditent un crime avec légèreté, sans le grandiose qu'exigent l'époque et le crime lui-même.

M. Sigalon, selon moi, s'est donc montré aussi bien dans la disposition que dans la conception de son ouvrage, et son ouvrage est sans contredit un morceau du premier ordre. Mais j'entends dire encore : Pourquoi chercher à peindre de pareilles scènes? l'histoire ou l'imagination n'en fournit-elle pas de plus nobles à représenter? Oui, sans doute. Mais Shakespeare, le Dante, Byron et quelques autres poëtes, n'ont-ils pas reproduits quelquefois des scènes qui font frémir, et doit-on briser pour cela leurs autels et détruire leur renommée? Les arts ne reconnaissent point de limites dans leurs conceptions, et on n'emprisonne pas le génie, sauf à reprendre en lui les écarts qui ne sont pas d'accord avec la raison et le goût. Mais je dirai volontiers à ces peintres, critiques si chatouilleux

sur de pareils sujets : Trouvez-nous des scènes semblables, exécutez-les avec cette vigueur et cette supériorité, et l'on peut répondre que non seulement ils seront absous par la postérité, mais qu'elle leur en tiendra compte un jour elle-même.

Je me suis laissé entraîner un peu loin dans mes observations au sujet de l'ouvrage de M. Sigalon, tant critiqué de nos jours, et si peu compris par ceux-là même qui se croient appelés à régir les destinées de la peinture chez nous; mais il est des circonstances où il faut ne rien laisser dans le doute, afin d'éclairer les esprits, ou du moins de provoquer les critiques, toujours utiles lorsqu'elles sont faites avec zèle et bonne foi. L'ouvrage de M. Sigalon est d'ailleurs une de ces compositions qui n'apparaissent que de loin à loin, si toutefois la peinture ou les autres arts nous ont jamais offert quelque chose de si extraordinaire ; car plus je réfléchis sur cette composition, plus mon étonnement et mon admiration s'accroissent.

Sans doute l'époque qui vient de s'écouler a vu naître une foule de talens d'un ordre inférieur et d'un génie au-dessous du médiocre, qui ont joui des honneurs de la renommée, et se sont vus prônés, vantés, comme s'ils eussent été déjà à l'abri de la critique, et comme si jamais ils devaient s'élever à quelque chose de grand. Nous avons vu, en outre, cette même critique ap-

peler sur eux les yeux du public, et entraîner à leur suite quelques jeunes artistes ; mais la faute en est toute entière aux louangeurs, dont le privilége, comme l'on sait, était appuyé par toutes les supériorités de cet art : aussi la direction de l'école s'est-elle ressentie de ces éloges distribués à tort et à travers, et des récompenses devenues non le prix du mérite, mais de l'adresse et du savoir faire.

En terminant ce coup-d'œil sur l'esprit général de nos jeunes peintres d'histoire, je voudrais bien pouvoir parler avec avantage de nos peintres de sujets religieux ; mais quelle que soit l'importance de leurs travaux, il me semble qu'ils n'entrent que fort peu dans l'esprit de ce genre. Le caractère du parfait chrétien est l'humilité, et une certaine candeur native mêlée de dignité : or, nos jeunes peintres ne saisissent que difficilement ce caractère dans les physionomies, et leurs saints ne sont, pour la plupart du temps, que des fanatiques, ou bien sont si froids, que l'on y aperçoit l'embarras du peintre, et son indécision sur de pareils sujets. Bien qu'ils aient mille modèles pour un ; l'on n'en trouverait peut-être pas un qui ait reproduit avec tous ses charmes cette humilité onctueuse et noble des figures des Raphaël, des Lesueur, des Poussin, etc. L'esprit de notre siècle s'oppose aux succès de nos peintres en ce genre ; car, comme on l'a dit, il leur manque la foi d'abord ; puis,

quand bien même quelques-uns en seraient doués, il leur manquerait encore un public qui pût féconder leurs inspirations en les admirant. Mais comme nos temples ont besoin d'ornemens, et que les villes multiplient les commandes, il ne faut pas empêcher les artistes de gagner honorablement leur existence.

Esprit général de nos peintres de genre.

Si je viens de parler avec quelque éloge de l'esprit et du goût qui règnent parmi nos jeunes peintres d'histoire, et si j'ai mis quelque chaleur à réfuter les reproches qu'on leur a faits, il s'en faut beaucoup que je prenne avec la même ardeur la défense de nos jeunes peintres de genre, et que je leur reconnaisse un goût à l'abri de la critique. Si l'on examine, en effet, toutes leurs petites compositions et toutes leurs scènes, loin de retrouver l'esprit, le caractère et le but moral de celles de nos peintres d'histoire, il semble, au contraire, qu'ils aient perdu de vue les scènes touchantes ou nobles des Greuze, la grâce, la bonhomie de celles des Wouverman, pour ne représenter que des scènes de bel esprit prises dans les différentes classes de la société.

Partout où il y a des hommes rassemblés, et particulièrement dans les villes capitales, il y a toujours des esprits facétieux et bouffons qui,

par la vivacité et l'originalité communicatives de de leur esprit, finissent par faire approuver tout ce qui sort de leur bouche, et donner le ton aux autres, qui s'efforcent de se mettre à leur niveau, en adoptant le tour particulier de leurs plaisanteries. Or, l'esprit de ces plaisanteries est plus ou moins circonscrit, selon la latitude de la société que fréquentent ces beaux esprits; car leurs bons mots ne sont, pour la plupart du temps, pas compris des autres, et n'ont, pour ainsi dire, de cours que parmi leurs sectaires, et les facéties d'un cercle ne sont pas souvent entendues d'un autre.

Aussi bien que les classes élevées de la société, les habitans des ports, des quais, des halles, et ceux des camps ou des corps-de-garde, ont leur genre particulier de plaisanteries et de bons mots; ils ont en outre une manière de se donner des airs et un ton analogues à leur éducation et à leur état. Mais chaque période, chaque année voit changer le règne de leurs bons mots, et, pour ainsi dire, le genre de leur esprit et de leurs facéties.

Les arts, quels qu'ils soient, doivent réprouver toute action, toute scène qui sort de ces différentes sociétés, comme de mauvais goût et susceptibles de ne pas être comprises par la généralité. Ainsi donc, tous nos peintres de genre, qui s'efforcent de reproduire des scènes de halle, de ports, de quais, et même de nos beaux es-

prits de salon, sont donc dans une fausse route, et doivent mériter des reproches. La naïveté, la candeur, la bonhomie, voilà les qualités qu'ils doivent représenter, et ils doivent même s'élever jusqu'à la reproduction des scènes pathétiques de famille, telles que celles qui ont immortalisé Greuze et quelques autres.

Je conçois qu'un vaudevilliste placé au milieu des différentes classes de beaux esprits, mette quelquefois en scène, soit leurs bons mots, soit leur manière précieuse de se donner des airs; son œuvre ne doit avoir qu'un instant d'existence, et il est de toute nécessité, pour lui et le théâtre, qu'il amuse le spectateur. Mais le peintre se trouve-t-il dans la même situation? car ses ouvrages doivent passer de mains en mains dans les cabinets des amateurs, et caractériser leur talent et l'époque même mieux souvent que les écrits des littérateurs. Non, sans doute; sa composition doit être sinon plus sévère, du moins appropriée à un tour d'esprit plus universel, sous peine de ne pas être compris un jour, et d'être sinon tout à fait méprisé par les amateurs, du moins de ne jouir que d'une réputation accusée de mauvais goût.

Jadis, au temps des Boucher, des Detroys, des Deshayes, les peintres ne s'occupaient qu'à retracer des sènes de salon et de boudoir, et par conséquent musquées ou lascives. Eh bien! leurs petites compositions sont toutes tombées

dans le mépris, et elles n'existent plus que pour attester la corruption du goût et celle des mœurs de ce temps. Nos peintres de genre, il est vrai, ne nous feront pas accuser de corruption de mœurs; mais, assurément, ils nous feront accuser de frivolité de goût et d'esprit, et je ne crains pas de dire que l'existence de leur renommée n'aura pas plus de durée que celle de l'époque.

Il serait toutefois injuste de placer tous nos jeunes peintres de genre dans la même catégorie, car plusieurs d'entre eux n'ont pas encore perdu le sentiment de ce qui est convenable et délicat. Parmi eux, je placerai sans hésiter MM. Scheffer aîné, Bonnefond, Colin, puis enfin plusieurs autres qui se sont appliqués à nous retracer avec naturel les scènes d'Italie : ceux-là, au moins, s'ils n'ont pas toujours pris leurs sujets parmi une classe honnête, ils ne les ont pas pris, du moins, parmi les différentes sortes de beaux esprits, et leurs petits tableaux servent encore à expliquer le cœur humain, même dans les classes féroces de brigands : de telles scènes sont souvent plus instructives et plus caractéristiques des mœurs d'un peuple que toutes les descriptions fastueuses des voyageurs.

On s'étonnera peut-être de ne pas trouver ici le nom de M. Horace Vernet; mais bien qu'il ait des tableaux de genre très-naturels et très-éloquens, il tombe si souvent dans le reproche

que je fais à la généralité des peintres de genre, que je n'ose l'admettre qu'avec réserve et restriction : bien plus, c'est peut-être lui qui, par sa verve, son originalité et ses succès dans les charges militaires, a été le premier corrupteur du goût, en entraînant à sa suite une foule de jeunes artistes. Il faut dire cependant, à sa décharge, qu'il emploie le plus souvent, pour de pareilles scènes, le crayon lithographique : alors il rentre dans le cas du vaudevilliste, car une lithographie n'a qu'un instant d'existence.

De l'invention et de la composition.

Nous venons de voir, dans les paragraphes précédens, quel était l'esprit général, soit de nos peintres d'histoire, soit de nos peintres de genre. Il sera donc inutile de revenir sur le caractère des productions dont nous allons parler.

Dans les ateliers et les académies, l'on fait en général peu de cas de l'invention et de la composition; et là-dessus, les artistes ont parmi eux un préjugé tellement invétéré, que ce n'est pour ainsi dire que tacitement que quelques-uns d'eux osent se soustraire à cette loi commune. Avant d'ordonner sa toile et de dessiner ses figures, ce qui occupe en général le plus l'artiste, c'est d'en savoir le nombre; d'imaginer quelles seront ses draperies, la manière dont il les disposera; puis enfin comment il harmonisera ses couleurs

et ses lignes. Je ne nie pas que toutes ces parties ne soient essentielles dans la peinture, mais je pense qu'avant de songer à tout cela, l'artiste devrait, ce me semble, s'occuper un peu de parler à l'imagination et à l'esprit. Ce mérite dans un tableau ne compte certainement pas pour peu de chose, et j'ose dire que c'est sur cette partie presque seule que reposent les plus grandes réputations. Raphaël, Le Poussin, Rubens, Le Brun, en effet, n'ont-ils pas éminemment réussi dans la composition, et la beauté de leurs ouvrages n'a-t-elle pas pour principal fondement la richesse de leur imagination vive, féconde, et de leur génie plein d'étendue et de profondeur? M. David, enfin, ne doit-il pas la plus grande partie de sa gloire à la sublimité de son invention, et surtout à la profondeur avec laquelle il a ordonné et rendu les idées sublimes que son imagination lui a présentées?

Cependant, malgré le mépris que tous les artistes, de quelque âge que ce soit, affectent pour la composition, il y en a toujours quelques-uns, comme je l'ai dit, qui, plus éclairés et mieux conseillés, abjurent en secret les doctrines de tous, et songent encore à quelque chose de plus qu'aux parties techniques de leur art. Notre jeune école nous en fournit, sinon un grand nombre, du moins plusieurs qui ne sont pas sans talent ni génie.

Parmi les jeunes peintres qui ne se croient pas

dispensés d'avoir le sens commun, il faut mettre certainement M. Sigalon en première ligne; j'ai assez parlé ailleurs de son tableau de *Locuste* pour y revenir; ensuite, M. Cogniet, qui sait choisir avec un tact exquis une situation touchante ou terrible, et quelquefois ayant ces deux caractères à la fois; puis saisir, dans un sujet donné, l'instant le plus propice. Il est impossible ensuite de ne pas reconnaître, à la vue du *Massacre des Juifs* de M. Heim, soit sous le rapport de l'invention des scènes et de la combinaison des épisodes, une imagination forte, fougueuse et pleine de verve; cependant, je dois faire remarquer que ce peintre laisse quelque chose à regretter dans la disposition et l'ordonnance de toutes les parties de sa composition; puis il me semble que cet artiste n'est plus le même lorsqu'il n'est pas échauffé par des scènes terribles; car alors son imagination ne le soutenant plus, il est presque faible et mou dans son exécution.

M. Thomas, dans son tableau d'*Achille de Harlay*, nous a montré encore une scène parfaitement entendue et même très-éloquente par rapport à l'invention et même la disposition. L'ordonnance seule de toutes les parties, ainsi que l'exécution, peuvent, selon nous, mériter quelques reproches.

M. Blondel montre aussi quelquefois des intentions de composition et souvent même une assez grande délicatesse d'imagination dans ses tableaux; mais leur ordonnance! mais leur exécu-

tion! voilà ce que l'on ne saurait trop blâmer chez lui, pour ne pas entraîner sur ses pas les jeunes artistes séduits par quelques qualités de ce peintre.

Plusieurs autres artistes nous ont offert encore des compositions d'histoire dans lesquelles l'on trouve le besoin de l'invention et de la composition; mais comme leurs scènes ne sont ni complètement bien inventées ni complètement bien ordonnées et exécutées, il faut se contenter de les citer. Aussi je nommerai M. Scheffer aîné au pinceau vigoureux, éloquent et fécond; M. Schnetz à la palette brillante, pleine d'éclat, mais au pinceau quelquefois un peu lourd; enfin, M. Drolling, qui a réellement le sentiment du noble et du touchant.

Des peintres d'histoire si nous passons aux paysagistes, dont le genre *a aussi*, selon Diderot, *son enthousiasme particulier, qui est une sombre horreur*, ma fonction de véridique est ici un peu plus embarrassante; car, depuis la perte de feu Michalon, j'ai beau chercher, je ne trouve pas un peintre qui s'annonce avec l'esprit de la composition du paysage, et qui puisse approcher des Poussin, des Salvator Rosa, etc. Quelques-uns, il est vrai, savent traiter une scène avec asssz d'énergie et un grand goût; mais pas un ne montre ces qualités poétiques brillantes ou sombres qui animaient ces grands peintres, ni le souffle ardent d'une imagination tantôt

majestueuse, tantôt terrible, et tantôt pleine de grâces et de naïveté, que l'on rencontre ordinairement dans leurs compositions.

Dans le genre des batailles, c'est encore la même indigence et la même pauvreté parmi nos peintres. Ici encore il faut peut-être, plus que dans le paysage, du feu, de la verve, et même une fougue désordonnée. Or, il semble, au contraire, que nos peintres de batailles ne conçoivent leurs scènes que pour nous montrer de beaux uniformes, des groupes bien alignés, et nullement des scènes de sang et de carnage, propres à nous inspirer de la terreur : aussi toutes leurs compositions sont-elles froides, inanimées et sans effet.

Nous avons déjà parlé de l'esprit de nos peintres de genre, des caractères de leurs compositions, et même de ceux d'entre eux qui se distinguent dans cette partie ; nous n'y reviendrons donc pas.

De l'expression.

Je ne crois pas devoir m'étendre longuement sur l'importance de l'expression en peinture, surtout dans notre école, où la plupart des peintres recherchent, comme nous l'avons remarqué, les scènes touchantes ou terribles. Otez, en effet, dans de semblables scènes, l'expression des figures, ne leur donnez même qu'une expression approximative, alors il n'y a plus d'émotions à

attendre de la composition, et tout l'œuvre devient sans intérêt. Quelles que soient ensuite les beautés d'exécution, soit de style, soit de dessin, soit de couleur et de coloris, l'esprit n'aperçoit plus alors que des figures froides et compassées, qui ne montrent que le travail et la peine de l'artiste.

Ici nous devons dire, à la louange de nos jeunes peintres, que tous, plus ou moins, se font remarquer en cette partie, et qu'ils en ont parfaitement compris l'importance. Obligés, par leurs sujets, à chercher l'expression convenable de leurs figures, et ayant surtout devant les yeux les ouvrages de M. David, qui n'a point d'égal dans les temps modernes pour l'énergie et la profondeur avec lesquelles il a caractérisé ses personnages, ils se sont rendus assez habiles à connaître l'expression naturelle de chaque passion et de chaque sentiment.

Comme je ne puis citer cependant tous ceux de nos jeunes peintres qui se sont rendus recommandables par l'expression, je me contenterai de nommer MM. Sigalon, Cogniet, Scheffer, Thomas, qui ne sont déjà plus des élèves en cette partie, et l'emportent même sur plus d'un peintre académicien.

M. Sigalon, comme l'on sait, s'est montré épouvantablement énergique dans l'expression des trois figures de sa *Locuste*. M. Cogniet, dans sa femme du *Massacre* et dans son *Marius*, s'est

encore montré éminemment supérieur, et surtout profond, aux yeux de tous ceux qui pensent et ont quelqu'élévation dans l'esprit. MM. Scheffer et Thomas, enfin, se montrent encore très-éloquens et très-vrais dans l'expression de toutes leurs figures.

Après ces peintres, il en est une foule d'autres qui saisissent plus ou moins fortement l'expression du sentiment et de la circonstance : parmi eux, il faut placer MM. Delaroche, Schnetz, Drolling, etc.; mais comme l'expression, chez eux, n'est, pour la plupart du temps, qu'approximative, nous devons les engager à songer plus sérieusement à cette partie, qui anime et vivifie une composition et pallie bien des défauts.

Parmi les peintres de genre, il en est ensuite une foule de très-recommandables sous le même rapport. Nous avons déjà su apprécier le mérite de M. Horace Vernet dans la partie de l'expression, soit dans ses scènes d'histoire, soit dans ses petits tableaux de genre; nous ne nous arrêterons donc pas sur son compte. Mais nul ne s'est montré plus délicat, plus vrai et plus pathétique que M. Bonnefond : dans sa *Chambre à louer*, toutes les figures sont particulièrement recommandables sous ce rapport; dans sa *Scène de la guerre d'Espagne* (1807), où l'on voit deux militaires apercevant sur le bord d'un puits des traces de sang et des épaulettes d'officier qui in-

diquent sur qui a été commis le crime. L'expression de celui qui, levant les yeux au ciel, dans son indignation jure de venger son officier assassiné, est on ne peut plus énergique et plus hardie; enfin, je ne connais rien de plus profond, de plus délicat, de mieux senti que l'expression de ses deux figures de petits Savoyards qui, à leur retour dans la chaumière de leurs parens, après bien des peines et des fatigues, et croyant retrouver le bonheur après avoir déposé à leurs pieds le fruit de leurs économies, ne trouvent plus que les restes incendiés du toit paternel, et pas âme qui vive pour leur apprendre, au milieu des montagnes de neige, quel a été le sort de leur famille. C'est une scène pathétique qui serait digne de Greuse, et par l'expression des figures, et par le sentiment qui y règne, si le faire, quoique beau, avait cette facilité et cette supériorité qu'on connaît à ce peintre. Pour citer encore d'autres peintres de genre, je nommerai M. Fleuri (Robert), Roger, Desbordes, qui tous ont réussi à rendre d'une manière plus ou moins délicate l'expression de leurs figures, et, sous ce rapport, paraissent être d'un mérite incontestablement très-élevé.

Du dessin.

Le dessin est, comme l'on sait, la partie fondamentale de la peinture; car cet art n'ayant pour premier moyen que des formes, des contours,

et tous les détails des objets physiques à représenter, le dessin qui parvient par ses seules ressources à rendre ces formes, ces contours et tous les détails des objets physiques, doit donc être d'un grand poids dans la carrière de la peinture.

Moins sévère, il est vrai, que la sculpture, qui ne souffre ni incorrection ni négligence dans aucune partie, la peinture cependant, pour mettre un ouvrage au rang de ses chefs-d'œuvre, n'en exige pas moins une pureté, une finesse et une correction que doivent ambitionner tous les artistes jaloux de leur réputation.

Dans ces derniers temps, il s'est déclaré, sous le rapport du dessin, d'étranges maximes dans notre école. Quelques maîtres, protecteurs et directeurs, abusant de leur position, par cela seul qu'ils se montrent faibles dans cette partie, ont pris à tâche de détruire dans l'esprit des jeunes artistes toutes les idées ou maximes qui depuis long-temps avaient dirigé les écoles de peinture ; c'est-à-dire que l'étude du nu ne doit plus faire le fondement des travaux premiers des peintres. Cependant, on ne peut le nier, rien n'est plus noble, plus éloquent, plus majestueux que les formes de l'homme, et rien n'est plus gracieux, plus suave, plus harmonieux que les formes de la femme. Je ne rappellerai pas à ce sujet les proscriptions que ces messieurs ont lancées sur des ouvrages qui ne concordaient pas avec leurs doc-

trines, parce qu'ils nous montraient le nu dans des héros des premiers siècles.

De ces singulières maximes, il est résulté ce que l'on pouvait prévoir : c'est que la plupart de nos jeunes artistes se dispensant d'apprendre à dessiner, et de connaître, soit le détail des formes, soit les finesses de contours, et l'étude si importante de l'anatomie, se voient forcés de puiser leurs scènes dans l'histoire du moyen âge, et surtout dans les faits de la chevalerie. Par ce moyen ils échapppent aux grandes difficultés de l'art; car le dessin du nu reste inaperçu sous les draperies, les écharpes, les ors, les dentelles, les soieries et les étoffes de toute espèce. Ce genre de composition a entièrement changé la face de notre école dans les expositions dernières; car à peine nous ont-elles offert quelques vestiges du nu, et quelques figures où l'on pût reconnaître dans le dessin l'étude de l'antique. Si parfois cependant quelques peintres, forcés par leurs sujets, ont représenté des figures avec le nu de leur siècle, il faut voir avec quelle timidité et quel embarras ils l'ont fait et à quelle distance ils se sont placés, non seulement des anciens, mais de leur illustre chef; enfin, comme l'on sent dans leurs formes lourdes, flasques et monotones, leur inexpérience à cet égard et l'absence des études premières.

Quoique plusieurs d'entre nos jeunes peintres, comme MM. Mauzaisse, Sigalon, Allaux, Coutant et quelques autres ne soient pas sans mérite sous

le rapport du dessin, comme l'on ne remarque en eux ni facilité ni abondance, et que tout s'y ressent de la peine et du travail, je n'ose pas les citer sans restrictions. En conséquence, je dirai ici que si l'esprit qui dirige la plupart de nos jeunes peintres, au sujet du dessin, continue à régner, et si l'étude de l'antique ne leur paraît plus obligatoire, il n'y a plus d'école à prétendre, et le flambeau de l'art doit s'éteindre pour jamais chez nous.

De la touche, de la couleur, du coloris, de l'harmonie des lignes.

Si je viens de me prononcer un peu sévèrement au sujet du dessin en général de nos jeunes peintres, les différentes parties que j'examine sont bien autrement négligées, et méritent bien d'autres reproches. Rien de plus rare, en effet, que de trouver dans notre jeune école une touche large, ou bien délicate et forte, des couleurs parfaitement assorties, avec des gradations, des nuances, un coloris vrai et chaud dans les carnations, et surtout une entente parfaite des groupes et de l'harmonie des lumières et des lignes.

Quant à la touche, nos peintres s'occupent peu de nous la montrer suave, délicate, variée et forte. Pressés d'acquérir de la réputation, ils se hâtent de terminer leurs ouvrages à peine pensés, et à peine réfléchis. Quant à la couleur,

toujours avides de réputation et d'honneurs, ils ne songent qu'à surprendre les yeux de la foule par des oppositions brusques de lumières et d'ombres, et par l'éclat opposé des couleurs les plus crues; et si ce n'est un ou deux, nul autre ne peut être loué comme ayant acquis le sentiment des carnations et de l'accord des couleurs. Enfin, quant au jet des groupes et l'harmonie des lignes, comme la plupart, avant d'ordonner leur toile et de prendre le pinceau, ne se donnent pas la peine de méditer leur œuvre et d'en saisir mentalement l'ensemble et l'ordre général, et comme ils ne disposent leurs figures que les unes après les autres, et selon les vides qui s'offrent dans leur toile, il s'ensuit qu'il n'y a ni ensemble dans les groupes ni harmonie dans les lignes, et que tout y est heurté, cassé, anguleux et dur au regard.

S'il fallait faire des citations au sujet de tous ces reproches partiels, je ne manquerais pas d'exemple parmi nos jeunes peintres, même les plus recommandables; mais comme je préfère indiquer ceux qui songent encore sinon à toutes ces parties, du moins à quelques-unes d'entre elles, je citerai M. Allaux pour la force et la finesse de la touche, et pour sa couleur chaude et grasse; M. Paulin Guérin, pour sa chaleur et sa délicatesse de touche et son beau coloris dans les carnations; parmi les peintres de genre, MM. Fleury et Roger, pour la beauté des cou-

leurs et la finesse des teintes. D'autres placeraient peut-être ici M. Schnetz ; mais sa palette, quelque brillante qu'elle soit quelquefois, ne sait pas accorder les couleurs ni ne sait pas les mettre en harmonie par des passages et des demi-tons, et, comme nous l'avons déjà remarqué, tout papillote chez lui.

Je me crois dispensé de citer M. Delaroche, le seul coloriste de l'école qui exécute avec une perfection infinie toutes les parties que j'examine ici : entente des groupes, vérité de coloris dans les carnations, dans les draperies, dans les linges, les cheveux, etc., telles sont les qualités de ce peintre, dont je recommande l'étude, surtout aux jeunes artistes qui veulent faire réellement des progrès dans leur art et connaître la science de l'exécution. On ne parvient pas au point où il est arrivé sans études profondes et par le seul instinct du génie : c'est pourquoi je le crois aussi bien capable d'enseigner que d'exécuter.

Du clair-obscur et de la perspective.

La superstition de la plupart de nos jeunes peintres, ainsi que celle de leurs chefs, qui les porte à tout sacrifier au style, à ne rien trouver de remarquable en dehors ce style, a fait regarder depuis long-temps comme secondaires et de peu d'importance la partie du clair-obscur et de la perspective. Pourvu que leurs figures

soient dessinées avec de grandes lignes et drapées avec de grands plis, peu leur importe, après cela, que l'on puisse distinguer des plans dans leurs ouvrages, que l'air y circule librement, et que l'œil, aidé de l'imagination, puisse s'introduire dans tous les groupes et circuler autour de toutes les formes. Quand on a du style, l'on est dispensé à leurs yeux d'avoir du sens commun, de la vie, de la vérité, de la couleur, du coloris et des finesses, soit de formes, soit de détails : c'est ainsi qu'une idée grande et une doctrine élevée, lorsqu'elles sont poussées à l'extrême, sans aucune autre considération de l'art, deviennent pernicieuses à cet art même ; car un artiste d'un grand goût, d'un beau style, peut être, comme nous le voyons aujourd'hui par une foule de peintres, froid, médiocre, nul, et un autre, sans grand goût, être plein de vie, de vérité, et son talent mériter les honneurs de la postérité.

Pour revenir à la perspective et au clair-obscur, je dirai que nos peintres ne les étudient qu'autant qu'ils ne choquent pas la multitude. Ils ignorent, en général, ou paraissent vouloir ignorer de combien de ressources ces parties peuvent être pour le peintre dans de grandes scènes où l'on doit multiplier les groupes, les accessoires, et par conséquent tout ranger à sa place, et faire apercevoir chaque objet distinctement, sans trouble ni confusion. Ils ne savent pas ensuite

combien de charmes ces parties bien rendues ajoutent à un tableau, surtout aux yeux des amateurs, qui en connaissent les difficultés, et par conséquent en sentent le prix. Paul Véronèse, Poussin, Jean de Boulogne et surtout Téniers, ou su tirer un parti immense de leur connaissance sur ce sujet, et l'immortel et dernier chef-d'œuvre de Raphaël, *la Transfiguration*, retire de sa parfaite entente de la perspective un puissant effet.

L'âme *fuit* les bornes, comme dit Montesquieu ; car elle aime à errer dans des campagnes immenses, voir la vie se montrer d'une multitude de manières. Or, la perspective, qui prolonge indéfiniment l'horizon, et le clair-obscur, qui détache toutes les figures placées ou non dans l'ombre, doivent donc être d'un grand effet sur nos sensations, et ce qui le prouve, c'est que les peintres d'intérieurs, et surtout les peintres de marines, qui ne nous montrent quelquefois que du clair-obscur, de l'espace et de l'air, surprennent notre admiration sans que nous puissions nous y opposer et souvent en connaître la cause.

Je sais bien que l'on peut être peintre supérieur et même sublime sans connaître les lois de la perspective. Raphaël, dans presque toutes ses compositions, Rubens et Girodet, dans toutes les leurs, ont ignoré ou mal rendu l'effet de la perspective et du clair-obscur ; mais il suffit que ces parties puissent être utiles et une source de

grandes beautés, pour que le peintre doive s'abstenir d'en négliger l'étude. Quand on veut imiter des hommes supérieurs, c'est, en général, non par leurs défauts, mais par leurs qualités qu'il faut leur ressembler.

Des draperies.

Je ne m'arrêterai pas sur la partie des draperies, qui, non seulement dans leurs dispositions, mais encore dans leur exécution, ont une influence si grande sur l'effet d'une composition. Mais, il faut le dire, cette partie est encore bien négligée dans notre école, et plus peut-être encore dans l'exécution que dans la disposition, car quelques-uns de nos jeunes peintres drapent largement et avec un assez grand goût. M. David, qui, en cette partie, se montre peut-être plus grand encore qu'aucun peintre moderne, est un modèle qu'ils ont trop souvent devant les yeux pour qu'ils n'acquièrent pas naturellement l'esprit et le goût qui doivent présider à la disposition des draperies; leur exécution seule, comme je l'ai dit, laisse quelque chose à désirer, ou plutôt est fort médiocre, comme tout ce qui tient à la couleur, à la touche et à l'harmonie des couleurs.

Pour citer enfin quelques ouvrages bien drapés de nos jeunes peintres, je rappellerai la manière grande et large dont est exécutée la

draperie rouge du cardinal de Winchester de la *Jeanne d'Arc* de M. Delaroche, puis la facilité, le naturel avec lesquels ce même peintre a drapé toutes les figures de son *Saint Vincent de Paule*. Je citerai encore la belle draperie du *Saint Thomas d'Aquin* de M. Scheffer, puis la draperie bleue sur laquelle est renversée la femme du *Massacre des Juifs*, de M. Hein, qui sert très-heureusement de repoussoir. La draperie de la femme du *Massacre des innocens*, de M. Cogniet, est encore fort belle et fortement touchée. Enfin, les draperies de *Narcisse* et de *Locuste* ont mérité d'être citées par leur grand goût et leur grand effet, et par l'énergie avec laquelle elles ont été exécutées.

Mais en voilà assez, certes, sur les diverses parties de la peinture auxquelles cet art doit plus ou moins de beautés, et dont il tire plus ou moins de ressources, selon le caractère des compositions. Peintres, voulez-vous être terribles, nobles, majestueux et imposans, songez à votre composition, à vos caractères de tête, à vos draperies et à vos accessoires ; ne voulez-vous qu'être gracieux, rians, et plaire à l'imagination, occupez-vous de vos natures, de vos contours, de vos lignes et de l'harmonie de vos couleurs ; mais, dans aucun cas, ne négligez jamais aucune des parties de votre art ; l'étonnement que vous pourriez produire par quelques qualités supérieures pourrait bien provoquer l'admiration pour vos ou-

vrages, mais certainement elle ne serait pas sans restrictions, et la critique sévère troublerait votre triomphe; car quelque soit, d'autre part, le mérite de vos compositions, elle doit signaler aussi bien vos défauts que vos beautés.

CONCLUSION.

De tout ce que j'ai dit dans les différens paragraphes de cette revue, il s'ensuit que l'exposition de cette année, loin de nous montrer un avenir nul et sans espoir pour notre école, en faisant présager sa chute prochaine, est on ne peut pas plus d'un favorable augure. L'exposition de 1822, avait, il est vrai, jeté du découragement dans l'âme des amateurs de l'art, moins peut-être par la médiocrité des morceaux exposés que par la fausse distribution des éloges et des encouragemens. Ils doivent donc être rassurés aujourd'hui sur le sort de notre école, bien que la même partialité ait encore eu lieu dans la distribution de ces encouragemens et de ces éloges; car les yeux du public, depuis long-temps détournés sur d'autres objets, sont revenus se fixer sur nos peintres, et il faut espérer que ce retour sera un heureux contre-poids aux préjugés et aux petites passions.

Bien que nos jeunes peintres ne soient pas tous dans la bonne voie, que la plupart d'entre eux montrent beaucoup d'inexpérience et de dé-

fauts, je considère l'exposition de cette année comme un commencement de régénération et un nouveau mouvement, qui, s'il n'est supérieur à celui excité par l'apparition de M. David, doit peut-être avoir des suites plus heureuses. Sur tant de jeunes peintres qui s'annoncent avec toutes les qualités nécessaires pour briller dans leur art, il serait bien malheureux, en effet, si aucun d'eux, après avoir produit de si belles fleurs, ne parvenait à nous donner des fruits.

ÉTUDES.

ÉTUDES.

M. ABEL DE PUJOL (1).

M. Abel de Pujol est une de ces réputations que l'on s'est trop hâté d'exalter et de porter aux nues. Tant que cet artiste, encore jeune, s'est trouvé obscur et inconnu, il a produit des ouvrages qui, sans être le fruit du génie, annonçaient du talent et une certaine habileté de pinceau ; mais depuis qu'emporté par les éloges,

(1) Le but de ces Etudes est, en général, de revenir sur le mérite de quelques artistes qu'une analyse un peu précipitée ne m'a pas permis d'examiner fort au long. L'exposition s'étant d'ailleurs prolongée et m'ayant mis à même de faire de nouvelles réflexions plus précises et plus détaillées, je crois qu'il n'est pas sans intérêt, pour notre école et pour les artistes eux-mêmes, de les reproduire ici. De nouvelles productions capitales ayant ensuite été successivement apportées depuis mes premiers articles, ces Etudes serviront aussi quelquefois d'addition à ma première Revue, qui sans cela serait incomplète, et laisserait une lacune dans l'histoire de l'exposition de 1824.

Je qualifie d'*Etudes* ces analyses nouvelles, parce que ce ne sont pas des opinions irrévocablement arrêtées que j'émets. Dans les arts, il n'arrive que trop souvent qu'un jeune homme doué de quelque imagination, et soutenu par le feu et l'ardeur de la jeunesse, se place, dès son début, à une grande hauteur dans la carrière, mais que, épuisé dès les premiers pas, il tombe et s'éteint pour ne jamais se relever. Il serait donc téméraire à moi de vouloir attacher à mes opinions le cachet de *l'infaillibilité*, qui serait, je n'en doute pas, mille fois compromise aux prochaines expositions.

il a cru pouvoir s'abandonner à sa renommée, il n'a plus produit que des ouvrages au-dessous de la médiocrité. La *Lapidation de saint Étienne*, exposée en 1817, commença, et l'on pourrait dire finit sa réputation. Je ne sais quel vertige s'empara des critiques à la vue de ce tableau : l'on eût dit, à leurs éloges, que l'auteur avait atteint le sublime de l'art, et que désormais il était à l'abri de la critique : cependant, ce morceau n'annonçait que du talent, et rien que du talent.

Semblable à toutes les *lapidations* faites aux différentes époques et dans les différentes écoles, la composition n'offre pas une figure, pas un trait qui annonce du génie et une imagination qui crée. L'exécution seule, par sa fermeté et une certaine hardiesse de dessin, devait procurer des éloges et des encouragemens à son auteur. Depuis que l'engouement des critiques l'a presque proclamé sans rival parmi ses jeunes antagonistes, il ne nous a rien offert qui puisse justifier tout ce que l'on a dit à son sujet à l'époque de ce premier succès. Ses fresques, en effet, n'annoncent rien qui fasse présumer que M. Abel de Pujol ait acquis depuis ce temps le génie de la création. L'on n'y trouve, au contraire, que réminiscence et même plagiat, et le tout est ordonné et peint comme on peut le voir (1).

(1) Fresques de l'escalier du Musée et fresques de la chapelle Saint-Roch, à Saint-Sulpice.

Son tableau de *César allant au sénat aux ides de Mars, et retenu par Calpurnie*, exposé en 1822, et son tableau de *Germanicus recueillant les ossemens des légions vaincues*, exposé cette année, ne peuvent, sans contredit, faire augurer plus avantageusement de lui. Tout le monde a pu remarquer la froideur et l'absence d'intérêt de ces deux scènes, provenant non seulement du défaut d'invention, mais encore de la faiblesse de l'exécution. Il n'y a rien là qui doive nous ét nner; car, dans de pareils sujets, si l'imagination qui crée, et le génie qui conçoit et ordonne, et si le goût qui dispose et choisit ne s'y trouvent pas, il est évident que de pareils tableaux demeurent au-dessous de ce que l'on doit attendre d'une composition qui nous rappelle des temps où les hommes étaient si grands et les choses si extraordinaires.

On a dit que, dans son tableau de *Germanicus*, M. Abel de Pujol avait prétendu faire le pendant du *Léonidas* de M. David, et entrer en lutte avec ce maître. Si cette opinion est vraie, et elle ne paraît pas dénuée de vraisemblance lorsqu'on examine non seulement la situation des personnages, l'ordonnance des groupes, mais encore tous les accessoires, alors il faut désespérer de l'avenir de cet artiste, car elle indiquerait que M. Abel de Pujol n'a pas compris un trait du modèle qu'il a cherché à égaler, et qu'il ne se doute pas de l'élévation et de la supériorité du chef de notre école.

Lui rivaliser avec M. David, et créer, dans l'espace d'un an ou deux, un ouvrage égal en mérite à une composition que son illustre auteur, c'est-à-dire le génie le plus élevé, le plus vaste, le plus profond qu'ait créé jamais le génie des arts, a mis trente ans, dit-on, à méditer, ce que je conçois bien, cela fait sourire! Avant de tenter une pareille lutte, il aurait dû préalablement étudier et comprendre ce léger antagoniste; mais s'il lui prend jamais envie de le faire, je crains bien qu'il ne brise sa palette et ses pinceaux, et ce ne sera que justice.

Après ces réflexions sur le génie de M. Abel de Pujol, je ne descendrai pas jusqu'à parler de son exécution. Tout le monde sait avec quelle négligence et quel abandon il s'est permis de toucher, soit ses fresques, soit ses derniers tableaux. C'est pourquoi je l'engage à montrer un peu moins d'ambition et à mettre un peu plus de soin dans ses ouvrages, qui, à défaut de génie, soutiennent encore la réputation d'un artiste.

M. DELACROIX.

Je n'ai que peu de choses à ajouter à ce que j'ai dit au sujet de M. Delacroix, qui paraît rechercher particulièrement les scènes dans lesquelles il peut faire entrer des natures bizarres et souvent ignobles. Son tableau du *Dante* et de *Virgile*, par exemple, qui est à la Galerie du Luxembourg, nous montre effectivement des

natures forcées et dans des attitudes ignobles, particulièrement celles de la haine et de l'envie, passions qui, bien que viles et basses, ne devraient pas être représentées sous des formes aussi repoussantes. Son tableau du *Massacre de Scio* nous démontre encore le même esprit et le même goût, comme tout le monde sait. Enfin, son dernier tableau du *Tasse dans l'hôpital des fous*, apporté dans les derniers temps de l'exposition, nous en fournit encore une preuve. Ce grand homme, livré au sentiment de sa position, et assez bien caractérisé d'expression, se trouve avoir à ses côtés des fous dans les attitudes les plus grotesques, avec des costumes bas et ignobles, se livrant à des actions par trop ridicules.

Si M. Delacroix les eût placés dans le lointain, et même sur le second plan, on eût pu le disculper, mais il s'en est bien donné garde; car le moyen aussi de perdre une si belle occasion de peindre la folie, et d'enlever ainsi tant de jouissances à un esprit sans règle comme le sien !

Sans doute, ceux qui mettent avant tout la verve et la chaleur, trouveront de tout cela chez cet artiste, et avec la plus grande originalité de composition; car son exécution, toute désordonnée qu'elle est, est chaude et parfois profondément caractérisée ; mais ceux dont la raison veut être satisfaite avant tout, trouveront que ce jeune homme n'a qu'un goût déréglé, sans frein,

et qu'il est, avec toutes ses belles qualités, trop voisin du bas et de l'ignoble.

M. DASSI.

M. Dassi nous offre les qualités toutes contraires de celles de M. Delacroix ; car si l'on ne peut lui supposer un génie fécond, vif, enthousiaste et plein d'originalité, on trouve en lui éminemment le goût du beau, du grand, de l'expressif et du délicat ; son faire est grand, ses natures superbes, et son exécution large, chaude et vigoureuse.

M. Dassi s'est plu encore à reproduire cette année, par la lithographie, un assez grand nombre des têtes les plus remarquables de notre école moderne. Bien qu'il se soit montré supérieur dans ce genre, et que ses ouvrages aient atteint aussi haut que pouvait le permettre le genre lithographique, nous pensons qu'étant capable de produire par lui-même, il ne doit pas se restreindre désormais à reproduire les ouvrages des autres. Ses deux tableaux exposés cette année, je le redis ici, sont des morceaux fort supérieurs et d'un grand effet : la gravure, en les reproduisant, fournirait encore de beaux ornemens pour les oratoires et les lieux saints des personnes pieuses.

M. DELAROCHE.

M. Delaroche est sans contredit celui de tous nos jeunes peintres qui a acquis le plus de perfection réelle ; j'ignore même ce que la critique de bonne foi pourrait réellement lui reprocher. Sans doute, ce n'est ni par l'imagination qui crée, invente et combine, qu'il se distingue ; je le crois même très-peu propre à nous toucher et à nous émouvoir fortement par des scènes dramatiques et profondément combinées ; mais si l'on envisage ce jeune artiste sous d'autres rapports, certes, il ne manque ni d'élévation dans l'esprit, ni de supériorité dans les idées, ni de goût ni de calcul dans le choix de ses personnages, de ses natures et de ses caractères de tête. Puis, quelle perfection idéale dans toute son exécution ! Je l'ai déjà dit, et je le répète, il possède déjà éminemment tous les mérites techniques de son art, dessin parfait, sinon du nu, du moins des figures drapées, disposition et ordonnance parfaite des draperies, coloris vrai, suave, harmonieux, touche tantôt vigoureuse, tantôt légère, et entente parfaite des lumières, des ombres, de l'harmonie des couleurs et du clair-obscur. Chez lui, les chairs sont bien des chairs, les étoffes des étoffes, et les cheveux des cheveux. Il faut voir, enfin, le goût qui préside à l'ajustement de ses figures. Cependant, il m'a semblé que la touche si ferme et si vigou-

reuse dans ses grands tableaux, n'avait pas la même précision et la même fermeté dans ses petits (comparativement s'entend) ; car son *Saint Vincent de Paule* est touché un peu moins fièrement que son tableau de *Jeanne d'Arc*; puis, son charmant petit tableau de *Philippe de Lyppi devenu amoureux d'une religieuse qu'il était chargé de peindre*, est encore touché avec moins de hardiesse, et manque même de ce que l'on nomme *effet*. Mais ces observations ne sont que comparatives ; car ces deux derniers morceaux sont, sans contredit, ce que la peinture nous a offert de plus délicieux cette année : le premier, par tous les mérites que nous lui avons reconnus, et le second, par l'intérêt le plus vif qu'il excite, soit à cause de la situation délicate des deux personnages, on ne peut mieux caractérisés, soit par leur expression respective, et surtout par celle de la jeune fille.

Je ne crains pas de le dire : M. Delaroche jeune, est déjà arrivé à un point où l'on est digne de donner des conseils aux autres et de faire école. Puisse la jalousie et l'intrigue ne pas détourner nos jeunes artistes d'aller prendre de lui des conseils sur les vrais principes techniques de leur art, car l'on n'apprend que cela dans les ateliers ; et certes, sous ce point, bien des professeurs dirigeans auraient bien besoin de visiter son école, au lieu de donner des conseils aux autres.

M. ROUGET.

M. Rouget a été traité par moi, on peut le dire, avec beaucoup d'indulgence pour son tableau d'*Henri IV*. Je ne me reproche cependant pas cette indulgence ; mais si j'eusse vu alors son *Christ au jardin des Oliviers*, composé et exécuté avec tant de négligence, certainement j'aurais donné un autre tour à ma critique.

En fait de beaux-arts, l'exécution entre pour beaucoup dans le prix des ouvrages ; et si l'on peut pardonner quelque chose à un artiste sous ce rapport, c'est en faveur de beautés supérieures dans la composition, et aussi en faveur de l'âge d'un artiste qui a jeté de vives clartés dans ses beaux jours.

Je sais bien qu'un autre a traité M. Rouget avec plus d'éloges encore que moi, et qu'il l'a cité même comme un coloriste. J'ignore, dans ce dernier cas, si sa vue réfléchit autrement les objets à son imagination qu'à la mienne ; mais ce que je sais bien, c'est qu'il n'avait probablement pas présens à la mémoire les ouvrages des grands artistes réputés coloristes, car alors il eût émis une autre opinion. La bienveillance a un terme, et tout artiste ne doit pas compter uniquement sur elle : c'est pourquoi j'engage M. Rouget à soigner un peu plus ses ouvrages sous tous les rapports, et surtout à les toucher avec un peu plus de précision et de soin.

M. STEUBE.

D'après les ouvrages de M. Steube exposés cette année, et quelques autres exposés antérieurement que je me rappelle, l'on ne peut pas présumer sans doute en lui une grande puissance d'imagination et de génie ; mais ce que l'on ne peut trop louer en lui, et ce qui donne un prix très-grand à ses ouvrages, c'est le soin qu'il apporte dans tous ses détails, c'est cet esprit d'amour pour ses ouvrages, qui le porte à toucher avec fermeté, finesse et charme, car il possède vraiment l'enthousiasme du technique. Peut-être son coloris n'est pas ce qu'il devrait être ; car ses tons sont gris ou verdâtres, ce qui ne réchauffe pas la froideur assez habituelle de son dessin. Mais sa touche est si ferme, si suave, si délicate, si harmonieuse, et d'ailleurs son esprit et son goût sont si bien en accord, que, sans posséder un talent supérieur, il n'en mérite pas moins l'estime des connaisseurs.

M. SCHEFFER aîné.

Dans les réflexions critiques qui ont eu lieu à l'égard des ouvrages de M. Scheffer aîné, il y en a eu de diverses ; mais certes, selon moi, on n'a pas mis cet artiste à la hauteur qu'il mérite. Je n'irai cependant pas jusqu'à lui accorder un goût excessivement pur et une exécution à l'abri de la critique : sous ces deux rapports, il

me paraît souvent très-condamnable : car, d'un côté, il exécute souvent sans choix tout ce que son imagination lui présente ; puis son exécution, quoique chaude et vigoureuse, est toute de pratique, sans finesse et sans pureté. Mais ce que l'on ne peut refuser à M. Scheffer, et ce qui, à mes yeux, rachète bien des défauts, c'est le feu, l'enthousiasme, la fougue, et souvent l'intérêt qu'il met dans ses compositions ; c'est son style, sinon toujours pur, du moins toujours grand ; ce sont enfin ses caractères de tête, presque toujours beaux. Les imperfections de ce peintre ne sont ensuite pas tout à fait de sa faute ; car les imaginations comme la sienne, qui éprouvent sans cesse le besoin de la création, emportées par leur nature, oublient involontairement tous les détails, et sacrifient une foule de parties pour exprimer et rendre avec plus d'énergie ce qui les préoccupe fortement. L'âge même, en calmant la fièvre brûlante dans laquelle ils composent, n'apporte malheureusement pas toujours du changement dans leur manière d'exécuter leurs ouvrages, et de dur et rocailleux qu'ils sont, ils deviennent quelquefois plus durs et plus incorrects encore. Sans parler du grand Corneille, auquel on peut appliquer quelque partie de cette observation, notre littérature actuelle nous en fournit un exemple mémorable dans la personne de M. Lem........
Il ne faut donc pas se montrer trop sévère en-

vers les génies de cette sorte, et pardonner quelque chose en faveur des vraies et sublimes beautés de leurs plumes ou de leurs pinceaux.

Malgré les imperfections des ouvrages de M. Scheffer aîné, il n'en possède pas moins à mes yeux un vrai et beau talent qui l'élève souvent, selon moi, aux inspirations les plus nobles et les plus éloquentes. Rien ensuite ne me paraît plus touchant, plus naïf, plus délicat que la plupart de ses petits tableaux de genre, dans lesquels on trouve souvent, avec le choix le plus heureux de la situation, une exécution des plus fermes et des plus vigoureuses. Toutefois, je dirai encore à M. Scheffer que le goût qu'il y porte n'est pas toujours très-pur, et qu'il me paraît n'être jamais plus touchant que lorsque le nombre des figures est le plus restreint : témoins, 1° la scène ds *Enfans égarés*, 2° la deuxième *Scène d'Alsace*, 3° la *Pauvre femme en couches*, 4° la *Rencontre au puits*, 5° la *Mort de Géricault*, dans lesquelles figurent deux ou trois personnes au plus, qui forment à elles seules toute la composition. Dans les autres, où le nombre des figures est moins limité, il ne paraît pas savoir lier entre elles, par un intérêt commun, car elles papillottent par les idées, et même pas les lumières et les ombres : aussi attirent-elles toutes individuellement l'attention, la partagent, et par conséquent rendent toutes ces petites compositions presque sans effet; témoins,

1° sa *Fin d'un incendie de ferme*, 2° sa *Mort du jeune pêcheur*, d'après Walter Scott, 3° sa *Bonne vieille*, etc. Puis, M. Scheffer répète un peu trop souvent les mêmes caractères de tête, ce qui n'arriverait pas s'il savait se restreindre. Enfin, ses situations ne sont pas également bien choisies et rendues, et le goût le plus pur ne règne pas encore dans ses compositions, même les plus recommandables.

Ah! si M. Scheffer savait se borner et choisir, s'il pouvait enrayer et mettre un frein à sa fécondité, et s'il pouvait encore exécuter avec flegme et mettre de l'art dans toutes les parties de son travail, il n'y a pas de doute qu'il ne se plaçât bientôt à une grande hauteur parmi les jeunes peintres de notre école, et qu'il ne parvînt à les éclipser presque tous. Mais malgré tous les écarts d'imagination de cet artiste, et malgré tous ses autres défauts, je ne le regarde pas moins comme un des jeunes peintres les plus éloquens, les plus vigoureux et les plus énergiques que nous possédions aujourd'hui en peinture.

M. SIGALON.

On s'étonnera peut-être qu'après avoir parlé à différentes reprises (*voyez* REVUE) avec tant de chaleur et d'enthousiasme de l'œuvre de M. Sigalon, je n'ose tirer ici aucune conjecture sur ses ouvrages à venir : c'est pourtant ce qui

m'arrive ici ; car son tableau de *Locuste* sort des lignes ordinaires ; composé et exécuté plutôt d'instinct et d'enthousiasme que par les froids calculs de la science et du génie, il n'y a là aucun fondement à des conjectures. Souvent un homme a dans sa vie un instant de verve et de transports qui l'élevant au-dessus de lui-même, lui révèle les situations les plus hardies et lui inspire les traits les plus éloquens et les plus pathétiques. Tant que cet instant dure et que l'œuvre imaginé dans le cours de cet enthousiasme n'est pas terminé, l'imagination le soutient jusqu'à ce que le chef-d'œuvre soit accompli ; mais une fois cet instant passé, l'artiste ayant pour ainsi dire consommé toute sa force, il retombe dans un état de faiblesse qui ne lui fait que procréer des ouvrages au-dessous de son talent.

Il ne faut cependant tirer de là la conjecture certaine que M. Sigalon ne puisse plus produire rien de remarquable : ce n'est pas là ma pensée ; mais je crois qu'il retrouvera difficilement une scène semblable à celle de sa *Locuste*. Qu'il se console cependant : ce morceau unique, qui n'est pas encore mis à sa hauteur par le public, fera, je crois, époque ; et se présentât-il à la postérité avec ce seul monument, il est bien certain que son nom ne doit pas désormais être voué à l'oubli.

M. COGNIET.

M. Cogniet, que je me suis plu à nommer comme un digne émule de M. David dans la carrière des scènes dramatiques, est à mes yeux, et cela sans contredit, celui de tous nos jeunes peintres qui a l'esprit le plus élevé, le plus profond, et l'exécution la plus savante, sinon sous le rapport du technique, du moins sous le rapport de la connaissance des effets des passions sur l'extérieur des hommes. Habile à choisir une situation, il n'est ni emporté par trop d'imagination, qui force souvent à exécuter indifféremment tout ce qu'elle crée, ni, comme quelques autres, forcé de se tourmenter l'esprit pour trouver une scène qu'ils ne conçoivent bien que lorsque le modèle a été mille fois appelé et la disposition de leurs groupes, mille fois changés; en d'autres termes, son imagination n'est ni trop ardente ni trop fougueuse, ni froide ni stérile, et il sait soumettre toutes ses inspirations à l'examen de son génie.

M. Cogniet est encore fort habile à choisir, dans un sujet donné, l'instant le plus propice, eu égard aux moyens de son art. Par exemple, dans son petit tableau de la *Prise de Logrono*, dont le trait principal est connu, tout autre artiste eût placé sans doute le petit tambour ou sur la muraille, ou bien en dehors de l'enceinte. Dans le premier cas, que va-t-il faire? et dans le

second, que vient-il de faire? Mais M. Cogniet, en montrant ce jeune audacieux ouvrant la porte, un pied encore dans l'enceinte, et s'apprêtant à battre la charge, a par cela seul expliqué toute l'action; il ne peut plus y avoir d'équivoque, et toute notice devient superflue.

J'ai dit que M. Cogniet était surtout remarquable, sinon par la science du technique, du moins par la connaissance profonde des passions sur l'extérieur de l'homme. Qu'on examine, en effet, son tableau de *Marius*, pour ne pas en citer d'autres. N'y a-t-il pas de quoi être étonné et surpris de la manière énergique et supérieure avec laquelle il a su dessiner son héros principal, et surtout de la nuance caractéristique qu'il a su imprimer à ses deux figures? car si dans l'un on trouve un caractère de tête qui annonce un homme qui s'est occupé toute sa vie de grandes pensées, dans l'autre on ne trouve que celui d'un soldat susceptible simplement d'émotion. Certes, de pareilles distinctions ne se trouvent pas par le seul instinct, et sans la connaissance profonde des différens effets des passions, et enfin sans génie. Le cou de Marius surtout est d'une beauté supérieure, et c'est une des plus belles études que la peinture puisse jusqu'à présent nous offrir. Peut-être dira-t-on qu'il est un peu hardi à moi de vouloir augurer dans ce jeune peintre un artiste d'un génie aussi vaste, aussi profond et aussi bien organisé que celui de M. David, car jus-

qu'ici M. Cogniet ne s'est pas montré très-fécond, et ne nous a pas donné de grandes preuves de sa grande capacité à disposer et ordonner. Mais c'est précisément pour cela que je l'ai engagé ailleurs (*Voyez* PORTRAITS) à se livrer peu au genre du portrait. Pendant qu'il est jeune, des travaux plus conformes à sa gloire et à son avenir doivent l'occuper. Préalablement, il doit songer à munir ses portefeuilles de traits, d'études, de croquis, et meubler sa mémoire de tout ce qu'il croira pouvoir lui être utile pour le temps où son imagination glacée par les ans le forcera de revenir sur ses idées premières, et de reproduire ce qui l'aura vivement frappé dans ses beaux jours. C'est ainsi qu'il se fera un fonds inépuisable pour l'avenir; et les premières idées, mûries dans son imagination par le temps et l'expérience, acquierront un charme inexprimable, comme tout ce qui est reproduit sur la foi des souvenirs.

Quant à l'exécution, M. Cogniet laisse sans doute beaucoup à désirer, et sur ce point il est encore à une immense distance de l'illustre chef de notre école pour le dessin du nu et des autres parties de l'art. Mais M. David n'a pas toujours été aussi savant, aussi vigoureux et aussi hardi que dans ses derniers et immortels ouvrages. La *Mort d'Hector,* que tout le monde a pu voir dans ces derniers temps, bien que remarquable sous le rapport de la composition, n'a certainement ni la même fermeté ni la même précision de des-

sin, ni surtout la même perfection de draperies que dans ses ouvrages postérieurs. M. Cogniet est dans une bonne route ; je ne devrais même pas me permettre de lui donner des conseils, car son génie connaît ce qui est bien, et sait s'y conformer. Quelqu'accident qui arrive après cela à ce peintre, je ne crains pas d'avancer que sa réputation est désormais à l'abri de tout retour.

M. ALLAUX.

C'est bien dommage que M. Allaux ne nous donne pas l'indice d'un peintre remarquable, soit par l'élévation de l'esprit, soit par la fécondité de l'imagination ; car c'est peut-être celui de tous nos jeunes peintres dont l'exécution est la plus belle, soit par le dessin, la couleur et la touche. Son dessin est en effet large, vigoureux, précis, sa couleur chaude, sa touche grasse et souvent pleine de finesse ; mais que dit sa *Scène des Centaures et des Lapithes?* Ce n'est, comme on l'a dit, qu'une étude d'académies ; et rien, soit dans le sujet soit dans l'expression des figures, n'annonce le génie de l'invention. On sait ensuite quel goût a présidé au choix du groupe de *Pandore descendue par Mercure*, dont on connaît encore la fadeur et la maussaderie des figures. Le petit tableau d'une *Scène de brigands*, bien joli et précieux par l'exécution et par l'effet général, est encore frappé de ce caractère de médiocrité sous le rapport de l'invention, et j'avouerai que j'ai été

long-temps à en comprendre le sujet, c'est-à-dire si c'était réellement une femme surprise par un brigand, qui implore sa compassion, ou bien sa propre épouse qui le supplie de ne pas aller courir les hasards et les périls de son métier. Car dans ce dernier cas, qui paraît être celui qu'a choisi le peintre, l'expression du mari ne devait pas être dure et menaçante, mais bien seulement inquiète, et rêveuse.

Pour ne pas avoir le génie de l'invention, un peintre souvent n'en mérite pas moins l'estime des amateurs ; puisse M. Allaux l'acquérir un jour ! il n'y a pas de doute qu'il ne dût alors prendre une place des plus honorables parmi les peintres de notre école.

M. THOMAS.

M. Thomas, qui ne peut m'accuser de l'avoir traité avec amertume, bien que j'aie jugé un peu sévèrement son tableau d'*Achille de Harlay*, est sans contredit un des peintres les plus recommandables de notre jeune école. S'il n'a pas encore pour lui l'exécution, il a en général de la verve, de l'élévation dans l'esprit, et une certaine supériorité dans ses conceptions; car, je l'avouerai sans peine, je crois devoir me rétracter sur ce que j'ai dit au sujet de son *Achille de Harlay*, c'est-à-dire qu'il a mieux fait que cela. Ses *Vendeurs chassés du temple* sont peut-être mieux touchés et plus fortement peints ; mais, à coup sûr,

cette composition n'annonce pas la même élévation d'esprit que son dernier ouvrage; et s'il est vrai que M. Thomas ait fait un nouvel essai de couleur, je dois l'en louer, parce que la finesse et la variété des teintes ont aussi leurs charmes, et conviennent plus particulièrement à son genre de talent, que la manière vigoureuse, mais un peu lourde, de son premier ouvrage.

Je dirai cependant à M. Thomas, qu'il ne doit pas chercher à dépenser tout son talent en petite monnaie; car, bien qu'il ait un talent réel comme lithographe, et que tous ses petits tableaux de son *année en Italie* soient observés et exécutés avec finesse et une teinte vraiment philosophique, il faut l'engager à en rester là quant à ce genre, et à porter toutes ses idées vers le genre noble de l'histoire, dans lequel il pourra trouver une carrière assez vaste pour son génie, et assez profonde pour exiger tout son temps.

M. SCHNETZ.

On a porté divers jugemens sur le talent de M. Schnetz et sur ses ouvrages; les uns ont vu en lui un peintre du premier ordre, et dans ses ouvrages des chefs-d'œuvre sans défaut; les autres, au nombre desquels j'avoue que je suis, n'ont vu et ne voient en lui qu'un peintre avec des qualités remarquables, mais sans vraie supériorité. Si l'on examine toutes ses compositions, et elles étaient en grand nombre au Salon, l'on n'en trouve pas

une qui annonce un esprit vraiment élevé et supérieur. Les natures ordinaires, en général, sont mieux rendues par lui que les natures qui demandent de la grandeur et une certaine élévation de style. Aussi, ses mendians, ses pélerins, ses brigands sont infiniment mieux caractérisés que ses héros. Son *Grand Condé*, de même que sa *Sainte Géneviève*, comme nous l'avons remarqué, manquent de grandeur, et son *Saint Martin* est venu encore appuyer cette opinion première. Je lui refuserais presque le talent de savoir donner de l'expression à ses figures, si, dans son tableau de *Condé*, il n'y avait pas un groupe d'officiers prisonniers assez bien caractérisé dans les expressions. Quant à l'expression des figures de son petit tableau du *Pâtre de Montalte*, tant vantée, je ne la trouve qu'approximative, sans ce cachet de vérité naïve qui ne laisse aucun doute sur les sentimens des divers personnages.

Quant à l'exécution de M. Schnetz, elle est vraiment brillante, et sa palette est riche de couleurs et d'effets : mais comment les emploie-t-il? Tout le monde a pu voir le papillotage et le défaut d'entente des lumières, des ombres et de la perspective de ses différens tableaux. Puis, comme on l'a fort bien remarqué, son tableau de *Sainte Géneviève distribuant du pain aux pauvres*, ressemble à une vieille tapisserie dont le brun des contours a conservé toute la force, tandis que les autres couleurs ont perdu plus ou

moins de leur vivacité, ce qui a *désharmonisé* le tout ensemble. Son pinceau ensuite est vigoureux jusqu'à la pesanteur, et sa manière parfois dure et sèche.

Les tableaux de genre de M. Schnetz ont réussi (nous avons dit pourquoi); car c'est grâce à l'originalité des costumes, et surtout à la vivacité des couleurs, qui séduisent ordinairement le vulgaire, ce qui ne fût pas arrivé s'il n'eût reproduit que des scènes avec des costumes français. Néanmoins, M. Schnetz n'est pas sans talent; et s'il parvient à se corriger de ses défauts, c'est-à-dire à toucher avec un peu plus de finesse et de légèreté, et surtout à marier ses couleurs avec moins de sécheresse et plus d'harmonie, il sera, sans contredit, un des peintres les plus énergiques et les plus brillans de notre école.

M. DUPAVILLON.

M. Dupavillon a bien réellement le feu sacré au plus haut degré; il y a même quelquefois de la science dans son exécution. Mais M. Dupavillon a bien besoin de calmer cette fièvre au milieu de laquelle il compose et exécute, pour faire un meilleur choix de nature, et surtout mettre un peu plus d'ensemble et de netteté dans toutes les parties de son travail. M. Dupavillon s'écriera peut-être que je suis un phrasier d'athénée, et par conséquent peu pro-

pre à juger de son art. Cependant, si j'en crois mes pressentimens, je suis persuadé que, quelles qu'aient été mes critiques sur son tableau du *Sacrifice d'Iphigénie*, il n'a pas été tout à fait mécontent de la part d'éloges que je lui ai faite. Puisse-t-il mettre à profit mes réflexions, et apporter plus de sagesse et de calcul dans ses compositions! si le jury refuse une autre fois une place au Salon pour ses ouvrages, ils trouveront ailleurs des juges éclairés qui sauront le venger des injustices et des mépris de certains professeurs ou administrateurs.

M. GAILLOT.

M. Gaillot, dont l'ouvrage des *Anges trépassés*, apporté au Salon dans le premier instant, a mérité de ma part quelques éloges, nous a envoyé depuis lors plusieurs morceaux qui, s'ils font reconnaître la même main, méritent du moins des critiques bien vives. M. Gaillot, sans doute, dessine avec facilité, élégance, et drape de même; mais M. Gaillot se croit, après cela, à ce qu'il paraît, dispensé de toucher ses tableaux et de les peindre. Dans son *Saint Louis portant la croix*, pour lequel il n'a ménagé ni la toile ni les figures, eh bien, il ne présente, au total, qu'une grande surface grise, comme si la scène se passait au milieu d'un brouillard épais qui égalisât toutes les teintes et les rendît uniformes. Les grandes figures placées sur le devant, qui s'humilient de-

vant la bénédiction du saint archevêque, et qui devraient servir de repoussoir en faisant ombre au tableau, sont touchées avec une faiblesse et une monotonie de teintes vraiment impardonnables. Dans la *Vision de saint Joseph*, c'est encore le même reproche à faire à cet artiste, qui abuse de sa facilité pour ne traiter qu'à demi ses idées, en ne les exécutant que médiocrement. Quelque bienveillance, après cela, que nous ayons pour l'auteur éloquent et aimable du tableau des *Anges trépassés*, nous serons forcés une autre fois à un peu plus de sévérité, si M. Gaillot ne touche pas autrement ses compositions.

M. PICOT.

M. Picot, qui a jeté quelqu'éclat au commencement de sa carrière, est encore une de ces réputations que l'on s'est trop hâté de porter aux nues. Il ne faut pas se le dissimuler, M. Picot n'a aucune des qualités qui constituent le grand peintre, et qui doivent lui donner une existence supérieure dans la carrière de son art. Son imagination est, il est vrai, délicate; et elle conçoit assez agréablement des sujets rians ou voluptueux, mais elle n'a ni assez de force ni assez de fécondité pour procréer avec abondance et facilité; puis son exécution, quoique savamment calculée parfois, est si faible, si peu soutenue et si terne, par la multitude de petites lumières

qu'il répand dans ses figures, que tout devient terne et fade chez lui. Son tableau de *Psyché*, exposé en 1819, que je ne connais pas, lui fit une réputation dans le genre gracieux ; son tableau de *la Fornarina*, que je ne connais que par la gravure, n'a pas dû la lui faire perdre ; mais son *Oreste tourmenté par ses fureurs*, exposé en 1822, mais son *Céphale et Procris*, voilà les compositions qui me le font regarder comme incapable de réussir dans les scènes dramatiques. Oreste, dans le premier de ces ouvrages, paraît plutôt tourmenté par une maladie de poitrine que par des souffrances morales, et son *Céphale*, on sait comment nous l'avons jugé. Quoi que j'aie dit sur cet artiste, je pense que, s'il savait se restreindre et se renfermer dans son genre, qui est celui des scènes gracieuses et légères, il trouverait peut-être assez d'énergie et de délicatesse pour les rendre, et par conséquent qu'il pourrait se soutenir à une belle hauteur.

M. DROLLING.

J'ai traité, je pense, un peu sévèrement M. Drolling, moins peut-être dans le fond que dans la forme. On ne peut lui contester, sans doute, le goût du beau et un choix quelquefois heureux de natures, mais je cherche en vain chez lui l'imagination qui invente et féconde, le feu qui anime, et le génie qui dirige et ordonne. De trois morceaux que je connais et qui ont été

exposés à différentes reprises, aucun ne fait présumer ces qualités en lui. Son tableau du *Meurtre d'Abel* ne nous montre que deux académies fort vigoureuses, mais fort lourdes. Son tableau d'*Orphée et Euridice* n'est qu'une composition assez froide, dans laquelle on trouve encore de la pesanteur et de la dureté. Enfin, sa *Polixène*, exposée cette année, n'est, comme nous l'avons remarqué, ainsi que quelques autres, qu'un œuvre tout à fait froid et compassé, avec une exécution médiocre et plus médiocre encore que celle de son tableau d'*Orphée*.

M. Drolling ne paraît inspiré en aucune sorte par ses sujets, qu'il cherche plutôt qu'il ne trouve, car son imagination ne paraît encore avoir aucune part dans tout ce qu'il exécute ; son esprit seul agit dans ses compositions, et l'on n'y sent rien qui annonce les inspirations brûlantes du génie : c'est toujours une femme jeune et belle à sa manière, couronnée ou non de fleurs virginales, qui fait le sujet de ses tableaux, qu'il dispose, selon l'occasion, dans des attitudes diverses : c'est pourquoi, bien que l'on ne puisse méconnaître en ce peintre de l'énergie et le goût du beau, comme il ne paraît, pour la plupart du temps, que compassé, je ne crois pas qu'il provoque jamais et avec justice des éloges d'enthousiasme,

M. WATELET.

« Les belles eaux! comme elles sont animées! se dit on à la vue de l'étude des *Cascatelles de Tivoli*, par M. Watelet; comme ce feuillé est touché avec force, délicatesse et précision! » Mais pourquoi ne se dit-on que cela? et pourquoi le paysage d'alentour, frais et charmant, avec les plus belles ombres du monde, ne vous fait-il pas soupirer et dire : « Que ne suis-je là avec un ami, une amante, une épouse, ou bien encore avec moi-même! avec un ami, je lui parlerais de mes chagrins, et il les adoucirait; avec une amante, je m'entretiendrais avec elle de l'état de son cœur et du mien; avec une épouse, nous parlerions de nous, de notre bonheur, de nos enfans; enfin, avec moi-même, je me laisserais aller au sentiment de mon existence, qui est aussi un doux plaisir; non, jamais un aussi beau lieu, d'aussi belles eaux avec de si beaux ombrages, et un air si pur et si serein, ne peuvent engendrer la mélancolie des sentimens amers, car l'âme se met naturellement en harmonie avec les lieux qui nous environnent. » Mais il n'en est pas ainsi chez M. Watelet, car il outre toujours les effets, et nous montre tantôt une atmosphère embrasée, et tantôt froide et souvent même humide. Rien dans ses paysages ne nous rappelle à une existence douce, et nous inspire le désir de nous trans-

porter au moins par l'imagination ; ses figures, en outre, ne semblent pas toujours touchées avec esprit ou sentiment : c'est pourquoi, quelque beau talent que possède M. Watelet, dès lors que l'on préfère voir les paysages en peinture qu'en nature, et que l'esprit, à la vue de ses ouvrages, est plutôt occupé que le cœur, l'on peut dire qu'il ne remplit que la moitié de sa tâche.

GÉRICAULT (feu).

Je me croirais injuste envers la mémoire de feu Géricault, si je ne donnais une plus grande extension à l'éloge si bref que j'en ai fait au sujet de ses ouvrages de l'année. Ayant été à même, depuis ce temps, de pouvoir juger et apprécier ses principales productions, et de parcourir la multitude de pensées premières sorties du pinceau et non achevées de ce jeune peintre, je crois pouvoir donc émettre de nouvelles opinions à son égard, et les caractériser avec plus d'assurance.

Feu Géricault, dont je n'indiquerai ni le lieu de la naissance ni les particularités de la vie, avait éminemment reçu du ciel le feu sacré et le génie poétique de l'invention. Né avec une imagination ardente et pleine d'enthousiasme, il s'était distingué de bonne heure dans la carrière de la peinture, qu'il avait embrassée, et, sans contredit, il eût été un de ses plus dignes en-

fans, si la mort ne l'avait arrêté au commencement de sa course et au milieu de ses succès. Quiconque a su dérober au ciel son feu sacré, n'est pas bien sûr de ne pas en être atteint et consumé ; et cette qualité, si précieuse et si noble, fait souvent acheter bien cher ses faveurs ; car aussitôt que l'imagination s'enflamme de l'amour de la gloire et des grandes choses, elle ne met aucun frein à son ardeur; le sang alors s'allume et s'enflamme, les sources de la vie se tarissent; semblable au vautour de Prométhée, le plus noble attribut de la divinité devient un ennemi qui dévore éternellement les entrailles de celui qui en a obtenu le bienfait.

Dans le moment fatal où la mort s'est emparée d'un homme occupé de travaux de l'imagination, ses pensées se remplissent involontairement d'images lugubres, et sans cesse elles reviennent malgré lui fatiguer son imagination et son cœur ; car la mort, cette implacable ennemie, tourmente long-temps sa victime avant de la saisir pour jamais. Tel devait être, sans contredit, l'état moral du jeune artiste dont les amis des arts pleurent aujourd'hui la perte ; car dans mille et une pensées premières, dans mille et une études, l'on y aperçoit une imagination sombre qui se plaît à reproduire les scènes tristes et terribles, et surtout les images du trépas. Dans cette situation horrible, l'imagination, avide de gloire, et dévorant l'avenir qu'elle

sent ne pouvoir atteindre, se hâte de créer et de procréer ; mais la faiblesse des sources de la vie trahissant à chaque instant son ardeur, elle est obligée de suspendre ses travaux et de les laisser imparfaits : de là provient sans doute cette multitude de projets charmans, sombres ou terribles, que nous a laissés Géricault, et cette multitude de tableaux composés ou esquissés, qu'une vie plus abondante et plus soutenue lui eût permis d'achever.

Le *Naufrage de la Méduse* est à peu près le seul monument terminé et remarquable que nous ait laissé feu Géricault. D'après les observations que je viens de faire, il ne faut pas s'étonner si la scène qu'il y a retracée a pu avoir des charmes pour lui, car il avait à y peindre une foule de malheureux exposés, sur un frêle radeau, à tous les fléaux de la nature, à la famine, aux maladies, aux fureurs de la mer, et enfin aux divisions entre eux, bien qu'il ait jugé à propos d'omettre cette circonstance : aussi a-t-il peint cette scène avec les couleurs les plus énergiques et les plus sombres, rassemblant dans ce seul cadre tout ce que son imagination lui fournissait de plus terrible, et rendu le tout avec une énergie des plus pathétiques.

Mais l'état cruel d'imagination dans lequel Géricault composait et exécutait ces sortes de scènes, qui n'étaient que le fruit de la maladie intérieure qui le minait sourdement, n'anéantissait

pas les qualités premières de son naturel, qui, avec le feu et l'ardeur des grandes âmes, devait être la simplicité, la candeur, et une certaine bonhomie. Des instans de calme devaient succéder à ces instans d'agitation terrible ; c'est alors sans doute qu'il composait et esquissait cette foule de scènes dans lesquelles apparaissent ces différentes qualités, et c'est alors encore qu'il esquissait cette foule d'études de chevaux de toutes sortes, ou autres animaux, dans lesquels on trouve une simplicité et une finesse incomparables. Dans le genre des chevaux, je ne crains pas de dire ici qu'il s'y fût montré bientôt sans rival, soit pour la précision de son dessin, la hardiesse de ses raccourcis, et surtout par la finesse et la chaleur de ses teintes, car il les exécutait *d'humeur.*

La perte de Géricault est sans contredit une des plus grandes que les arts aient faite depuis long-temps, par la perspective qu'il offrait d'une carrière aussi brillante qu'illustre. Si l'on peut juger après cela du cœur de l'homme par ses productions, bien que l'imagination de Géricault dût être sombre parfois, surtout dans ses derniers temps, il devait avoir des momens de simplicité et d'abandon faits pour accomplir le bonheur de ceux qui l'entouraient ; et certes, je n'ai pas beaucoup de peine à croire le chagrin que sa perte a causé à ses amis.

M. EUGÈNE VERBOECKHOVEN.

M. Verboeckhoven, quoi qu'on ait dit, me paraît être un peintre de bestiaux dont les ouvrages méritent déjà l'estime des amateurs, et sur le même rang que feu Géricault dans ses chevaux. Si l'on n'y trouve pas, il est vrai, la même vie, la même chaleur et la même finesse de teintes, c'est qu'en général le genre ne requiert pas ces qualités. Que demande-t-on en effet aux bestiaux? Ce n'est pas certainement une nature ardente et pleine de feu comme au cheval, parce que ces qualités, si avantageuses dans ce dernier animal, ne pourraient qu'être nuisibles dans les autres. C'est donc une nature douce et tranquille que paraît avoir fort bien sentie M. Verboeckhoven. Le bœuf, la vache ou le mouton ne se recommandent pas ensuite par une grande finesse de formes et une grande délicatesse de couleurs, et la touche libre, hardie et nette de M. Verboeckhoven a rendu parfaitement le naturel et le dessin de tous ses bestiaux. Seulement, je crois que l'on pourrait requérir en lui une touche plus lanugineuse et un ciel plus chaud. Malgré cela, je pense que, comme dessinateur et comme coloriste, il est déjà à l'abri du reproche.

M. XAVIER LEPRINCE.

M. Xavier Leprince, que je n'avais pu juger qu'imparfaitement sur ses ouvrages exposés au

Salon, me paraît avoir de l'esprit, de la verve, de l'originalité, de la finesse, et une grande facilité, soit dans sa composition, soit dans son exécution. Tous les genres de petites compositions paraissent lui convenir, et il réussit également bien dans toutes. Cependant, je crois qu'il serait à désirer pour sa réputation, je ne dis pas pour ses intérêts, que sa facilité et sa fécondité fussent moins grandes, car il apporterait peut-être alors un plus grand soin dans l'exécution de ses innombrables productions.

Quoiqu'il touche quelquefois une figure avec esprit et finesse, son dessin est rarement net et arrêté avec précision ; et de plus, beaucoup de détails sont croqués par lui de la manière la moins pardonnable ; ses masses ensuite se présentent généralement fort mal, ses lumières papillotent presque toujours, et l'opposition brusque de lumières et d'ombres qu'il affecte de rechercher pour faire effet, est on ne peut plus condamnable, sa couleur est d'ailleurs grise, terne et froide.

Comme M. Leprince a plus de finesse que de bonhomie dans l'esprit, il ne traite que médiocrement bien la physionomie de ses pâtres et de ses bestiaux, parce que la finesse est l'opposé direct de la délicatesse d'esprit, et qu'elle ne la remplace jamais, lors même qu'elle parvient à en sentir les intentions. Or, il faut particulièrement cette dernière qualité pour être peintre

supérieur de scènes rustiques. Je regrette enfin que M. Xavier Leprince se soit constitué l'entrepreneur-général de toutes les figures de nos paysagistes, qui ne se sentent pas le courage d'étudier la figure de l'homme ou des animaux pour en orner leurs ouvrages. Cela peut lui donner quelque importance auprès de ses amis et de ses tributaires; mais assurément cela ne peut que détacher bien des fleurons de sa couronne dans l'estime publique.

MM. GUDIN, ISABEY, COGNIET.

MM. Gudin, Isabey, Cogniet sont, sans contredit, ceux de nos jeunes peintres de marine qui se montrent les plus recommandables en ce genre. Je ne les comparerai pas à l'illustre auteur des ports de mer de la France, et de tant d'autres morceaux plus précieux encore aux yeux des amateurs, par la verve, l'imagination et la richesse inépuisable de ses sites et de ses effets; le parallèle en serait décourageant pour ces jeunes artistes, et serait sans résultat sur leurs études; c'est pourquoi je ne les comparerai qu'entre eux.

M. Gudin, parmi ces trois peintres, paraît être celui de tous qui a le plus de réputation, car ses ouvrages ont eu une grande vogue au Salon de cette année, et fait presque *foule*, comme l'on dit. Cette préférence est-elle justifiée, et a-t-il sur ses antagonistes une supériorité si grande? Je ne le crois pas; son talent est réel;

mais il me semble qu'on peut lui reprocher de grands défauts. Premièrement, ses masses, soit de ciel, soit de mer, soit de terrasses, se présentent mal; l'aspect en est lourd, monotone; et s'il touche parfois ses figures avec esprit, il y manque toujours un peu de naturel. J'aime mieux, sans contre dit, celles de M. Isabey, qui me paraissent traitées avec plus de finesse et de verve; je préfère ensuite la manière nette et parfaitement espacée de M. Cogniet. Si le premier de ces deux derniers peintres savait donner plus de grandeur à sa composition, et surtout la toucher un peu moins crûment, et si le second savait varier un peu plus les aspects et la coupe de ses lignes, assurément l'un et l'autre me sembleraient, je ne dis pas au même niveau que le premier, mais supérieur, assurément. La prééminence ne me semble donc pas encore bien établie; c'est pourquoi, quelles que soient les opinions des autres, je ne crois pas pouvoir décider encore (1).

M. CHAMPMARTIN.

On commence par rire des tableaux de M. Champmartin, mais on finit, sinon par les admirer, du moins par s'en laisser délicieusement charmer. Dans son *Massacre des innocens*, à part

(1) Si j'en crois une marine exposée à la Société des amis des arts, qui porte le nom de M. Renoux, ce jeune peintre, avec quelques études en ce genre, troublera bien des triomphes.

l'étrangeté du ciel et l'effet général du tableau sans ombre, sans air, sans espace, ce qui provoquait le rire, c'était un grand cheval emporté, et vu d'un profil si juste, si symétrique, que rien n'était plus plaisant. Dans son tableau d'une *Fuite en Égypte*, apporté au Salon dans les derniers jours, c'est un tout autre spectacle, car c'est simplement un joli petit bouriquet tant soit peu rétif, qui refuse de passer un ruisseau, et qui force saint Joseph à mettre ses pieds à l'eau pour vaincre sa résistance, idée qui contraste assez plaisamment avec la gravité de la scène. Mais si on laisse de côté tout ce que ces idées ont de grotesque, l'on trouve une foule de parties délicieuses, soit de dessin, soit de costume, soit de coloris. Dans son dernier tableau surtout, la figure de la Vierge, assise sur le bouriquet, est délicieuse, soit de jet, soit d'expression, soit d'idéal, et la touche en est merveilleusement suave dans les contours et les carnations. Le saint Joseph ensuite, quoique d'une nature un peu trop commune, bien qu'il fût charpentier, est parfaitement caractérisé de tête, très-vigoureusement dessiné, et fort chaudement peint. L'Enfant-Jésus seul laisse quelque chose à désirer, et cela n'est pas étonnant, car il est visiblement copié du petit Jésus de Raphaël, dans sa *Vierge au Donato*. Rarement un peintre est heureux lorsqu'il ne travaille pas d'imagination. Cette figure est fort mal jetée, assez mal

dessinée, car son ventre est placé trop haut, et surtout plus terne de couleur.

Au total, cet artiste peut, sous mille rapports, être attaqué par la critique, mais à coup sûr on chercherait vainement quelque peintre dans notre école qui eût plus de candeur et de grâces dans l'imagination, et dont la couleur fût plus chaude et plus suave.

MM. FLEURY et ROGER.

Je ne joins pas ces deux noms ensemble pour comparer leurs genres de talent entre eux, ni examiner les nuances qui les caractérisent ; ni l'un ni l'autre de ces artistes ne nous ont offert des ouvrages assez nombreux ni assez de points de comparaison pour établir un parallèle fait pour exciter l'émulation entre les artistes. Mais comme l'un et l'autre me semblent dignes de fixer les regards des amateurs, je crois devoir revenir un peu sur leurs ouvrages, d'autant plus qu'ils en ont envoyé de nouveaux au Salon.

M. Fleury, je ne crains pas de le dire, me semble déjà parvenu à un point où il doit être considéré comme un de nos peintres de genre les plus délicieux, plutôt encore par la délicatesse et le fini de l'exécution, que par l'originalité ou l'éloquence de sa composition. Son dessin a en effet toute la fermeté, la finesse, et l'on peut dire la précision du dessin de M. H. Vernet ; ses caractères de tête sont parfaitement beaux, et

nuancés avec une délicatesse vraiment exquise ; rien n'approche ensuite du charme de sa couleur, de la finesse de ses teintes, et enfin de la netteté de son tout ensemble. Indépendamment de ses deux petits tableaux dont j'ai parlé, il nous a envoyé une étude d'un Grec, qui je crois est une réminiscence d'une lithographie de M. H. Vernet, qui se recommande par tous les mérites que je viens de citer. Toutefois, mes éloges n'iront pas jusqu'à louer la nouvelle étude d'un *Jeune pâtre endormi*, de proportion presque naturelle, car quoiqu'il soit de touche et de couleur chaudes, il me semble tout aussi lourd que l'autre *Jeune pâtre dans la campagne de Rome*, dont j'ai déjà parlé. Je serais presque tenté, d'après ces observations, de condamner M. Fleury à ne nous représenter jamais de figures que dans de petites proportions, parce que c'est là où son pinceau brille avec plus d'avantage, et que son exécution est plus ferme, plus précise et plus nette.

M. Roger a un autre genre de talent, quoiqu'il approche beaucoup de ce dernier, peut-être par la fermeté et la finesse du dessin et des teintes, et par l'effet de la couleur. L'imagination et l'esprit d'observation apparaissent un peu plus dans ses ouvrages ; car la scène de l'*Intérieur d'un bâtiment pendant un orage*, et mieux encore ses deux *Mandians devant une madone* de la campagne déserte de Rome, probablement, annoncent ces qualités en lui. J'ai parlé ailleurs du premier

de ces deux morceaux ; quant au dernier, il me semble une de ces productions qu'il est impossible de décrire, par la délicatesse exquise et le naturel, soit de l'expression des figures, soit de l'action de ces deux mandians père et fils, qui s'arrêtent devant une madone pour jouer des airs en son honneur, le père sur sa musette, et le fils sur le haut-bois. Dupaty, qui a observé les mœurs des Italiens avec une si grande délicatesse, me paraît avoir été surpassé par M. Roger. Chez les Italiens, la religion est, comme l'on sait, plutôt dans leur imagination que dans leur cœur, et cette circonstance est on ne peut mieux caractérisée dans le morceau dont je parle ; puis c'est un fini dans toutes les parties, un charme si grand de couleur, que je n'hésite pas à regarder ce morceau comme le plus délicat et le plus précieux que nous ait offert l'exposition de cette année pour tout connaisseur qui a l'esprit élevé, et sait aussi apprécier tout les mérites du technique.

Je me crois donc obligé de revenir ici sur ce que j'ai dit (*voyez* page 170), que M. Roger devait laisser à ceux qui n'ont pas la pensée, le soin de nous montrer les scènes d'Italie ; car s'il les observe avec tant de finesse et les exécute avec tant de charmes, la vue de ses ouvrages serait on ne peut plus intéressante pour le philosophe, et serait du plus grand charme pour l'artiste lui-même.

M. DE BAY.

Je n'ai pas l'honneur de connaître M. de Bay; par conséquent, quelque vifs qu'aient été mes éloges à son égard, ils ne peuvent être suspects de prévention ou de partialité. Je ne crois pas non plus qu'on puisse les regarder comme le résultat d'un engouement passager; car, dès le premier jour de l'exposition, j'en fus vivement frappé, lors même que je ne me croyais pas appelé à parler de l'exposition, et il se passa trois mois entiers au moins entre cette époque et le jour où je pris la plume pour parler de ses ouvrages. Certes, un enthousiasme qui se soutient et s'accroît pendant un aussi grand intervalle, malgré le dédain des autres critiques, ne peut pas être l'effet d'une surprise de l'imagination ou d'un caprice dans les idées. La supériorité réelle de son imagination, la pureté idéale de son goût, ainsi que le choix le plus heureux des natures, voilà quels mérites j'ai cru devoir louer en M. de Bay.

Imitateur de l'antique, cet artiste ne l'imite point en copiste servile, car il sait aussi bien plier son génie à représenter, comme nous l'avons vu, le caractère du chrétien, et son style est alors tout à fait apostolique. Lui seul, ensuite, je ne crains pas de le dire ici, a réellement conçu la poésie du portrait; car non seulement il sait caractériser les siens selon le naturel du person-

nage qu'il représente, mais il sait leur donner encore une teinte de grandeur idéale convenable au génie de ses modèles. Nous avons vu, par le buste de M. Gros, combien il s'était montré grand, large, délicat, libre et plein de hardiesse; mais le buste de feu Girodet, que l'on a vu dans les derniers temps au Salon, prouve ce que je viens de dire plus encore que le premier. Sans doute, la tête n'en est pas belle ni les traits admirables, car feu Girodet n'était pas beau; mais à ces yeux étincelans et hagards, à ce cou tendu et contracté, à ces veines gonflées et cette irritation dans tous les artères, il est impossible de ne pas reconnaître un artiste tel que Girodet, qui était doué du feu sacré, et en était dévoré. Le tout ensemble de ce morceau est ensuite d'une hardiesse et d'un fini d'exécution qui doivent nous engager à désirer qu'il soit traduit en marbre.

M. Flatters traite ses portraits peut-être aussi largement que M. de Bay, mais il ne montre ni la même élévation, ni la même sagacité, ni la même profondeur d'esprit; puis tous ses personnages sont traités presque sur le même type et dans la même attitude, et l'on n'y trouve certainement pas, comme je l'ai déjà dit, la même délicatesse ni le même fini que chez M. de Bay, quoiqu'il ait en effet un réel et beau talent en ce genre.

Avec quelque légèreté et quelque indifférence

que MM. les critiques aient jugé les productions de M. de Bay, je n'en persiste pas moins à dire qu'il doit être placé, sans contredit, au premier rang de nos sculpteurs. Si on lui conteste un talent digne de faire honneur à la France, moi je dis que le sien ferait honneur aux plus belles époques de la sculpture, soit d'Athènes, soit de Rome.

M. DAVID.

J'ignorais, comme je l'ai déjà dit, l'état de notre école, lorsque je fus chargé tardivement de rendre compte du Salon : aussi bien que j'aie rendu justice à une foule de talens, il en est quelques-uns que je n'ai pu juger d'abord sur le petit nombre de leurs ouvrages, et par conséquent qui doivent se retrouver de nouveau dans ces Etudes : de ce nombre est sans contredit M. David ; car si j'ai parlé avec quelqu'éloge de son monument du général Bonchamps, assurément j'ai une bien autre opinion de cet artiste, depuis que j'ai vu la statue-modèle en plâtre du grand Racine.

L'œuvre de M. David dont je viens de parler, apporté quelques jours avant la fermeture du Salon, et que j'ai bien vu et examiné, est sans contredit ce que la sculpture nous a offert cette année, sinon de plus délicat et de plus parfait, du moins de plus profondément imaginé et de plus vigoureusement traité. Racine debout, la

poitrine et les jambes nues, revêtu d'un manteau antique, tient négligemment d'une main des *tablettes*, et de l'autre un *stylet*, attendant que la réflexion à laquelle le grand homme paraît livré lui ait décidément présenté d'une manière brillante et noble ce que son imagination a déjà conçu ; à ses pieds est un socle sur le revers duquel on lit le nom de ses principaux chefs-d'œuvre, et au bas duquel on voit une couronne de laurier négligemment jetée, enfin au-dessus de ce socle est une lampe antique semblable à celles dont se servaient probablement les Sophocle, les Euripide, les Démosthène.

Certes, s'il convenait de représenter quelques modernes sous le costume antique, c'est assurément le chantre d'*Andromaque*, d'*Iphigénie* et de *Phèdre*, lui qui s'était nourri si profondément de la lecture des ouvrages des anciens, et qui s'en est approprié les beautés avec tant de supériorité, de bonheur et de goût. Le sculpteur, dans sa statue, s'est évidemment mis à la hauteur de son modèle, car rien n'est plus beau, plus grand, plus poétique, et je dirai même plus solennel que tout ce morceau. Le goût et le parfum de l'antique s'y font sentir avec le même degré d'atticisme, si je puis m'exprimer ainsi, que dans les ouvrages du divin poëte ; car M. David paraît s'être nourri aussi très-profondément des ouvrages antiques de son art. La coiffure seule de Racine, pour ne pas rendre ce personnage tout à fait méconnais-

sable, a conservé quelque caractère de la coiffure du temps, sans nous offrir un aspect aussi guindé, aussi symétrique que les immenses perruques d'alors.

En composant ce morceau, M. David s'est montré grand poëte, et je ne crains pas de dire qu'il vaut pour moi la plus belle ode et le plus beau morceau de poésie qui aient été composés. Mais l'exécution répond-elle à tout l'idéal de ce morceau ? A quelques défauts près que je vais signaler, je ne crains pas de dire qu'oui : le jet, d'abord, en est admirable, la pose simple et solennelle, le dessin des formes en est grand, hardi, vigoureux, et la draperie pleine de noblesse et de dignité. Toutefois, voilà quelques observations que je crois pouvoir faire à M. David : il me semble que le caractère de la méditation, si bien indiqué par l'énergie de presque tous les membres, et particulièrement celle de la poitrine et des mains, n'est pas assez fortement prononcé dans la tête du grand homme, quoiqu'elle soit un peu penchée ; je crois que l'on pourrait ensuite requérir un peu plus de finesse de dessin dans tous les détails, quoique le développement de toutes les parties en soit vigoureusement arrêté ; ensuite, si M. David se décide, comme il n'y a pas lieu d'en douter, à exécuter ce morceau en marbre, je l'engage à traiter la chevelure avec un peu plus de détails ; car telle qu'elle est dans le modèle, elle est déjà passablement lourde ; et rendue ainsi

par le marbre, ce serait pour la vue un bloc énorme sous lequel la tête paraîtrait accablée ; enfin, je l'engage à soigner tous les accessoires avec le plus beau fini, et pareil à celui de M. de Bay.

Il ne faut plus s'étonner maintenant si M. David ne s'est montré que fort médiocre comme portraitiste, ainsi que je l'ai fait observer. Il y a trop de feu, de verve dans son imagination, et pas assez de flegme dans son exécution. Qu'il se livre donc jusqu'à nouvel ordre, exclusivement, à la représentation des héros et des grands hommes, et qu'il laisse à d'autres la gloire du portrait, qui est grande, il est vrai, mais qu'il n'est pas donné à tous d'obtenir ; sa couronne n'en sera pas moins très-belle ; et s'il trouve des antagonistes dans notre école de sculpture, il est digne déjà de figurer à côté des premiers, et de marcher sur le même rang.

M. RICHOMME.

Le temps n'est pas encore venu où la France, qui se berce depuis si long-temps de l'idée que les artistes qu'elle protége de sa faveur n'ont point de rivaux dans les temps modernes, doit apprendre que ceux qu'elle place au rang des Apelle, des Protogène, ou bien des Phidias et des Praxitelles, ne sont tout au plus que des talens ordinaires, sans aucune des qualités distinctives de la supériorité. Ainsi, bien que j'aie quelqu'envie d'entrer dans quelques considéra-

tions au sujet de l'*Andromaque* de M. Guérin, que M. Richomme a cru digne d'être reproduite par son burin, je dois, par égard pour les opinions reçues, m'abstenir d'en parler.

Puis donc que la traduction de M. Richomme doit seule m'occuper, je dirai franchement à cet artiste que quelque beau que soit son ouvrage, il me paraît ne devoir que bien peu augmenter sa réputation; car son burin, si vigoureux, si suave, si harmonieux, ne me paraît jamais plus heureux que lorsqu'il reproduit de belles formes, des contours harmonieux, enfin le charme d'une touche suave, mélodieuse et forte. Ainsi donc, l'ouvrage de M. Guérin, dans lequel toutes les figures, à une près, sont drapées des pieds à la tête, et fort lourdement, n'était pas, selon moi, l'ouvrage qu'il devait choisir. Ses tailles sont, il est vrai, riches, nettes et énergiques, mais elles n'ont pas ce charme exquis qui caractérise ordinairement ses ouvrages, et le tout ensemble de son travail n'est pas exempt d'un peu de sécheresse. Mais je n'appuierai pas sur ces observations; car son œuvre, je ne dis pas celui du peintre, est si beau, que ce serait de l'injustice.

Quoique M. Richomme ait un burin très-énergique et très-vigoureux, je ne le crois cependant pas appelé à reproduire les morceaux de notre nouvelle école, premièrement parce qu'ils n'exigent que des graveurs ordinaires, et que, de

son côté, il n'attaque ordinairement qu'avec timidité les caractères de tête de ses ouvrages. Nos peintres, de plus, à part un seul (Girodet), ont rarement ce charme exquis de la touche que reproduit avec tant de bonheur le jeu de son burin, mérite qu'il nous offre éminemment dans une foule de morceaux que l'on peut placer au rang des plus délicieux de la gravure, particulièrement son *Triomphe de Galathée* et son *Adam et Eve*, d'après Raphaël, et son *Neptune et Amphytrite*, d'après Jules Romain.

Raphaël, le Corrége, Michel-Ange même, voilà, selon moi, les peintres dont il doit s'appliquer de préférence à traduire les ouvrages, et dans lesquels il se montre encore, selon moi, sur la ligne des premiers artistes en ce genre, de quelque âge qu'ils soient. Si, par ses travaux, il n'obtient pas de succès de vogue aussi éclatans que ceux de ses antagonistes, à cause des préjugés du jour, la postérité, toujours équitable, saura le mettre à sa vraie place, c'est-à-dire à côté des graveurs les plus fermes et les plus délicieux que la gravure ait jamais eus.

DE LA
SOCIÉTÉ DES AMIS DES ARTS.

Puisque la société dite des *Amis des arts* nous a offert, depuis l'intervalle de la fermeture du Salon, son exposition semestrielle, je pense devoir ici quelques observations, non sur les productions que nous y avons vues, mais bien sur son organisation en général, et sur ses effets probables, sur l'ensemble de l'art chez nous. Personne plus que moi, sans doute, n'est ami du bel art de la peinture, et personne plus que moi ne désire lui voir prendre un bel essor en France. Par conséquent je pense que l'on ne sera pas tenté de m'accuser de malveillance dans ce que je vais dire sur la Société qui fait le sujet de ce chapitre.

Je ne parcourrai pas les statuts de cette *Société* les uns après les autres pour en tirer des argumens contre elle; ne les connaissant pas, je ne puis en parler en détail. Mais à la vue de la liste des souscripteurs, infiniment circonscrite, et d'après le souvenir des différentes expositions qui nous ont été offertes depuis quelques années, on demeure convaincu que le cercle de ses moyens est très-circonscrit, et parconséquent, qu'elle ne

peut encourager, dans la peinture, que ce qui a rapport à la partie dite *de genre*, en général à toutes les productions, qui sont plutôt du ressort du commerce que du ressort de l'art lui-même. Les grands tableaux d'histoire, et ceux même des différens peintres supérieurs dans les autres genres, ne sont pas à sa portée, à moins qu'elle ne circonscrive le nombre de ses achats d'une manière infiniment bornée. Or, toute institution qui tend à n'encourager que les parties secondaires de l'art, et plus encore la médiocrité, doit-elle avoir des résultats avantageux sur cet art même, et peut-elle se donner elle-même le titre de *Société des amis des arts*? Je ne le pense pas; et quelques réflexions vont expliquer ce que peut avoir de dangereux une pareille institution.

Tout art quelconque, et particulièrement la peinture, ne se soutient ordinairement que par de grandes maximes, des idées larges dans la manière d'encourager les talens. En effet, si la considération et l'estime n'atteignent jamais que la médiocrité dans les arts, il n'y a pas de doute que l'homme supérieur se dépite, se décourage, et se livre avec indifférence à des travaux qui ne lui rapportent pas en honneurs et en considération ce qu'il sent mériter. La *Société des amis des arts* a donc le tort inévitable de délaisser l'homme de génie pour les hommes médiocres, et partant, de froisser son émulation et son orgueil.

Si l'on m'objecte ici que cette Société, en aug-

mentant chaque jour le nombre de ses souscripteurs, peut parvenir un jour à un tel état de prospérité, qu'elle puisse s'élever à des achats plus considérables, et parvenir même à se procurer les morceaux les plus recommandables de nos jeunes peintres d'histoire, j'ose dire que non, car le nombre des amateurs partisans de notre nouvelle école est trop circonscrit en France. Or, il faudrait trouver en eux, et contre leurs intérêts, une générosité et une munificence que l'on trouve rarement dans des particuliers, quelque riches qu'ils soient. Si les grandes productions entrent dans le cercle des acquisitions de ladite Société, leur prix élevé en restreindra le nombre, et des souscripteurs nombreux se rebuteront de placer chaque année un argent dont ils ne retireront le plus souvent que de médiocres ouvrages de la gravure ou du pinceau. D'ailleurs, parmi les amateurs, chacun a une prédilection pour un genre quelconque; et comme le plus souvent les productions qu'un hasard heureux leur procurera, seront diamétralement opposées à celles qu'ils auraient désirées, ils s'ennuieront d'une pareille contradiction dans les résultats du sort.

Le désir de jouir de la vogue et de faire parler de soi, est, comme l'on sait, une des passions les plus fortes des artistes. Or, en mettant encore plus souvent en vue du public les productions d'un genre inférieur, et celles des artistes souvent les moins recommandables, cette Société a

donc encore le tort de donner plus d'importance à des compositions qu'elles n'en méritent, puis de forcer les artistes supérieurs des autres genres de descendre de la hauteur du leur pour venir se mesurer dans une carrière secondaire, et lutter avec d'indignes athlètes qui, possédant mieux qu'eux l'exercice de leur art, obtiennent souvent une supériorité réelle. A cet égard, je pourrais même faire quelques citations directes puisées dans les expositions dernières.

Je suis donc, pour ma part, loin d'approuver l'institution de la Société dite *des Amis des Arts*, dont on peut contester jusqu'au titre, comme on vient de le voir. Tout citoyen, je le sais, doit être libre de s'adjoindre un certain nombre d'individus, dans l'intention de se procurer des distractions et de petites jouissances; il doit être libre encore de dépenser le superflu de ses besoins à soutenir une institution qui ne lui rapporte le plus souvent, en dédommagement de ses dépenses, que des plaisirs pour sa vanité. Mais le gouvernement, ce me semble, qui doit être toujours guidé par des idées plus générales et plus grandes, ne devrait pas s'en mêler, ni lui accorder protection. Or, indépendamment d'un local affeté à l'institution dont je parle, je vois figurer à la tête des souscripteurs les plus illustres personnages de l'Etat, et une foule d'autres d'un ordre très-élevé; cela est, selon moi, contre toute saine politique; car un règne

quelconque, ainsi qu'une nation, ne retirent de gloire des arts que de ceux qui peuvent servir à la décoration des palais, des temples, des monumens publics, et qui parlent vivement à l'imagination de tous les peuples.

Si la Grèce, si Rome, si l'Italie moderne, enfin si la France, jusqu'à ce jour, ont mérité d'être regardées comme illustres par leur magnificence et leur grand goût dans les arts, ce n'est certainement pas à l'occasion des productions de leurs peintres de genre, que ces nations n'ont que peu ou point encouragés, mais à cause des immortelles et sublimes productions de leurs peintres, soit de l'imagination, soit de l'histoire.

Sans vouloir exiger dans nos peintres la sévérité des principes qui guidaient les écoles de l'antiquité, je rappellerai cependant que je ne sais plus quel peintre de la Grèce ayant peint dans un très-beau tableau une caille si bien représentée qu'elle attira tous les regards, ce que voyant, il demanda à retoucher son tableau, et effaça entièrement ce frivole accessoire, qui empêchait le public d'apprécier de plus grandes beautés qu'il désirait que l'on aperçût. L'on sait ensuite que le premier peintre qui tenta de peindre un paysage, fut regardé à Rome comme corrupteur du goût, et son œuvre comme un mauvais exemple pour l'art en général. C'est ainsi que ces grandes nations cultivaient et jugeaient les arts; il ne faut pas s'étonner en conséquence que leurs artistes

aient produit des ouvrages si beaux, qu'après trente siècles ils font encore le désespoir de tous les artistes modernes (1).

Dans l'institution de la Société des Amis des Arts, un satirique trouverait certainement un côté plaisant, tandis que le grave moraliste pourrait en tirer force considérations sur la vanité de l'homme. Si l'on examine en effet la liste des souscripteurs inscrits comme soutiens et protecteurs de cette Société, l'on y trouvera, à côté des noms les plus recommandables soit par leurs titres, soit par leur fortune et leurs dignités, une foule d'heureux de la bourse ou du négoce, qui aspirent avec ardeur au titre fastueux d'*Ami des arts*, eux qui, pour la plupart du temps, n'ont manié en leur vie que les chiffres ou les ballots, ce qui est fort honorable d'ailleurs. Là, comme dans la société, on voit ces derniers chercher à lutter de générosité et de patronage avec tout ce que l'aristocratie a de noms illustres. Le politique en tirerait aussi de puissantes conjectures pour l'a-

(1) Louis XIV était bien mieux inspiré par son tact naturel pour le grand et le beau que par toutes les hautes considérations de nos petits critiques. Ayant fait acheter, sur la réputation des tableaux de Tesniers, très-estimable d'ailleurs sous le rapport de son art, nombre de morceaux de ce maître, il les fit placer dans son cabinet; mais après avoir tenté vainement de s'accoutumer à leur vue, il dit : « Qu'on m'ôte ces bambochades. » Aussi, sous ce prince, les arts prirent-ils l'essor le plus noble et le plus beau.

venir, en voyant cette aristocratie nouvelle qui se montre déjà l'égale de l'ancienne, et essaie même de la dominer. Mais comme toutes ces considérations ne sont pas de mon ressort, je ne m'y arrêterai pas.

De tout ce que j'ai dit de la Société qui fait l'objet de mes observations, il s'ensuit que, loin d'être utile à l'art qu'elle est appelée à protéger et soutenir, et de remplir le but de son institution, elle tend non seulement à décourager les hommes de génie dans les genres supérieurs, mais encore à corrompre le goût du public, en attirant trop souvent ses regards sur des productions qui ne doivent point l'occuper, et que par conséquent, si elle doit être soufferte en France, elle ne doit être, je le dis contre tous, ni protégée ni soutenue par le gouvernement.

FIN.

TABLE ALPHABÉTIQUE

DES ARTISTES DONT LES PRODUCTIONS ONT ÉTÉ ANALYSÉES DANS CET OUVRAGE.

PEINTURE.

MM.
Abel de Pujol, *pages* 1, 210, 335.
Allaux, 37, 323, 325, 352.
Ansiaux, 295.
Beaume, 182.
Bellangé, 89.
Belloc, 196.
Bergeret, 203, 295.
Berré, 106.
Bertin, 70.
Blaize, 206.
Blondel, 30, 316.
Boisselier, 74.
Bonnington, 179.
Bonnefond, 86, 313.
Bouhot, 114.
Bouillon, 201.
Bouton, 112.
Brune, 186.
Bruyère (M^{me} La), 184.
Callaut (M^{me}), 206.
Caminade, 39.
Champmartin, 119, 369.
Chasselat, 208.
Chauvin, 296.
Choquet, 209.
Cogniet, 18, 199, 303, 349.
Coignet, 109, 368.
Colin, 179, 313.
Colson, 60.
Comolera (M^{lle}), 110.
Constable, 107.
Copley-Fielding, 185.
Couder, 42, 197.
Counis, 215.

MM.
Coutant, *pages* 136, 323.
Daguerre, 112.
Dassy, 7, 200, 305, 340.
De Boisfremont, 135.
De Juine, page 116.
Delacroix, 4, 306, 338.
Delaroche, 7, 202, 304, 341.
Demarne, 296.
Desbordes, 170, 321.
Destouches, 177.
Deveria (Achille), 208.
Deveria (Eugène), 117, 203.
Drolling, 54, 317, 359.
Dubufe, 199.
Ducis, 85.
Du Pavillon, 46, 201, 356.
Dupré (à Rome), 114.
Duval Lecamus, 90.
Eliaerts, 110.
Féréol, 296.
Fleury (Robert), 168, 371.
Forbin (comte de), 75.
Fragonard, 295.
Franquelin, 134.
Gaillot, 50, 357.
Gassies, 57.
Georget (feu), 212.
Gérard (François), 190.
Géricault (feu), 103, 362.
Girodet-Trioson (feu), 190.
Giroux, 104.
Gosse, 43, 203.
Granet, 110.
Granger, 160, 201.
Grenier, 89.

MM.

Gros, page 191.
Gudin (F.), 109, 368.
Guérin (Paulin), 23, 193, 325.
Guillemot, 148.
Haudebourt-Lescot (Mme), 87.
Heim, 123, 210, 316.
Hersent, 192.
Hersent (Mme), 162.
Hervilly (Mlle d'), 88.
Hoguer (Mlle), 213.
Ingres, 150, 203.
Isabey (J.), 204.
Isabey (Eugène), 109, 368.
Jaquotot (Mme), 212.
Kinson, 196.
Lami (Eugène), 176.
Lancrenon, 295.
Lawrence (sir Thomas), 195.
Leclerc (Mlle Aurore), 213.
Lecomte (Hippolyte), 89.
Leprince (A.-X.), 109, 366.
Leprince (R.-L.), 109.
Lethière (Guillon), 122.
Lordon, 155.
Mansion, 204.
Maricot, 206.
Mauzaisse, 26, 200, 197, 323.
Meynier, 28.
Michallon (feu), 67, 317.
Millet, 205.
Monthelier, 182.
Monvoisin (à Rome), 154.
Mouchy, 120.
Navez (à Bruxelles), 158.
Pastier, 212.
Perlet (Mlle), 215.
Pernot, 173.
Picot, 52, 358.
Pinchon, 181.
Prud'hon (feu), 121.

MM.

Rémond (à Rome), page 141.
Renaudin (Mme), 214.
Renoux, 113.
Ricois, 80.
Rioult, 163.
Robert (Léopold), 165.
Robert-Lefebvre, 201.
Roger, 169, 321, 371.
Roqueplan, 183.
Rouget, 10, 203, 343.
Rouillard, 195.
Saint-Evre, 118, 306.
Scheffer aîné, 13, 213, 303, 313, 344.
Scheffer (Henri), 178.
Schnetz, 43, 317, 354.
Sequeira (le chevalier de), 156.
Serrur, 159.
Sigalon (Xav.), 16, 202, 306, 316, 347.
Smith, 131.
Steube, 12, 199, 344.
Storelli, 174.
Swebach (feu Jacques), 102.
Swebach (Edouard), 175.
Thomas, 40, 305, 316, 353.
Tournier, 110.
Trezel, 295.
Turpin de Crissé (le comte), 72.
Valentin, 109.
Vandael, 184.
Verbœckhoven (Eugène), 105, 366.
Verbœckoven (Louis), 183.
Vernet (Carle), 91.
Vernet (Horace), 93, 197, 313.
Vigneron, 88.
Villeneuve, 109.
Vinchon, 146.
Watelet, 78, 361.

SCULPTURE.

Bay père (de), 217, 374.
Bosio, 252.
Bra, 239.
Cortot, 296.
David, 225, 376.
Dieudonné, 226.
Dupaty, 235.

Espercieux, 227.
Flatters, 227.
Fortin, 249.
Fragonard, 243.
Gechter, 230.
Gois, 236.
Jacquot, 248.

MM.
Lange, *page* 250.
Legendre Héral, 231.
Nanteuil, 238.
Petitot fils, 232.
Pradier, 240.
Raggi, 233.

MM.
Ramey père, *page* 241.
Rutxhiel, 246.
Seurre, 233.
Tiolier, 234.
Vietti, 250.

GRAVURE.

Adam (Pierre), 279.
Allais, 286.
Avril, 281.
Bein, 270.
Caron (Adolphe), 280.
Chatillon, 262.
Chollet, 282.
Claessens, 265.
Coiny, 268.
Desnoyers (Auguste-Boucher), 263.
Garnier (François), 274.
Gelée, 275.
Jazet, 286.
Johannot, 282.

Laugier, 273.
Lecomte, 285.
Leroux, 282.
Lignon, 276.
Lorichon, 277.
Morel, 278.
Muller, 269.
Pauquet père, 286.
Potrelle, 281.
Pradier, 282.
Richomme, 261, 379.
Sixdeniers, 282.
Soirard (François-Louis), 288.
Thompson, 287.

Peintres cités.

Albane, 134.
Berghem, 80.
Boucher, 301, 312.
Carrache, 36, 142, 249.
Chardin, 91.
Corrége, 2, 269.
David, 18, 49, 142, 319, 329, 337, 351.
De Troys, 301, 312.
Dominiquin, 142.
Dow (Gérard), 266.
Drouais, 303.
Greuze, 85, 213, 310.
Guide (René le), 82, 134, 304.
Jouvenet, 272.
Jules Romain, 381.
Lebrun, 315.

Lemoine, 272.
Léonard de Vinci, 82.
Lesueur, 309.
Michel-Ange, 142, 268.
Paul Véronèse, 36, 304.
Poussin (le), 65, 69, 80, 143, 278.
Raphaël, 55, 58, 82, 151, 245.
Rembrant, 36, 84.
Rubens, 84.
Salvator (Rosa), 317.
Teniers, 84, 328.
Titien, 277, 305.
Vernet, 80, 92, 100.
Vandik, 36, 84.
Wouverman, 80.

Sculpteurs cités.

Canova, 220, 246, 255.
Coustou, 220.

Goisevox, 221, 256.
Théodon, 221.

Graveurs cités.

MM.
Andran, *page* 290.
Edelink, 290.

MM.
Nanteuil, *page* 290.

Amateurs cités.

Diderot, 6, 29.
Falcounet, sculpteur, xx.
Léonard de Vinci, peintre, 108.
Mengs, peintre, 56.

Quatremère de Quinci, 56, 117, 142.
Quintilien, 223.
Winkelman, 56.

Morceaux de sculpture cités.

Antinoüs (l'), 305.
Apollon (l'), 305.
Démosthène (le), 242.

Discoboles (les), 223.
Gladiateur (le), 254.
Sylène antique, 232.

PARIS. — IMPRIMERIE DE J. G. DENTU,
rue des Petits-Augustins, n° 5.

Contraste insuffisant

NF Z 43-120-14

www.ingramcontent.com/pod-product-compliance
Lightning Source LLC
Chambersburg PA
CBHW051353220526
45469CB00001B/223